3D 藝用解剖學

ANATOMY FOR 3D ARTISTS

THE ESSENTIAL GUIDE FOR CG PROFESSIONALS

3D 藝用解剖學

ANATOMY FOR 3D ARTISTS

THE ESSENTIAL GUIDE FOR CG PROFESSIONALS

序

任教國立臺灣師範大學美術學系的二十幾年中，藝用解剖學的教學工作是我教書生涯中極富挑戰性的任務之一。當時，為了準備此一課程的相關教材，曾閱讀過非常多的國內外藝用解剖學相關書籍，但絕大多數都與傳統的平面人體繪畫創作、人體雕刻塑像、醫學解剖有關，至於電腦圖像製作的運用則未曾涉及。去年（2017 年）北星圖書事業股份有限公司委託筆者翻譯 "Anatomy For 3D Artists" 《3D 藝用解剖學》。經初步翻閱內容之後，發現這本書已經將傳統藝用解剖學的豐富知識導入電腦圖像的廣泛運用。筆者認為這是一種新面向的探討與運用，將之翻譯為中文本可供廣泛讀者參考，必然有助於提升電腦 3D 圖像製作的精進，而對於人體繪畫創作、人體雕刻塑像、醫學解剖等面向的應用，依然具有重要的效用和價值。

2002 年，筆者在美國印第安納大學 Bloomington 校區從事學術研究及擔任訪問學者，曾於該校美術圖書館閱讀 Boris Rohrl（2000）所撰寫的專書：《藝用解剖學的歷史與書誌學》（History and Bibliography of Artistic Anatomy）。該書從「藝用解剖學」（artistic anatomy）的詞源和定義談起，接著針對古老世界、中世紀、13 至 15 世紀、16 世紀、17 世紀、18 世紀、19 世紀，乃至 20 世紀的藝用解剖學研究內容的各種類型、書誌學（Bibliography）進行整體性的探究和說明。筆者認為那是蒐羅世界各國藝用解剖學相關論著最齊全的著作，然而該書出版於 3D 電腦列印技術問世之前。因此 3D 藝用解剖學的相關論著，尚未被納入該書的探究範圍。2006 年筆者曾協助《藝用解剖全書》（Anatomy For The Artist）（Sarah Sirmblet 著，John Davis 攝影）的中文譯本。該書內容以人體繪畫、人體攝影與人體肌肉、骨骼之相關性的剖析為主要內容，也未涉及電腦圖像製作。因此，整體內容和文字全然未出現過電腦繪圖軟體的相關詞彙。

《3D 藝用解剖學》這本書由 Glauco Longhi 撰寫前言，Debbie Cording 撰寫概說，Laura Braga 論述並引導繪製平面男性原型人物，Chris Legaspi 論述並引導繪製平面女性原型人物，Djordje Nagulov 論述並引導塑造男性立體（3D）原型人物，Mario Anger 論述並引導塑造女性立體（3D）原型人物，Arash Beshkooh 論述並引導健美男性身軀的製作計畫，José Péricles 論述並引導塑造曲線優美的女性立體（3D）人物製作計畫，César Zambelli 論述並引導塑造身材苗條的女性立體（3D）製作計畫，Daniel Peteuil 論述並引導進階的局部解剖學(topology)。總言之，這本書共計由九位專業人士共同完成。筆者在翻譯的執行過程中，經常為人體骨骼和肌肉的生澀用語斟酌再三，邀請林明燕、褚紹貞、何采蓉等三位同好協助整理其中的局部內容。經過將近一年的努力，此書即將出版，期望《3D 藝用解剖學》這本書出版後，能獲得更多專家學者和 3D 藝術同好不吝指正，期使整體內容更精確、更實用。

林仁傑 謹撰於 2018/05

國家圖書館出版品預行編目（CIP）資料

3D藝用解剖學. -- 新北市：北星圖書, 2018.06
　　面；　公分
　譯自：Anatomy for 3D artists
　ISBN 978-986-6399-81-7（平裝）

　1.藝術解剖學

901.3　　　　　　　　　　　　　107000482

3D 藝用解剖學

作　　　者 / 3dtotal Publishing
譯　　　者 / 林仁傑
校　　　審 / 金姵妤
發 行 人 / 陳偉祥
發　　　行 / 北星圖書事業股份有限公司
地　　　址 / 新北市永和區中正路 458 號 B1
電　　　話 / 886-2-29229000
傳　　　真 / 886-2-29229041
網　　　址 / www.nsbooks.com.tw
E–MAIL / nsbook@nsbooks.com.tw
劃撥帳戶 / 北星文化事業有限公司
劃撥帳號 / 50042987
製版印刷 / 皇甫彩藝印刷股份有限公司
出 版 日 / 2018 年 6 月
I S B N / 978-986-6399-81-7
定　　　價 / 980 元

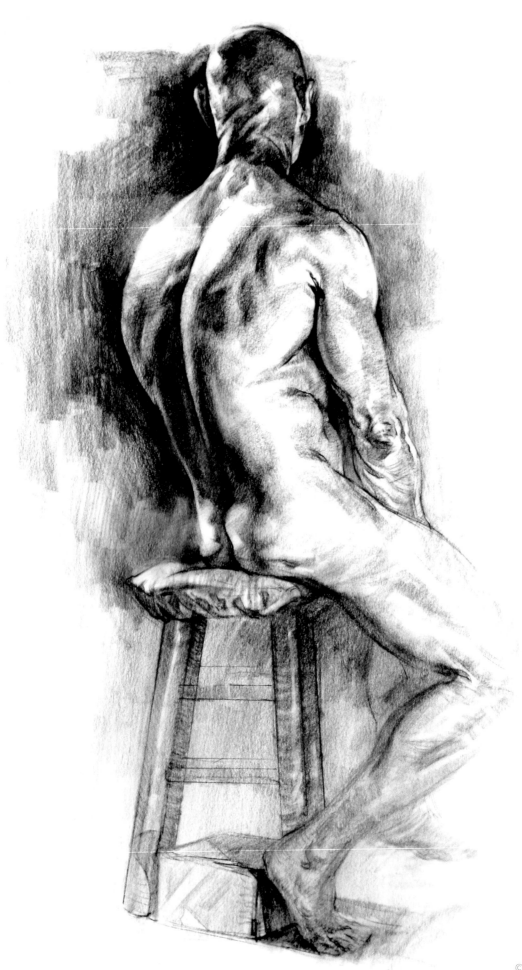

目錄

前言

解剖學通常與肌肉相關。實際上，解剖學所涉及的層面並不僅止於肌肉。在我的觀點裡，解剖學從堅硬表面的生態環境到複雜的動物和有機物體，例如雲朵和煙霧等等，運用於各處。

解剖學常用於描述物像的外觀，圓球、形狀、比例以及它們之間的連結。對藝術家而言，學習如何觀看和解讀形狀以及了解它們的解剖，是改進和發展技巧的關鍵。

「解剖學是我們終生學習的事務，而且我們所研究的每一環節都將改善和發現新的特性和小題材，以及其它種種」

讓我們將人體分為三個結構：骨骼、肌肉和皮膚／脂肪。每一結構在人體中都具有它自己的功能，而我們應該了解它們是怎麼運作的。

剛起步的藝術家傾向從熟悉的肌肉和它們的名稱著手研究解剖學，而我則喜愛建議採用不一樣的觀點。縱使肌肉深深的影響人們所見的外觀和人體側影，但我認為骨骼結構扮演著更重大的角色，因此應該一開始就賦予骨骼應有的地位。假如我們移除身體的所有骨骼，那麼肌肉必然變成一堆肌肉組織，而真正帶給我們比例和整體形狀的是骨骼結構。

我們可以透過骨骼結構的觀察，分析身體形狀和基因遺傳的差異。頭部常有發育不良的肌肉，因此較容易了解和觀察骨骼結構。頭部的形狀、比例、大小，完全立基於頭顱（skull）的結構。假如我們改變下頜骨（jaw）並稍作小小的擰捏（tweak），製作一個女性頭部，我就無法強調骨骼和骨頭結構的研究有多重要了！雕刻家（forensic sculptors）可以單獨依據頭骨雕刻類似的模樣，分析特別熟知的要點以及頭顱的形狀和形式。

研究解剖學有許多方法；我建議在沒有特殊的規範下試試每一種方法。解剖學是值得永續研究的工作，而且每一環節的研究都可改善並發現新特徵、小形體等等。

我喜愛將人體解剖視為一個大拼圖，每一部位都有它自己的特別位置，而且當你將全部的小塊拼湊在一起，人形就完成了，你研究得越多，每一部位就變得越細小、越精密。我建議將它們分解到最基本而又單純的形體，如頭、軀幹（肋骨籠）、腳、腿、手臂和手。

上述種種之後，你可取每一部分細加分解，例如分解頭部為眼睛、嘴巴、耳朵、鼻子和頭骨，隨後可以作更細的分解，例如顴骨弓（zygomatic arch）和其它種種，接著可以試著將全部的細

Glauco Longhi

人物角色藝術家
www.glaucolonghi.com

塊依據正確的順序和頭骨、肌肉、脂肪、表皮組織各自的位置拼湊回原狀。

裡頭的許多不同地方有助於取得靈感和參考資料。例如在照片上作畫，以掃描圖為依據，用 360 度攝影、閱讀書籍、網站搜尋以及我最喜愛的一種方式──運用人體模特兒，此一方式可能需要較多費用但真的很值得。

再也沒有比人體模特兒的描繪和雕刻更好的方法，你可應用已研究的每一事物彙整於一個活生生的、會呼吸的人體身上！形體、陰影、強光之美，皆可看見微妙的形體和體膚如何在肌肉表皮上顯現厚度。誠如我所言，最重要的是在於我們仍能了解肌肉底下的骨骼結構。我最喜愛的雕刻之一是貝尼尼（Bernini）的《冥后普羅瑟萍娜的強姦》

（The Rape of Proserpina）。

此一雕像顯現了解剖學如何融入充滿動能的姿態，以及微妙的顯現那隱藏在肉體裡的骨骼結構，手掌和手指的筋腱擠壓皮膚所產生的張力實在太美了！

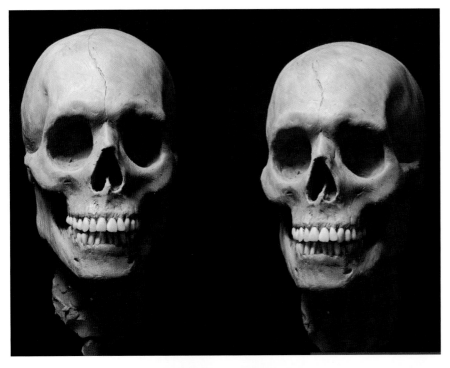

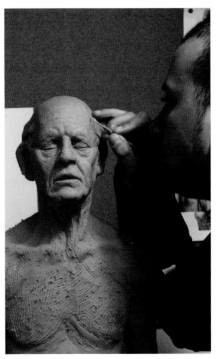

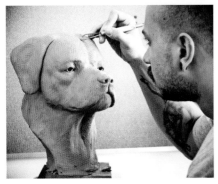

左上圖：半人半馬研究
◎Glauco Longhi

右上圖：老人胸像
◎Glauco Longhi

上圖：狗的胸像
◎Glauco Longhi

右圖：猩猩的頭
◎Glauco Longhi

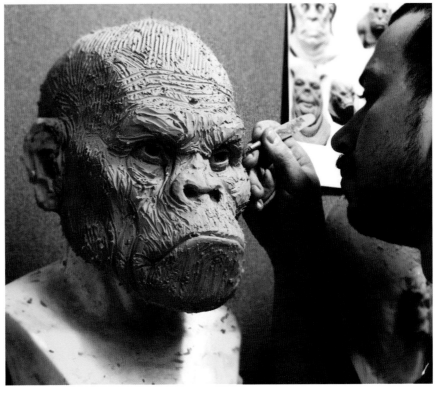

論及素描是雕刻的首要事物是件相當複雜的事。在我的觀點裡，從建構人體到拍照，你為藝術品所奉獻的每一事物，素描雖非關鍵但它真的很有幫助，尤其是它比雕刻的速度快而且能真實的從不同角度分析形狀和凹陷空間，但假如你並不喜愛素描，也別為此事操心！

Alex Oliver 是我的導師，當時他給了我許多要訣。先將身體分為幾個區塊然後先行研究每一區塊，我盡可能的以輕易的方式做好此事，參考或複製米開朗基羅和貝尼尼等大師作品，藉由此一工作，我開始踏入探究解剖學的旅途。短短幾個月裡，我先針對解剖學作整體性的了解，我的眼睛所看到的要比過去更多、更深入。

當我剛開始研究解剖學時，假如我依舊使用類似油性和水性泥土為主的傳統媒材，其速度就不如 ZBrush 和 Photoshop 等數位工具那樣幫我加快速度了。ZBrush 也幫我節省模型的版本，使用敷設機（layer）雕刻，因此我可以雕琢肌肉、皮膚和骨骼，我可以將它們拼湊在一起，依據整體比例和尺寸大小再評估它們，而我不用花費太多錢去買材料製作最好的模型部位。我習慣只用我的電腦，此一電腦讓我建立數位檔案取代數千個真實的雕刻（過去不可能操控和管理它們）。

然而我必須指出，我也在那時候同時製作傳統雕刻；我無法充分強調傳統藝術對數位藝術家的重要性。

每當我開始執行一個新計畫，甚至製作動物時，我都參考真實的動物特徵和解剖學書籍，別在乎你是否有足夠的參考資料，在開始新事物之前，要花點時間做研究。舉個例子來說，縱使你裁製布料也要先對計畫略做研究，當製作逼真的雕刻時，為了分析特徵，我依然喜愛想像解剖學或骨骼結構，如何去幫助有性格、要求高品質和藝術精確性的優秀

▲ 以 Kekai Ketaki 的觀念為基礎，為 Guide Wars 2 製作的模型 ◎Arena net

藝術家。

「不論你是新手或資深藝術家，我們全都需要持續研究」

通常從事角色造型藝術家都要求高品質和藝術的忠誠，主因在於它們所製作的是逼真的人像作品。了解解剖學和研究如何閱讀、鑑定第二型態，因此而顯得重要。假如你是一位動畫師或是燈光藝術家，它可以幫助關鍵性骨架顯得更具活力，因為現在你了解臀部（hip）結構或肩關節（shoulder joint）的正確運作，它甚至能使肖像畫看來更具戲劇

性，因為你知道頰骨（cheekbone）的真實形狀。解剖學的基本控制力也有助於你，誠如我所言，訓練你的眼力和頭腦去觀察更複雜的形狀，應有助於每件事務。

這本書透過人體解剖學的研究歷程將有助於你，不論你是新手或資深藝術家，我們全都需要持續研究。對於頂尖藝術家，運用同一題材的不同觀點，它能用來當作雕製人物的教學導引。數位藝術家也可以獲得「拓樸學 topology」的要訣去了解工業導管（pipeline）。

Ivan Drago © Glauco Longhi

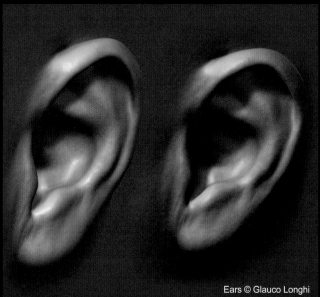
Ears © Glauco Longhi

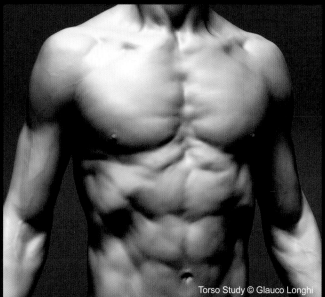
Torso Study © Glauco Longhi

Creature © Glauco Longhi

New World © Glauco Longhi

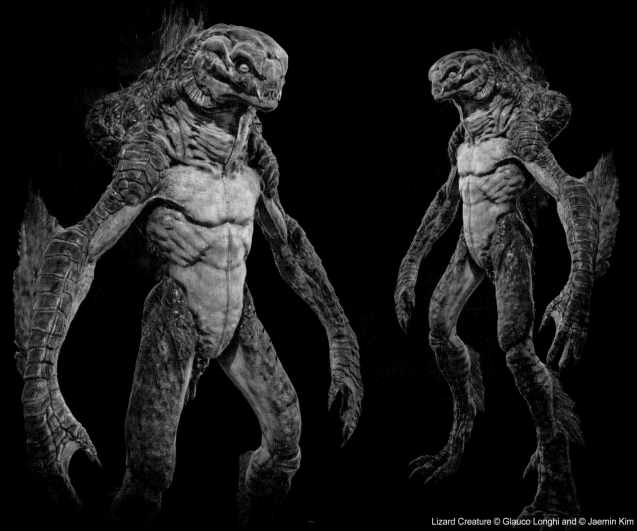

Lizard Creature © Glauco Longhi and © Jaemin Kim

概說

了解人體解剖不只是為了藝術家要應用 3D 形式再創作人物；它對於藝術家創作巨獸（或惡魔）和性質不同的人也很重要。擁有正確的解剖學知識會賜給你模特兒般的真實和信任感，不論你將它們轉變為粗陋的野獸或是小妖精。

回顧文藝復興時期的藝術家，我們必須感謝他們為藝術開創精確的人體解剖學。過去，我們的共同認識的人體非常貧乏而且受到民間傳說的影響！這些開先鋒的藝術家，為了建立更真實而又生動的肖像而開始研究人體形態，假如你比較文藝復興時期之前、文藝復興時期、文藝復興時期之後的藝術品，你可

以見證解剖學知識對於改善寫實主義藝術的重要。幸運的是達文西和他的同儕們，為我們承擔了所有「污穢的工作」（dirty work），因此我們乃得以在不需解剖屍首的情況下，安全地研究此一重要學科。當然，除非你自己想要親自體驗！

當今，解剖學知識對觀念藝術家、人物角色設計者以及其它跨越許多領域和工業的創意從業人員，不論是你使用的軟體或所執行的計畫，舉凡你的技術層面，了解解剖學的目的是大多數藝術家能共同分享的事物，而且關係到你的創作旅程，我們已經聚合卓越的 2D 與

3D 藝術家透過了解人體和攫取活生生的解剖研究去引導你，從勾繪人體區塊到微妙細節的添加，例如皺紋和血管等等。本書著重於提供深度資源給 3D 藝術家，不論你是初次接觸解剖學或是經驗豐富的專家。我們希望你發現這本書兼顧教育和激發靈感的功能，促使你持續前進並創造美麗而又真實的人體模型。

Debbie Cording

編輯者

www.3dtotalpublishing.com

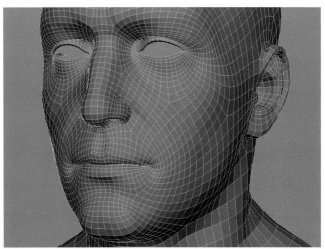
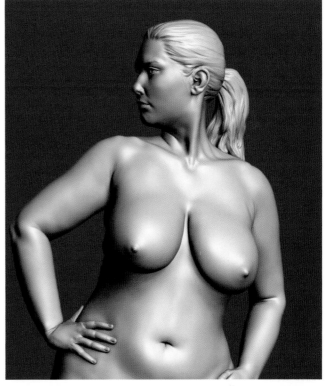
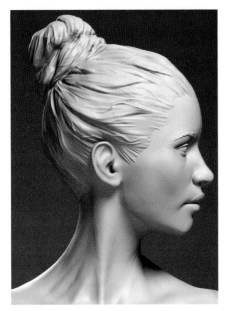
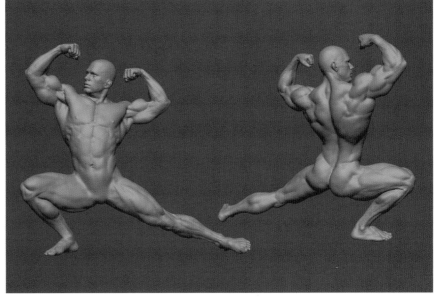

描繪原型人物

在你興沖沖地雕製你的第一個人體模型之前，最好先對基本的人體解剖有個概括的認識，基於此一目的，專業藝術家 Laura Braga 和 Chris Legaspi 分享了他們的大量解剖學知識，從基本的比例至骨骼和肌肉的正確位置。

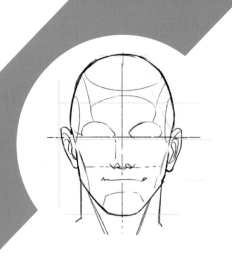

描繪原型人物

2D 男性

第一章 | 基本形體和比例

撰文者 Laura Braga

漫畫家兼插畫家

描述人體解剖學是最複雜的事物之一，然而卻也是獲取計畫成功的最重要區塊之一。從正確的解剖學開始，不但要掌握角色的可信度，還要傳達它們的情緒。我們透過人物的姿態、姿勢和動作達成此一目標，基於此一理由，精確再現人體解剖是創造成功藝術品的重要關鍵。

本章將解釋有助於我們認識描繪男性身體的法則。從人體解剖開始，用簡單的形狀和線條分析人體比例，我們不驗證也不圖解人體解剖學的精細醫學研究，

但建立一套有助於提示人體功能的簡要法則，尤其是應用於藝術插圖和 3D 動畫的寫實表現。

我們將運用標準的有機形體研究成年男性身體的解剖——因此它是古典的、理想的模型。顯然的，並不是所有的人體都與此一類型的身體相符，但對於此一主題的研究，此一模型肯定是最適當也是最有用的。

在研究一般的人體比例之後，我們將轉向人體結構的整體研究。

01: 人體比例

為了確定男性人體解剖的正確比例，我們可以參考簡要的標準結構，此一結構是插畫家所使用的一般基本樣式。這些結構的圖樣羅列如下：

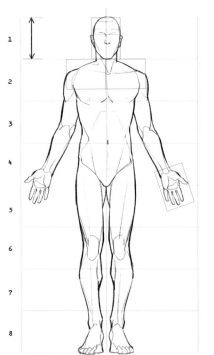

▲ 正面、3/4 和側視圖的男性形體

01

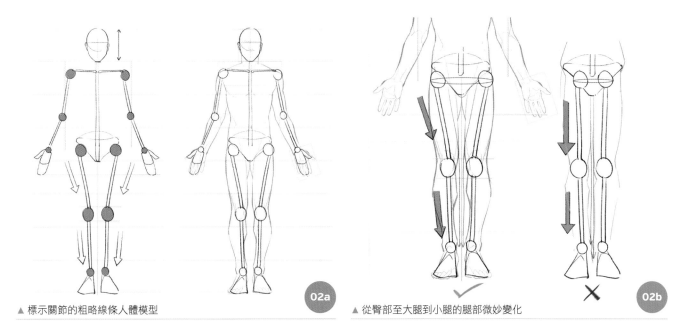

▲ 標示關節的粗略線條人體模型　02a

▲ 從臀部至大腿到小腿的腿部微妙變化　02b

- 人體的理想高度是頭部長度的八倍。

- 肩膀的寬度等於頭部高度的兩倍。

- 手部的長度等於頭部的高度。

顯而易見，頭部本身的高度適合用來估量人體比例。當旋轉模型表示從其它角度（3/4、側面以及背面）時，我們必須牢記在心的是要嚴謹保持比例的一致。

「用粗略線條建構人體模型，可以讓我們很快看出是否運用正確比例」

02: 基礎線參照

當你建構人像時要牢記這些比例，畫水平線作為所畫圖像的基底，用以顯示所畫各部位的比例。

用粗略線條建構人體模型，可以讓我們很快看出是否運用正確比例，同時也可判斷任一部位的比例是否需要去定位，此一步驟不用太多時間，用圓圈標示關節〔圖 02a〕。

此階段我們也可以畫腿部，從底部開始，要注意用線條界定腿部（大腿和小腿），不可垂直畫全身的其它部位，而

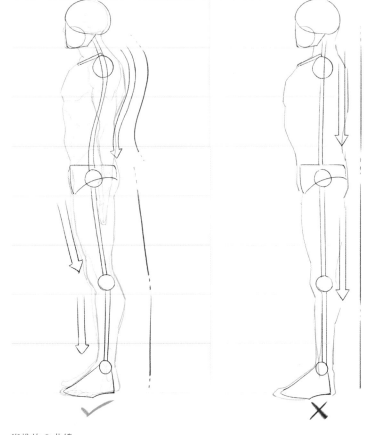

▲ 脊椎的 S 曲線　02c

是稍微傾斜〔圖 02b〕。

要記得保持姿勢的柔軟、輕鬆而避免僵硬，甚至當身體垂直站立時，體態仍要柔順彎曲，避免僵硬線條。脊椎是人體

的主要支柱，而且傳達人物天生的形體外觀，因此它的正確非常重要；它並非直線形而是一般的 S 曲線〔圖 02c〕。

「旋轉模型時，要記得脊椎並非像前視圖所畫的直線形，而是要以 S 形代之」

03: 採用固體形-前視和 3/4 視角

為簡化人體解剖模型，開始先建立圓柱狀和球狀的男性完整人體模型。將球狀放置於關節和頭部；其它部分則用圓柱狀〔圖 03a〕。

當畫個別部分時，使用正確的圓柱狀和定向是很重要的；在模型中央由上向下畫一假想的線條，有助於核對方向和位置。首先用簡要的圓柱狀，然後注意正確形狀和體積。

從正面去了解和描繪人體，要比從 3/4 視角來得容易，但研究全部位置和旋轉 360 度去了解人體解剖的所有形體是個好的練習方法。

旋轉模型時，要記得脊椎並非像前視圖所畫的直線形，而是要以 S 形代之〔圖 03b〕。此一形狀給了正確的姿勢，也讓身體直立，雖然如此，仍要記得男性身體的彎曲並不同於女性身體〔圖 03c〕。

強調人物的正確長度和比例的好策略是畫出全身四肢，假如模型是透明的，即使你根本看不見，此方法可以確定人體四肢已具備良好比例和正確的高度。

04: 採用固體形-側視和後視

我們可以從側面觀察姿勢是否正確。如前面所提及的，當我們開始製作模型側面時，脊椎的 S 形可以看得更清晰、強烈〔圖 04a〕。

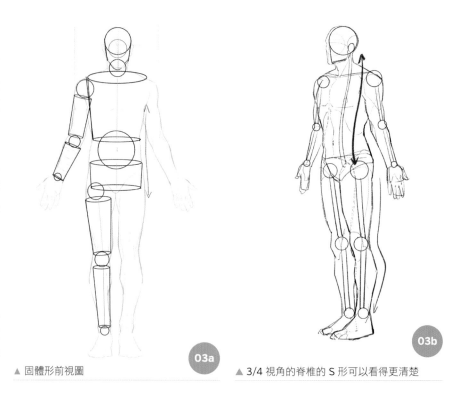

▲ 固體形前視圖　03a

▲ 3/4 視角的脊椎的 S 形可以看得更清楚　03b

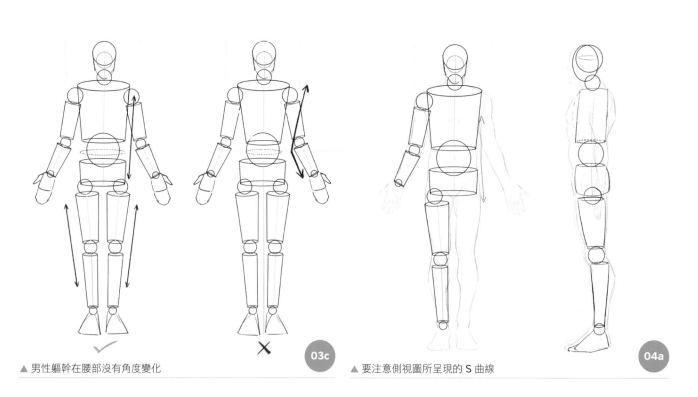

▲ 男性軀幹在腰部沒有角度變化

▲ 要注意側視圖所呈現的 S 曲線　03c　04a

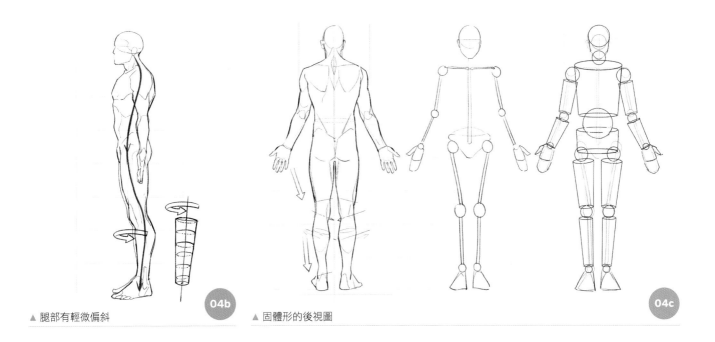

▲ 腿部有輕微偏斜 04b

▲ 固體形的後視圖 04c

也要特別注意骨盆向前的輕微突出，然後又回到陰部（pubic area），我們必須在骨盆與大腿骨之間的關節放個圓球，也包含臀部區塊，需注意的是腿部不可以建置於垂直軸線上，而是略帶偏斜〔圖 04b〕。

當我們繪製人體背後時，參考之前人體前視圖的研究是有所幫助的〔圖 04c〕。

05: 採用固體形-頭部比例

最後，可用幾何形實驗建構和了解正確的臉部比例〔圖 05〕。

首先在圖頁中央，垂直畫下直線，再畫

水平線與垂直線交叉，從前面看，這兩條線就是臉部的中間線，在水平線上畫上眼睛，然後沿著垂直線畫上鼻子和嘴巴。

從頭頂到下巴，把人物臉部平均分四等分（依據美感，此一形體對應耳朵高度），另從耳朵底部將水平線四等分。

將眼睛安置於虛構的框架中央，通常兩個眼睛之間的距離就是一個眼睛的長度，眼睛靠內側的角落要匹配鼻孔的寬度。

我們從瞳孔（pupil）畫兩條垂直線取

得嘴巴的寬度。顯然，臉部的建構近似古老的模式。事實上每個人的臉孔都長得不一樣，比例也不相同，我們只要稍微移動眼睛的位置、拉長鼻子、加寬嘴巴，就能取得一個完全不同的臉孔。

我所建議以及我個人發現最有用又有趣的是從古典框架開始，然後依據你所要創造的人物性格改變組件的大小，以便建構不一樣的臉孔。

觀察你先前建構的臉孔，經過些微改變組件大小而產生的變化是一件很有趣的事。

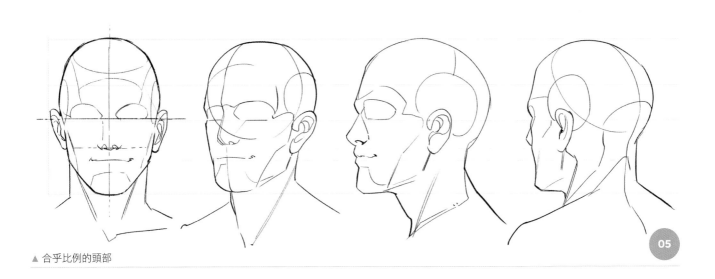

▲ 合乎比例的頭部 05

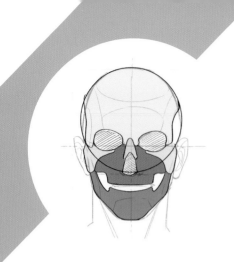

2D 男性

第二章｜骨骼

撰文者 Laura Braga

漫畫家兼插畫家

人體的結構裡，骨骼結構具有高度的重要性。它是由一整套的骨頭和軟骨組織構成的體內結構，從身體骨骼引申它的支撐力和形狀，它保護內臟（特別是肋骨籠、頭顱和骨盆）以及幫助身體平衡和運動。

「骨骼決定肉體外貌，而描繪的心境則決定於身體位置和姿勢」

了解骨骼形態和比例是基本常識，因為它有助於我們再現正確的人像。過去我們研究骨骼裡的骨頭，沒有從醫學觀點仔細了解每一骨頭和軟骨組織的特徵，然而身體骨骼就像一個整體的置物架，只有充分了解這個重要的支撐結構，我

們才能畫出可靠又真實人物。

描繪骨骼結構可給予我們素描的體積感和三度空間感。此外，骨骼結構將決定肉體的外貌，而描繪的心境則決定於身體位置和姿勢——也就是所謂的「身體語言」（body language）。

在我們的畫畫裡，關照頭部、胸腔、軀幹四肢的比例和形狀是很重要的事，而肩部、腰帶、骨盆帶也不可疏忽。

除了骨頭之外，軟骨的部分也要說明，例如耳骨、鼻軟骨等。軟骨組織是固體但很有彈性，如前面所提到的，人體骨骼是人體的支撐結構，是一整套的骨頭

藉由關節連接而成。成年人的骨骼包含 206 塊骨頭，當我們出生時的確實骨頭大約 270 塊，但在成長的時期裡共同導引而減為 206 塊，直到 45 歲之後，因為長時間的磨損，骨頭的尺寸開始縮短。

人體骨骼由兩大部分組成：軸心骨骼（頭、脊椎、肋骨籠）和附屬骨骼（上肢、下肢、腰帶）。

腰帶（girdles）連結附屬骨骼與軸心骨骼。肩帶由鎖骨和肩胛骨組成，而骨盆是由臀骨和薦骨組成，別被這些名稱和科學分類嚇到，假如你理解一些重點就可以開始正確的畫好人體骨骼。

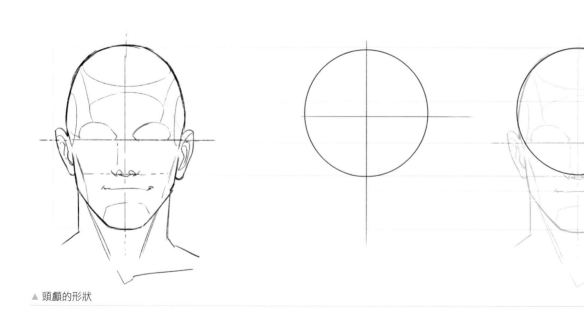

▲ 頭顱的形狀

01a

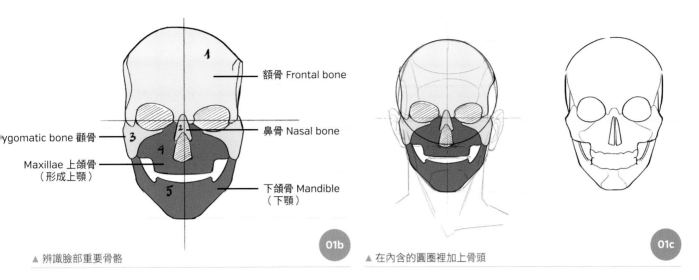

額骨 Frontal bone

鼻骨 Nasal bone

zygomatic bone 顴骨

Maxillae 上頜骨
（形成上顎）

下頜骨 Mandible
（下顎）

▲ 辨識臉部重要骨骼 **01b**

▲ 在內含的圓圈裡加上骨頭 **01c**

01: 軸心骨骼（axial skeleton）- 頭顱

當我們注視軸心骨骼時，我們從頭部開始，總是想起前一章學過的「比例」。注意看頭部，我們可以區分頭顱和臉部骨骼。描繪頭顱很簡單，只要畫個圓圈，接著從這個圓圈畫顏面〔圖 01a〕。

就插畫而言，顏面骨骼很重要，因為就像名稱所界定的形狀和顏面一樣，如圖 01b，它們包含：

1. 額骨 frontal bone
2. 鼻骨 nasal bone
3. 顴骨 zygomatic bone
4. 上頜骨 maxillae（形成上顎）
5. 下頜骨 mandible（下顎）

還有其它骨頭，臉部大約有 22 塊骨頭，但我們只需要注意插畫所需要的骨頭。

從第一章開始，我們先畫頭骨。額骨對插畫特別重要，將它畫在圓圈的上方〔圖 01c〕，界定前額的全部範圍，從髮線到眉毛（眉脊）。

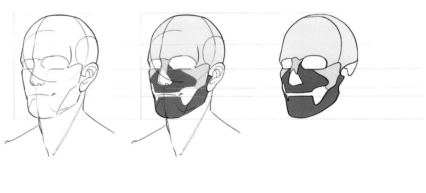

▲ 速寫頭顱時常見的錯誤 **01d**

在臉部中央的垂直軸線上，前額骨下，我們發現鼻骨有助於畫鼻子的正確位置。眼窩的凹處可用顴骨和頜骨來界定形廓，它們有助於我們界定前額和嘴巴之間的臉部區域。臉上的頰骨和骨凸對於塑造角色的人格特徵和信賴度特別重要。

最後，下顎骨的研究也很重要。了解它的形狀和結構，可以正確移動和描繪人物角色的嘴巴。

圖 01d 顯示一些常見的錯誤。當我們畫頭顱時，正確的畫出骨頭形狀和臉部是很重要的。

「脊椎柱包含 33-34 塊脊椎骨，它們都是短而又不規則的骨頭，一塊接一塊形成長而又有彈性的脊椎，用以支撐人體」

02: 軸心骨骼-脊椎和肋骨籠

脊椎或脊椎柱是人體的軸心和身體的支柱〔圖 02a〕，因此畫得正確是件重要的事；整個人形是圍著此一軸心設計，我們製作人體也得以脊椎為軸心。

脊椎柱包含 33-34 塊脊椎骨，它們都是短而又不規則的骨頭，一塊接一塊形成長而又有彈性的脊椎，用以支撐人體。對我們而言，了解人的身體行為和位置是參考的重點。

我們畫脊椎時，只要將它簡化為具有彈性的體積形式，始於頭顱而終於腰椎區，要注意依循本章前面所提示的比例。脊椎柱包含許多區塊〔圖 02b〕。

• 頸椎（cervical spine）位於頸部。位於此一區域的脊椎骨（vertebra）連接頭顱到脊椎；

• 胸椎（thoracic spine）涵蓋胸腔區域。此一區域的脊椎骨銜接對應的肋骨而形成肋骨籠；

• 腰椎（lumbar spine）包含支撐腹部的脊椎骨；

• 薦骨和尾骨部位（sacral and coccygeal areas）是最後的兩部分，然而我們不用顧及此一部分，因為在我們的畫裡是看不到它們。

肋骨籠是保護內部器官的容器。當畫模特兒時，它總是有助於記住它的比例和方向〔圖 02c〕。

肋骨籠由 12 對扁平、細長的拱形骨頭（肋骨）和胸腔中央的扁平胸骨（the sternum）組成。

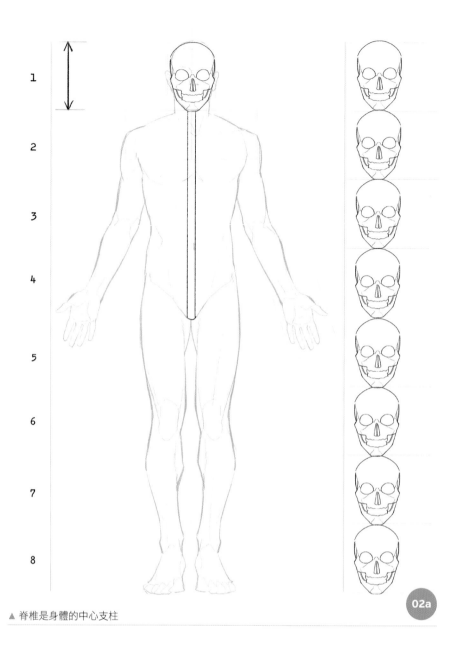

▲ 脊椎是身體的中心支柱

02a

肋骨透過肋骨的軟骨附接於後面的脊椎骨和前方的胸骨，肋骨的軟骨使肋骨拉長也增加肋骨的彈性。最後的兩對肋骨未連接胸骨，因此被稱為浮肋（floating ribs）〔圖 02d〕。

03: 附屬骨骼（appendicular skeleton）-上肢

附屬骨骼包含了上肢（手臂）和下肢（腿）〔圖 03a〕。上肢的骨骼包含上手臂骨（肱骨 humerus）、前手臂骨（尺骨 ulna 和橈骨 radius），以及手骨。手骨由腕骨（carpal）、掌骨（metacarpal）、指骨（phalange）組成。

因此，在我們的插圖裡，將區分上肢為兩部分，包含上臂和前臂〔圖 03b〕，隨後我們加了一小部分，也就是包含手部。

肱骨是長骨，從肩胛（肩關節）到橈骨和尺骨（肘關節），橈骨和尺骨都是前臂骨，它連接到腕部（手腕 wrist）。腕骨連接掌骨（palm），掌骨連接手指的指骨。在第 6 步驟裡，你可看到手骨的更多細節。

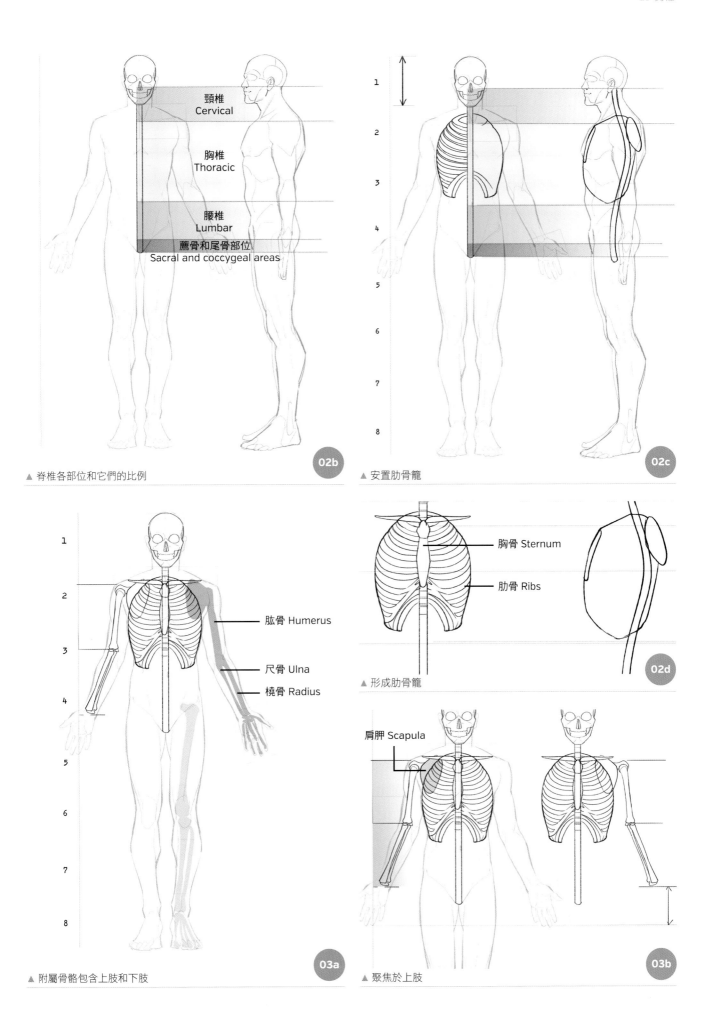

頸椎
Cervical

胸椎
Thoracic

腰椎
Lumbar

薦骨和尾骨部位
Sacral and coccygeal areas

▲ 脊椎各部位和它們的比例 02b

▲ 安置肋骨籠 02c

胸骨 Sternum

肋骨 Ribs

▲ 形成肋骨籠 02d

肱骨 Humerus

尺骨 Ulna

橈骨 Radius

▲ 附屬骨骼包含上肢和下肢 03a

肩胛 Scapula

▲ 聚焦於上肢 03b

這些注意事項都很重要，因為了解本章節裡的真實內涵後，就容易建構模特兒的正確解剖。

「適當的了解解剖學而執行正確的素描，你要牢記心裡的是這些骨骼如何安置於身體裡，它們的大小和體積，以及它們的功能」

04: 附屬骨頭-下肢

下肢的骨頭結構類似於上肢骨頭。下肢骨頭包含大腿骨（股骨 femur 是人體中最長的骨頭）、下腿骨（脛骨 tibia 和腓骨 fibula）以及腳骨（包含跟骨 calcaneus、掌骨 metatarsal 和趾骨 phalange）。

股骨支撐大腿；它的上端連接臀關節，下端則連接脛骨和膝關節。膝蓋的內部也包含膝蓋骨，它促成腿部的運動。

腿骨就是脛骨和腓骨，兩者的末端形成踝關節（ankle joint）。在第 6 步驟中，你可以看到更細膩的腳骨頭。

05: 肩膀和骨盆帶（軟骨原骨 cartilage）

連接附屬骨骼到軸心骨骼的都是束帶（girdle）。肩胛帶（shoulder girdle）包含鎖骨（clavicle）和肩胛（scapula），而骨盆帶（pelvic girdle）包含髖骨（hip bone）。

為了適當了解解剖學並正確畫出來，你應該記得這些骨骼如何安置於我們的身體、它們的大小體積和它們的功能。

06: 手骨和腳骨

手部可剖解為三部分，你可從圖 06a 觀察到：腕骨（carpal 手腕）、掌骨（metacarpal 手掌）和指骨（phalange 手指）。兩隻手各有 19 塊骨頭，每一手指有四塊骨頭：一塊掌骨和三塊

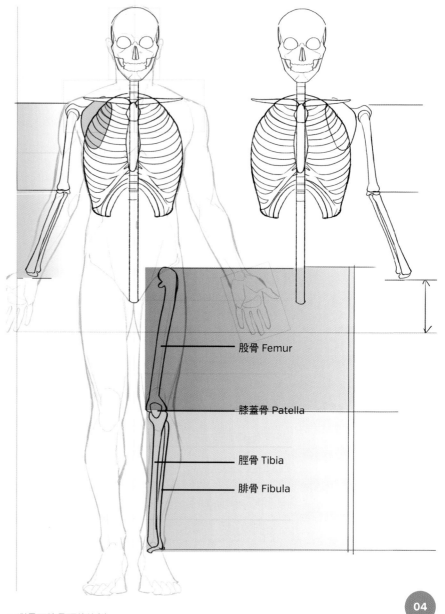

股骨 Femur

膝蓋骨 Patella

脛骨 Tibia

腓骨 Fibula

▲ 測量下肢骨頭的比例

04

指骨，而拇指只有三塊骨頭——它少了中間的那塊指骨。

手腕由八塊個別的骨頭組成，集合起來就是所謂的腕骨。腕骨連結掌骨與橈骨並使手部得以運動與旋轉。

掌骨對應手掌區，是由五塊個別的骨頭組成，每一掌骨都連結每一手指。每一手指（digit）的指骨從掌骨末端延伸到手指。

最靠近掌骨的指骨稱之近側指骨（proximal phalanx）。它是三根指骨中最長的一根，其次是中指骨（要記得大拇指就是少了這一根），最後的手指尖是末梢指骨（distal phalanx）。我們通常用連接它們位置的數字為手指的名稱，我們有第二指（食指 index）、第三指（中指 middle）、第四指（戒指 ring），以及第五指（小指 little or pinky）。

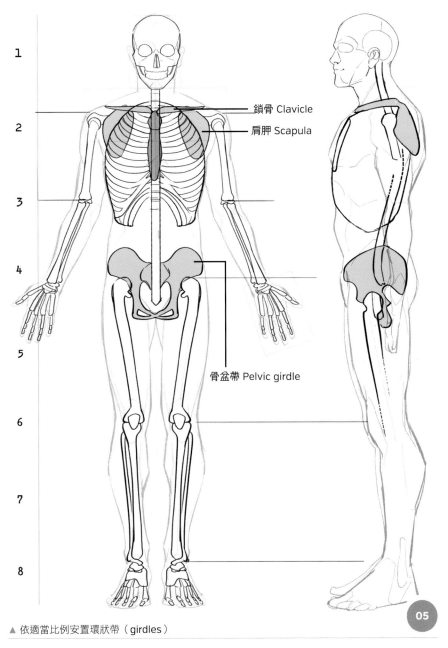

「腳部的結構近似手部，也分三部分：跗骨、腳掌骨和趾骨。大腳趾只有兩塊腳趾骨」

腳部由 26 塊骨頭組成，包括居中連接下腿和腳後跟的腳踝，它是腳部的後端〔圖 06b〕。

腳部的結構近似手部，也分三部分：跗骨 tarsal（ankle）、腳掌骨 metatarsal（midfoot）和趾骨 phalange（toes）。大腳趾是全部腳趾中最大者，它只有兩塊腳趾骨。當我們注意看這個設計時，你可注意到手和腳尖的特殊性具有共通的類似處。

鎖骨 Clavicle
肩胛 Scapula

骨盆帶 Pelvic girdle

▲ 依適當比例安置環狀帶（girdles）

05

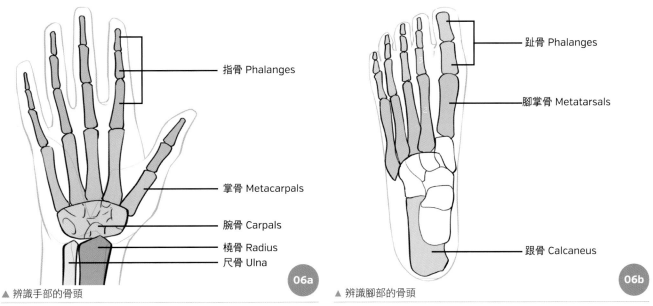

指骨 Phalanges

掌骨 Metacarpals

腕骨 Carpals
橈骨 Radius
尺骨 Ulna

06a

▲ 辨識手部的骨頭

趾骨 Phalanges

腳掌骨 Metatarsals

跟骨 Calcaneus

06b

▲ 辨識腳部的骨頭

27

撰文者 Laura Braga

漫畫家兼插畫家

在第三章裡，我們所關注的是人體肌肉，它是人體結構中極其重要的部分。了解肌肉的形態和功能，有助於擴充我們對人體機能的了解。

肌肉組織特別重要，因為它促成身體各個不同部位的運動，同時也管控許多重要的功能，例如呼吸、血液循環以及消化。我們將著眼於身體主要的肌肉部分，以及它如何藉由表現人體運動所能及的範圍內所產生肌肉之間的互動關係。

01: 肌肉類型

有三種不同類型的肌肉：平滑肌（smooth muscle）、心肌（cardiac muscle）、橫紋肌（striated muscle）。平滑肌〔圖 01a〕和心肌〔圖 01b〕兩者都是不隨意肌（involuntary muscle），是我們無法控制的，它們構成內臟和心臟。

我們比較注意橫紋肌、隨意肌〔圖 01c〕，這些是我們在意識上能去控制且能去運作的肌肉，它們藉由肌腱附著於骨骼上。

02: 骨骼肌

當我們創作一幅素描或製作人體形態的模型時，最重要的不只是了解肌肉的形狀，更重要是它們的正確位置，因為它決定模型的曲線和輪廓。

因此它重要的是那些能適當代表肌肉的豐厚部分和它們的起源點與嵌入點。本章裡，我們只研究對我們設計人體模型有幫助的肌肉；沒必要了解人體中的全部肌肉。

身體裡的肌肉有許多是成對運作：一種是只朝一個方向運動（收縮肌）（agonist），另一則是反方向運動（對抗肌）（antagonist）。例如二頭肌（biceps）可以讓前臂藉由觸碰而屈曲，而三頭肌讓前臂得以伸展，因此幾乎所有的運動都是收縮肌收縮和對抗肌放鬆的結果。反之亦然，把此一觀念牢記在心裡就對了。

03: 頭肌

頭部的肌肉包含仿效肌 mimic muscle 或毛皮 furriers（此類肌肉能改變顏面表情）以及頜肌（能使下顎運動和咀嚼）。

毛皮肌包含許多肌肉束群環繞著眼窩（眼睛的球狀肌）、環繞著嘴巴（帶動臉頰和嘴唇）、環繞著鼻子和耳朵和前額（帶動頭皮）。它們也稱為仿效肌，

▲ 平滑的不隨意肌肉的例子

▲ 心臟是由不受意志控制的心肌所製成

▲ 隨意的條紋肌肉

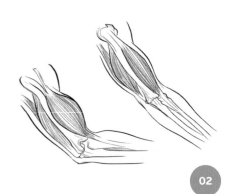

▲ 在手肘成對共同使手臂彎曲的肌肉範例

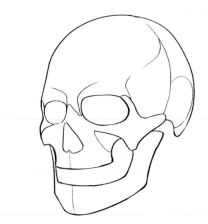

▲ 臉部的一些肌肉會負責帶動表情的變化

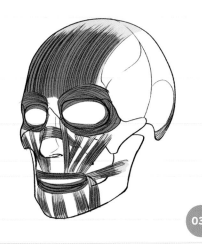

03a

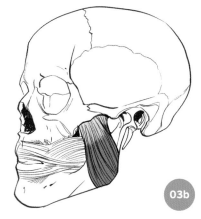

03b

▲ 強而有力的咬肌（masseter muscle），男性比較顯著

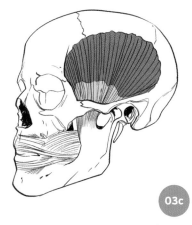

03c

▲ 顳肌（temporalis）附著於頭顱的下頜骨

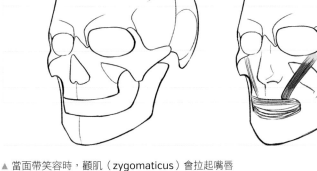

03d

▲ 當面帶笑容時，顴肌（zygomaticus）會拉起嘴唇

因為它們透過顏面的表情表達情感。重要的是要掌握正確的位置以及體積，以便賦予模特兒真實的表情〔圖 03a〕。

咬肌（masseter）是一種強而有力的咀嚼肌肉，負責下頜骨的運動。它在男性的臉上經常顯得比女性清晰又顯著〔圖 03b〕。

顳肌 temporal muscle（temporalis）通常並不明顯，但假如你咬緊和鬆開牙齒時，你能感覺它會收縮。它是一種三角肌，始於下顳肌線並以堅強的肌腱連接下頜骨並跨過顴骨突（或顴骨弓）的縫隙〔圖 03c〕。

顴大肌（zygomaticus major）是一種圓柱形肌肉，它始於顴骨側面呈對角線往下向中線（身體中間）附著於嘴唇

角落。運用它的活化作用，唇角上揚並向著臉頰往後運動〔圖 03d〕。

口輪匝肌（orbicularis oris muscle）

是一種伸展的橢圓形肌肉，它呈環狀的覆蓋在嘴唇整個周圍直達鼻孔的下沿。它是一個單獨的環形，控制唇肌（labial muscle）的張開與收縮〔圖 03e〕。

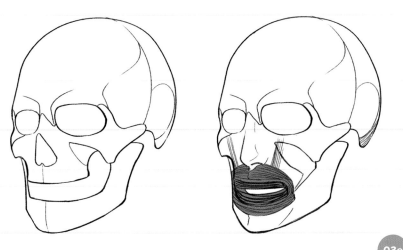

03e

▲ 口輪匝肌（orbicularis oris）是另一重要的肌肉，它負責嘴巴的運動

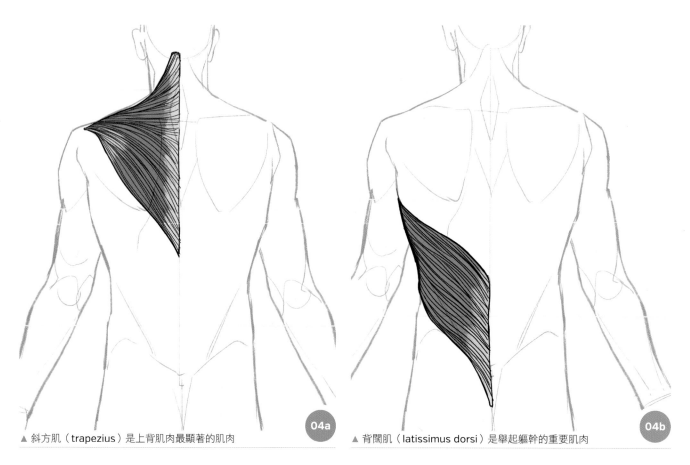

▲ 斜方肌（trapezius）是上背肌肉最顯著的肌肉　04a

▲ 背闊肌（latissimus dorsi）是舉起軀幹的重要肌肉　04b

04: 軀幹肌肉

背部肌肉分為表層肌肉、中間層肌肉和深層肌肉。表層肌肉是斜方肌（trapezius），是因為它的形狀而稱之。它們位於頸部和上背，幫助肩膀以及上臂運動，當它舉起時，手臂往後移動而旋轉頭部至反面〔圖 04a〕。

三角形的背闊肌（latissimus dorsi）是我們身體最大的肌肉之一，它覆蓋背部下面和胸廓（thorax）的側部。它能使手臂向後運動和向內旋轉、手臂靜止、提升軀幹（例如攀爬）和肋骨（當呼吸時）〔圖 04b〕。

對我們的模型設計而言，最重要的是胸大肌（pectoralis major）和胸小肌（pectoralis minor），它位於身體正面。它們附著於手臂，透過收縮確定軀幹的運作方法〔圖 04c〕。

胸腔（chest cavity）與腹腔（abdominal cavity）被橫膈膜（diaphragm）隔開。腹壁由一系列的肌肉構成、安排於腹壁層裡。就我們的目的而言，我們較需要關注於腹斜肌（abdominal obliques），腹斜肌與背闊肌（latissimus dorsi）的側邊相連結〔圖 04d〕。腹直肌（rectus abdominis muscle）（也就是所知的「abs」）伸展於胸骨（sternum）與恥骨（pubis）之間，它們是帶有龜狀的特有肌肉，中間披白紋（linea alba）隔開，它是垂直的連接帶。

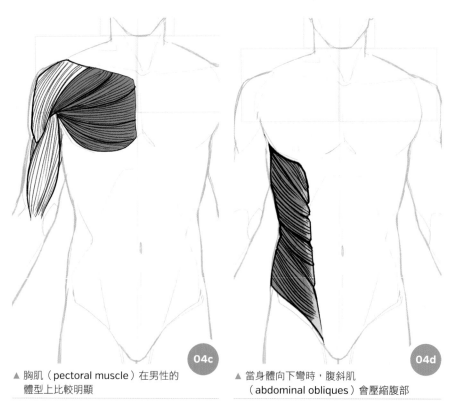

▲ 胸肌（pectoral muscle）在男性的體型上比較明顯　04c

▲ 當身體向下彎時，腹斜肌（abdominal obliques）會壓縮腹部　04d

它們的收縮使得肋骨籠拉近恥骨，導引脊椎彎曲。外斜肌與內斜肌組成腹部並決定身體向前彎。

「手臂最長的肌肉群是肱二頭肌。肱二頭肌起源於肩膀的肩胛一直往下延伸至手肘；它帶動上臂和前臂」

05: 手臂肌肉

手臂肌肉可區分為肩膀、手臂、前臂和手部肌肉。在人體解剖學裡，「手臂」這個名詞指的是肩關節和相對應的手肘之間的上肢部分。手臂肌肉有外展（向外展 abduction）、內收（向內收 adduction）、屈曲（bending）和手臂伸長的功能。前臂的骨頭是由尺骨和橈骨組成，兩根骨頭伸長整個手臂透過腕關節去連接手部。

手臂透過胸大肌和背闊肌附著於胸部，胸大肌被歸類為屈肌也是伸肌。事實上，肌肉收縮已伸展開的手臂同樣也伸張已收縮的手臂。

肩膀肌肉是三角肌，它覆蓋肩關節的側邊。三角肌呈三角形，其底部向上而頂峰嵌入底部，它的功能是舉起整隻手臂〔圖 05a〕。

手臂最長的肌肉群是肱二頭肌。肱二頭肌起源於肩膀的肩胛一直往下延伸至手肘；它帶動上臂和前臂〔圖 05b〕。肱橈肌（brachioradialis）（參閱下一頁），它是扁平又伸長的肌肉，躺臥骨頭後面，它的功能是使手臂彎曲。

就如前面第二步驟所提到的，肱二頭肌是兩部分形成的一塊肌肉。它背面的肌肉是肱三頭肌。肱三頭肌是手臂背後的主要肌肉群，它的動能是使手肘伸張，也幫手臂內收〔圖 05c〕。

就我們的研究目的而言，我們只要注意觀察兩大主要手臂肌肉，因為它們賦予手臂的形狀和體積。它們就是橈側屈腕肌（flexor carpi radialis），它在手臂下側上可看得見，它能使手部彎曲也能

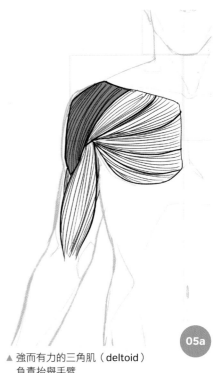

▲ 強而有力的三角肌（deltoid）負責抬舉手臂

使前臂向內旋轉〔圖 05 d〕，而肱橈肌（brachioradialis）是長肌，它能使前臂彎曲〔圖 05 e〕。

05a

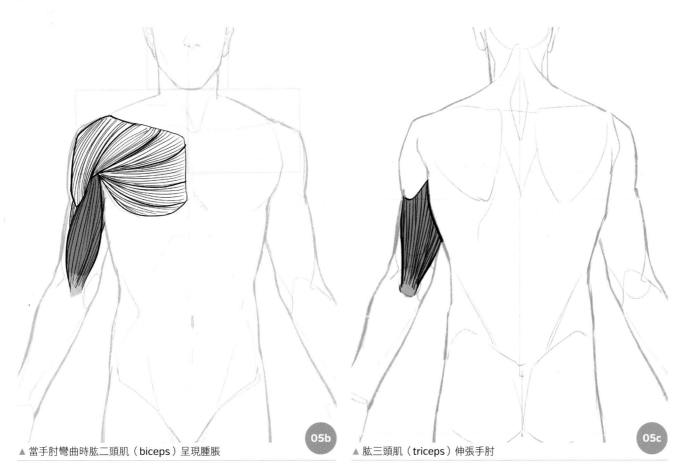

▲ 當手肘彎曲時肱二頭肌（biceps）呈現腫脹

05b

▲ 肱三頭肌（triceps）伸張手肘

05c

最後來到手部。注意觀察第二章所製作的素描，可以看到整個手腕和能使手指五個關節運動的手掌。手部肌肉都位於手的內部，它們的功能是讓手掌執行張開和閉合的運動。在 60-61 頁可以看到更多的手部肌肉。

「這些肌肉對於人體繪畫都很重要，因為它們覆蓋於整個大腿前面，而且負責移動腿部」

06: 腿部肌肉

強而有力的腿部肌肉群，股四頭肌（quadriceps femoris）是大腿正面區域最大的肌肉，由四片肌肉聚合於單一的肌腱末端。四頭肌（quadriceps）就是股直肌（rectus femoris）、股外側肌（vastus lateralis）、股內側肌（vastus medial）和股中間肌（vastus intermedius）〔圖 06a〕。股中間肌（vastus intermedius）位於股直肌（rectus femoris）下方。

這些肌肉對於人體繪畫都很重要，因為它們覆蓋於整個大腿前面，而且負責移動腿部。當膝蓋彎曲時，收縮四頭肌伸張腿部；當膝蓋擴展開時，股直肌加入於下骨盆的彎曲處。

縫匠肌（sartorius）是人體最長的肌肉，它始於骨盆、纏繞著大腿正面，然後附著於脛骨（tibia）內側。它負責一部份的外展、屈曲以及側轉臀部和膝蓋的彎曲〔圖 06b〕。

然後有內收肌（adductor muscles）（內收長肌、股薄肌、雞冠）。它們都起源於恥骨並與股薄肌的其它部位一起運作。在股弓粗線上，沿著股骨後表面出現骨脊，所有的內收肌決定內收和屈曲作用〔圖 06c〕。

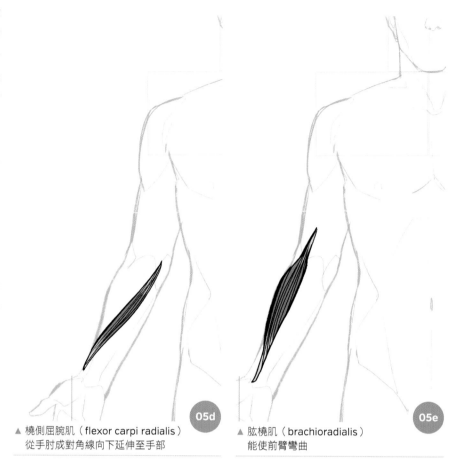

▲ 橈側屈腕肌（flexor carpi radialis）從手肘成對角線向下延伸至手部

05d

▲ 肱橈肌（brachioradialis）能使前臂彎曲

05e

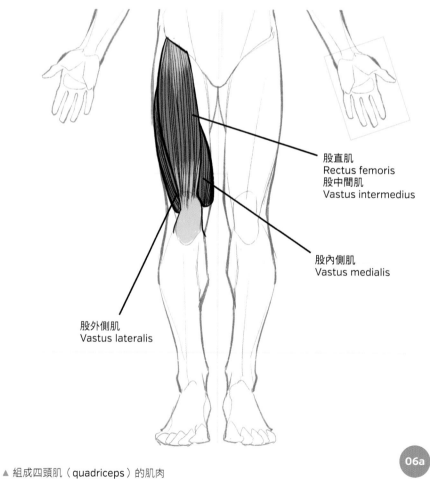

股直肌
Rectus femoris
股中間肌
Vastus intermedius

股內側肌
Vastus medialis

股外側肌
Vastus lateralis

▲ 組成四頭肌（quadriceps）的肌肉

06a

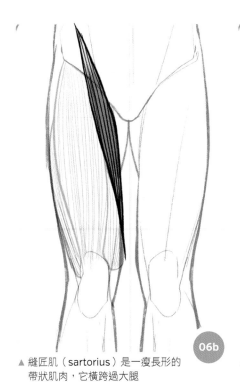

▲ 縫匠肌（sartorius）是一瘦長形的帶狀肌肉，它橫跨過大腿 **06b**

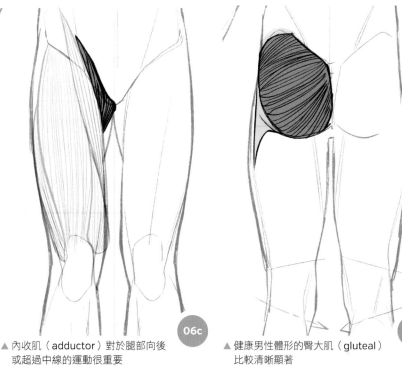

▲ 內收肌（adductor）對於腿部向後或超過中線的運動很重要 **06c**

▲ 健康男性體形的臀大肌（gluteal）比較清晰顯著 **06d**

「從腿部的正面看，腓腸肌的內側頭是很顯眼的」

組成上腿背面的肌肉是股二頭肌（biceps femoris），半腱肌和半膜肌。然而它們的形狀並不清晰，對於模特兒的整體外形並未造成太大的影響。

臀肌是由屁股的三個肌肉（臀大肌、臀中肌和臀小肌）組成，它們都是人體中的最大又最強的肌肉。在一個健康的體格裡，它們提供整體的形狀，反之，體脂肪較多的個體則外型比較圓胖平滑〔圖 06d〕。

脛骨前肌（tibialis anterior）始於膝蓋側面而跨過腿部中線，最後嵌入腳部的第一蹠骨，它主要負責拉住上表皮使腳部屈曲〔圖 06e〕。

從腿部的正面看，腓腸肌（gastrocnemius）的內側頭是很顯眼的；這是因為這塊肌肉賦予下腿部特殊的形狀。腓

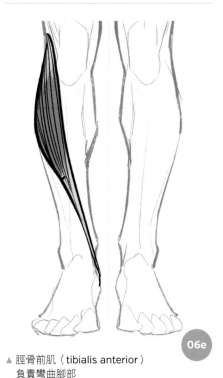

▲ 脛骨前肌（tibialis anterior）負責彎曲腳部 **06e**

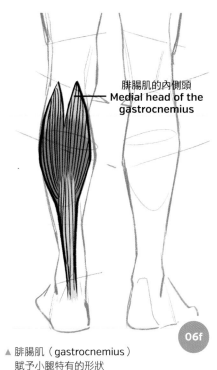

腓腸肌的內側頭
Medial head of the gastrocnemius

▲ 腓腸肌（gastrocnemius）賦予小腿特有的形狀 **06f**

腸肌或腓肌是腿背上的大型肌肉〔圖 06f〕，當我們行走時，它負責將身體往前移動，透過離開地面的力道產生向前進的動態。

兩頭連結後到達下腿中途，形成很強的跟腱（Achilles tendon）。更詳細的內容請參閱 149-150 頁的腳部肌肉。

描繪原型人物

2D 男性

第四章｜皮膚、輪廓和細節

撰文者 Laura Braga

漫畫家兼插畫家

前三章我們已研究過比例、骨骼以及肌肉，現在我們必須有充分的知識去製作模型並加上皮膚、自然的曲線、輪廓、細節並打光完成之。因此這是本章的最後部分。

我們依據前幾章的資料描繪並完成具有曲線和細節處理過的人體模型，達成我們所需要的模型設計。這可能是此一工作最快樂的部分，因為你可運用你的想像力賦予毛髮、面孔特徵和人物角色的特徵。

了解前面所提到的步驟是這階段的重要課題。事實上，我們若沒有適切研究前幾步驟（比例、骨骼、肌肉），可能無法達成後續合理又實際的模型。

01: 皮膚

運用身體的前視圖當作例子，我們看見此一模型如何逐步擴充並增加細節。在此我們只用皮膚賦予正確肌肉外形去完成此一模型。假如我們把人物的不同階段聚合在一起，我們就可以看見此一人物逐步建立起來。

「除非你是為了塑造健美運動者的外觀，否則大腿別畫得太大；然而腓腸肌應該在小腿的上半部分畫得比較突出」

這些階段共同強調的只是為了瞭解解剖骨骼以及肌肉的重要性。它有助於我們設計具有真實、自然外觀的模型。假如我們將它們依序結合，便能馬上發現這些模型漸漸取得了形狀和生命〔圖 01a〕。

將骨骼的不同部位放在最後的輪廓上是有它的好處；它可以幫助我們檢視骨骼比例和位置〔圖 01b；也請看下一頁的專家提示〕。

在前面幾章裡我們專注於身體的肌肉以及它如何影響人體外形的整體外觀。在圖 01c 和 01d 裡我們可以看見肌肉形

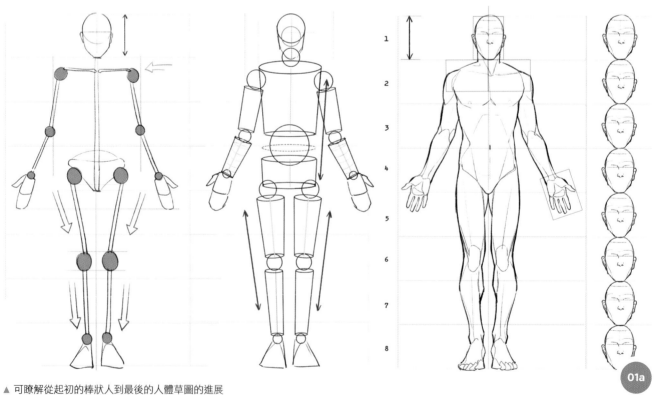

▲ 可瞭解從起初的棒狀人到最後的人體草圖的進展

01a

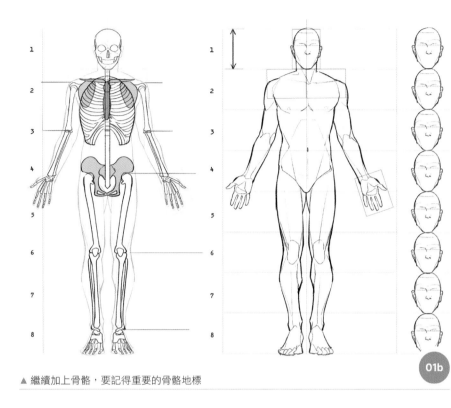

▲ 繼續加上骨骼，要記得重要的骨骼地標

01b

狀和位置影響人體形態輪廓和外表。

「我們在一塊空白的畫布上，賦予
模型的性格。在畫布上我們可以讓
我們的想像力取得情感的泉源」

從人體正面我們可以畫線條界定鎖
骨、胸腔、乳頭；在軀幹上我們因此
能輕易界定腹部的形狀。

至於手臂，我們可以界定重要的三角
肌以及肩膀的形狀。透過肘關節的描
繪，我們取得手臂的方向和動作的了
解，它對於我們正確地畫出手腕（wri-
st）也具有重要性。

除非你是為了健美運動員的外觀，否
則大腿別畫得太大；然而腓腸肌應該
在小腿的上半部分畫得比較突出。

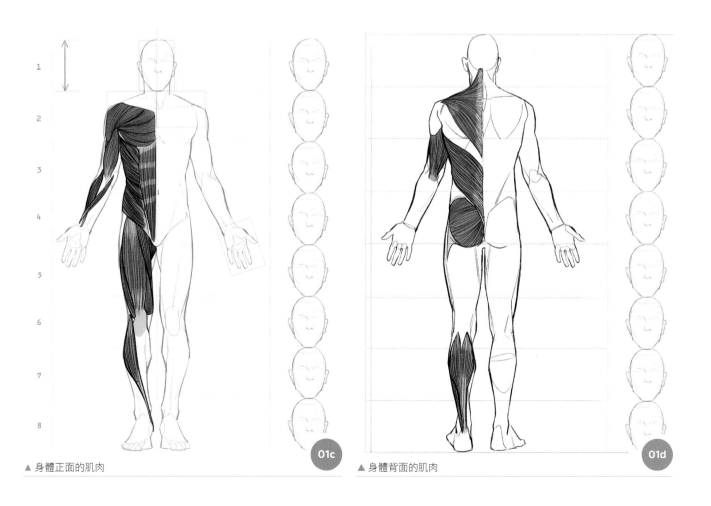

▲ 身體正面的肌肉 01c

▲ 身體背面的肌肉 01d

專家提示 **PRO** TIP
分段執行

一次一區塊，逐步增加
不同的部分，直到整體
骨骼全部完成。

不論是 2D 或 3D，任
何一個解剖描繪都採用
同一方式。

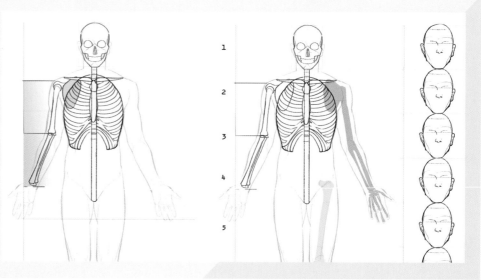

▲ 加入骨骼的關鍵性特徵以確定我們是否有正確的比例

最後我們可以用線條清晰界定膝蓋和踝關節。

從所有的角度去查看你的參考資料，以便充分了解人物外觀，這是極其重要的事，尤其是當你正在製作 3D 作品時

〔圖 01e〕。

為了使我們的模型更真實，我們可以使輪廓線更柔軟、更光滑，並加入一些小細節，例如肚臍（belly button）和乳頭（nipples）〔圖 01f〕等等。

「你所決定的大多數用途，將依據製作模型的目的而定。例如它是一位大眼睛的正直英雄或是一位小眼睛的陰險惡棍」

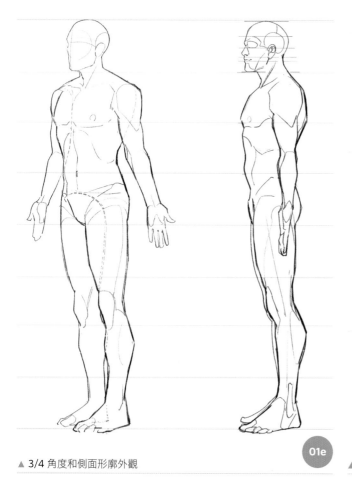

▲ 3/4 角度和側面形廓外觀

01e

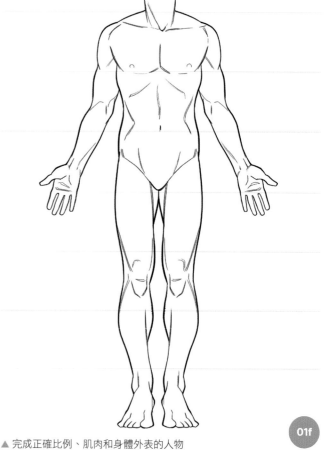

▲ 完成正確比例、肌肉和身體外表的人物

01f

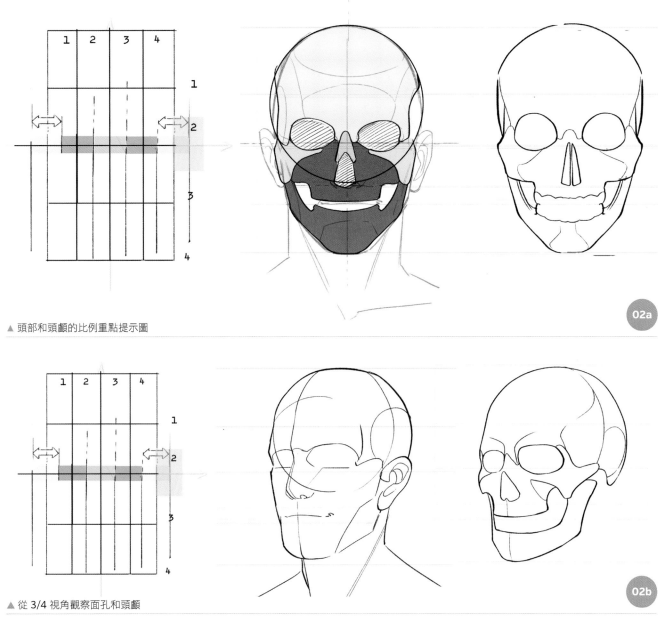

▲ 頭部和頭顱的比例重點提示圖

▲ 從 3/4 視角觀察面孔和頭顱

▲ 你可以在基本的樣板上加入明確的人像

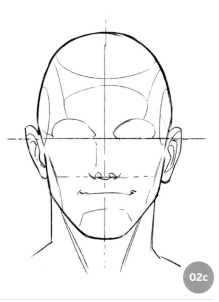

02: 頭部

回顧第二章的頭部,可以發現已經有了面孔的基本輪廓。由既有的基礎加入細節就簡單多了〔圖 02a〕,從不同的角度去觀察頭部比例和位置是否正確,尤其是製作 3D 模型〔圖 02b〕時,這些基本要求更顯得重要。

用一塊空白畫布來真實的表現模型人物的某些性格〔圖 02c〕,這是我們能夠掌控我們想像力的地方,也可以正確的拷貝參考圖像或混合、搭配著去製作獨特的面孔。

因為面部的特徵有許多變化，所以可以依據許多特徵製作多樣貌的面孔。你所決定的大多數用途將依據製作模型的目的而定，例如它是一位大眼睛的正直英雄或是一位小眼睛的陰險惡棍。

為了供參考之用，我勾繪三個類似的臉孔，彼此之間存在著微妙的差異。圖 02d 有一細薄的鼻子和嘴巴，友善的、彎曲的眉毛。圖 02e 面貌險惡，額頭隆起而又嘻嘻作笑，它有較寬的鼻梁和尖尖的鼻子，眉毛角度大，嘴唇豐厚。圖 02f 有個多皺紋、受損的鼻子和較直的嘴唇，試著選擇其中能反映人物的歷史和個性的面貌特徵。

03: 手和腳

手和腳的難於正確把握是眾所皆知的：許多人犯了手指過於僵硬、張開、呆直的毛病。當它們處於模糊、不確定或閒置的狀態下，你會發現它們十分鬆軟而又稍帶彎曲的下垂。為了這本書的目的我已經把我的模特兒的手畫得外張，這是因為要在我們做出休閒姿態之前，先掌握正確的骨頭比例和位置。

試著記下這些有關手的要點。除了大拇指只有兩關節之外，每隻手指有三關節（指關節 knuckle）。當手緊握時，手指底部的一節比較突出，其它兩個指關節皮膚起皺紋；當手指彎曲時，這樣就可以讓皮膚伸展，其它要記得的事是手指甲 —— 它們可以做一個很棒的解剖研究〔圖 03a〕。

就結構而言，建構腳部的方式和手部是同樣的。然而，它們外觀也很不一樣，特別是因為腳部無法撿拾物品——骨頭較短而緊靠在一起。通常你只能看見最靠近指尖的關節，再者，別忘記腳趾的趾甲〔圖 03b, 圖 03c〕！

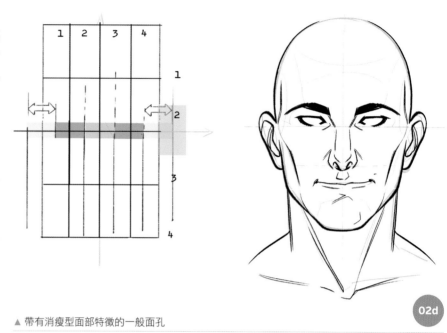

▲ 帶有消瘦型面部特徵的一般面孔

02d

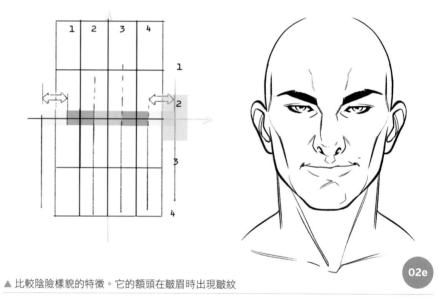

▲ 比較陰險樣貌的特徵。它的額頭在皺眉時出現皺紋

02e

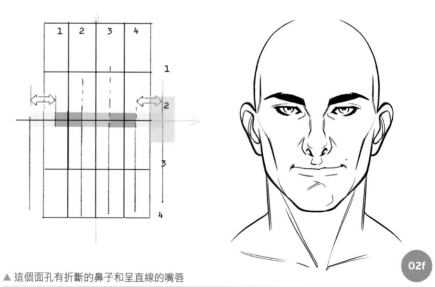

▲ 這個面孔有折斷的鼻子和呈直線的嘴唇

02f

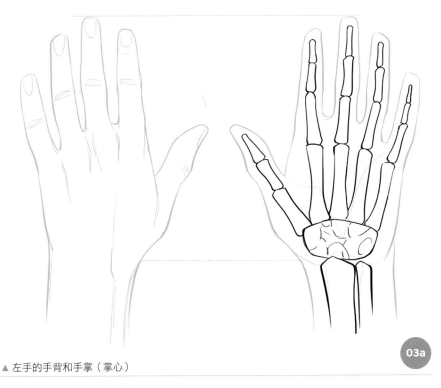

▲ 左手的手背和手掌（掌心）

04: 毛髮和耳朵

毛髮也可以改變角色的整體樣貌，再者，有些是依靠角色人物的目的和故事。例如我們所塑造的是一位大學生或反叛者，其它可以加上去的就是可誘使人相信的細節勾繪，例如刺穿、眼鏡、傷疤、紋身、胎痣、雀斑等等。我已經在步驟三提供的臉孔賦予三種不同髮型。每一個角色都帶給不同的感覺和潛在的故事〔圖 04a、圖 04b、圖 04c〕。

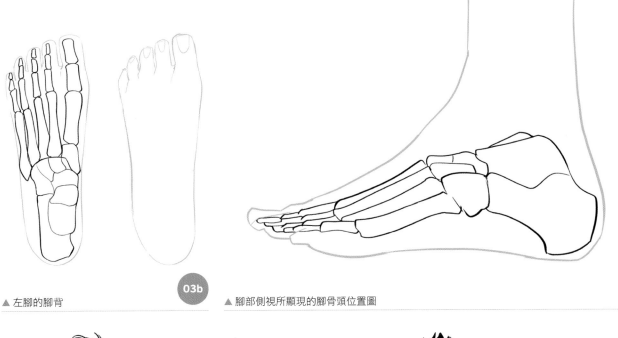

▲ 左腳的腳背

▲ 腳部側視所顯現的腳骨頭位置圖

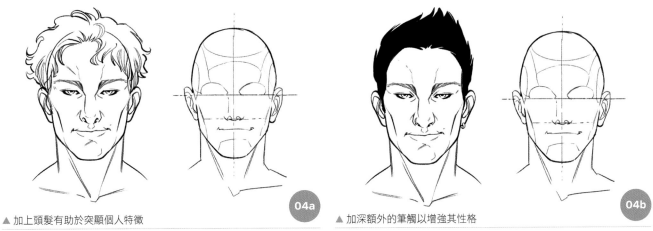

▲ 加上頭髮有助於突顯個人特徵

▲ 加深額外的筆觸以增強其性格

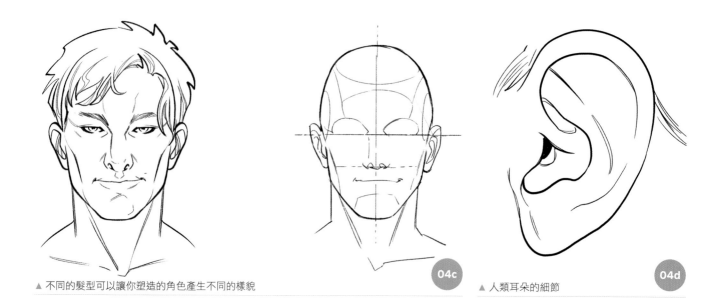

▲ 不同的髮型可以讓你塑造的角色產生不同的樣貌

04c

▲ 人類耳朵的細節

04d

人類的耳朵具有相當複雜的外觀，所以可能很難正確掌握，它經常被忽略，尤其是模特兒的長髮遮蓋耳朵的細節時。然而我建議你去了解如何精確表現耳朵，因為令人擔心的是，你將可能只會製造長髮模特兒。

耳廓（auricle）是耳朵的外部，是由耳朵最突出的部分（pavilion）和耳管（ear canal）組成。耳朵最突出的部分是由平薄的軟骨原骨（cartilage）包覆皮膚而成，因此對於研究耳朵的彎曲和耳朵的特性是有其重要性而且要特

別小心。就如你在圖 04d 所看到的樣貌，它的外表並不平坦，但具有不勻稱的橢圓形和帶有溝槽和凹陷的不規則外表。

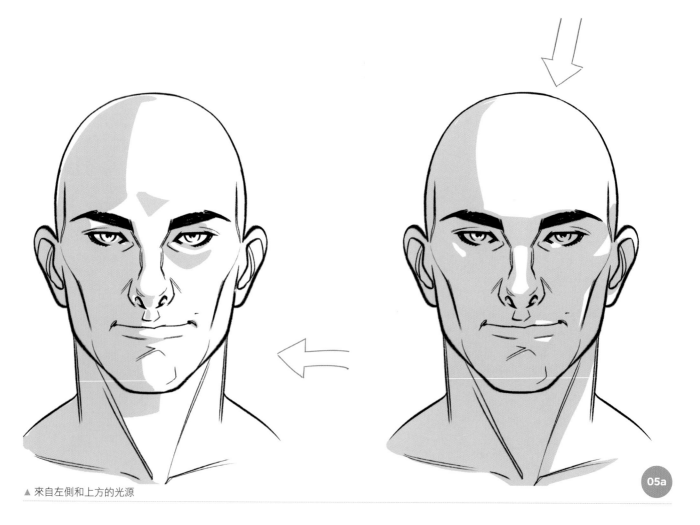

▲ 來自左側和上方的光源

05a

05: 光線

為人物角色加上亮光和陰影可以讓我們增加理解額外的體積感和重量感，不論是在紙上畫速寫或使用 3D 軟體。

明暗對照法（*chiaroscuro*）是藝術家透過明暗的清晰對照，讓描繪的對象或人物產生三度空間感的技術。這對於解剖學的研究是很有用的，因為強烈的對比可以清晰的顯現人體各部位的體積和重量。

通常這種技術需要運用豐富的研究，但在這個例子裡，我只需要用它來幫助我們欣賞人體外形的亮光和陰影。

想像有個假定的光源。假設我們從頭部開始，我們需要想像這個光源如何照亮面孔以及如何在肌肉和臉部突出位置（鼻子、嘴唇、和弓型的眼眉）形成陰影。請注意圖 05a 和圖 05b 所顯現的

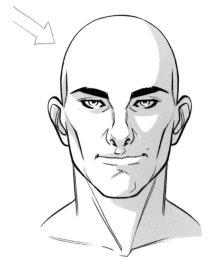
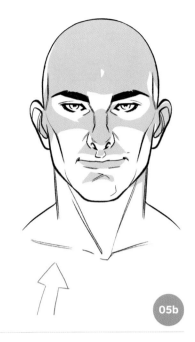

▲ 來自人物上方和下方的光源

05b

不同光源，我們就可以更了解在不同光點下所產生的亮光和陰影。你可以運用同樣的方法去觀察下列圖 05c 的完整人體。

顯然的，這只是第一個最快的光影研究，它足以取得整體外貌的感覺。有些時候你將此一角色置入某一情境時，你可進行更深入的明暗研究。

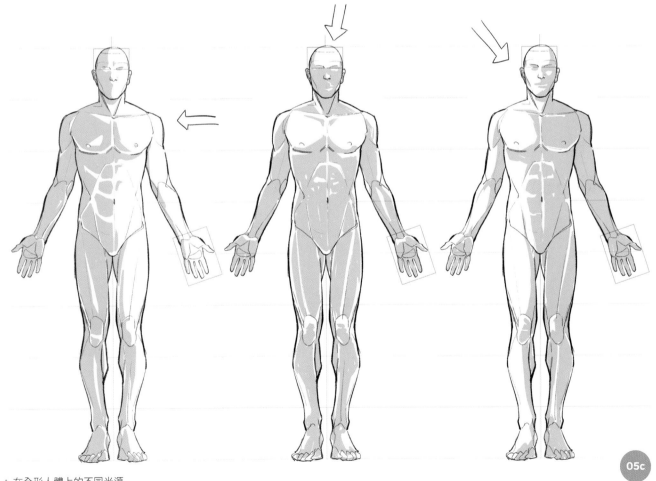

▲ 在全形人體上的不同光源

05c

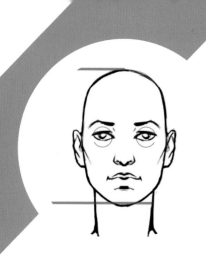

描繪原型人物

2D 女性

第一章 | 比例和基本形體

撰文者 Chris Legaspi

觀念藝術家兼油畫家

人體是美麗、複雜而又極為迷人的研究對象。本章將探究女性人體的細節處理以及如何畫得精確而又栩栩如生的女性身體。

首先，我們驗證人體的理想比例並且了解頭部為何作為整個身體的度量單位。運用頭部協助達成人體的精確比例和更逼真的外觀。

接著將建構頭部和完整的人體。我們將檢驗三個角度的正射視點（orthographic views）——前、側、後——以及

如何建構簡化的、幾何圖案的人體造型。

然後再檢視人體的韻律感。韻律感是任何有機形體自然浮現的線條，我們將探究這些韻律感如何被應用於解剖學和藝術品的表現形式。

接著將著眼於姿態和動作，完成本章的第一部分。我發現為了適當捕捉和研究人體軀幹，應該將它從整個人體中隔離出來。將著眼於軀幹的主要部位以及身體姿態如何與軀幹的各部位產生連結，

藉此便可以開始建構人體軀幹。將檢驗軀幹的主要部位，再用單一的幾何形體建造它，例如圓柱狀物、球體和盒狀物等。

01: 比例

正確的比例有助於我們達成一個近乎具有生命而又自然生動外觀的人物，因為比例變化隨人而異，我們將界定一套理想化的女性人體比例。這套被普遍接受的度量標準可以調整、活用於任一人體類型。

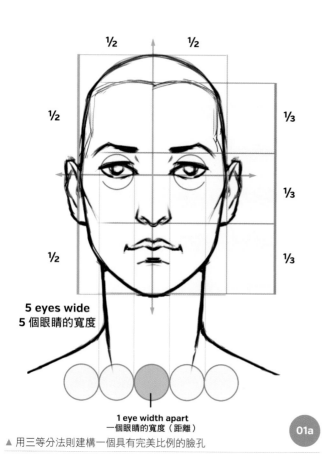

5 eyes wide
5 個眼睛的寬度

1 eye width apart
一個眼睛的寬度（距離）

01a

▲ 用三等分法則建構一個具有完美比例的臉孔

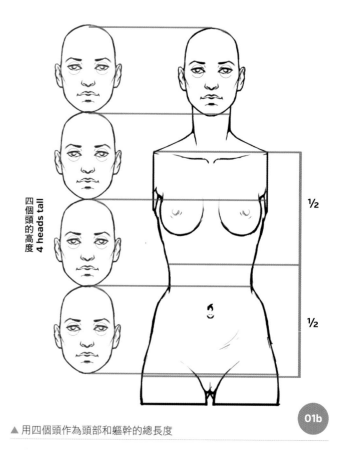

四個頭的高度
4 heads tall

01b

▲ 用四個頭作為頭部和軀幹的總長度

因為頭部將是整個人體的主要度量單位，我喜愛先將頭部和顏面的比例確立〔圖 01a〕。從正面看，頭部可用垂直線和水平線分為上下左右各為兩半。垂直線中心與水平線中心都穿過眼睛的位置。安置人像時，我在髮線、眉脊、鼻底、下巴底部各畫一條水平線，將臉部平分為三個單位，這就是臉部測量的三分法則（the rule of thirds）。頭部建構完成後，就移往軀幹了。

為軀幹取得正確比例，我開始從頭頂到骨盆底（穹窿區）〔圖 01b〕量出四個頭。為軀幹取得正確長度後，我簡易的從肩頂區分為二，水平中心線也給了我肋骨籠的底部。

最後取得整個身體的比例。我從頭頂到腳底，用八頭為身體總長度〔圖 01c〕，就如稍早所提及的，四頭給了我們頭部和軀幹的上半身，因此最後四頭給了我們腿部的正確比例。腿部末端在腳底。

02: 建構完整人體

建構人像，我從人體軀幹開始精研。循著我的肋骨籠、腹部以及骨盆三段分解

法，加上第二次的解剖結構。首先是腹壁看似長長的平坦矩形物。女性的乳房可以輕易的選擇球形或圓錐形去建構〔圖 02a〕。

至於肩關節，我用多樣的層次建構之。開始施作時，用漸次變尖的圓柱形物，就像群聚於上背的複雜肌塊一般。從後視和側視的角度觀之，圓柱體也群聚成背闊肌〔圖 02b，圖 02c〕。

次一層是肩關節的第二個圓柱體，這一層包括上部胸肌、肩胛骨和周圍的肌肉。此一圓錐形的作用仿如肩關節的球體與天然槽臼的相互作用。

最後一層是肩膀與上臂。我用一個簡明的球體很完美的安裝於圓柱體上的「凹槽 socket」。四肢通常在圓柱體的選擇下完全的緊捉著。

建構頭部和頸部時，我從結合一個盒子和圓球開始，用一顆蛋當作頭顱，用一個盒子當面孔。我喜愛用盒子當面孔的原因是因為它允許我去界定臉部的正面和側面。其次的臉部細節，如眉脊、眼

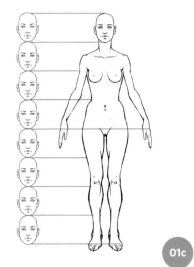

窩、眼睛和鼻子也可以輕易的像盒子與球一般的捕捉其形態。

至於手部，我喜愛以單純錐狀盒子或長方形體去建構它，這樣可以靈巧的將手指頭和手掌組合為一體，為了再更簡化些，一個圓球也可以很快的捉到手掌和手指。至於腳部，簡易的選擇就是一個三角形、楔形狀去建構。

▲ 此一身體可以量出八頭高的比例 **01c**

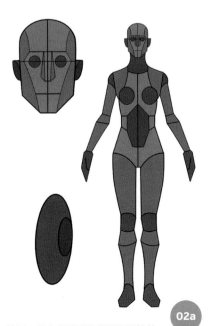

▲ 前視：美化軀幹形狀並且用圓柱狀去建構四肢 **02a**

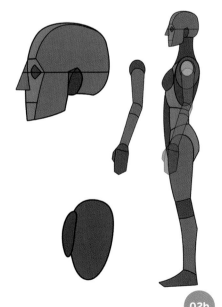

▲ 側視：手部和腳部可以用盒形或球形去呈現 **02b**

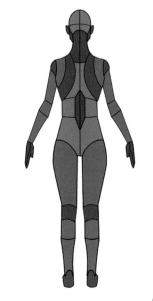

▲ 後視：更多的形狀用於描述複雜的背部解剖結構 **02c**

03: 人體解剖的律動感

律動感很自然地存在於人體形態所顯現的線條裡〔圖 03a〕，它們可以從骨骼、肌肉以及連結的組織（connecting tissue）的天然形狀中被看出來。律動線條引導眼睛透過人體，從一個解剖點到另一個解剖點，然後又繞回頭。我把律動感當工具，幫助我在人體上安置正確的解剖結構。

從正面看，我看到的主要律動感是從頸部向下往臀部運行，很自然的將律動感引向腿部，因此有助於我們安置膝關節（knee joint）、大腿（thigh）以及小腿肌肉（calf muscle）等解剖結構。我們要注意從肩膀到胯部（crotch）的律動感和存在於軀幹和四肢的許多律動感。

從背面注視人體時，我看到從頸部向下往臀部運行的主要律動感，我也看到上臂從肩膀流向手腕的解剖律動感。臀部（hip）以及臀肌（gluteal muscle）可以簡明的描述律動感的方向〔圖 03b〕。

當我們架構人像時，臉部有許多律動可供我們運用。因為臉部有許多小形狀、形態和許多複雜的細節。從正面，我看到額頭結構的律動，也注意到眉毛（或眼窩）如何流入鼻脊。嘴部可以用圓形律動線畫出來，我也可以運用優雅的律動線描繪出耳朵和下巴之間的連結〔圖 03c〕。

從側面看人體，我所注意的主要律動是頭顱的曲線和它順著路徑相互交叉的臉部局部解剖，也注意到從耳朵到下巴的律動有助於我安置嘴部。頸部肌肉浮現律動感，從軀幹上部連結頭部和頸部到肩膀。

04: 軀幹的姿態

姿態就是動作。它是生命的視覺再現，活力（animation）來自活生生的人類身體。假如我們要讓人體看起來有生命，就必須畫出它的姿態。姿態也是形體之間的關係，它描述一個形體如何移動或轉移到另一個形體。

當檢視軀幹時，我們可以看見軀幹的兩個主要結構，那就是肋骨籠（rib cage）以及骨盆（pelvis）。肋骨籠要如何與骨盆互動而產生的動作就是軀幹的姿態。

軀幹可以運動的第一個方式是側彎。當

軀幹的一側折彎肌肉使該側放鬆並拉長。這就是所謂的「伸展」（stretch）。在對面一側的肌肉收縮並摺疊，移動肋骨靠近骨盆。這就是所謂的「擠壓」（pinch）〔圖 04a〕，因為人體以這種方式自然運作，我們能很快的透過伸展與擠壓的擴大，表明動作和生命。

軀幹也能向前或向後彎曲。進行前彎只要加大腹肌的擠壓和伸展背部肌肉，此時腹部的肌肉和脂肪特別容易引起注

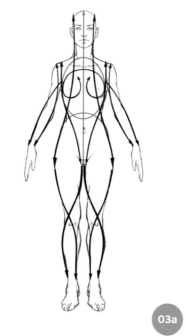
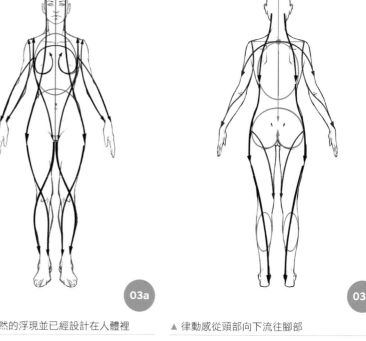

▲ 律動感自然的浮現並已經設計在人體裡　03a

▲ 律動感從頭部向下流往腳部　03b

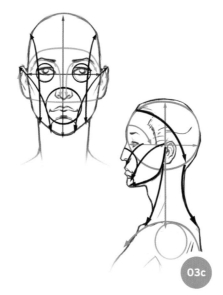

▲ 臉部的許多律動感從一個部份流向其它部份　03c

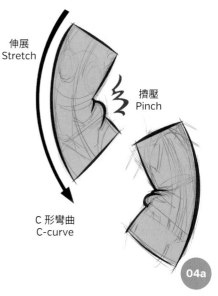

伸展
Stretch

擠壓
Pinch

C 形彎曲
C-curve

▲ 當身體收縮和擴大時，肌肉拉長和收縮　04a

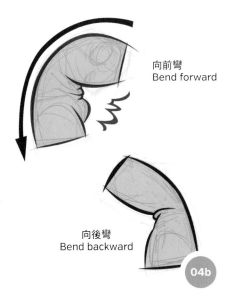

向前彎
Bend forward

向後彎
Bend backward

04b

▲ 當檢視激烈姿勢時要記得擠壓和伸展

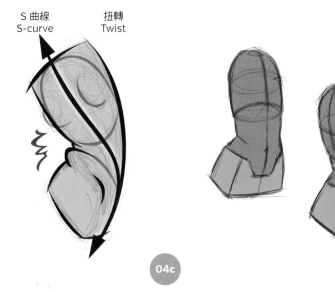

S 曲線
S-curve

扭轉
Twist

04c

▲ 運用一條簡單的 S 形曲線捕捉扭轉的姿態

05a

▲ 用一個圓柱體捕捉肋骨和腹肌和盒狀骨盆

意。向後彎，只要反向思考，透過正面肌肉放鬆和背部肌肉的擠壓〔圖 04b〕。

最後的方式就是軀幹的扭轉（twist）。扭轉是兩個伸展肌群反方向移動的聯結。例如當身體傾向直背，只要轉肩膀到任一方向去促成扭轉，這也可以呈現單純的臀部旋轉。

05: 建構軀體

此一建構是以堅硬、精確的形狀塑造人體而姿態則是這些形狀的運動。建構人體，我喜愛從最簡單的幾何形體開始。

人體是很複雜的，幾何形體賦予我們控制此一複雜性的工具。當然，當我們畫畫或雕刻時，我們建立簡要形體後，可以加上更多的細節和增加複雜度，我使用的形體大多數是圓錐體、盒子、球體，或將這些形體做任一連結。

建構軀幹，首先我簡化軀幹為最基本的幾個部位，這些部位就是肋骨籠、腹部以及骨盆。我不畫複雜的細節和解剖，而是用幾何形體去捕捉軀幹形體的本體特質和形狀。舉例言之，我從肋骨籠開始用一個圓柱體，此一形體的形狀像似

一顆大子彈或是一個鳥籠，至於腹部，我依據姿態選用圓柱體或一個盒子〔圖 05a〕。

腹部比較具有流暢感而非堅硬呆板狀，所以可以使用具有彈性的不同形狀。我喜愛用盒子形當骨盆，因為它可以捕捉到骨盆結構的堅固形狀，你可以用幾何形狀當做軀幹的其它部位，例如圓錐體或球體當乳房，如圖 05b 和圖 05c 所顯示的樣子。

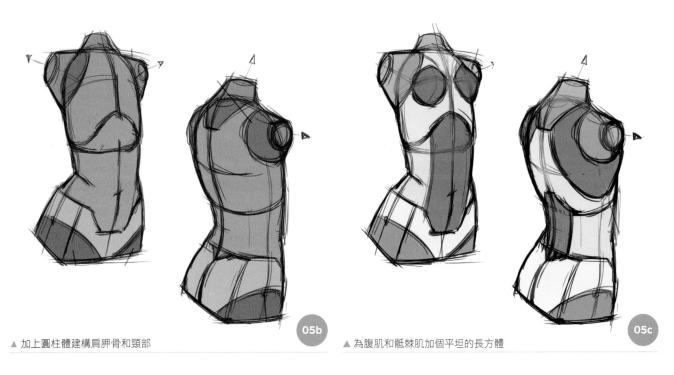

05b

▲ 加上圓柱體建構肩胛骨和頸部

05c

▲ 為腹肌和骶棘肌加個平坦的長方體

2D 女性

第二章 | 骨骼

撰文者 Chris Legaspi

觀念藝術家兼油畫家

骨骼賦予人體結構的真實依據，因為人體是由流體、肉體、器官組成，骨骼扮演容納、保護以及支撐重要器官。它提供頭部、軀幹、上下肢的運動。它支撐身體直立，也支撐身體的坐、站和行走。

「脊椎是精細而又複雜的骨骼系統，它包容和保護脊骨的鎖狀組織和身體的重要神經」

骨骼是我們身體的盔甲。例如頭顱就像是器官的頭盔，它保護頭腦，避免受到傷害。同樣的情形，肋骨籠在軀幹裡保護重要器官。脊椎是精細而又複雜的骨骼系統，它包容和保護脊骨的鎖狀組織和身體的重要神經。骨盆或臀骨不只提供我們直立，它還包容和保護下方的內臟和性器官。

骨骼的鉸接式關節（articulated joint）使我們能靈活驅動四肢。手臂鉸接肩膀、手肘以及手腕。大腿鉸接臀部、膝蓋以及腳踝。四肢的末端有腳，它牢固的鉸接以利於站立、行走、奔跑以及跳躍。

手部既細小又精巧的手掌和手指骨頭，使我們能在一定的活動範圍內運動。手部的骨頭都能精確控制手指。

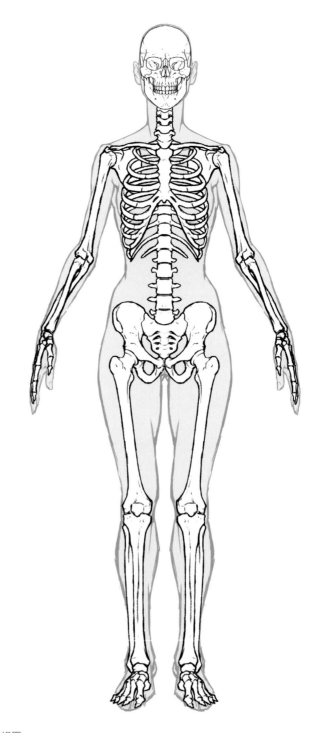

▲ 骨骼的前視圖

01a

「骨盆包容和保護身體下方的內臟和性器官，同時對下肢也有一個球狀和凹臼狀相結合的關節」

01: 完整的骨骼

骨骼的主要部位是頭顱、軀幹、上肢和下肢〔圖 01a〕。從身體上半部開始，最先也是最重要的骨骼結構是頭顱。主要的頭顱骨骼是頭蓋骨（cranium）以及下顎骨 mandible（lower jaw），從頭顱往下連接肋骨籠（rib cage）和骨盆（pelvis）的就是脊椎柱。脊椎包含 33 塊骨頭，這些骨頭就是大家所知道的脊椎骨（vertebrae）。

在軀幹裡我們可以找到肋骨籠。肋骨籠是一系列的彎形骨，它圍繞並保護許多重要器官。肋骨籠由 12 對彎形骨組成，胸骨 sternum（breastbone）在胸腔裡，鎖骨位於頸部的底部。在背部裡，肩胛骨 scapulae（shoulder blades）將肋骨連接到上肢〔圖 01b〕。

上肢由上臂、下臂和手等三部分組成。上臂骨就是肱骨（humerus）。下臂由橈骨（radius）和尺骨（ulna）組成。前臂的底部形成腕骨並連接手部。手部由許多小骨頭組成，這些小骨頭組成手掌和手指。

在軀幹底部的骨盆，它是由三塊熔接的骨頭組成。骨盆容納並保護下部腸子和性器官，對於下肢而言，也有個球形和窩槽狀的關節功能。

下肢也由上腿骨、下腿骨和腳等三部分組成。上腿骨稱為股骨（femur）。下股骨連接下腿並形成膝關節。下腿骨就是脛骨（tibia）和腓骨（fibula）。腳部由許多小骨組成腳、腳後跟和腳趾。

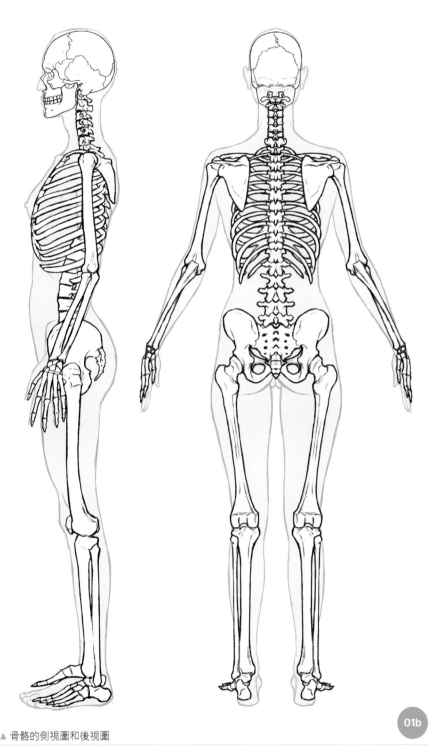

▲ 骨骼的側視圖和後視圖

01b

專家提示 PRO TIP
分解為小塊（Break it up into bite-size pieces）

誠如你所看到的，我將骨骼的主要部位分解為小元素：頭顱、軀幹、上肢以及下肢。因為有很多骨頭，以分組方式使它更容易記住並了解它們的功能——你會發覺這是熟悉人體解剖和骨頭數量的好方法。

「頭蓋骨部位是類似球體的圓形結
構，它包容並保護頭腦，也是脊椎
柱和脊椎神經（spinal cord）的
插入點」

02: 頭顱

頭顱有三主要部位：頭蓋骨、前額骨以
及顎骨。

頭蓋骨部位是類似球體的圓形結構，它
包容並保護頭腦，也是脊椎柱和脊椎神
經的插入點，因為頭腦非常重要，頭顱
骨頭尤其是頭蓋骨極為堅硬。

頭蓋骨包含許多具有保險功能的骨頭，
就像大家熟知的膝蓋骨一般。它們的接
合處就是我們所知道的縫合線（sutu-
re）〔圖 02a, 圖 02b, 圖 02c〕。

02a

▲ 頭顱前視圖

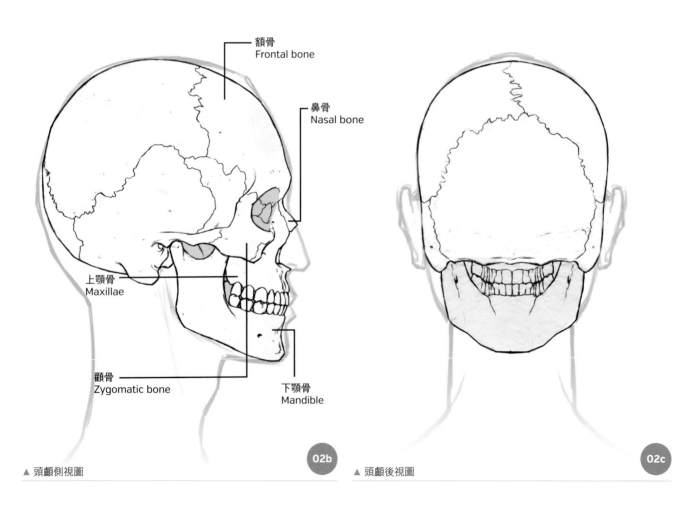

額骨
Frontal bone

鼻骨
Nasal bone

上顎骨
Maxillae

顴骨
Zygomatic bone

下顎骨
Mandible

02b

▲ 頭顱側視圖

02c

▲ 頭顱後視圖

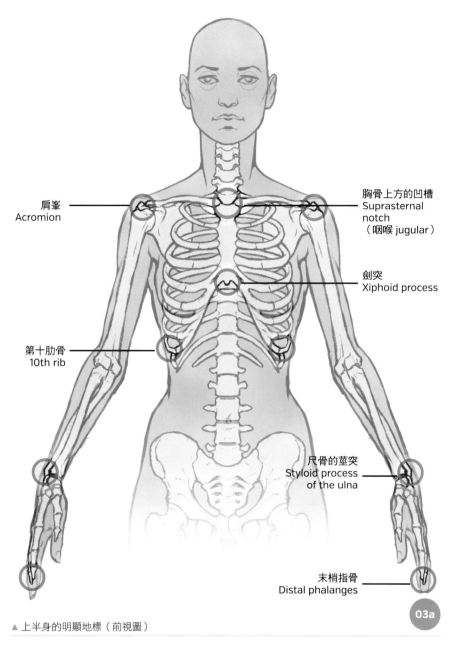

肩峯
Acromion

胸骨上方的凹槽
Suprasternal notch
（咽喉 jugular）

劍突
Xiphoid process

第十肋骨
10th rib

尺骨的莖突
Styloid process of the ulna

末梢指骨
Distal phalanges

03a

▲ 上半身的明顯地標（前視圖）

ny landmarks）。當我們描繪或塑造人物時，這些地標有助於辨識和安置骨頭〔圖 03a〕。

當我們注視上半身正面時，從頸部和肩膀開始，可以看見鎖骨。在肩膀上，突出的骨頭是肩峯（acromion），那是肩胛骨的骨突。

在胸部的中心可看見胸骨。胸骨底部就是劍胸骨（xiphoid process），當身體吸入氣體時，劍胸骨就能看得見。至於肋骨，有許多根看得見，但值得注意的是底部的第十根肋骨和連接肋骨的軟骨。軟骨連接肋骨到胸骨，而且當身體吸入氣體時便可以看見。

「在三角形的肩胛骨底部我們可以看見較次要的角落，看起來像似葉片或刀子。當手臂伸展或抬高時，它很容易被看見」

在手臂裡最容易看到的骨頭是腕骨和手肘〔圖 03b〕。手肘是尺骨（ulna）的頭，也就是所謂的鷹嘴（olecranon）。腕骨的大部分突出都是橈骨（radius）的頭和尺骨的莖突（styloid process）。末端的指骨（phalange）都是手部的末梢骨頭，也就是指尖。

頭蓋骨前面是額骨，它往下引導至臉部骨頭，和頭蓋骨一樣，臉部骨頭結合為薄板狀以及拼圖狀。

眼窩由幾塊混接的薄片組成，它容納並保護眼睛以及視覺神經。眼窩內部是鼻骨，它連接軟骨成骨（cartilage）而形成鼻子。眼窩旁邊是顴骨（zygomatic），也就是所謂的頰骨（cheekbone）。

往下到達牙齒，口部有上頜骨（maxillae bone）。上下總共有 32 顆牙齒。下面的牙齒嵌入下顎骨（mandible），強而有力的骨頭鏈接而讓嘴巴能張開和閉合。下顎骨是浮動的骨頭，它透過下頜骨肌肉穩固頭顱。

03: 上半身體地標

當我們觀察身體時，有些區域的骨頭接近皮膚表面而產生「骨頭地標」（bo-

從背後觀察人體，我們可以看見身體上部的許多骨頭〔圖 03c〕。顯現的骨頭就是頸部基底的隆起，那就是第七頸椎（或稱為 C7）。在肩膀部分我們可以看見兩大肩胛骨，它延伸而形成肩關節窩。在三角形的肩胛骨底部可以看見較次要的角落看起來像似葉片或刀子。當手臂伸展或抬高時，它很容易被看見。

「在臀部關節部位，股骨的頭，也就是所謂的大轉子（greater trochanter），亦可從側面看到。它被臀部和大腿的大塊肌肉環繞，因此顯現出小凹或像似酒窩」

04: 下半身體地標

當我們觀察下半身體時，能看到的地標

有臀部、膝蓋和腳踝關節。從正面的臀部開始〔圖 04a〕和側面〔圖 04b〕看，最明顯的地標是骨盆側翼的髂嵴。它在臀部兩側都看得見，正好在肚臍下方，女性看得比較清楚。髂嵴是標明腹部末端和臀部起點的最好方法。

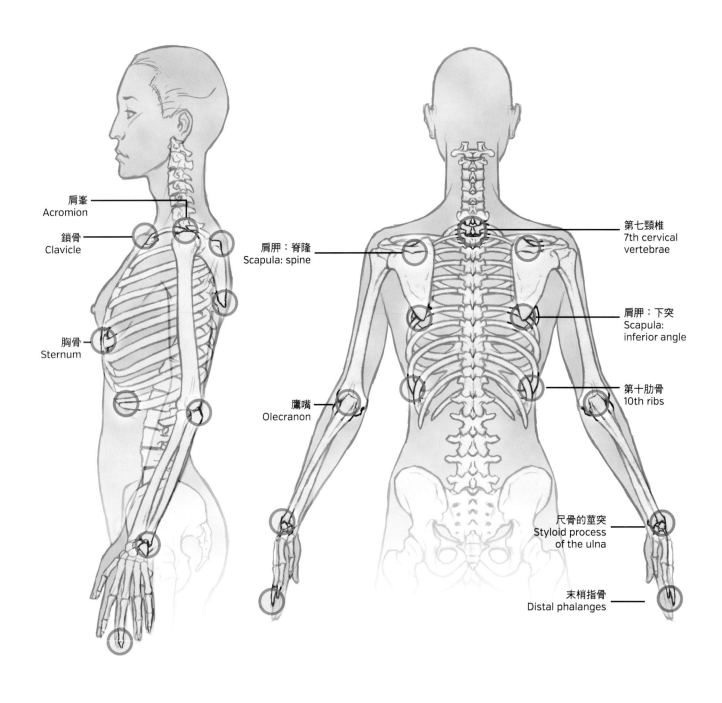

肩峯
Acromion

鎖骨
Clavicle

肩胛：脊隆
Scapula: spine

第七頸椎
7th cervical vertebrae

肩胛：下突
Scapula: inferior angle

胸骨
Sternum

鷹嘴
Olecranon

第十肋骨
10th ribs

尺骨的莖突
Styloid process of the ulna

末梢指骨
Distal phalanges

▲ 上半身地標-側視　03b

▲ 上半身地標-後視　03c

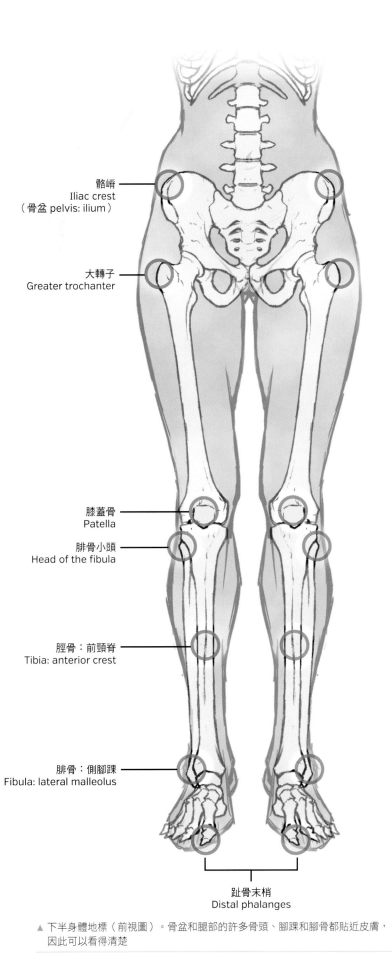

髂嵴
Iliac crest
（骨盆 pelvis: ilium）

大轉子
Greater trochanter

膝蓋骨
Patella

腓骨小頭
Head of the fibula

脛骨：前頸脊
Tibia: anterior crest

腓骨：側腳踝
Fibula: lateral malleolus

趾骨末梢
Distal phalanges

04a

▲ 下半身體地標（前視圖）。骨盆和腿部的許多骨頭、腳踝和腳骨都貼近皮膚，
因此可以看得清楚

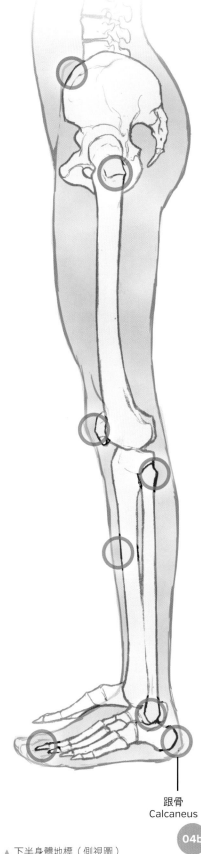

跟骨
Calcaneus

04b

▲ 下半身體地標（側視圖）

臀關節、股骨頭，即所知之大轉子，可從側面看見，它被臀部和大腿的大肌肉所包圍，因此它常出現凹地（depression）或酒窩（dimple）。

向下移動到膝部，可以看見膝蓋（kneecap）或膝蓋骨（patella）。從正面看，也可以觀察頭部和脛骨部分，以及膝關節側面的腓骨（fibula）的頭。當我們向下移往腳部時，脛骨（tibia）幾乎被弄平了。小腿骨的尖銳部分就是所謂的脛前嵴（anterior crest of the tibia）（也指小腿前骨）。

向下移往足踝（ankle）和腳部（foot），可以觀察到組成外側足踝骨的側腳踝（lateral malleolus）。內側足踝骨就是內腳踝（medial malleolus）〔圖04c〕。

在腳部，看得見腳後跟的凸塊，那就是跟骨（calcaneus）。大腳趾的尖端是末梢的趾骨。

「在眼窩之間可以看見鼻骨的突出點〔圖05b〕，這常常被視為鼻梁的腫塊，鼻骨以及鼻軟骨在那裡接合。」

從後面我們看見骨頭連接臀部至脊骨，就是所謂的薦骨（sacrum）。薦骨常看見它像個位於下背的小凹或酒窩。在薦骨底下我們看見尾骨（coccyx），假如身體向前彎，尾骨就很容易看見。

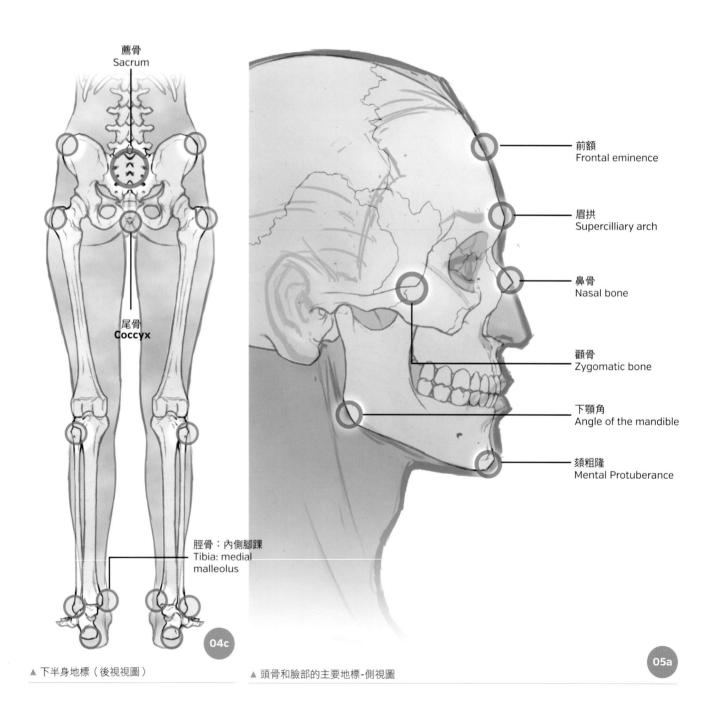

薦骨
Sacrum

尾骨
Coccyx

脛骨：內側腳踝
Tibia: medial malleolus

前額
Frontal eminence

眉拱
Supercilliary arch

鼻骨
Nasal bone

顴骨
Zygomatic bone

下顎角
Angle of the mandible

頦粗隆
Mental Protuberance

04c

▲ 下半身地標（後視視圖）

▲ 頭骨和臉部的主要地標-側視圖

05a

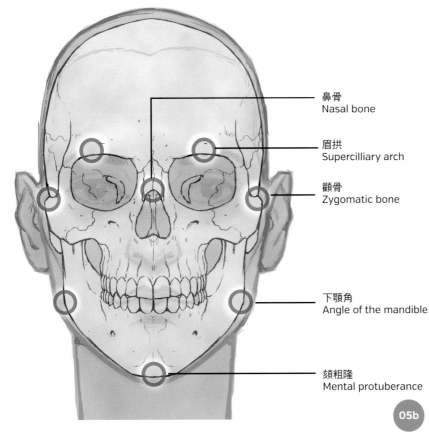

鼻骨
Nasal bone

眉拱
Supercilliary arch

顴骨
Zygomatic bone

下顎角
Angle of the mandible

頦粗隆
Mental protuberance

05b

▲ 頭骨和臉部的主要地標（前視圖）。頭骨和顎骨的許多部分在臉部很容易看見

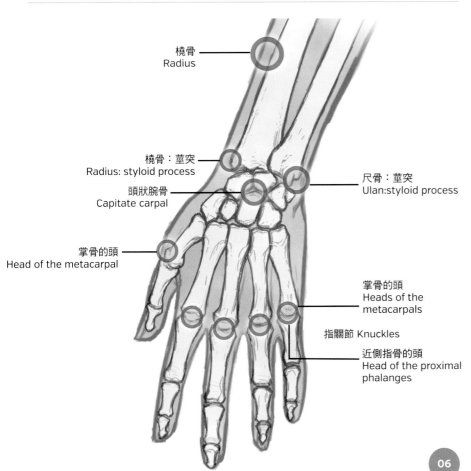

橈骨
Radius

橈骨：莖突
Radius: styloid process

頭狀腕骨
Capitate carpal

掌骨的頭
Head of the metacarpal

尺骨：莖突
Ulan:styloid process

掌骨的頭
Heads of the metacarpals

指關節 Knuckles

近側指骨的頭
Head of the proximal phalanges

06

▲ 手腕和手的背部所看到的地標。腕骨清晰可見，大的指關節都是手掌骨和指骨連接處

05: 臉部地標

我們現在注意看臉部地標。從頭部開始，在頭部的頂上我們可以看到額骨的突出。這個腫塊是前額骨的一部分，就是我們熟知的額頭〔圖 05a〕。往下移至眼睛，我們看到眼窩的頂部或稱眉骨，這是額骨的另一部分，也就是所知道的眶上脊或眉拱（supraorbital ridge or superciliary arches）。

「頰骨也就是我們所認識的顴骨。顴骨由眼窩部分構成而向後延伸至耳朵，此一延伸區就是顴骨弓」

在眼窩之間可以看見鼻骨的突出點〔圖 05b〕，這常常被視為鼻梁的腫塊，鼻骨與鼻軟骨在那裡接合。

在臉部兩側，眼窩下方，我們很容易看見頰骨，頰骨和顴骨依然都是我們熟悉的。顴骨由眼窩向後延伸至耳朵。

下顎或下顎骨有兩個清晰地標。形成了下巴的點，就是大家熟知的頦結節。從後面和側面我們看見下顎的尖角，這組成下顎骨的背面以近乎 90 度直角向耳朵移動。

06: 手部地標

其它要注意的主要地標是在手部。在手和手腕裡，我們看見橈骨頭（head of radius）和尺骨突。尺骨突看似手腕外部的腫塊。

其次是頭形腕骨，在手腕裡它是最大的腕骨。手掌的長骨即所謂的掌骨。大的手關節是由掌骨和手指的第一塊骨頭組成近側指骨（proximal phalanges）。

2D 女性

第三章｜肌肉

撰文者 Chris Legaspi

觀念藝術家兼油畫家

人體肌肉是運動的傳動器（drivers）也是發動機（engine）。它們提供動力（momentum）去帶動骨骼，能使肌肉一起運動或個別運動。它們使得人體能執行強勁動作和優雅舉止。肌肉系統隨著相配合的肌腱（tendons）和韌帶（ligaments），簡直就像個近乎完美的生物學機器，它們確實是個令人驚嘆的動力工程展現。

當我觀察肌肉時，我喜愛分兩部分執行：上半身與下半身。上半身由環繞肋骨籠、肩關節、手臂、手掌以及頸部、頭部、顏面的肌肉組成。下半身包含臀部、下腹部、上腿、下腿和腳部的厚實肌肉。

「將人體區分為兩部分是件比較簡單的事，因為整體看待全身肌肉組織，可能讓人為之怯步」

01: 人體的肌肉群

第一眼看到人體肌肉系統都會覺得很複雜；肌肉展現各種不同功能，而且表現不同的功能和大小不同形狀。將人體區分為兩部分是件比較簡單的事，因為整體看待全身肌肉組織，可能讓人為之怯步。此一方法有助於將多達 600 餘塊的個別肌肉分為數群去研究、作畫和雕刻。

上半身又可進一步分為三主群，軀幹、手臂和手。下半身有臀部、腿部和腳部肌肉。

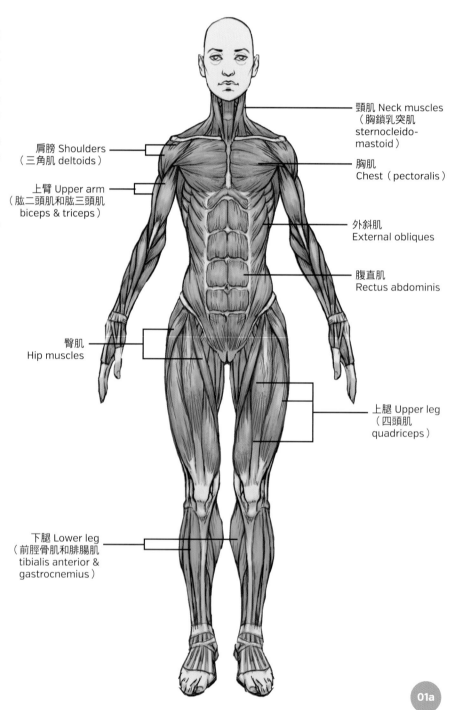

肩膀 Shoulders
（三角肌 deltoids）

上臂 Upper arm
（肱二頭肌和肱三頭肌
biceps & triceps）

臀肌
Hip muscles

下腿 Lower leg
（前脛骨肌和腓腸肌
tibialis anterior &
gastrocnemius）

頸肌 Neck muscles
（胸鎖乳突肌
sternocleido-
mastoid）

胸肌
Chest（pectoralis）

外斜肌
External obliques

腹直肌
Rectus abdominis

上腿 Upper leg
（四頭肌
quadriceps）

01a

▲ 軀幹的肌肉都是腹肌和斜肌組成一大群，構成軀幹的大部分長度

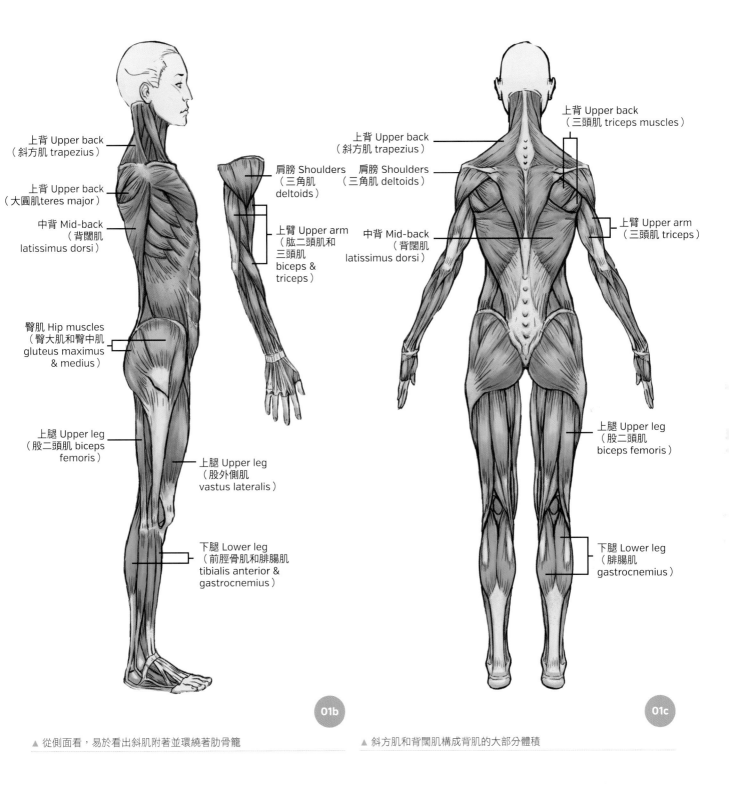

上背 Upper back
（斜方肌 trapezius）

上背 Upper back
（大圓肌teres major）

中背 Mid-back
（背闊肌
latissimus dorsi）

臀肌 Hip muscles
（臀大肌和臀中肌
gluteus maximus
& medius）

上腿 Upper leg
（股二頭肌 biceps
femoris）

肩膀 Shoulders
（三角肌
deltoids）

上臂 Upper arm
（肱二頭肌和
三頭肌
biceps &
triceps）

上腿 Upper leg
（股外側肌
vastus lateralis）

下腿 Lower leg
（前脛骨肌和腓腸肌
tibialis anterior &
gastrocnemius）

上背 Upper back
（斜方肌 trapezius）

肩膀 Shoulders
（三角肌 deltoids）

中背 Mid-back
（背闊肌
latissimus dorsi）

上背 Upper back
（三頭肌 triceps muscles）

上臂 Upper arm
（三頭肌 triceps）

上腿 Upper leg
（股二頭肌
biceps femoris）

下腿 Lower leg
（腓腸肌
gastrocnemius）

01b

01c

▲ 從側面看，易於看出斜肌附著並環繞著肋骨籠

▲ 斜方肌和背闊肌構成背肌的大部分體積

上半身有軀幹最大體積的肌肉。從前面看，腹肌、斜肌、胸大肌組成大部分的表面〔圖 01a〕。在胸大肌上面，頸肌連接肩膀到頭部。

手臂肌肉有不同的大小肌肉和複雜度，當它們從肩膀轉往前臂，最後到達手部和手指。大塊的斜方肌和背闊肌組成背部的絕大部分。

下半身有臀肌和腿肌。臀部可從側面看〔圖 01b〕和從後面看〔圖 01c〕，它是全身最大的肌肉。上腿由許多大又強的肌肉組成。

從前面看，四頭肌（quadriceps）可明顯看到它沿著內收肌（adductor muscles）把腿部向內移至鼠蹊（gro-in）。從側視圖和後視圖看，腿部二頭肌從腳部連接臀部可明顯看見。

許多下腿肌肉的運作就像前臂肌肉一樣使腳和腳跟運動。

55

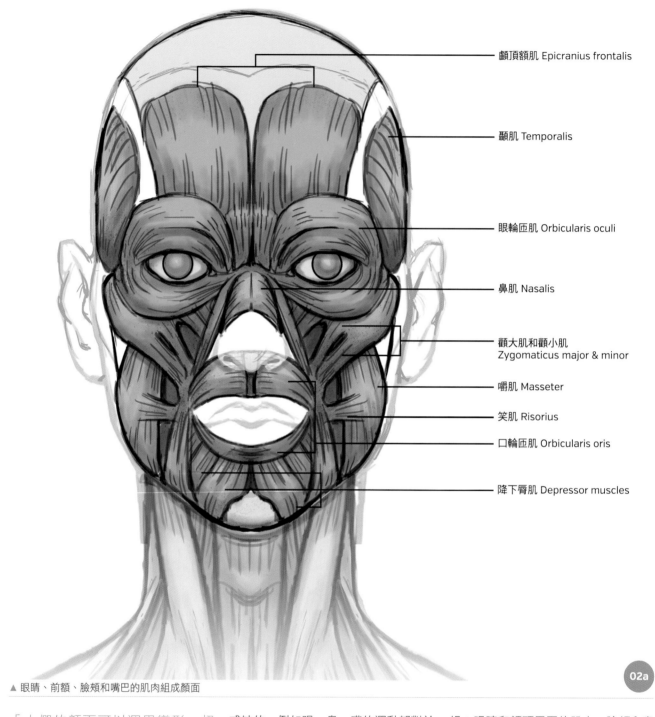

顱頂額肌 Epicranius frontalis

顳肌 Temporalis

眼輪匝肌 Orbicularis oculi

鼻肌 Nasalis

顴大肌和顴小肌
Zygomaticus major & minor

嚼肌 Masseter

笑肌 Risorius

口輪匝肌 Orbicularis oris

降下唇肌 Depressor muscles

02a

▲ 眼睛、前額、臉頰和嘴巴的肌肉組成顏面

「人們的顏面可以運用變形、扭轉，以及收縮等無窮盡的方法，而藉著每一收縮變化之結合可以表達多樣情感」

02: 頭和顏面的肌肉

頭部和顏面有超過 40 塊肌肉，這些肌肉容許我們做很複雜的動作和表情，這些動作和表情對於日常生活而言是不可或缺的，例如眼、鼻、嘴的運動都對於生命的延續具有關鍵性的影響，其它顏面肌肉的功能是用於表達情感。人們的顏面可以運用變形、扭轉，以及收縮等無窮盡的方法，而藉著每一收縮變化之結合可以表達多樣情感。

為了簡化顏面肌肉的複雜性，我喜愛將它們分組。在此，我將它們分為下列幾組：眼睛和額頭周圍的肌肉；臉頰和鼻子；嘴巴和下巴；而最後上頸部的肌肉則從背面觀看。

眼睛周圍的主要肌肉稱之為眼輪匝肌（orbicularis oculi）〔圖 02a〕。它們能使眼皮運動並保護眼睛。額頭鼓起的額頭肌肉帶動眉毛。

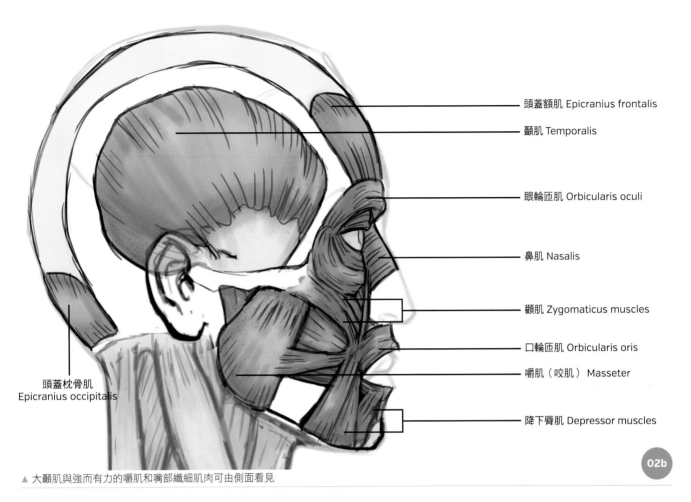

頭蓋額肌 Epicranius frontalis

顳肌 Temporalis

眼輪匝肌 Orbicularis oculi

鼻肌 Nasalis

顴肌 Zygomaticus muscles

口輪匝肌 Orbicularis oris

嚼肌（咬肌）Masseter

降下脣肌 Depressor muscles

頭蓋枕骨肌
Epicranius occipitalis

02b

▲ 大顳肌與強而有力的嚼肌和嘴部纖細肌肉可由側面看見

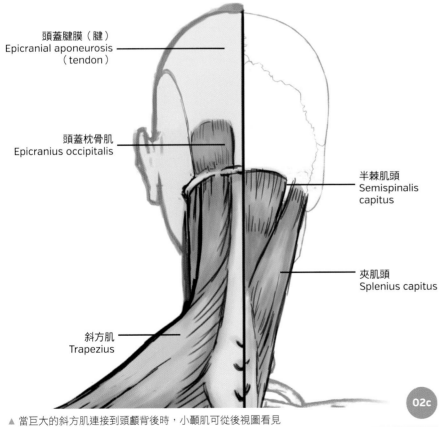

頭蓋腱膜（腱）
Epicranial aponeurosis
（tendon）

頭蓋枕骨肌
Epicranius occipitalis

半棘肌頭
Semispinalis
capitus

夾肌頭
Splenius capitus

斜方肌
Trapezius

02c

▲ 當巨大的斜方肌連接到頭顱背後時，小顳肌可從後視圖看見

頰肌，例如顴肌透過協助嘴角運動傳達表情。在鼻骨上藉由擴張鼻孔，鼻肌得以協助呼吸。

帶動嘴巴和下巴需要許多肌肉的協調。嘴巴和嘴唇都由口輪匝肌（orbicular oris）環繞，它允許寬闊範圍的運動。厚實的嚼肌（masseter muscle）可以從側面輕易看見，它幫助帶動下巴〔圖02b〕，此一強大肌肉主控嘴巴張開，特別是咀嚼食物。

顳肌佔據頭部側面的大部份表面。它源自頭顱內側並附著於下顎骨，此一肌肉負責舉起下顎（靠近嘴巴）。從後面看，頭蓋的後腹能被看見，沿著上頸肌附著於頭骨背面〔圖02c〕。

「三角肌是由三組肌肉纖維所組成，它是關節的主要驅動者」

03: 肩關節的肌肉

肩關節是人體最重要的關節之一。為了幫助肩關節的研究，我先考量到它的功能，然後查看它包含哪些肌肉。

關節本身的運作就像一顆球和凹槽的關係一般，它能使手臂作 360 度範圍的運動。由前面觀之，可以看見它所包含的主要肌肉〔圖 03a〕。第一塊肌肉，三角肌是由三組肌肉纖維所組成，它是關節的主要驅動者。所以，它們常被稱為「肩肌」（shoulder muscles），裡頭的第二塊能舉起手臂的肌肉是斜方肌。

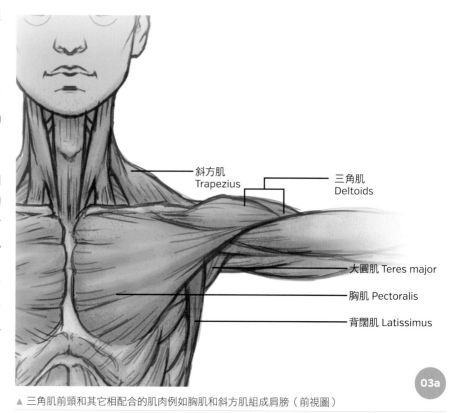

斜方肌 Trapezius
三角肌 Deltoids
大圓肌 Teres major
胸肌 Pectoralis
背闊肌 Latissimus

03a

▲ 三角肌前頭和其它相配合的肌肉例如胸肌和斜方肌組成肩膀（前視圖）

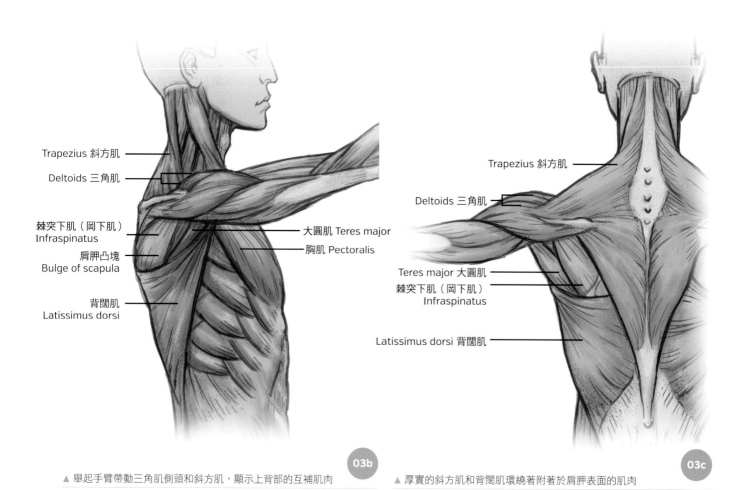

Trapezius 斜方肌
Deltoids 三角肌
棘突下肌（岡下肌）Infraspinatus
肩胛凸塊 Bulge of scapula
背闊肌 Latissimus dorsi
大圓肌 Teres major
胸肌 Pectoralis

03b

▲ 舉起手臂帶動三角肌側頭和斜方肌，顯示上背部的互補肌肉

Trapezius 斜方肌
Deltoids 三角肌
Teres major 大圓肌
棘突下肌（岡下肌）Infraspinatus
Latissimus dorsi 背闊肌

03c

▲ 厚實的斜方肌和背闊肌環繞著附著於肩胛表面的肌肉

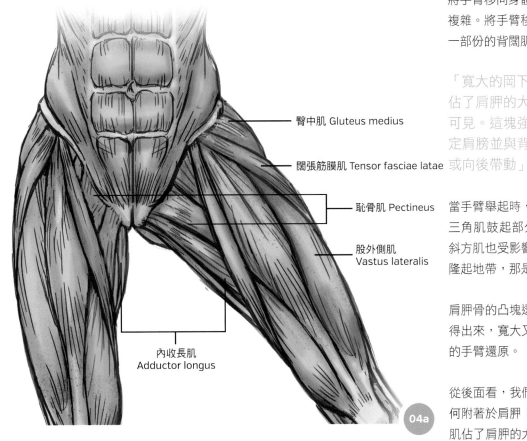

臀中肌 Gluteus medius

闊張筋膜肌 Tensor fasciae latae

恥骨肌 Pectineus

股外側肌
Vastus lateralis

內收長肌
Adductor longus

04a

▲ 臀中肌、闊張筋膜肌和股外側肌幫助腿部向外舉高，而內收長肌拉回腿部。

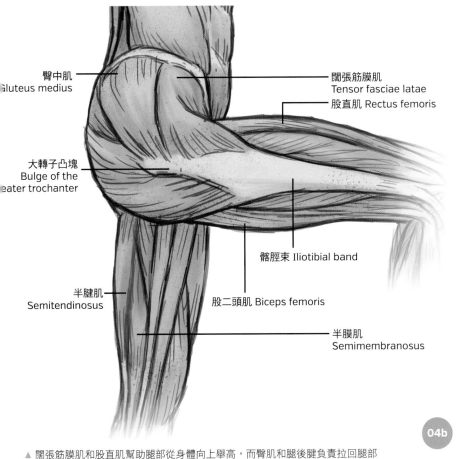

臀中肌
Gluteus medius

闊張筋膜肌
Tensor fasciae latae

股直肌 Rectus femoris

大轉子凸塊
Bulge of the
Greater trochanter

髂脛束 Iliotibial band

半腱肌
Semitendinosus

股二頭肌 Biceps femoris

半膜肌
Semimembranosus

04b

▲ 闊張筋膜肌和股直肌幫助腿部從身體向上舉高，而臀肌和腿後腱負責拉回腿部

將手臂移向身體中央，厚實的胸肌變得複雜。將手臂移向下，較小的大圓肌和一部份的背闊肌在腋下看得見。

「寬大的岡下肌（infraspinatus）佔了肩胛的大部分空間，變得清楚可見。這塊強而有力的肌肉幫忙穩定肩膀並與背闊肌一起將手臂向下或向後帶動」

當手臂舉起時，從側面看我們較能看到三角肌鼓起部分的收縮〔圖 03b〕。斜方肌也受影響，因為它附著於肩胛的隆起地帶，那是構成肩關節的骨脊。

肩胛骨的凸塊透過大圓肌和岡下肌可看得出來，寬大又平坦的背闊肌幫助我們的手臂還原。

從後面看，我們能看到寬大的斜方肌如何附著於肩胛〔圖 03c〕。寬大的岡下肌佔了肩胛的大部分空間，變得清楚可見。這塊強而有力的肌肉幫忙穩定肩膀並與背闊肌一起將手臂向下或向後帶動，當手臂向上拉或提振手臂的動作時，很容易感受肌肉的收縮。

04: 臀關節的肌肉

臀關節是人體最強大的關節之一，因為它必須帶動巨大的腿部骨骼和肌肉。臀部由人體最大最長的骨頭構成，那就是骨盆和股骨（上腿骨），移動大腿必須協調許多強大的肌肉。

就像肩膀一樣，臀部是球與凹槽關節並讓腿做 360 度範圍的動作。

從前面看，臀部外側的肌肉，如臀中肌和闊張筋膜肌（tensor fasciae latae）幫助腿部向外抬高，而股外側肌（vastus lateralis）幫助穩定和伸直下腿〔圖 04a〕。大腿骨內側的許多肌肉幫助腿部的內收或回復中線位置，這些肌肉中最大的肌肉是內收長肌（Adductor longus）。

從側面看，大腿是靠闊張筋膜肌（tensor fasciae latae）和股直肌（rectus femoris）抬起〔圖 04b〕。送回大腿時，強大的臀中肌是主要的肌肉。腿背的肌肉，如半腱肌（semitendinosus）和半膜肌（semimembranosus）幫忙腿部伸直，大轉子凸塊（bulge of the greater trochanter）也可從側面看見。

從後面看，當腿部抬高時可以看見臀中肌的收縮〔圖 04c〕。穩定大腿時，可以看見髂脛束（iliotibial band）。此一長腱起源於臀部的闊張筋膜肌（tensor fasciae latae），並伸展上腿的整個長度，它附著於下腿的脛骨頭。大腿回復到中心位置時，可以看見內收肌的收縮，尤其是內收大肌（adductor magnus）和股薄肌（gracilis），從背後看得見。

05: 手部肌肉

人體最有趣也最複雜的部分是手，它能運作精細的、雅緻的、明確的動作。腕部、手部、掌部以及手指皆包含一個精細的小肌肉、血管和肌腱的網狀系統。

觀察研究手部時，我把肌肉和肌腱併入前臂、手腕、手掌為一群組。手指也很重要，但手指本身無肌肉，因此與骨骼和肌腱組合為一群組。

首先由前臂的背部開始，可以看見的第一組肌肉就是伸肌（extensor muscles）〔圖 05a〕。這些肌肉的功能是負責手腕和前臂的伸展和舉起。手上的肌肉就如所知道的骨間肌（interossei

muscles），它們位於手指頭的掌骨（metacarpal bones）之間，它們的功能是指頭的內收或向中指靠攏，能看見的大肌腱就是大家所知道伸指肌連接點（extensor digitorum），它和伸肌一同使指頭向上伸展。

從掌面看，前臂肌肉就是所知的屈肌（flexor muscles）〔圖 05b〕，這些肌肉可以使手部和手指向前臂屈曲。掌部中心的肌肉是蚓狀肌（lumbrical muscles），它可以使手指屈曲。在拇指上，大的短肌（brevis muscles）可以看得見，它幫助拇指運動，當我們驅動小指時，外展小指肌（abductor digiti minimi muscle）可觀察到。

從側面看，我們能看見拇指的解剖結構。首先從手腕開始，伸肌和大伸腱連貫拇指。手腕被腕韌帶 carpal ligament 覆蓋。當我們驅動拇指時，短肌（brevis muscles）可以看得見，它和骨間肌（interossei muscle）在一起。

▲ 臀中肌和股外側肌能使大腿從身體移開。內收長肌則幫助腿部回復原位

圖中標示：
臀大肌 Gluteus maximus
臀中肌 Gluteus medius
大轉子凸塊 Bulge of the greater trochanter
髂脛束 Iliotibial band
內收大肌 Adductor magnus
股外側肌 Vastus lateralis
股薄肌 Gracilis

04c

專家提示 PRO TIP
背側和掌面
Dorsal and palmar

背側是由上往下看手或腳；它是生物學上的背部或朝上的那一邊。當談到手部時，掌面就是指看得到心的那一面。

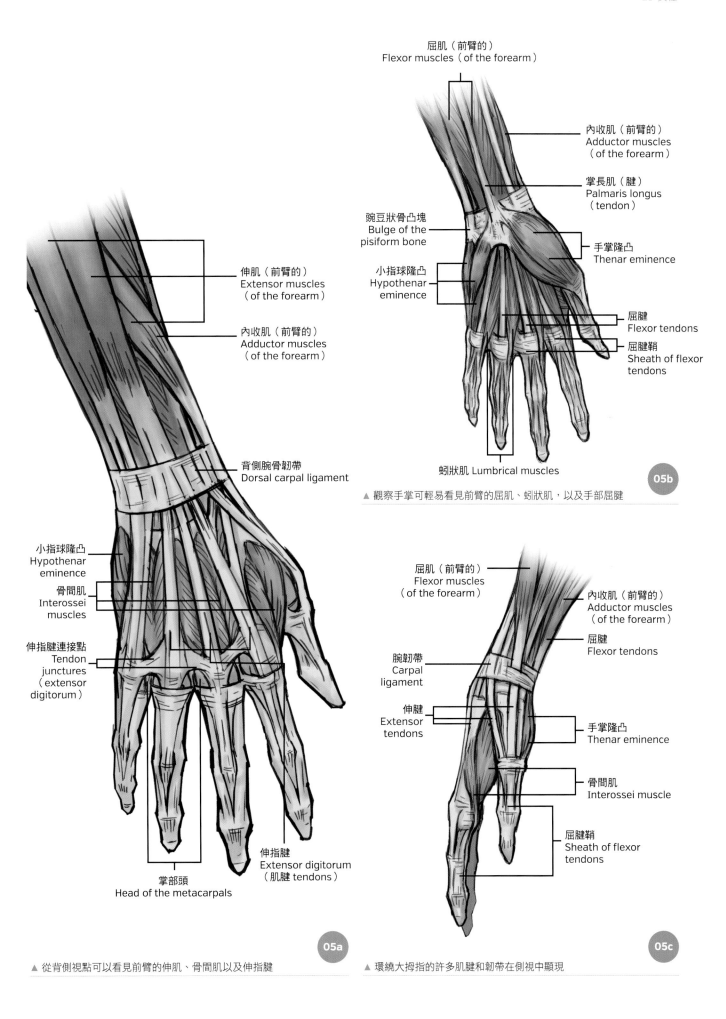

屈肌（前臂的）
Flexor muscles（of the forearm）

內收肌（前臂的）
Adductor muscles
（of the forearm）

掌長肌（腱）
Palmaris longus
（tendon）

豌豆狀骨凸塊
Bulge of the
pisiform bone

手掌隆凸
Thenar eminence

小指球隆凸
Hypothenar
eminence

屈腱
Flexor tendons

屈腱鞘
Sheath of flexor
tendons

蚓狀肌 Lumbrical muscles

05b

▲ 觀察手掌可輕易看見前臂的屈肌、蚓狀肌，以及手部屈腱

伸肌（前臂的）
Extensor muscles
（of the forearm）

內收肌（前臂的）
Adductor muscles
（of the forearm）

背側腕骨韌帶
Dorsal carpal ligament

小指球隆凸
Hypothenar
eminence

骨間肌
Interossei
muscles

伸指腱連接點
Tendon
junctures
（extensor
digitorum）

掌部頭
Head of the metacarpals

伸指腱
（肌腱 tendons）
Extensor digitorum

屈肌（前臂的）
Flexor muscles
（of the forearm）

內收肌（前臂的）
Adductor muscles
（of the forearm）

屈腱
Flexor tendons

腕韌帶
Carpal
ligament

伸腱
Extensor
tendons

手掌隆凸
Thenar eminence

骨間肌
Interossei muscle

屈腱鞘
Sheath of flexor
tendons

05a

▲ 從背側視點可以看見前臂的伸肌、骨間肌以及伸指腱

05c

▲ 環繞大拇指的許多肌腱和韌帶在側視中顯現

描繪原型人物

2D 女性

第四章 | 皮膚的明暗

撰文者 Chris Legaspi

觀念藝術家兼油畫家

皮膚是人類軀體最大的器官,它覆蓋身體的全部表面,暗藏著許多解剖結構,尤其是脂肪填滿肌肉和骨頭之處。然而仍然有許多解剖結構可以從皮膚外觀看出來。有三大關鍵區塊是藝術家必須研究的,為了幫助我研究這些地標,我喜愛用光影去顯示解剖結構與形態。

從不同角度注視人體,有助於加深我們對人體形態的了解,和把人體視同一整體一樣,我們應該仔細觀察頭部和臉部,聚焦於人物投射的陰影。

我喜愛用柔和以及環繞四周的光(環境光),因為這種光所造成的陰影和強光的對比較柔和,形態不會強烈突顯,整個皮膚的表面品質較能觀察出來。

我也喜愛用單一光源,也知道它像似聚光燈。聚光燈製造暗影和亮光的強烈對比。亮光使得側影和解剖結構看得見也容易觀察。

01: 環繞四周的光(環境光)
　　　-全身的細微明暗差別
我們已經研究過人體解剖結構特徵的細節,所以現在我們可以觀察它們如何結合在一起。複雜的解剖結構和皮膚引導

我們去清晰界定真實的女性人體。我們開始採用柔和的環境光,這種光沒有暗影或高度明暗對比,能讓我們看見皮膚的光滑表面以及暗藏在底層的品質。從正面細察人體〔圖 01a〕,清晰可見光影如何顯現皮膚底下的許多解剖形態。在頸部以及肩膀上的肌肉,如三角肌和胸鎖乳突肌以及鎖骨的地標都看得見。

男性和女性形態之間最顯著的解剖差異之一是胸部,它是由覆蓋於皮膚下的脂肪和胸部組織構成,它位於胸肌的頂端。在胸部下方我們可以清楚看見胸骨和肋骨。當我們看到的是一位斜躺模特

▲ 環繞四周的光(環境光)的前視圖　**01a**

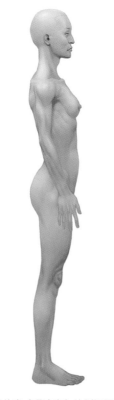

▲ 環繞四周的光(環境光)的側視圖　**01b**

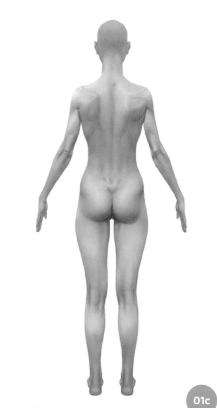

▲ 環繞四周的光(環境光)的後視圖　**01c**

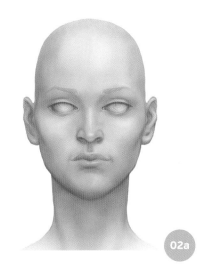

▲ 頭顱的骨頭地標都很明顯

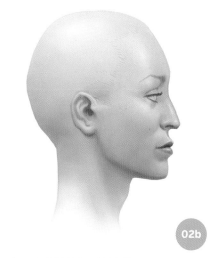

▲ 鼻子的形狀從側面看最清楚

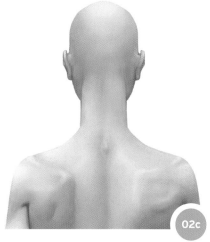

▲ 你能看到耳朵背面及耳朵如何連接於頭顱

兒時，我們也可以看見腹肌、斜肌和鋸肌。在下半身，脂肪和環繞膝關節的皮膚產生有趣的形狀和地標。

從側面看〔圖 01b〕，乳房從胸膛凸出。注意它們形成一柔和曲線而且大部分都是脂肪、無骨頭，因此無尖凸或硬塊！可以清晰看到由脊椎形成的柔和 S 曲線。

頸部和肩膀形成一些有趣的形狀以及陰影。你可以看見鎖骨和胸骨地標，肩膀和上臂的三角肌，而斜方肌連接肩膀和鎖骨。再者，當此一模特兒斜躺時，我們也看到軀幹上的鋸肌和肋骨。注意臀部和闊張筋膜肌（tensor fasciae latae）如何平滑的連接四頭肌（quadriceps）裡的股外側肌（vastus lateralis）。

從背後看〔圖 01c〕，許多優美又複雜的背部形狀顯現出光和影。複雜的肩關節，尤其是圍繞在肩胛周圍部分，當肌肉外凸時，因優美的亮光而顯現出來。斜方肌的深凹處和豎立肌棘突（erector spinae）因柔和的光影而顯現。

當你能看見、觀察光影下的人體有助於我們研究皮膚下的解剖品質。皮膚上的光影也秀出解剖觀點如何平順的連結彼此的關聯。

02: 環境光-頭部和臉部的些微變化

臉部是人體最複雜的區塊之一。我們暫且不提及頭顱，皮膚下就有許多臉部肌肉。在這一系列的圖像裡，我們將再一次使用柔和的環境光幫助我們探究臉部解剖，並觀察環境光如何影響我們的皮膚表面。

從正面看〔圖 02a〕，照亮了皮膚下的頭顱形態，看光線如何界定臉部的形狀。頭顱的許多區塊是很顯著的，尤其是額頭、鼻子和臉頰；下巴的形狀使臉部下方的界線顯得很明確。為了增加寫實感，我在側面圖〔圖 02b〕加上微妙的表面細節，例如雀斑、毛髮、毛孔，臉頰、額頭和鼻子上的微妙光影最顯著。從這個視點，你可以捕捉到鼻子特有的感覺，同時在人中（philtrum）和嘴唇上營造光影。

胸鎖乳突肌賦予頸部的清晰輪廓──可

以清晰看見它如何連接耳朵後面。耳朵解剖充滿高低起伏的變化，所以會出現一些暗影，尤其是耳道入口。

▌**專家提示 PRO TIP**
別忘記細節

要記得加上睫毛和眉毛：這些確實能更令人喜愛人體模型

圖 02c 顯示耳朵的後側解剖以及它們如何連結到頭顱上，它們沒有脂肪可依靠且輕微突出。最重要也最值得注意的地標是頸部背面第七頸椎的突出，它可以輕易看出斜方肌如何從頭顱向下連貫上背以及如何在肩部變寬。

總言之，當我們在環境光裡仔細觀察頭部和臉部時，我們看不到許多肌肉的細節，然而，其最明顯的是頭顱和脊椎的骨頭地標。

03: 高對比的光線-全身光影

現在,我們將在高對比的光線下觀察人體如何造成更強的光影對比。這種光最適合秀出形體,運用強烈聚光,我們能看見許多主要地標和其它有用的解剖重點。

首先,我們要從正面觀看全身〔圖 03a〕。乳房的球形因暗影而浮現,而肋骨籠和胸骨上的強光顯示肋骨籠的隆突如何捕捉光線。肋骨籠也造成暗影,

此一暗影覆蓋上腹部,下腹部和斜肌向外突出又再度浮現亮光。

其次,讓身體處於側視角度如同〔圖 03b〕。我注意到的第一件事是暗影如何呈現那近乎球形肩膀和乳房。肋骨籠營造跨過斜肌和腹部的強烈陰影。臀肌、闊張筋膜肌(tensor fasciae latae)和股外側肌(vastus lateralis)因暗影而浮現。

從後面看〔圖 03c〕,其背部肌肉大小和複雜度清晰可見。肌肉環繞肩胛骨,像斜方肌和大圓肌一樣,造成有趣的亮光和暗影,巨大的臀大肌在上腿部形成強烈的陰影。

就如你所見到的,身體上的強烈對比光線造成暗影使得形體因而顯現。運用強光,身體的主要肌肉透過皮膚可以輕易看見,光線也顯示形體和解剖如何逐漸減弱然後再度突顯。

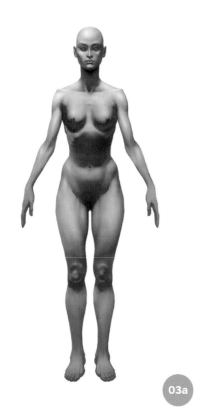

▲ 強烈對比的光線顯示胸部和膝蓋的形狀

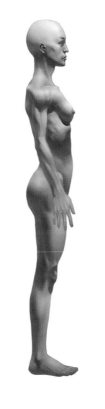

▲ 臀部和臀部肌肉也顯現它們的體積

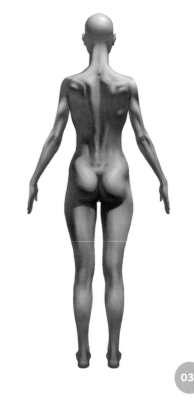

▲ 肩關節的美麗形態顯現了

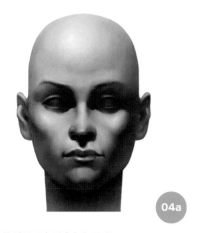

▲ 你能看見眼窩深度如何呈現

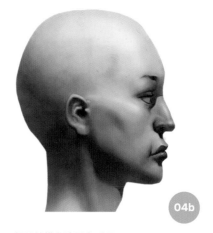

▲ 下頜骨結構在陰影中浮現

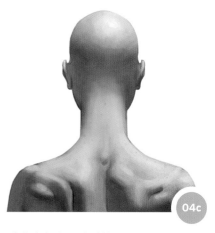

▲ 你能清晰看見頭顱結構

04: 高對比的光線-頭和臉部光影

高對比光線真實的闡明頭部和臉部的形態。運用光線，我們能充分探究主要平面圖、地標、骨骼結構，以及頭部與臉部的結構。

從正面看〔圖 04a〕，強烈的聚光照明很快的呈現頭部形態。額頭上的強光顯示頭顱的球形本質。眼窩的暗影顯示眼睛在頭部的凹陷深度。頰骨的陰影與強光顯示骨骼如何影響皮膚表面的光影。在臉頰側面的清晰陰影顯示它那猶如投射於盒子般的陰影，由最亮逐漸減弱。下巴下方的暗影顯示下巴向外突出的程度。

在側視圖裡〔圖 04b〕，我注意到頭部背面頭蓋骨的球體本質，注意眼睛在眼窩中的深度以及鼻子和嘴巴往前突出的程度。我特別注意下頜骨的形態所造成的暗影。從後面看〔圖 04c〕，頭顱的球形本質和頭蓋骨可以清晰的看出來。強光突顯了耳朵的有趣形狀。斜方肌上的強光顯示了它們的厚度和大小。

總言之，強光和陰影確實把頭部和面孔的形態顯現出來。平面變化由骨頭結構促成，可從外表的皮膚上看出來。暗影突顯了眼窩的凹下。亮光以及強光使眉骨、鼻子、嘴巴、嘴唇和耳朵在臉孔上突顯出來。

05: 半解剖的比較圖

在這些完成的圖像裡，圖解法採用皮膚表面下的半身肌肉解剖，所顯示的肌肉解析如何影響皮膚表面的光影。

從正面看〔圖 05a〕，我注意有多少肌肉解剖能被看見。大的頸部肌肉和鎖骨都清晰可見，甚至從女性乳房下方往上看，三角肌和胸肌都清晰可見。在軀幹上，鋸肌和腹肌於斜躺的模特兒身上都看得見，胸骨的骨突和肋骨的軟骨成骨也一樣看得見。在四肢上，幾乎所有的主要肌肉都看得見，尤其是手臂的二頭肌和腿部的四頭肌。

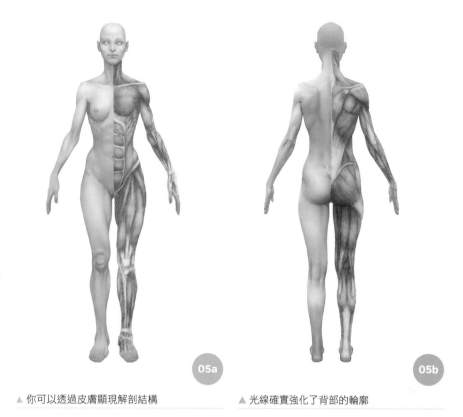

▲ 你可以透過皮膚顯現解剖結構

▲ 光線確實強化了背部的輪廓

▲ 半邊的解剖顯示頭顱的骨骼地標

從背後看〔圖 05b〕，巨大的斜方肌掌控上背區域，肩胛骨的脊突、三角肌以及圓肌在光影中看得見。寬大的背闊肌也透過皮膚看得見。最引人注意的肌肉是厚實的臀大肌，它掌控了整個臀部。

當我檢視受光的臉部〔圖 05c〕，我注意到頭顱骨骼最明顯而且可清晰看見視覺上的特徵。臉部的肌肉都相當瘦小，因此不像骨骼那麼清晰可見。例如大塊的頰骨、脂肪層和皮膚隱藏了許多精細的臉頰肌肉。

比較皮膚表面下的肌肉解剖是研究解剖和形態的好方法，此一比較法能幫助你去欣賞骨骼、肌肉和皮膚以及所有的解剖如何適切結合在一起，此一觀點也提醒我們「解剖學創造了人體表面的視覺地標」。

2D 美術館

在 2D 美術館裡，我們集聚了許多精彩的、難以置信的人體素描佳作，它們以不同的人體姿態激發塑造人體的動機。每一位傑出畫家針對每一姿態的妙趣而撰述的重點，有助於引導我們以新的方式去觀察和分析人體。

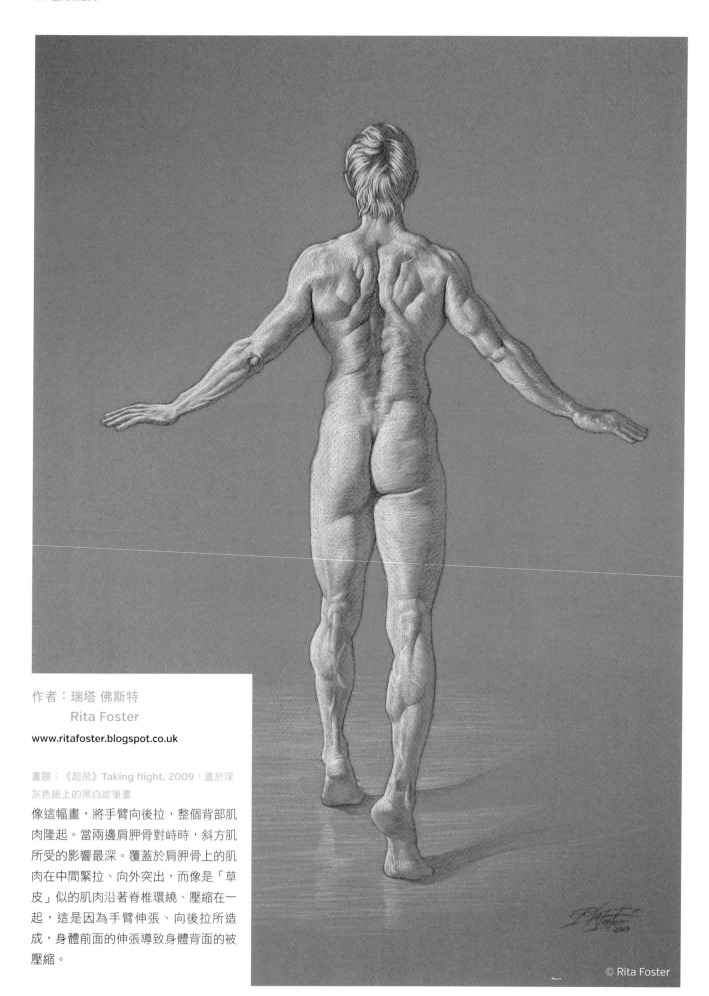

作者：瑞塔 佛斯特
Rita Foster

www.ritafoster.blogspot.co.uk

畫題：《起飛》Taking flight, 2009，畫於深
灰色紙上的黑白炭筆畫

像這幅畫，將手臂向後拉，整個背部肌
肉隆起。當兩邊肩胛骨對峙時，斜方肌
所受的影響最深。覆蓋於肩胛骨上的肌
肉在中間緊拉、向外突出，而像是「草
皮」似的肌肉沿著脊椎環繞、壓縮在一
起，這是因為手臂伸張、向後拉所造
成，身體前面的伸張導致身體背面的被
壓縮。

© Rita Foster

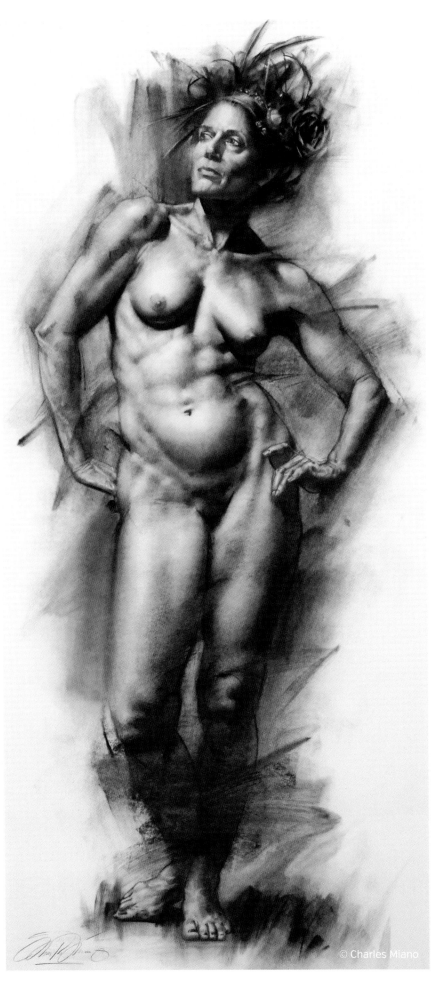

© Charles Miano

作者：查理斯 麥亞諾
Charles Miano

www.southernatelier.org

畫題：《塞凡斯第》Sevasti，畫於紙上的炭筆畫
身體狀況極佳的成熟女人提供最好的
「角色研究」（character study）機
會。縱使我們全都有相同的身體部位，
但我們的解剖結構隨著時間成長和反映
我們的經驗而產生變化。塞凡斯第身為
「表演高空鞦韆的人」（trapeze arti-
st），身體曲線展現多年磨練的成效。

注意她的身體如何反映專注凝視所引發
的情緒；呈現 S 形的律動姿態，似乎
正吸引著觀賞者的注意力。

在此古典式的對應（contrapposto）
裡，可以看見軀幹的擰捏與伸張。我刻
意誇張身體左側的轉折，胸部的外斜肌
緊緊的貼附於肋骨籠，而兩側部分被前
方的髂前上棘（anterior superior iliac
spine）往上壓。

在描繪人物感情的衝擊力時，右肩的強
度包含三角肌的前端、肩峯部分和肩峯
突（acromion process）也變得很重
要。

作者：斯蒂芬 波金斯
Stephen Perkins

www.stephenperkinsart.net

畫題：《女性人物研究》Female figure study

上圖：這是展現用直線勾繪輪廓的人物研究。這幅畫尚未修飾，所以很清楚的看見直線如何建構人物輪廓的邊線。也就是說，當你運用短的直線，可以很快的畫出活生生的對象。

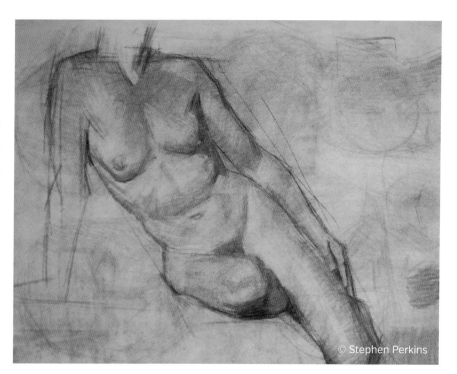

© Stephen Perkins

作者：艾利克 吉斯特
Erik Gist

www.erikgist.com

畫題：《軀幹》Torso

下圖：從人物的正前方檢視人體軀幹，你可以看見腹肌扮演了肋骨籠與臀部之間的連結橋梁。傳達軀幹適當能量的關鍵乃在於如何運作此一區塊。

軀幹的另一關鍵特性，尤其是在伸張開的身體姿態裡，外在傾斜所呈現的清晰對角線條紋，這些條紋從前鋸肌（serratus）往腹直肌（rectus abdominis）外邊跑。當背部成弓形時，注意外斜肌緊閉而又略微重疊。我們總會看到腹直肌的獨特巨大；這將會賦予素描作品的真實感。

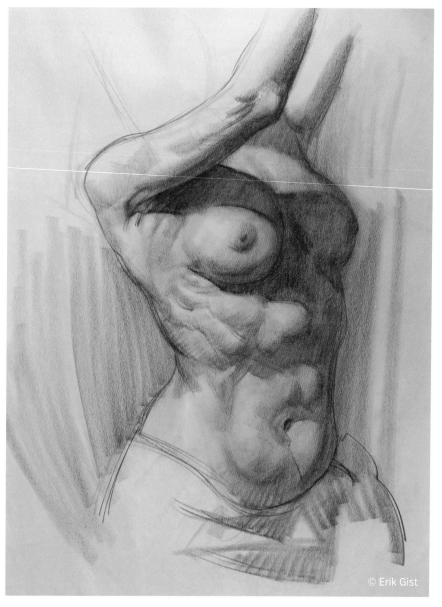

© Erik Gist

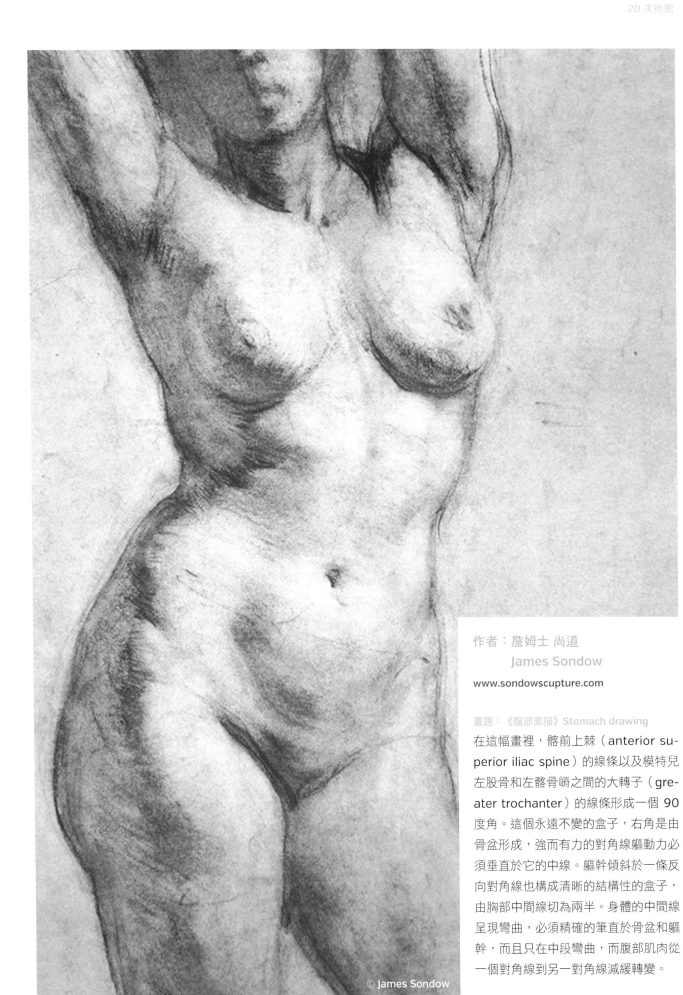

© James Sondow

作者：詹姆士 尚道
James Sondow

www.sondowscupture.com

畫題：《腹部素描》Stomach drawing

在這幅畫裡，髂前上棘（anterior su-
perior iliac spine）的線條以及模特兒
左股骨和左髂骨嵴之間的大轉子（gre-
ater trochanter）的線條形成一個 90
度角。這個永遠不變的盒子，右角是由
骨盆形成，強而有力的對角線軀動力必
須垂直於它的中線。軀幹傾斜於一條反
向對角線也構成清晰的結構性的盒子，
由胸部中間線切為兩半。身體的中間線
呈現彎曲，必須精確的筆直於骨盆和軀
幹，而且只在中段彎曲，而腹部肌肉從
一個對角線到另一對角線減緩轉變。

71

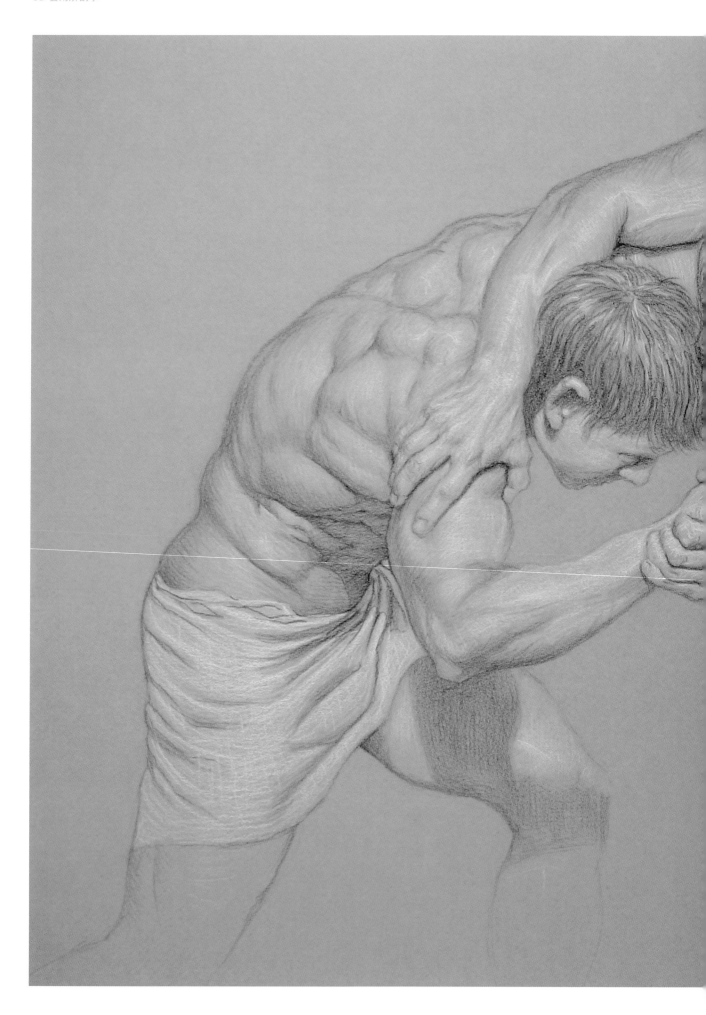

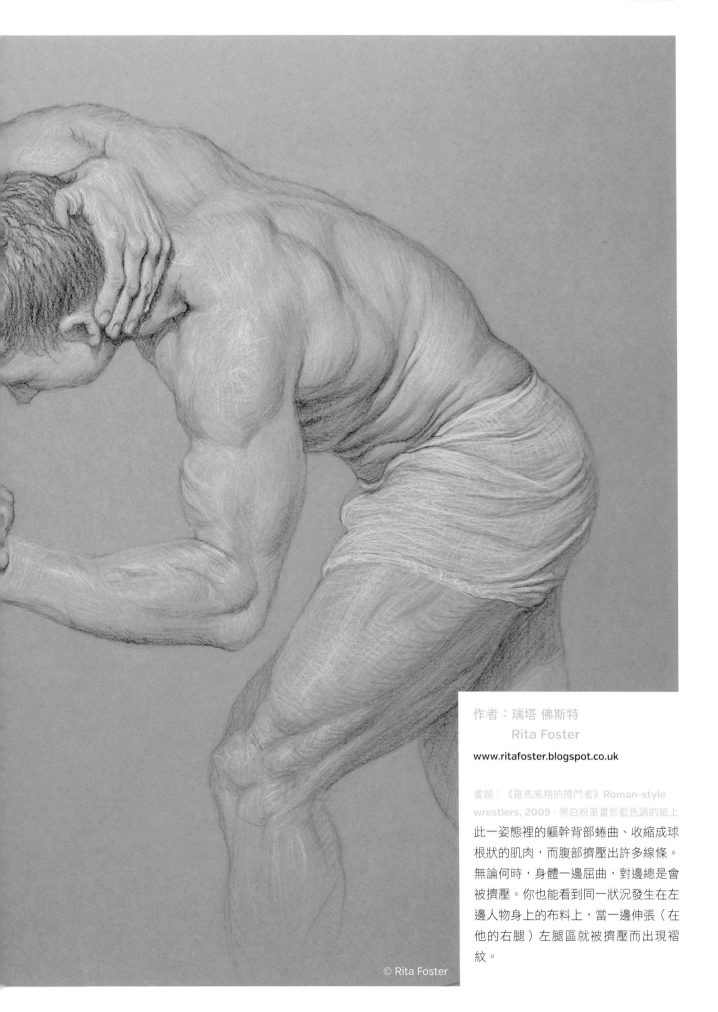

© Rita Foster

作者：瑞塔 佛斯特
Rita Foster

www.ritafoster.blogspot.co.uk

畫題：《羅馬風格的搏鬥者》Roman-style
wrestlers, 2009，黑白粉筆畫於藍色調的紙上
此一姿態裡的軀幹背部蜷曲、收縮成球
根狀的肌肉，而腹部擠壓出許多線條。
無論何時，身體一邊屈曲，對邊總是會
被擠壓。你也能看到同一狀況發生在左
邊人物身上的布料上，當一邊伸張（在
他的右腿）左腿區就被擠壓而出現褶
紋。

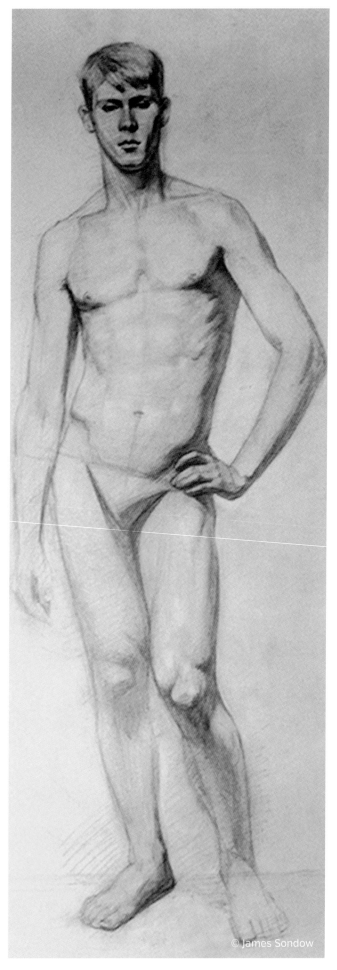

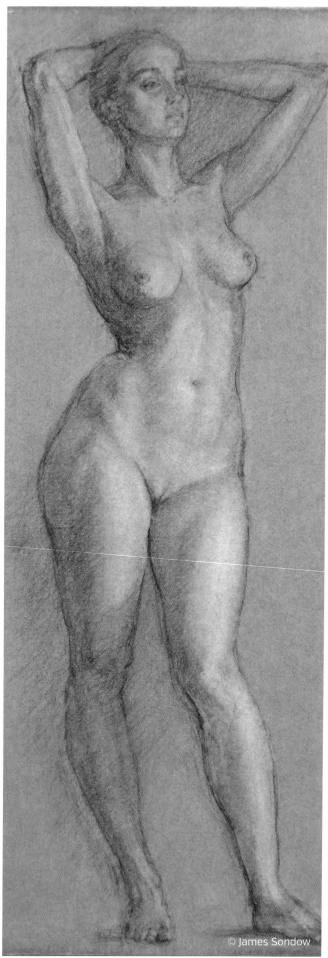

© James Sondow

© James Sondow

作者：詹姆士 尚道
James Sondow

www.sondowscupture.com

畫題：《立姿俄羅斯人的解剖》Standing Russian anatomy

遠左圖：那隻突出而呈現休息狀態的腿，顯現明顯的解剖結構的彎曲。刻意強調的對比，突顯模特兒左腿腳趾和你所見到的髂前上棘外皮，大略加強了縫匠肌（sartorius）的界標，在那兒看到縫匠肌的源頭。

當我們順著縫匠肌，沿著腿部旋轉而下，區分為兩個功能群 —— 內收肌（adductor）和伸肌（extensor），包圍模特兒左股骨中間踝狀突並插入脛骨的上端的中間表面。

從這個地方開始，解剖線繼續順著脛骨的前端邊緣往下，可以看到整根脛骨緊貼著皮膚。線條再次彎曲的環繞著脛骨的中間腳踝（內腳踝）消失於腳底之前。

這條線有助於包紮腿部的不同形態，尤其是當上腿、膝蓋和下腿呈現對角線相互反向伸展時。

畫題：《立姿裸女》Standing female nude

左圖：在任何傳統的對應裡，模特兒的全身重量全靠站立的腿部支撐。我們必須設想垂直的重量線穿過頸部中心而且終止於站立的那隻腳的腳背。假如那條線的落點距離另一隻腳太遠，模特兒將顯得站不穩。

因為身體全身重量懸掛於站立的腿上，腿部的運作就像彈簧一般。要假想一根負重的棒子在中央彎曲的樣子。

作者：查理斯 麥亞諾
Charles Miano

www.southernatelier.org

畫題：《探手取物的男人》Man reaching，畫於紙上的炭筆畫

下圖：透過這幅素描圖我瞭解了手臂舉起時的背部解剖變化。這對瞭解一個動作所造成整個身體的反應而言是很重要的。細心觀察這些地標的跡象確定瞭解手臂舉起時，肩胛的後刺（posterior spine）中間轉成橫向。

認識每一肌肉的用途或動作的知識有助於了解其複雜度。舉例言之，三角肌的尖峰部分使手臂外展給了此一部位產生體積感的理由，知道後端的三角肌承擔拉動手臂向後的動作肌肉是有些無精打采。

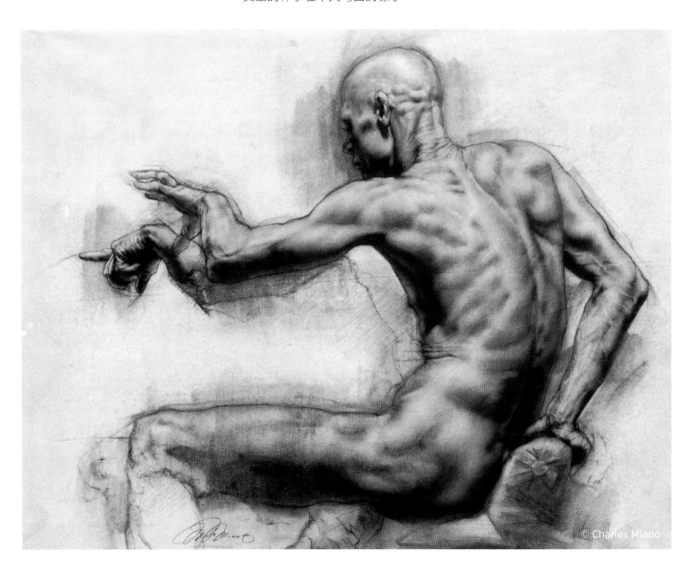

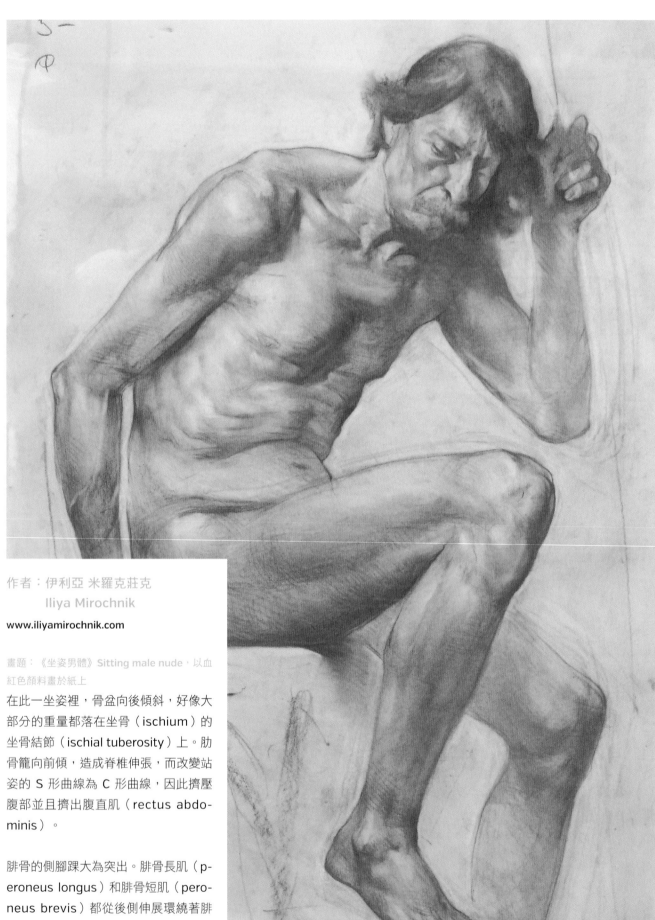

作者：伊利亞 米羅克莊克
Iliya Mirochnik

www.iliyamirochnik.com

畫題：《坐姿男體》Sitting male nude，以血
紅色顏料畫於紙上

在此一坐姿裡，骨盆向後傾斜，好像大
部分的重量都落在坐骨（ischium）的
坐骨結節（ischial tuberosity）上。肋
骨籠向前傾，造成脊椎伸張，而改變站
姿的 S 形曲線為 C 形曲線，因此擠壓
腹部並且擠出腹直肌（rectus abdo-
minis）。

腓骨的側腳踝大為突出。腓骨長肌（p-
eroneus longus）和腓骨短肌（pero-
neus brevis）都從後側伸展環繞著腓
骨拉直。當腳後跟提高，這些肌腱就顯
得清楚可見並造成長形突出。

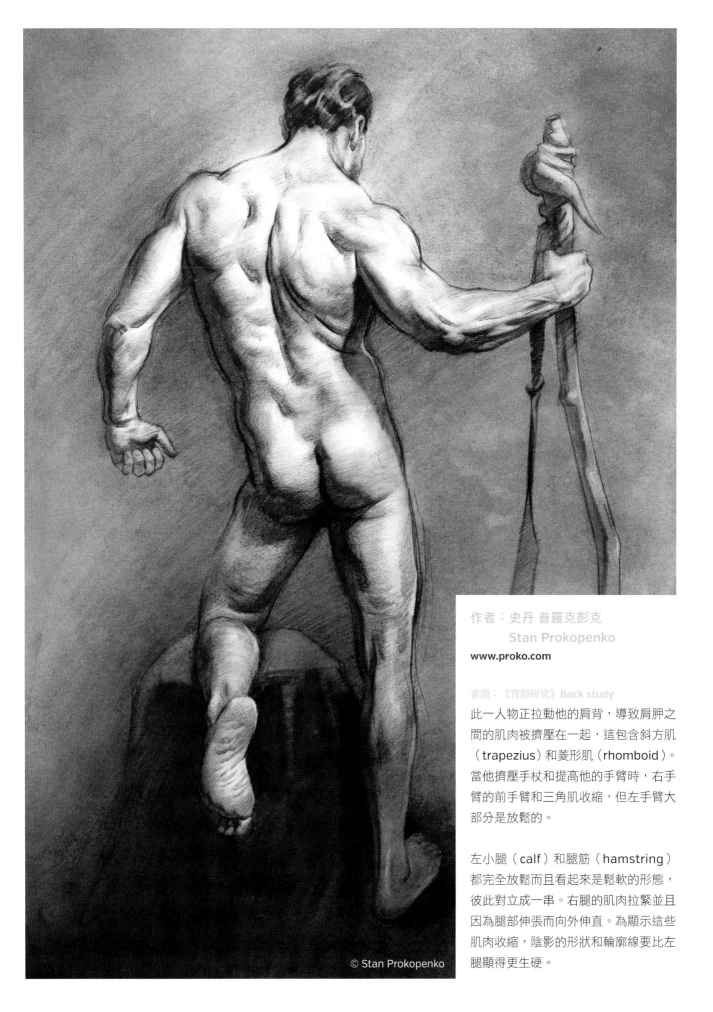

© Stan Prokopenko

作者：史丹 普羅克彭克
Stan Prokopenko
www.proko.com

畫題：《背部研究》Back study

此一人物正拉動他的肩背，導致肩胛之間的肌肉被擠壓在一起，這包含斜方肌（trapezius）和菱形肌（rhomboid）。當他擠壓手杖和提高他的手臂時，右手臂的前手臂和三角肌收縮，但左手臂大部分是放鬆的。

左小腿（calf）和腿筋（hamstring）都完全放鬆而且看起來是鬆軟的形態，彼此對立成一串。右腿的肌肉拉緊並且因為腿部伸張而向外伸直。為顯示這些肌肉收縮，陰影的形狀和輪廓線要比左腿顯得更生硬。

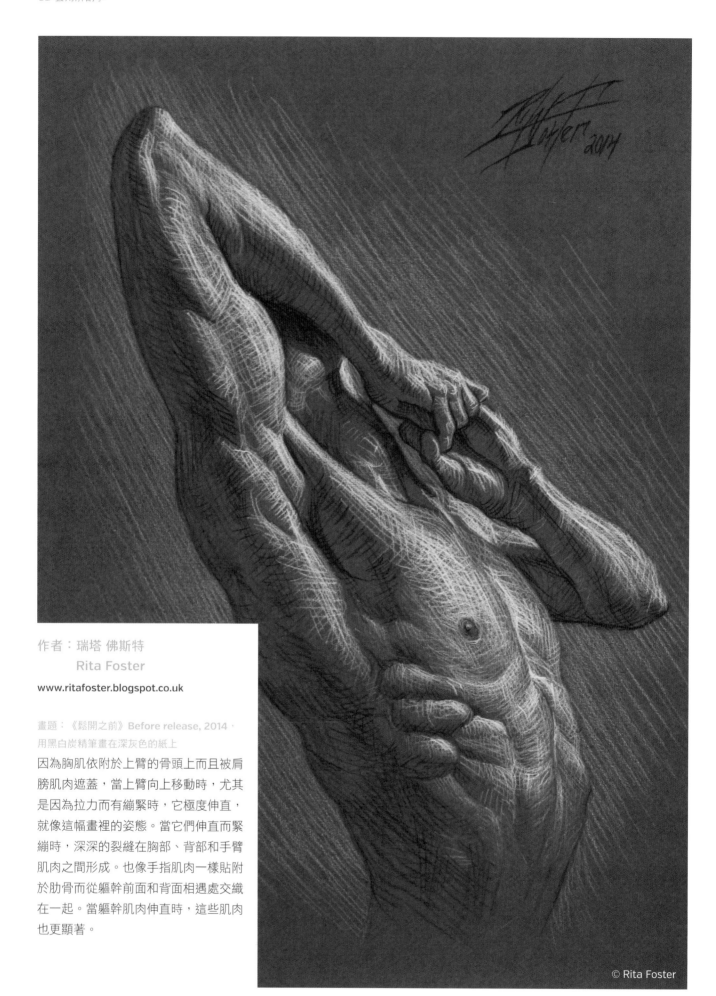

作者：瑞塔 佛斯特
Rita Foster

www.ritafoster.blogspot.co.uk

畫題：《鬆開之前》Before release, 2014，
用黑白炭精筆畫在深灰色的紙上

因為胸肌依附於上臂的骨頭上而且被肩
膀肌肉遮蓋，當上臂向上移動時，尤其
是因為拉力而有繃緊時，它極度伸直，
就像這幅畫裡的姿態。當它們伸直而緊
繃時，深深的裂縫在胸部、背部和手臂
肌肉之間形成。也像手指肌肉一樣貼附
於肋骨而從軀幹前面和背面相遇處交織
在一起。當軀幹肌肉伸直時，這些肌肉
也更顯著。

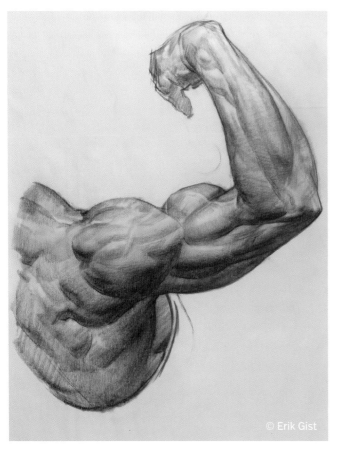

© Erik Gist

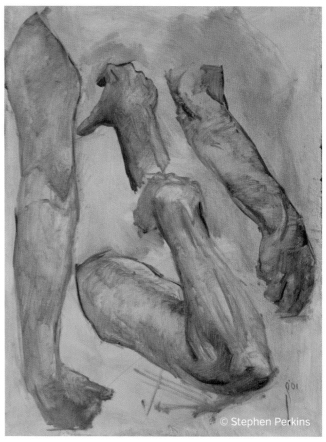

© Stephen Perkins

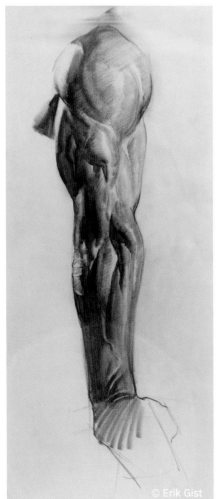

© Erik Gist

作者：艾利克 吉斯特
Erik Gist

www.erikgist.com

畫題：《手臂 02》Arm 02

上左圖：當我們注意彎曲部位的關節時，仔細觀察肌肉重疊和最大擠壓點擴散出去的狀況。在此一手肘的例子裡，成脊狀的肌肉以及它們從手肘彎處向各方伸展出去並和另一手肘互相重疊，前肱三頭肌（brachialis anticus）也一樣。在腋窩（armpit）的前視圖裡你可以找到三角肌和較小的肩胛肌，從中心向各方伸展的形態。

畫題：《手臂 01》Arm 01

左圖：找尋上臂肌肉扭轉和彼此相互覆蓋的方式。例如注意觀察三角肌（deltoid）繞著三頭肌（triceps）的旋轉，或三頭肌的長頭和橫向頭覆蓋中間頭的方式。譬如要注意觀察前臂的脊狀肌肉如何顯露出環繞著伸肌扭轉。當你設計得正確時，此一整體的旋轉和纏繞會產生較大的整體感和幅員。

作者：斯蒂芬 波金斯
Stephen Perkins

www.stephenperkinsart.net

畫題：《手臂研究》Arm study

上右圖：手臂的解剖是很複雜的，尤其當你理解手肘之後。有一老舊的說法就是「手部始於手肘」。就肌肉而言，手部和手指的屈肌（flexor）和伸肌（extensor）都源於肱骨的中間上髁（medial epicondyle）或側面的上髁（lateral epicondyle）。

手和手指頭都是大量動作的部位。全部的藝術都是在人類歷史中創造出來的，所有的音樂演奏和精巧的手工藝品都屬於手和手指的產品。肌肉和解剖學在作業上的複雜度是一致的。

為了簡化描繪手臂的過程，你所需要做的事不僅僅是研究它們的形態，而且還要考慮到它們就如同你能牢記的較大形態和樣貌。我們的頭腦只獲得這樣的複雜性，因此你應該簡化為較大的群組。

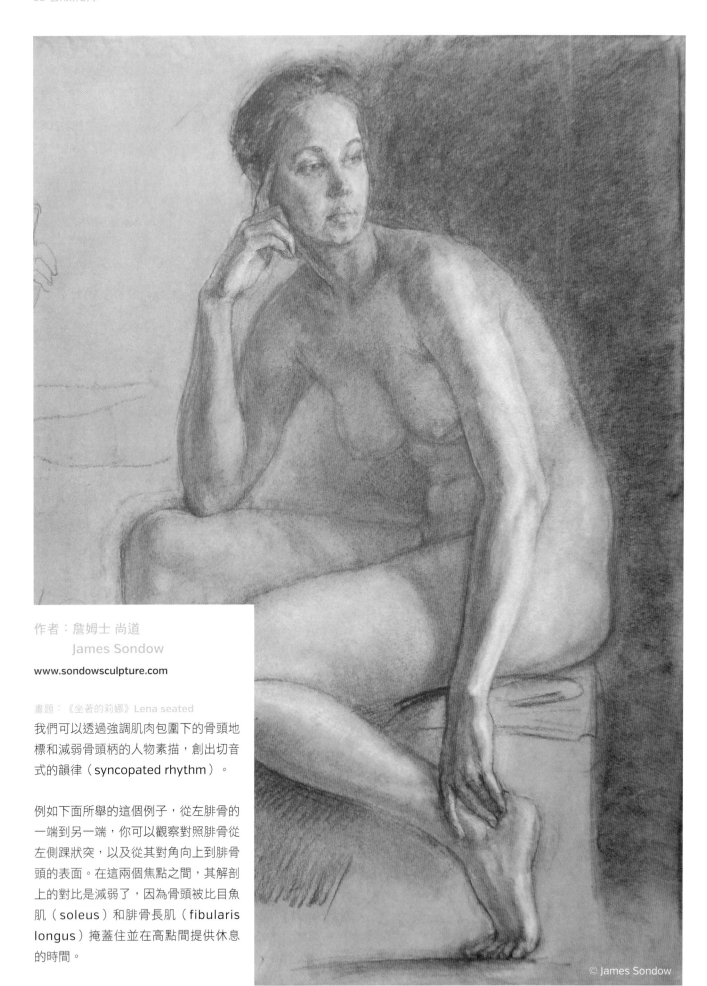

© James Sondow

作者：詹姆士 尚道
James Sondow

www.sondowsculpture.com

畫題：《坐著的莉娜》Lena seated

我們可以透過強調肌肉包圍下的骨頭地標和減弱骨頭柄的人物素描，創出切音式的韻律（syncopated rhythm）。

例如下面所舉的這個例子，從左腓骨的一端到另一端，你可以觀察對照腓骨從左側踝狀突，以及從其對角向上到腓骨頭的表面。在這兩個焦點之間，其解剖上的對比是減弱了，因為骨頭被比目魚肌（soleus）和腓骨長肌（fibularis longus）掩蓋住並在高點間提供休息的時間。

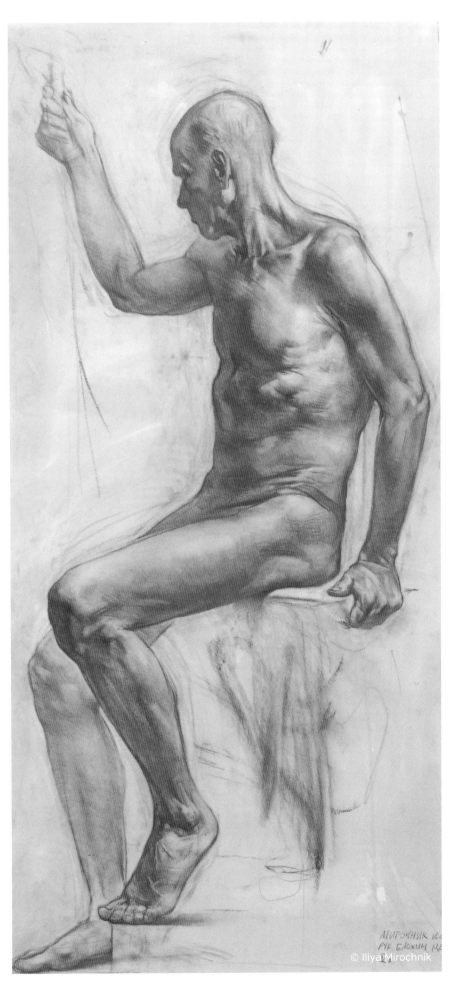

作者：伊利亞 米羅克尼克
Iliya Mirochnik

www.iliyamirochnik.com

畫題：《尼科萊的研究》Study of Nikolai

有四個主要的降肌環繞於頸部和肩胛骨，它有助於區分四個肌肉群。它們都是較小的鎖骨小窩（supraclavicular fossa）以及較大的鎖骨窩和枕骨三角（不像骨窩，但是個重要空間，平放於頸部側邊的胸鎖乳突肌以及三角肌之間），它們有助於造成運動感並增加整個上半身的生命力。

當它從頸部向下移入肩膀時，頸部最重要的肌肉是偏於併入斜方肌的肩胛提肌。

膝蓋的任何一塊骨頭都可以看到它在膝蓋上的所在位置。尤其是彎屈膝蓋可使側邊和中間的股骨踝狀突、脛骨的側邊和中間踝狀突、脛骨的結節、腓骨的頭都看得特別清楚。

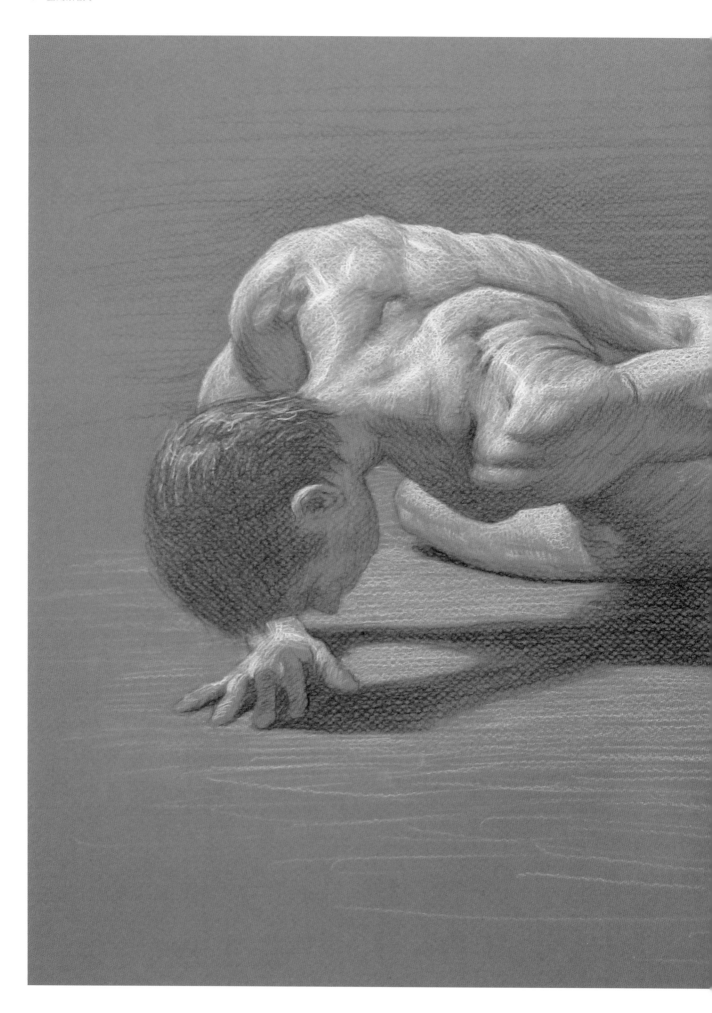

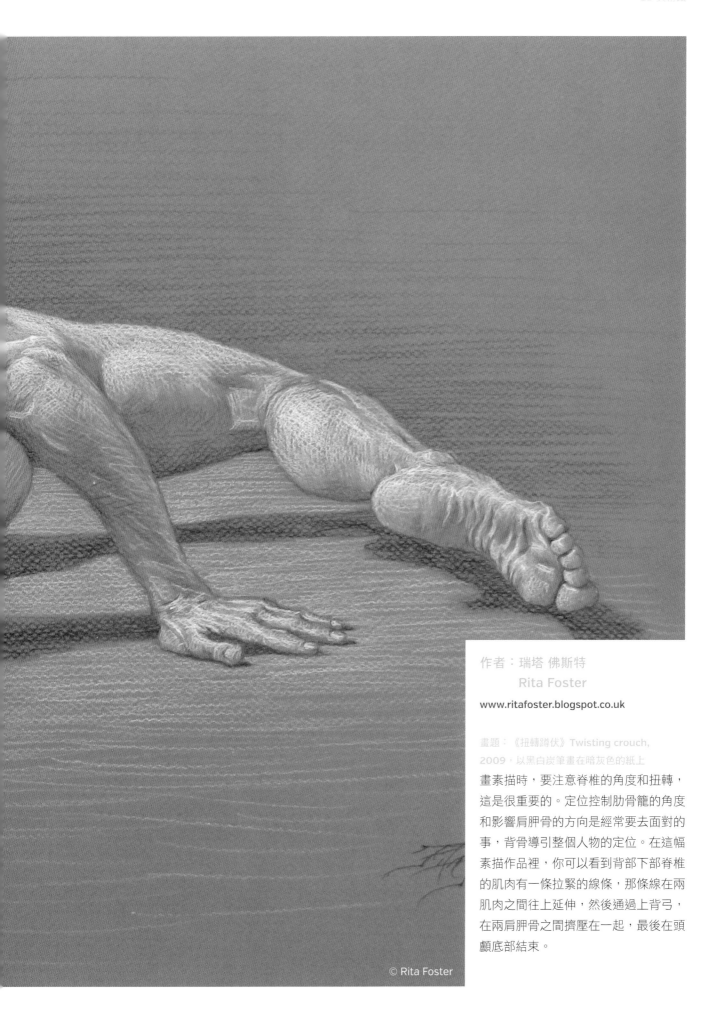

© Rita Foster

www.ritafoster.blogspot.co.uk

畫題：《扭轉踏伏》Twisting crouch,
2009，以黑白炭筆畫在暗灰色的紙上

畫素描時，要注意脊椎的角度和扭轉，
這是很重要的。定位控制肋骨籠的角度
和影響肩胛骨的方向是經常要去面對的
事，背骨導引整個人物的定位。在這幅
素描作品裡，你可以看到背部下部脊椎
的肌肉有一條拉緊的線條，那條線在兩
肌肉之間往上延伸，然後通過上背弓，
在兩肩胛骨之間擠壓在一起，最後在頭
顱底部結束。

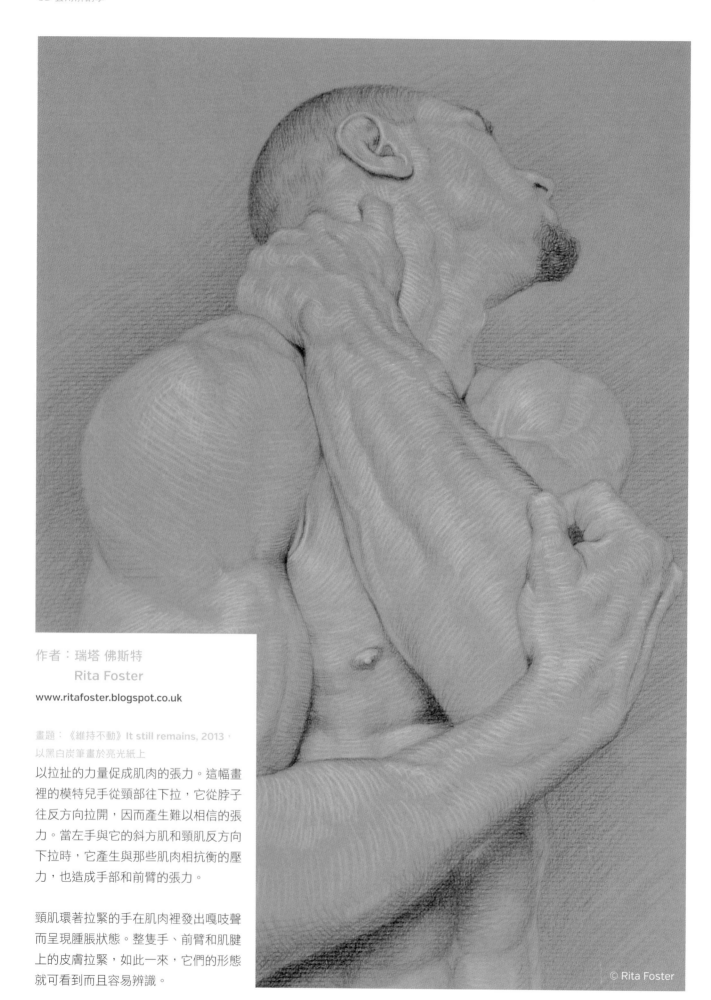

作者：瑞塔 佛斯特
Rita Foster

www.ritafoster.blogspot.co.uk

畫題：《維持不動》It still remains, 2013，
以黑白炭筆畫於亮光紙上

以拉扯的力量促成肌肉的張力。這幅畫
裡的模特兒手從頸部往下拉，它從脖子
往反方向拉開，因而產生難以相信的張
力。當左手與它的斜方肌和頸肌反方向
下拉時，它產生與那些肌肉相抗衡的壓
力，也造成手部和前臂的張力。

頸肌環著拉緊的手在肌肉裡發出嘎吱聲
而呈現腫脹狀態。整隻手、前臂和肌腱
上的皮膚拉緊，如此一來，它們的形態
就可看到而且容易辨識。

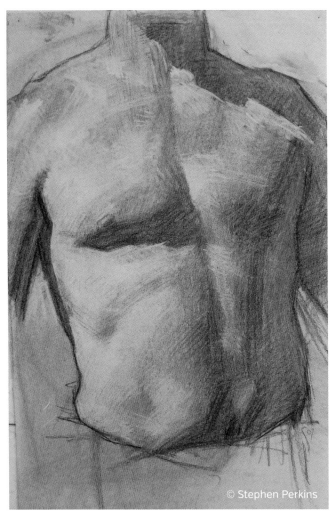

© Stephen Perkins

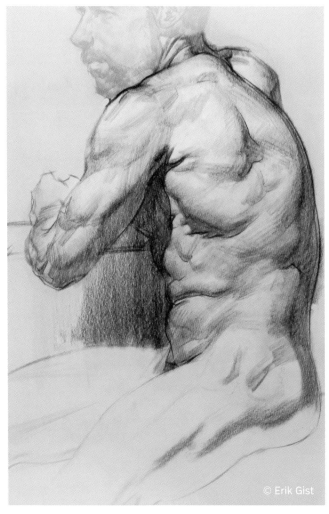

© Erik Gist

作者：斯蒂芬 波金斯
Stephen Perkins

www.stephenperkinsart.net

畫題：《軀幹研究》Torso study

上左圖：光線掠過表面，捕捉形體的些微差異和變化。在這幅素描作品裡，那些形態顯示的調子變化，你必須善於估算其明度，在雕塑課程裡，這種形態是真正的 3D，在任何狀況下照明的要求是很嚴謹的。你將看到形體的邊緣有許多直線。人體是無限複雜，但假如試圖用曲線去描繪它的表象，它可能畫成果凍，需要透過塊面去建構之。

作者：艾利克 吉斯特
Erik Gist

www.erikgist.com

畫題：《軀幹》Torso

上右圖：要注意肩胛骨的動態與手臂的關聯。當手臂向前拉時，它將肩胛骨從

脊椎往側面拉開。經常被視如「鋸齒」型態的斜鋸肌（serratus）狀從背闊肌下面浮現，特別引人注意的是它拉著肩胛骨向前。

作者：史丹 普羅克彭克
Stan Prokopenko

www.proko.com

畫題：《軀幹研究》Torso study

右圖：在這幅素描作品裡，我試圖使大多數的肌肉活潑的產生張力。在畫裡示範操作多量的「之」字營造氣氛，類似「之」字的輪廓線產生緊張感，曲線則產生穩定感。由於它將一半的重量呈現於手部，大部分的手臂肌肉處於收縮狀態。你可以清晰的分辨三頭肌的頭和三角肌的肌肉纖維。它緊貼身體壓迫手臂，從腋窩（armpit）處沿著胸膛產生許多皺紋，此一狀態有助於營造整體的緊張氛圍。

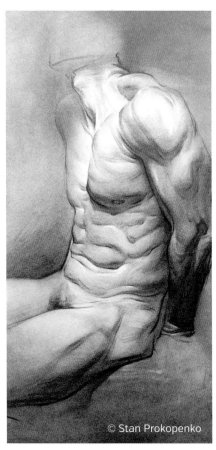

© Stan Prokopenko

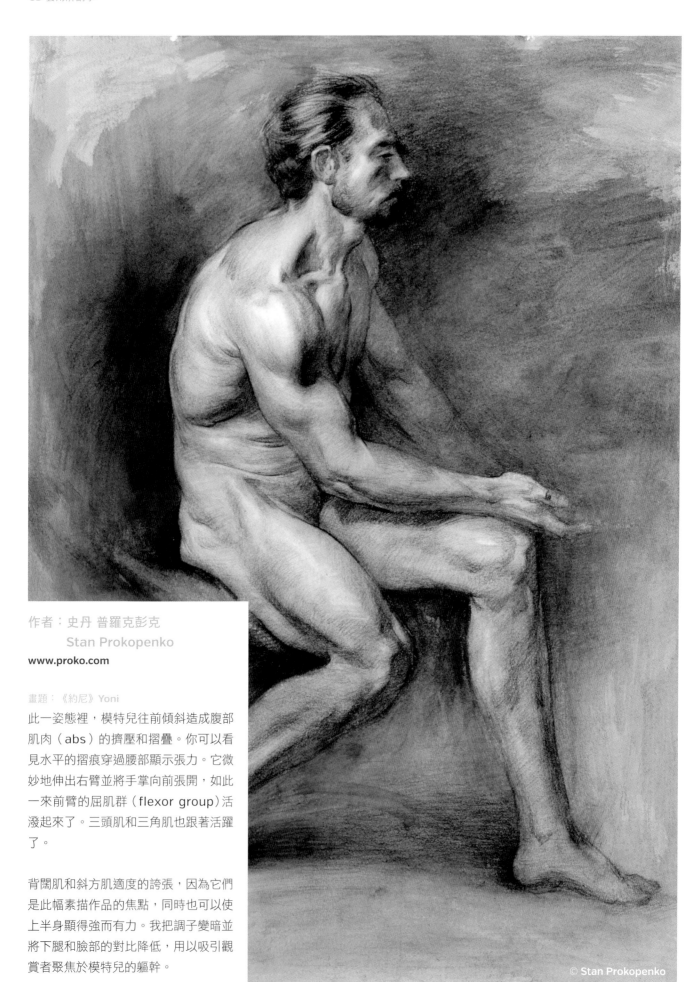

作者：史丹 普羅克彭克
Stan Prokopenko
www.proko.com

畫題：《約尼》Yoni

此一姿態裡，模特兒往前傾斜造成腹部
肌肉（abs）的擠壓和摺疊。你可以看
見水平的摺痕穿過腰部顯示張力。它微
妙地伸出右臂並將手掌向前張開，如此
一來前臂的屈肌群（flexor group）活
潑起來了。三頭肌和三角肌也跟著活躍
了。

背闊肌和斜方肌適度的誇張，因為它們
是此幅素描作品的焦點，同時也可以使
上半身顯得強而有力。我把調子變暗並
將下腿和臉部的對比降低，用以吸引觀
賞者聚焦於模特兒的軀幹。

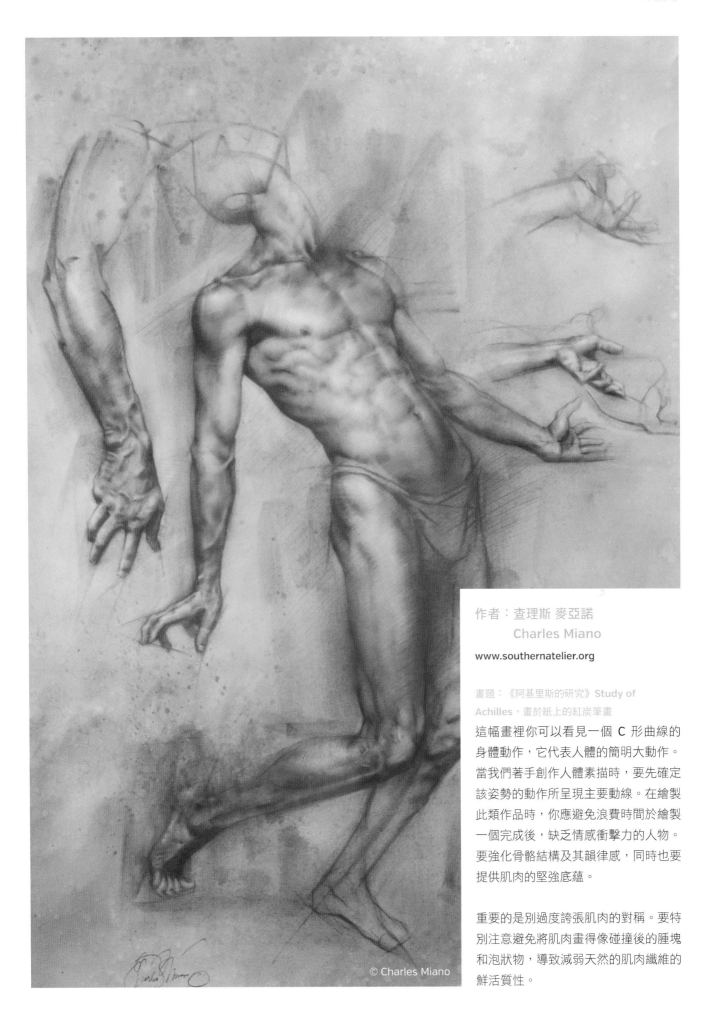

© Charles Miano

作者：查理斯 麥亞諾
Charles Miano

www.southernatelier.org

畫題：《阿基里斯的研究》Study of
Achilles，畫於紙上的紅炭筆畫

這幅畫裡你可以看見一個 C 形曲線的
身體動作，它代表人體的簡明大動作。
當我們著手創作人體素描時，要先確定
該姿勢的動作所呈現主要動線。在繪製
此類作品時，你應避免浪費時間於繪製
一個完成後，缺乏情感衝擊力的人物。
要強化骨骼結構及其韻律感，同時也要
提供肌肉的堅強底蘊。

重要的是別過度誇張肌肉的對稱。要特
別注意避免將肌肉畫得像碰撞後的腫塊
和泡狀物，導致減弱天然的肌肉纖維的
鮮活質性。

作者：伊利亞 米羅克尼克
Iliya Mirochnik

www.iliyamirochnik.com

畫題：《立姿男體》Standing male nude，
畫於紙上的炭筆畫

當開始畫站姿時，最重要的是要建立三要項的特質：骨盆、肋骨籠以及賴以支撐身體的腿。在傳統的對應上，骨盆和肋骨籠是反向傾斜的。另一觀察方式是帶有重量感的腿部垂直軸和骨盆的橫向軸在大轉子（greater trochanter）形成尖銳角度，然而肋骨籠的垂直軸和腿部卻近乎平行。

為了強調站立的「對應」（contrapposto）姿態，肩帶（shoulder girdle）對於加重肋骨籠的傾斜是有其重要性的。當手臂抬起時，肩胛骨隨之升起。你必須區分肋骨籠和肩胛骨之間的水平軸。假如手臂對立於支撐體重的那隻腿抬高，此一動作就更為強化。假如支撐體重的腿與同一側的手臂抬高，則此一動作減弱；當它靠近水平線時，其軸心呈現平穩狀態。

同一情況可以用來考量臀大肌，雖然臀大肌少有動作但它有助於強化骨盆的傾斜。支撐體重那一隻腿的臀大肌總是拉緊而且被腿筋群（hamstrings group）往上推。另一臀大肌因而放鬆又放下，再次強化骨盆的水平傾斜。

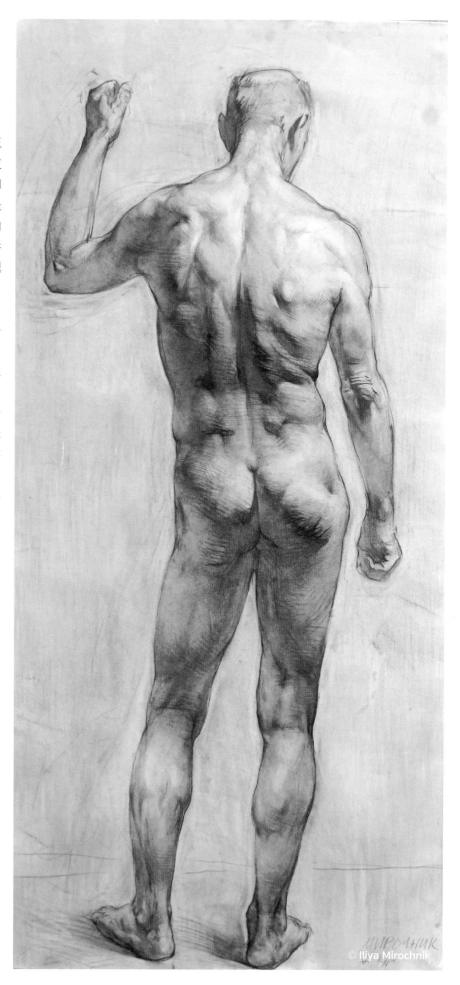

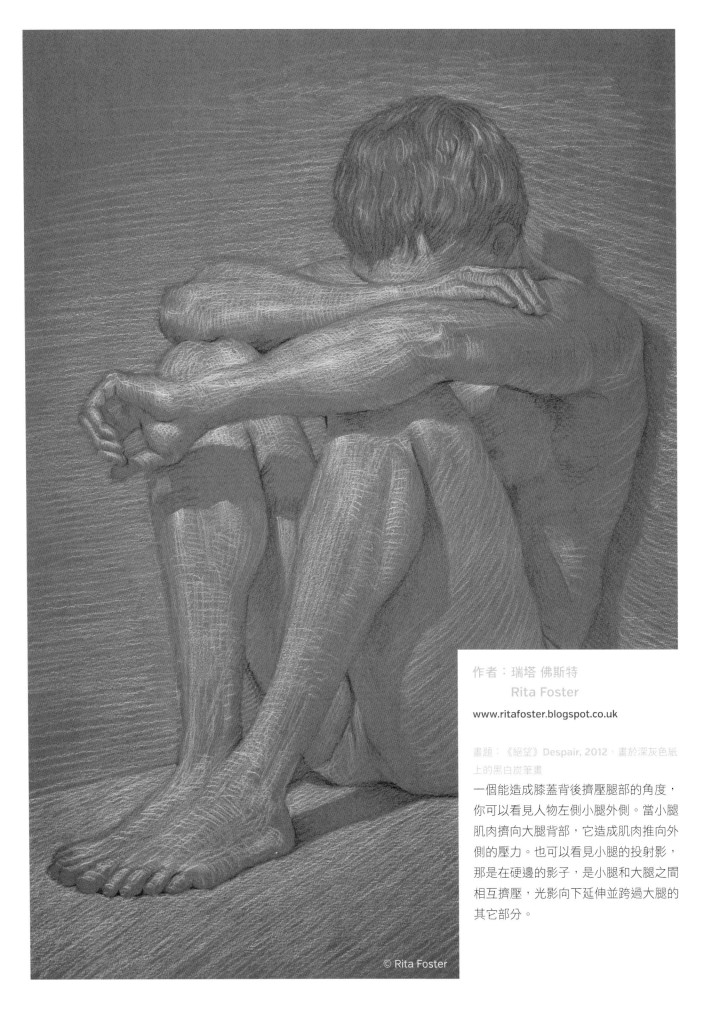

© Rita Foster

作者：瑞塔 佛斯特
Rita Foster

www.ritafoster.blogspot.co.uk

畫題：《絕望》Despair, 2012，畫於深灰色紙
上的黑白炭筆畫

一個能造成膝蓋背後擠壓腿部的角度，
你可以看見人物左側小腿外側。當小腿
肌肉擠向大腿背部，它造成肌肉推向外
側的壓力。也可以看見小腿的投射影，
那是在硬邊的影子，是小腿和大腿之間
相互擠壓，光影向下延伸並跨過大腿的
其它部分。

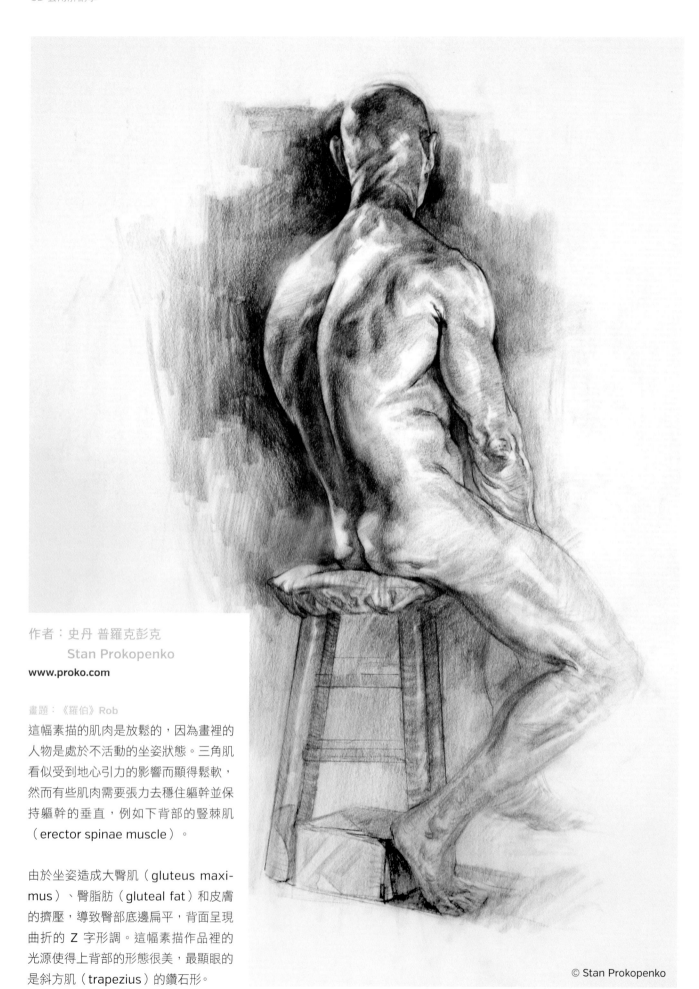

作者：史丹 普羅克彭克
Stan Prokopenko
www.proko.com

畫題：《羅伯》Rob

這幅素描的肌肉是放鬆的，因為畫裡的
人物是處於不活動的坐姿狀態。三角肌
看似受到地心引力的影響而顯得鬆軟，
然而有些肌肉需要張力去穩住軀幹並保
持軀幹的垂直，例如下背部的豎棘肌
（erector spinae muscle）。

由於坐姿造成大臀肌（gluteus maxi-
mus）、臀脂肪（gluteal fat）和皮膚
的擠壓，導致臀部底邊扁平，背面呈現
曲折的 Z 字形調。這幅素描作品裡的
光源使得上背部的形態很美，最顯眼的
是斜方肌（trapezius）的鑽石形。

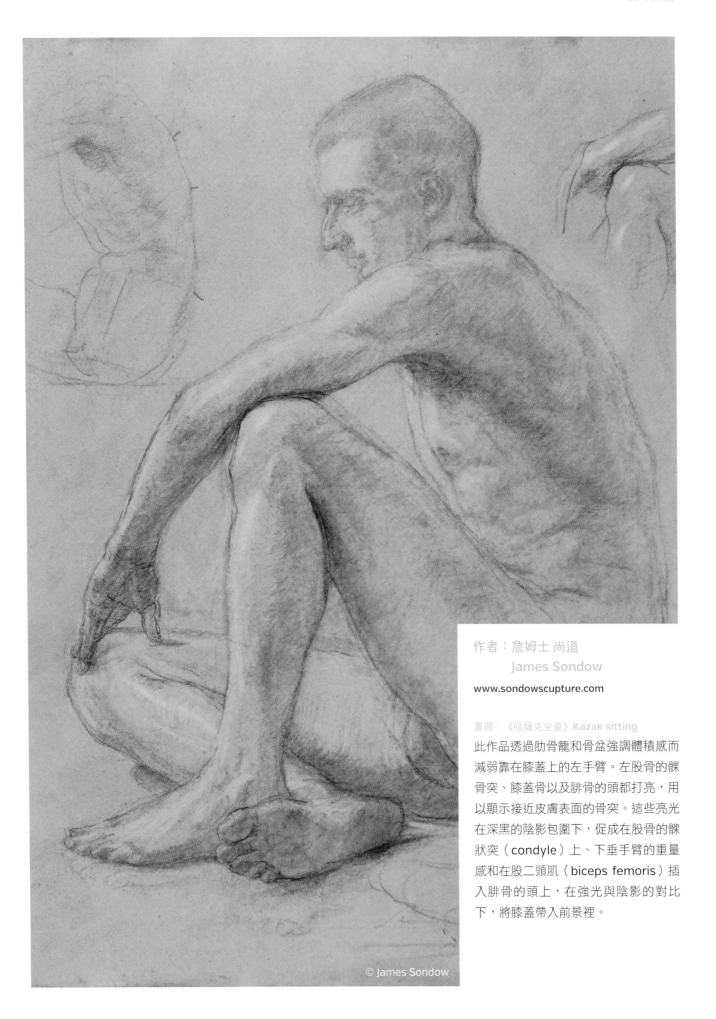

作者：詹姆士 尚道
James Sondow

www.sondowscupture.com

畫題：《哈薩克坐姿》Kazak sitting
此作品透過肋骨籠和骨盆強調體積感而
減弱靠在膝蓋上的左手臂。左股骨的髁
骨突、膝蓋骨以及腓骨的頭都打亮，用
以顯示接近皮膚表面的骨突。這些亮光
在深黑的陰影包圍下，促成在股骨的髁
狀突（condyle）上、下垂手臂的重量
感和在股二頭肌（biceps femoris）插
入腓骨的頭上，在強光與陰影的對比
下，將膝蓋帶入前景裡。

雕製原型人物

到此為止，你已經瞭解人體的正確比例了，現在就是將知識運用於實務的時候。本章 Djordje Nagulov 和 Mario Anger 透過男女解剖用的模型製作，導引你從製作正確的第一區塊到最後的細節修飾，你將發現如何給你的模型帶來寫實主義的衝擊。

3D 男性

第一章｜基本形

撰文者 Djordje Nagulov

獨立自由的模型製作者

本課程經過前三章之後，我們將從開始到完成，雕製一尊完整的 T 姿男性人物。第一部分是固體雕像的主體。需特別注意形態、姿勢、輪廓，以及這些要素之間的相互影響。我們將探討男性人物與女性人物的差異，以及其對雕製過程的影響。

首先，當我們討論其優劣點時，運用許多不同的方法將原形分塊，隨後執行正確解剖結構的「數位泥土」（digital clay）人像塑形。我們分段塑造人像，依序完成四肢、精細結構、比例以及骨頭的地標——把握此一階段的自然外觀和最後成品的客觀正確。

最後，我們將暫時速寫骨骼結構上端的最大肌肉群，然後加上細部的結實肌肉。當完成最後的塑造時，調整比例並做整體人像的總整理。

01: 工作環境

首先，最重要的是我們要討論如何建立整體參考架構。有些藝術家喜愛直接雕刻在整個參考架構平面圖上，然而其它藝術家卻將參考架構圖置於旁邊（或在顯視器上）並細心研究比例。這兩種方式各有其特點，你要選擇哪一種方式端看你的製作環境或時間。直接牢記參考圖後加快雕製過程，但拿一塊空畫布訓練長程運作的眼力，你也可以不做太多參考圖。

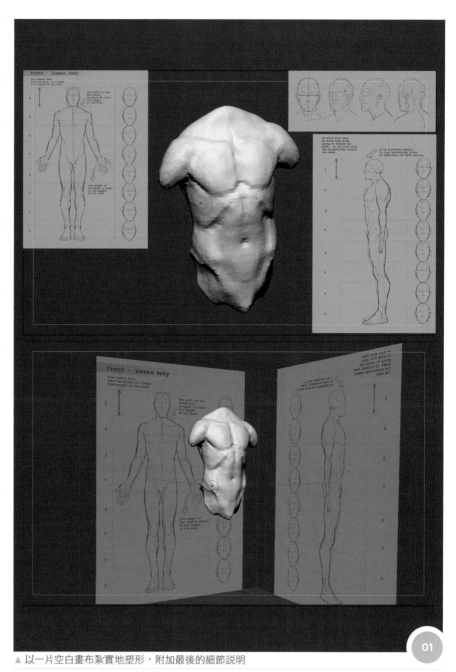

▲ 以一片空白畫布紮實地塑形，附加最後的細節說明

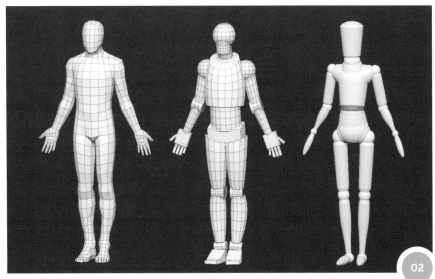

▲ 在精確雕刻之前，你可以花數小時將網格推到最高點，但你為何這麼做？

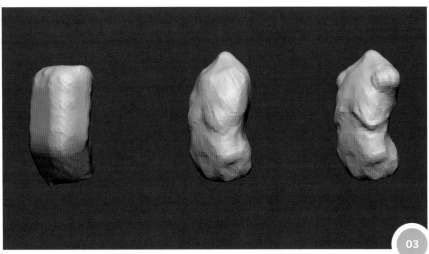

▲ 消除尖銳的邊緣，塑造肋骨籠和骨盆，提供基本路徑圖給軀幹

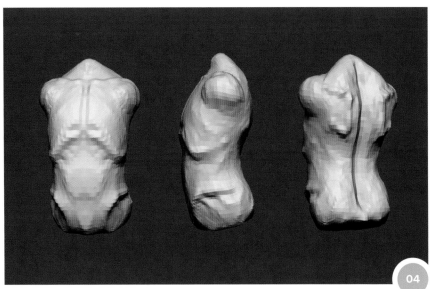

▲ 在此階段主要的地標都過度誇張，但雕刻持續進行時將逐漸緩和

02: 分塊的方法

人體分塊的方法，有許多經過檢驗而可靠的方式。你可以製作古典塑模軟體基礎網，例如 3D Max，可以很快地聚合幾何形，你也可以用特定軟體工具，例如 ZSpheres 和 ZBrush 人體模型。

大多數的方法都具有同樣的效果並提供同樣的結果，也就是說開始雕製時，它是一種具有均勻分配的基本人型網格多邊功能。然而，除非從一開始就需要邊環，否則藝術家只要捉住數位泥土的小方塊，迅速隨意搭配，然後挑出技術細節。

03: 創製軀幹

從一個盒子提供明確的邊開始，你一旦引用這些身體變化的平面變化，它就有助於你進行有組織有條理的雕刻。當然，你應立即削弱尖角並暗示藏在底下的骨架。

肋骨籠大約佔用軀幹的三分之二，而且基本上是蛋形。骨盆佔下方的三分之一，看起來像似一個盒子而且呈現略微向後的角度。當頸子底部向上突出時，脊椎緩慢的 S 曲線特徵就浮現了。

04: 軀幹的地標

肋骨籠下方邊緣銜接腹部上端，髂嵴（iliac crest）功能就如一個碗，讓腹部就座其中。在臀部正面，髂前上棘（anterior superior iliac spine）暗示腿部和軀幹最重要的地標。

軀幹背面，肩胛很快的粗略添加，每塊大約占此一區域的三分之一。脊椎刻入頗深，通常女性較淺，因為環繞的肌肉不發達。鎖骨也加上，小心的賦予它們特有的 S 形。

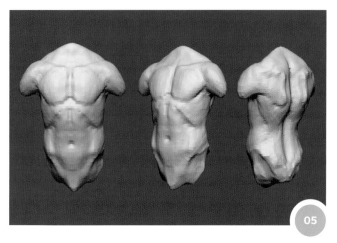

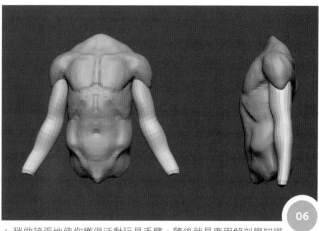

▲ 粗略添加主要肌肉形狀,接著添加手臂、腿部和頭部。

▲ 稍做誇張地使你獲得活動玩具手臂,隨後就是應用解剖學知識的真正困難工作。

05: 添加一些肌肉

在這個早期階段,不要過度投注於肌肉,那是典型初學者的錯誤,只要添加大塊說明形體;別陷入雕琢細節的泥沼裡。胸肌從鎖骨懸掛並覆蓋肋骨籠,藏入三角肌下面,擱置於髂嵴(iliac crest)頂上都是斜肌,但在背上巨大的背闊肌給了男性軀幹三角形狀。斜方肌的大塊肌肉伸展過肩胛骨,坐落於肩膀,減弱於頸部。

06: 安置手臂

運用快速、有姿態的塑造法創作四肢。注意在手肘上往前的輕微彎曲——伸展開的手臂並不是完全成為直線而是有角度,尤其女性更明顯。有時此一基本管狀物被拉長,圓柱狀物因移動而使形狀膨脹。加個二頭肌(bicep)暗示此一平面在前臂改變,肱橈肌(brachioradialis)環繞著骨頭,同樣重要的是手肘側面的小凸塊(中髁)。

要牢記在心的是,當手臂伸直時,手肘和上髁(epicondyle)是處於一條線上。

07: 精製手臂

手臂確實是人體中最難做得好的區域,尤其是連接上下手臂之間的手肘。

要將它們視覺化時,就如同兩條以 90 度角相連接的鍊子之間的相互幫忙。手

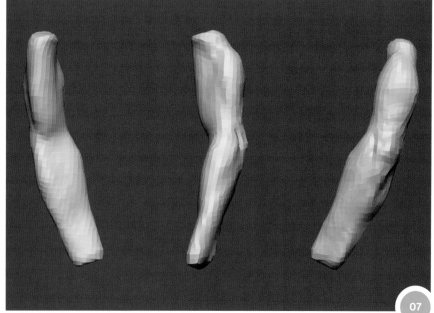

▲ 我們知道基本的形態,但惡魔藏在細節裡

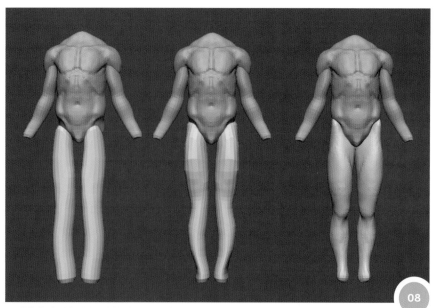

▲ 雖然常被剛出道的雕刻者忽略腿部占了身高的一半。你所注意到圖像裡膝蓋太低的問題,我將在下一步驟調整

肘是瞬時變化的區塊，有許多肌肉從其中的一半遊走到另一半，要注意內側以及外側最高點坐落於前臂上的位置，我們也該添加三頭肌的質量和手肘的凸塊。

08: 嵌入腿部

腿部的構成與臂部的構成方式有很多相似之處——注意那波浪形的姿勢。縫匠肌的帶狀區域是粗略添加進去的。從臀部正面呈彎曲狀環繞大腿，然後到達膝

蓋側面。此時膝蓋只是像個放進去的凸塊。形態很難正確掌握，因此要旋轉並不斷地調整。從一個角度看是正確，旋轉 30 度後看起來卻不正確。手臂之後，腿部是最複雜的區域，因此在這個階段及時把握正確形狀是很重要。

09: 修飾腿部

臀肌是一塊出乎意外的大肌肉。它循著髂嵴（iliac crest）下方分幾個方向延伸至大腿背部。顯現臀肌的最簡易方法是以巨大的豆型坐落一個角落彎曲繞著大轉子（greater trochanter）。大轉子很微妙；在臀部的側面，它是一個重要的地標，但基本上，除非它以扭轉姿勢站立，否則在肌肉豐厚的身體上是看不見的（130 頁）。從側面看時，需注意腿部的 S 曲線。要找到小腿肉進入膝蓋後方的腿部也是重要的事。

10: 塑製頭部

頭顱可以想像為一顆四四方方的蛋，其外形取決於它的邊，尖端朝下懸掛。當它通知頭部結構的剩餘部份時，重要的是盡可能快點加進頸部。它位於頭顱的一角，帶有特殊的兩條胸鎖乳突肌，以相對立的對角線穿透，至於臉部，放於前面和側面和少部分的下頜。男性下巴通常比較消瘦，表情變得比女性嚴肅。

11: 修飾頭部

水平線表示眼睛該往哪兒去。注意它幾乎是在臉部中線——一般的錯誤是將眼睛的位置放得太高。眼窩之間的距離大約一個眼睛的寬度，頰骨從耳朵處呈輕微對角線下降，從側面看它位於頭部中間。額頭也有要注意的地方，在圖面上它確實是複雜的安排，有些線條彎曲的切入是為建立更進一步的修飾。嘴巴被粗略地添加在臉部就完成了。

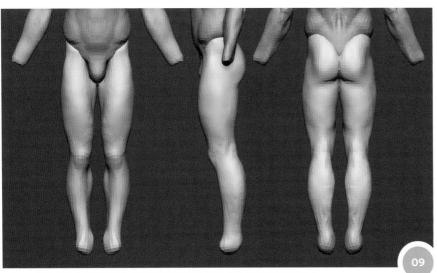

▲ 內在的複雜性正開始浮現，就像不同的群眾攜來攘往不斷地改變形式

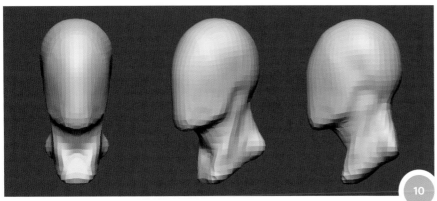

▲ 無論如何，你從一個圓球或方盒開始雕刻頭部，基本過程是一樣的

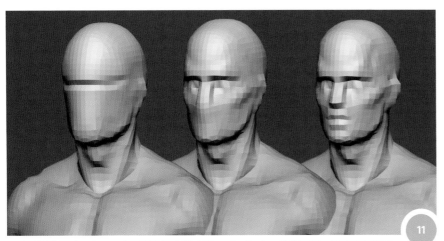

▲ 從機器戰警（Robocop）到銀色衝浪者（Silvor Surfer），臉部定型、嚴峻的相貌漸漸變得柔和

12: 建構手掌

縱使在這最後階段我們開始著手於手部，在實踐上，當它幫助我們去了解手腕和整體比例的標準尺時，一個模型應快速安置。

一個盒子給了手掌形狀的感覺，邊際是圓的而原始的拇指被擠壓出來。男性手掌通常近似方形，相較之下，女性的手則長而細。手掌的三塊肉墊也都在此階段勾繪，你可以在指頭的製作上變通處理，先做一隻手指然後拷貝為其它手指。小心別把手部做得太小——這是另一普遍性的錯誤。

「縱使從側看手指頭時它被設想為圓的，但意外的是它們確實被界定為平面的，因此導致圓柱形需要把它的圓剷除」

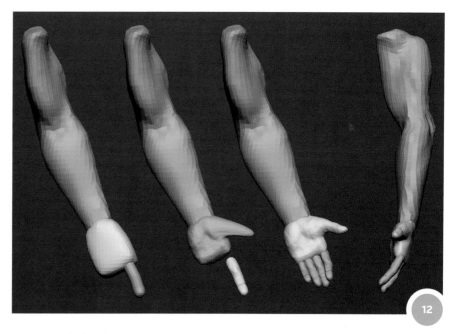
▲ 盒子和一些圓柱體走向好的替代網格，用以雕刻手部

13: 手指的精細外觀

假如你正使用 ZBrush，ZSpheres 是快速安裝手指的最好方式。縱使從側看手指頭時它被設想為圓的，但意外的是它們確實被界定為平面的，因此導致圓柱形需要把它的圓剷除。有時肥胖的肉墊以及指關節是概略切成，我們可以複製指頭三次以上，然後依次估量每一指頭，再略為修飾，去除統一性。有個重要的觀點要注意，那就是「指頭不是直的」，能將它們彎曲納入就是賦予雕刻的生命。

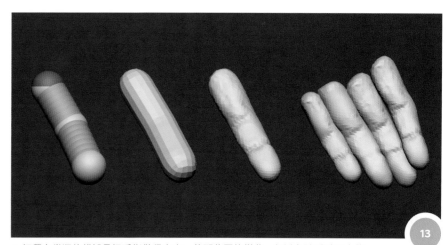
▲ 初學者常犯的錯誤是把手指做得太直。使那些圓柱彎曲，但避免缺乏賦予人物關節（arthritis）

14: 雕製腳部

最後是添加腳部使我們的模型得以完成的時刻了。和手不一樣，在實踐上這是應該很早就做好的，因此最好先判斷整隻腿的比例。一個簡易的盒子將提供最美好的服務，它能被削減為符合腳部的斜度。

大腳趾的骨頭（第一腳趾）提供主「棒」（rod），從它開始，其它腳趾跟著形成，繼續柔化它的形態。在大腳趾後面增加足弓並且粗略加了其它腳趾的團塊，低網格密度迫使我們把事物簡

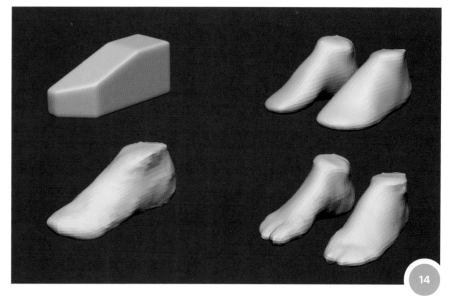
▲ 有趣的事實：你的腳大約和你的前臂一樣長，你可能沒核對它的彎度是否足夠

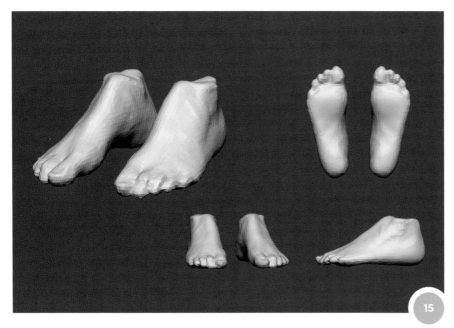

▲ 有一些藝術家傾向於避開或匆促製作腳部，但若把腳步做得正確卻有種真實的成就感

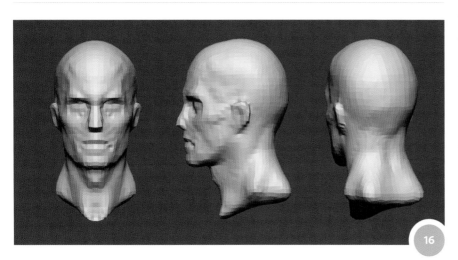

▲ 安置全部的主要形態於位置上，把我們建造得更為精細，以便通過下一階段

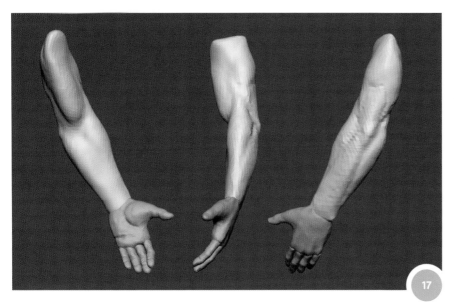

▲ 上臂顯得太短於前臂，因為它的大部分長度被三角肌（肩膀）覆蓋了

化。

15: 修飾腳部

縱使它們淺薄的簡化形狀，但腳部做得牢固又精確，微小的細節做得都不相同，有些時候解析被提高了一些，我們能加些細節修飾整體形狀。腳趾被大略做出來並在第一指關節上賦予向下的尖角，這不能用在大腳趾上，因為大腳趾是平直的。在腳部外側，伸趾短肌（extensor digitorum brevis）暗藏於──腳部少數看得見的表面肌肉之一。最後，單一的外側小腫塊被加上了，那裡是小趾末梢的骨頭。

16: 頭部總整理

一般常見的錯誤是把頭顱做得太圓。從前面和側面觀察，有優雅而又明確的角度變化，假如頭部要看起來很自然，這是該被考慮到的。

另一件要注意的事是頭顱的最高點，大約向後三分之二的位置，那裡也是最寬之處。臨時的線條標註前額的邊緣，在背後，頭顱底部的特殊小腫塊被加上，最後要注意的一件事是「亞當的蘋果」（喉結 laryngeal prominence）是男性較明顯的特徵。

「一般常見的錯誤是把頭顱做得太圓。從前面和側面看，有優雅但又明確的角度變化，假如頭部要看起來很自然，這是該被考慮到的」

17: 手臂總整理

增加更多的解析讓我們把地標雕琢得更精緻，同時也把肌肉精確定位。事實上，當你努力找尋形態又要完全合身時，全神投入肌肉定位是一件容易的事。一個有幫助的秘訣是去找尺骨（ulna），因為尺骨連接手肘和手腕的一端，終止於特殊的凸塊（莖突 styloid process），所有的其它形態都跟隨它。要注意尺骨本身並非完全平直。

上臂是比較簡單，只有肱二頭肌和肱三頭肌各自佔有上臂的正面和背面位置。

「我們的眼睛被訓練來認識人體的正確輪廓，但未正確了解肌塊的交互聯貫，結果必將犯錯，雖然我們說不出所以然來」

18: 綜觀腿部

腿部是一個說明形態與輪廓之間相互關係的最佳範例。我們的眼睛被訓練來認識人體的正確輪廓，但未正確了解肌肉團塊的交互聯貫，結果必將犯錯，雖然我們說不出所以然來。要注意腿部外表輪廓是先由腿部正面的肌肉開始描述，這些肌肉都被肌腱簡要的連接到腓骨頭，只是轉接到腓肌上。

它把這些不同位置的不同形體聚在一起賦予正確的輪廓。

19: 綜觀軀幹

由於這是相當高級的階段，我們留下軀幹當作這一階段的重點，這個第二過關要領只包含較小的調整。全部形體都已修飾過了，胸腔看來較少粗略處置，肋骨籠已被柔化，甚至連一些腹腔脂肪都已被加上了。

在背部，中間線和過度突出的肩胛已被處理得很光滑，雖然脊椎兩側的厚實肌肉已經加上了。

在頸部底的小凸塊標註的第七頸椎的位置是重要的地標。

20: 綜觀全身

再一次核對比例是個好主意，因為此一雕像仍處於分解狀態，度量和移動四肢尚屬容易。在這案例裡，手臂有點長，膝蓋也要調整。

頭部太大，所以我按比例縮小以符合英雄人物的理想八頭身。

專家提示 PRO TIP
試著為你的 T 姿注入活力

為對稱的 T 姿賦予活力是困難的，因此捕捉人體形態的韻律非常重要。

仔細觀察這些細節並且賦予較好的改變，避免帶給人畏懼的僵硬感而破壞完美雕刻的解剖結構。

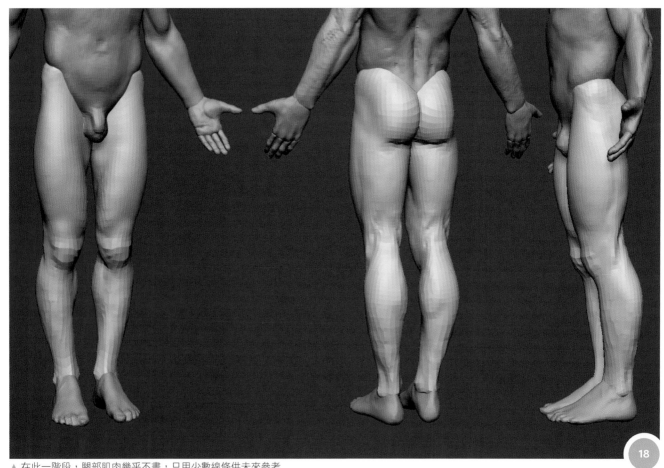

▲ 在此一階段，腿部肌肉幾乎不畫，只用少數線條供未來參考

18

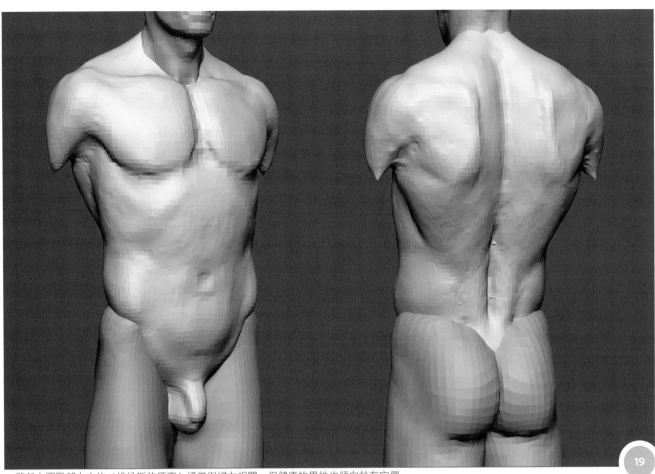

▲ 雖然上圖臀部上方的＜維納斯的酒窩＞通常與婦女相關，但健康的男性也傾向於有它們

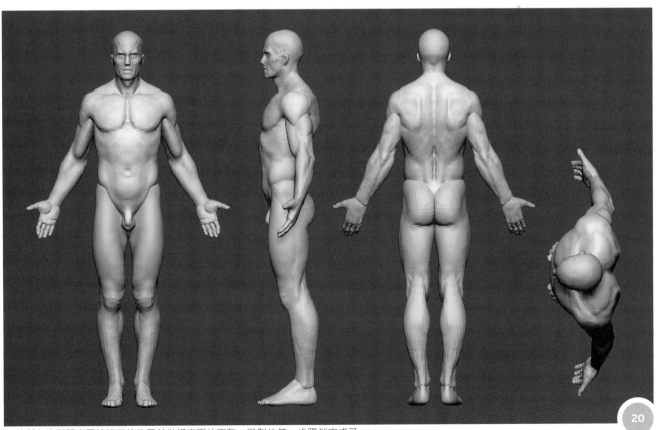

▲ 將所有的形體安置於適當的位置並做好表面的平整，雕製的第一步驟就完成了

19

20

雕製原型人物
3D 男性

第二章│肌肉

撰文者 Djordje Nagulov

獨立自由的模型製作者

繼 2D 男性、2D 女性後，此章聚焦於雕製一尊具有探究解剖學性質的正確、舒坦 T 姿男性人物。在前面章節，我們針對達成良好形體、姿態以及輪廓，已建造一個結實的基礎網格。本章絕大部分都與肌肉有關。

前一章只建立粗略的肌肉塊，此時我們將注意力集中於組成人類身軀的主要肌肉群。我們將依序查看每一肌肉群，點出重要細節以及它們如何關係到它們大約的形狀，我們將深入探討第一章觸及的骨骼地標的深度，以及它們正確安置肌肉的目標。

「在此一點上，雕刻一定會有優雅的解剖品質，當其特性被刻意誇張」

我們將進入有概念的細節處理，例如位置、順序和輪廓，我們也將討論不同肌肉如何彼此群聚，以及它們如何影響體格健美的人物和瘦弱人物的身體形態。在適合的情況下，我們將探討男性和女性體格的差異處。

在此點上，雕刻一定會有優雅的解剖品質，當為了教學目的，其特性必然被刻意誇張，然而，這應該會將我們放在向前移動的好位置，有大多數的形體被鎖定並準備為皮膚細部，而整體的精雕細琢將於第三章進行之。

01: 重新局部解剖網格

在細部開始處理之前，重新局部解剖你

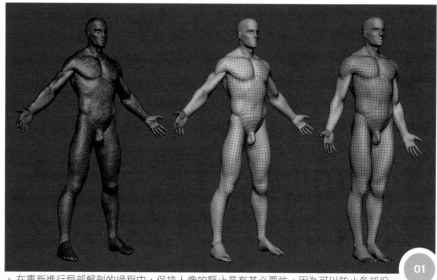

▲ 在重新進行局部解剖的過程中，保持人像的靜止是有其必要性，因為可以防止各部份含糊不清

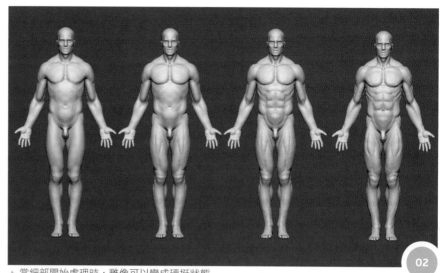

▲ 當細部開始處理時，雕像可以變成硬挺狀態

的模型是個好構想。就其本身而言，這個步驟是沒必要的，而且大多視雕刻的最後目標而定。ZBrush 有主要的自動化 ZRemesher，適合於大多數的目的，但缺乏活力。縱使我們不賦予生命

或解開 UVs，重新進行局部解剖有助於我們進行其它方式——我已經接上一些腳趾，外加我們取得細分的水準！比較左邊的密集 DynaMesh 對照右側圖01，大家必然驚豔於明亮、加環狀邊的

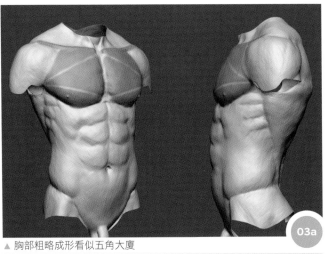

▲ 胸部粗略成形看似五角大廈

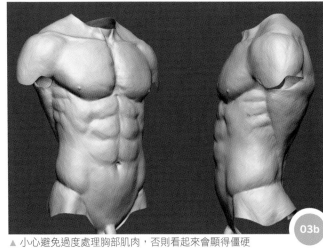

▲ 小心避免過度處理胸部肌肉，否則看起來會顯得僵硬

▲ 把肩膀做得正確是件根本要事，不止是做好寫實的軀幹，還要正確附著於手臂

▲ 三角肌靠著肌腱附著於肩胛骨，它之所以令人覺得好看是骨頭造就出來的

右側圖像。當你需要加快速做好形態的調整時，完成細密分解的層級工作是好的方法。

「正確安置肌肉位置只是第一個步驟；經過多樣化過程的整理，雕像應該慢慢地生動起來」

02: 調整過程

相較於將四肢精確地像第一章那樣安置在一起，細節的階段全都是不同的過程。有許多被接受的雕刻次要形體的方式：一些藝術家用軟毫筆畫奔放的筆觸，其它藝術家感覺十字交叉快速筆觸提供更多的控制。在兩者中的任一案例裡，模型是做整體的，只集中作一小區塊是不良的構想。正確安置肌肉位置只

是第一個步驟；經過多樣化過程的整理，失去樣式化品質的雕像應該慢慢地生動起來了。

03: 胸部肌肉

胸肌可分三大群，依據它們附著的位置去安排圖樣〔圖 03a〕，上端那一群覆蓋過鎖骨。肌肉發達的男性這組肌肉藏住骨頭，肌肉較瘦的女性則整個長度都看得見。

中間那一群附著於胸骨，下面瘦小的部分則附著於軟骨成骨下方。當手臂舉起，定位系統通知肌塊如何轉移，全部三肌群匯聚於腋窩下，扭轉成濕毛巾狀。

當胸部可輕易看出它完全繃緊時，要小心別過度塑造這些肌塊的分界線〔圖 03b〕

04: 肩膀或三角肌

對整個軀幹而言，正確雕琢肩膀是最重要的，不止手臂安置其底下，胸部和背部肌肉也一樣〔圖 04a〕。假如形態不正確，就可能成為結構上的問題。

至於骨骼地標，肩膀包覆著長方形平坦小塊骨頭，名為肩峯（acromion）。在正面，它們佔了鎖骨的後三分之一，但在背部，它們附著於肩胛骨〔圖 04b〕。胸腔和肩膀相遇處有一點未被佔用的空間，此一空間產生鎖骨的特殊三角窪地。

05: 頸部

在頸部外表下有許多形體,但這些形體大多數是處於看不見的靜止狀態。

頸部最特殊的相貌,除了男性的喉結之外,就是呈對角圓柱狀的胸鎖乳突肌〔圖 05a〕。此一肌肉附著於頭顱(耳朵後面),它分為兩分支站在頸部底座上,一個分支附著於鎖骨;主要的一串轉為肌腱插入鎖骨之間形成小凹

(不在鎖骨末端)。斜方肌形成背部〔圖 05b〕。

「在頸部外表下有許多形體,但這些形體大多數處於看不見的靜止狀態」

06: 腹部肌肉

腹部所要做的第一件事是儘可能破除對稱安排──在許多人的身上,六塊分離

的方形,是意想不到的未成一條線〔圖 06a〕。它們也能有戲劇化的變化,例如有些人呈現平行的水平分割,但其它人卻可能像光線般的散布開來,因此,在此一階段裡,如何運用許多參考資料來研究此一現象,可算是個好點子。

最上面那一對正好位於胸腔下,並且覆蓋肋骨籠,而底下的一對正好位於肚臍上方,要注意腹壁底下那部分並沒有引

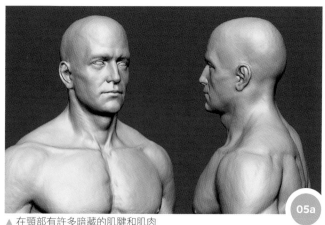

▲ 在頸部有許多暗藏的肌腱和肌肉

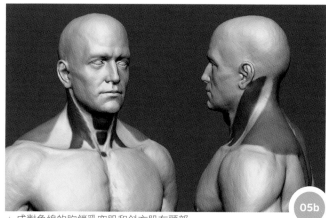

▲ 成對角線的胸鎖乳突肌和斜方肌在頸部

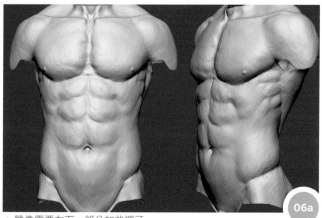

▲ 雕像需要在下一部分加些調子

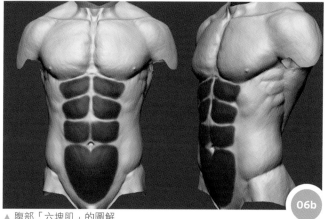

▲ 腹部「六塊肌」的圖解

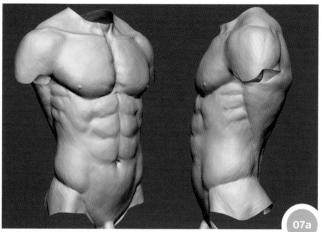

▲ 肋骨籠大部分都暗藏在肌肉群下

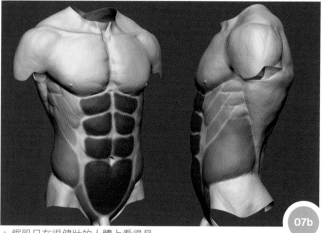

▲ 鋸肌只在很健壯的人體上看得見

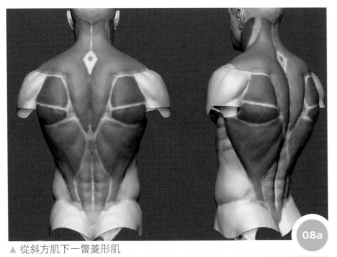

▲ 從斜方肌下一瞥菱形肌

08a

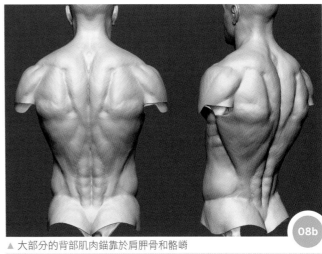

▲ 大部分的背部肌肉錨靠於肩胛骨和髂嵴

08b

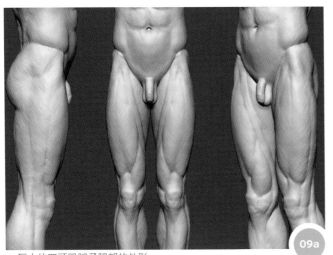

▲ 巨大的四頭肌賦予腿部的外形

09a

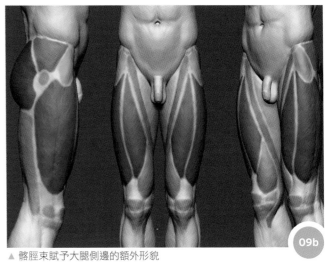

▲ 髂脛束賦予大腿側邊的額外形貌

09b

人注意的中心線〔圖 06b〕。

07: 斜肌和鋸肌

要注意的重要事情就是如何添加肌肉使肋骨籠的骨頭看不見（瘦的人通常比較隆凸）。在此，有一有趣的二元性值得去努力——我們依然可以依循主要形態的邊緣，但外表細節則沿著自己的方向發展〔圖 07a〕。

斜肌是軀幹側面最凸出的肌肉，突出髂嵴的邊緣（女性的臀部比較突出）。鋸肌連結跨過肋骨，有三隻看得見的「手指頭」在背闊肌下可被瞥見，它比平直伸展腹壁的部分還要厚〔圖 07b〕。

08: 背肌

長菱肌（rhomboids）的功能是附著於肩胛骨，伸展手臂，到脊椎和肋骨籠，它們大部分被斜方肌覆蓋，因此只能看到它的最邊緣〔圖 08a〕。肩胛骨和髂嵴提供支撐點給背部的大部分肌肉〔圖 08b〕。女性的肩胛骨外形清晰可見；很多肌肉發達的人只能藉由肌肉間的犁溝（furrows）精確定位。

大圓肌（teres major）附著於肩胛骨末端，並潛藏於腋窩底下，它有助於正確安置其它肌肉。豎立肌（erector）和鋸肌（serratus）在背闊肌底下延續提供次要的形體。背闊肌在消失於腋窩前以極佳的方式包覆軀幹。

09: 大腿的前面

從正面看，大腿的外形主要是由三塊大肌肉組成〔圖 09a〕。在內側，擠壓膝蓋的是那熟悉如淚珠狀的股內側肌（vastus medialis）。大方形盤狀的股外側肌（vastus lateralis）位於膝蓋外側。中間是股直肌（rectus femoris），除非繃緊否則它通常是看不見的。斜向綑綁上述肌肉的是縫匠肌帶（sartorius belt），它附著於髂嵴的頂端而湧入膝蓋，一塊常被俯瞰的肌肉也附著於那裡：闊張筋膜肌（tensor fasciae latae），它在臀部正面形成重要隆突〔圖 09b〕。

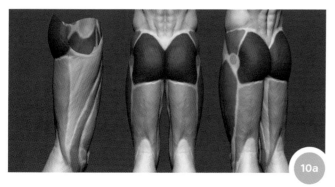

▲ 腿部背面的大部分腿筋（hamstring）可以雕成一大塊

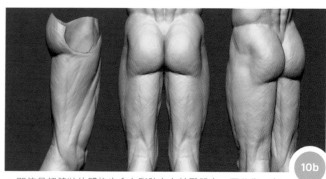

▲ 即使是超健壯的體格也會有脂肪存在於臀肌上，因此你一定
要在臀肌上加些脂肪使它看起來更像真實的雕像

10: 大腿背部

大腿背部十分容易雕琢。腿筋（hamstring）從臀肌下方浮現並附著於膝蓋的任一方〔圖 10a〕，雖然它們確實分兩大群但它們在絕大多數人身上是組成一大塊，因此要小心避免過度清楚界定它們。

大腿內側也有類似的狀況，那裡雖有許多肌肉但通常都被雕為一大塊。臀肌包覆於大轉子（greater trochanter）周圍。在側面的形體上有一裂縫，但由於那裡有脂肪而使得外形顯得比較柔順〔圖 10b〕。

11: 膝蓋的結構

膝蓋是一個複雜的複合區域，許多肌肉和肌腱流經此處。它大部分由骨頭構成，尤其是在正面。最突出的是膝蓋骨（patella）的三角形，它位於脛骨（tibia）的上方。膝蓋骨任一側──股骨（femur）高低不平的一端和脛骨可被辨識，但在外側，腓骨（fibula）的凸塊提供另一有用的地標〔圖 11a〕。

全部形狀都要納入考慮，以便正確地雕刻膝蓋，當膝蓋彎曲時也要知道它們如何轉移〔圖 11b〕。

12: 小腿肌肉

小腿是由許多瘦長肌肉組成，它和前臂很像〔圖 12a〕。脛骨肌（tibialis）前端是正面的這些骨頭中最重要的，當它從膝蓋外側開始包覆脛骨到末端的對面──側骨踝。要注意它形成側邊，佔了外形，遠甚於骨頭可能承受的負擔〔圖 12b〕。

腓腸肌（gastrocnemius）賦予小腿背部的特殊形狀，重要的是要注意外側部分的位置高於內側的部分，足踝的相反位置是內側一對比外側一對還高。

▲ 記得把握膝蓋的骨感地標

▲ 膝蓋的硬挺線條要在下一部分柔化

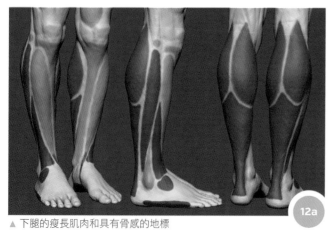

▲ 下腿的瘦長肌肉和具有骨感的地標

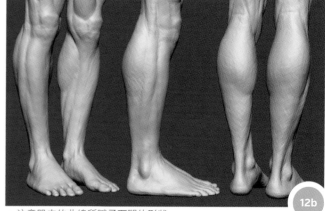

▲ 注意肌肉的曲線所賦予下腿的形狀

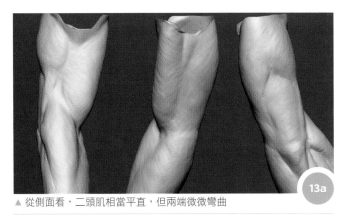

▲ 從側面看，二頭肌相當平直，但兩端微微彎曲

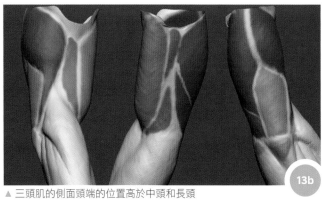

▲ 三頭肌的側面頭端的位置高於中頭和長頭

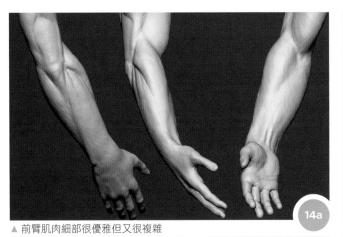

▲ 前臂肌肉細部很優雅但又很複雜

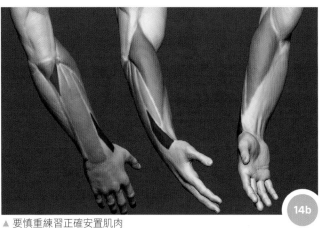

▲ 要慎重練習正確安置肌肉

13: 上臂的肌肉

二頭肌（biceps）舒適的貼靠在肱骨（brachialis）上，它在任一側都可看見（肌肉發達者更明顯）。從側面看，二頭肌確實很直，只在兩端微微彎曲〔圖 13a〕。

最需要考量二頭肌所佔的區域有多少——在外側的側頭有特殊的逗號形狀，但在內側中頭和長頭傾向合併為一塊〔圖 13b〕。全部三個頭端附著於一條大肌腱，它直接流入手肘中間的三角形凸塊——鷹嘴（olecranon）。

14: 前臂的肌肉

就如下腿一樣，前臂肌肉結實、易於正確分析〔圖 14a〕，它有助於分解為三個主要部分：外伸肌在外側，屈肌在內側，而當肱橈肌（brachioradialis）包覆橈骨時，提供特殊形狀。要注意肱橈肌攀爬上臂的長度，另外兩肌肉對於整體外形的影響也清晰可見。拇指肌肉

「阻礙」伸肌和瘦長的三角形肘肌（anconeus），它位於鷹嘴下方〔圖 14b〕，在發展良好的前臂裡，尺骨基本上很像肩胛骨給人一條犁溝（furrow）印象。

15: 形塑手部

正確安置和度量拇指要力求嚴謹，它與手部的其它部分呈 40 度角，它的第一個關節剛好碰上食指的底關節。沒有許多肌肉可談論，省下的時間去探討手掌上的兩塊肉墊，別處大多是骨頭、肌腱和脂肪墊。

當手部靜止時，儘量不誇大肌腱。牢記指尖和指關節的描寫為弧形甚於平行，從正面看，手部本身有些微彎曲。

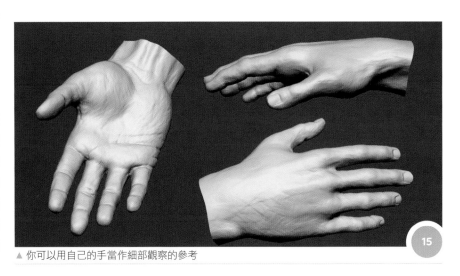

▲ 你可以用自己的手當作細部觀察的參考

16: 形塑腳部

細雕腳部時，要給予腳趾足夠的彎曲度。最小的腳趾應該光滑的流向單一方向、幾乎沒有角度變化。中間三趾外形相同，只有大小差異；雖然可有不同但第二趾通常是最長的。和手部一樣，腳部的形態大部分由骨頭、肌腱和脂肪墊促成，最大的形體是腳後跟，它逐漸減弱為厚厚的 Achilles 肌腱。另一值得注意肌腱來自脛骨肌（tibialis），前端在正面呈對角線狀交叉跨過足踝。

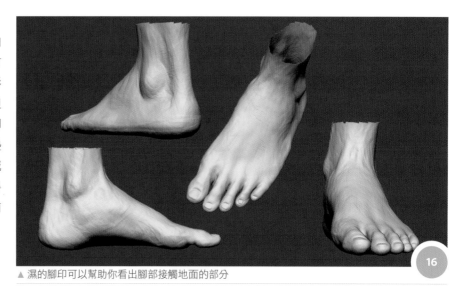

▲ 濕的腳印可以幫助你看出腳部接觸地面的部分

▲ 臉部的主要地標和肌肉

▲ 別過度雕琢頰骨否則你會做出憔悴的臉孔

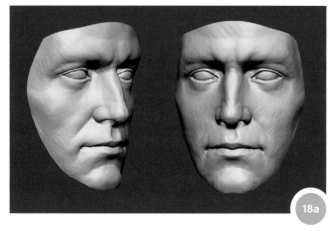

▲ 臉部有許多柔軟多肉的區域，那是需要優雅的手去雕琢

▲ 鼻子雕琢起來要比它本身還硬，為了雕出好作品你需要了解更好的形態

17: 主要頭形

配置臉部在一起並不容易，知道五官的相關尺寸大有助益：鼻子占了臉部垂直長度的三分之一；嘴唇大約兩眼之間的寬度；耳朵從眼角延伸到鼻子底部等等。

另一提示是從下方注視雕像，核對適當的額頭曲度，以及嘴唇是否正確包覆牙齒。注意下巴線如何顯得柔順；常見的錯誤是下巴太突出或有尖角〔圖 17a、圖 17b〕。

18: 臉部的結構

雕刻臉部時，重要的是知道軟組織哪些地方接管骨頭〔圖 18a〕，形狀變化與年齡大有關係，但維持相同位置。男性的眉毛區域通常比較粗糙多皺紋，帶有突出的眉間 glabella（眉毛間的皮膚），而且眼睛較深邃、較靠近眉毛。

嘴巴角落和嘴唇下方有兩個突出的小結，要小心的讓嘴巴表現得適當多肉，以替代生硬切入。通常男性的人中（philtrum）比較長，人中轉接鼻子的區域比較難正確掌握〔圖 18b〕。

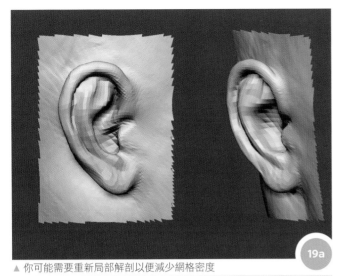

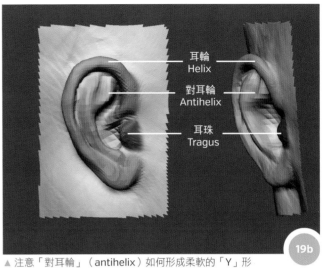

耳輪
Helix

對耳輪
Antihelix

耳珠
Tragus

▲ 你可能需要重新局部解剖以便減少網格密度 `19a`

▲ 注意「對耳輪」（antihelix）如何形成柔軟的「Y」形 `19b`

19: 建構耳朵

把耳朵細部分別區隔開來，第一眼看見耳朵似乎會令人怯步，但把形狀拼湊在一起頗為容易。網格密度可能需要縮小，因為耳朵是人體模型的細部〔圖19a〕。耳輪（helix）的大螺旋形足以形容整個耳朵，最後湧入中心的凹面。「對耳輪」（antihelix）緊貼於耳輪（helix）並佔用側面的大部分，看似一個彎曲的「Y」字形〔圖19b〕，它們終結於底部多肉的小耳垂（lobule）。耳珠（耳毛）（tragus）是軟骨原骨（cartilage）的小碟子，它覆蓋了耳洞。許多人在耳輪上方三分之一處有凸塊，它賦予耳朵更多的特徵。

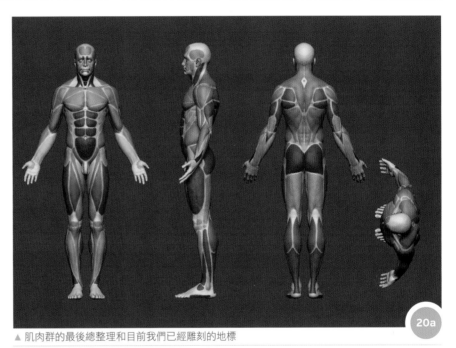

▲ 肌肉群的最後總整理和目前我們已經雕刻的地標 `20a`

20: 全身總整理

經過雕琢、輕推、平行交叉紋理處理之後，我們完成肌肉雕刻以及姿態的校正。當我們完成第一部份的圓雕作品時，希望這雕像是不需要進行大的調整，它們傾向依據工作進度發展，比例參照參考圖核對和調整〔圖20a〕。此時的雕像是介於真實描繪與解剖處置的奇妙狀態，肌肉群全都略加誇張而大部分的身體都缺少皮膚和脂肪。下一階段將進行柔化以及賦予雕像更自然的感覺〔圖20b〕。

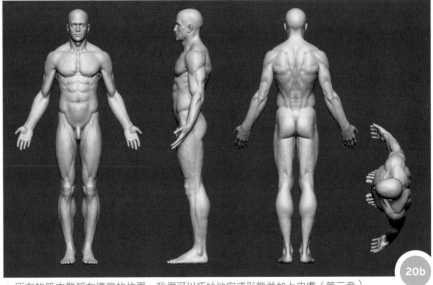

▲ 所有的肌肉群都在適當的位置，我們可以巧妙地完成形態並加上皮膚（第三章） `20b`

雕製原型人物

3D 男性

第三章 | 皮膚

撰文者 Djordje Nagulov

獨立自由的模型製作者

前面章節的內容涵蓋基礎網格創作和肌肉雕琢，現在已經來到運用一些更精緻的過程完成模型的時刻。

縱使本課程第二章裡，我們的雕刻已跳過複雜性很高的一些順序，但它看起來仍顯得很僵硬。我們這個裝置的主要目的就是矯正那裸露肌肉的不成熟、樣式化品質，雖然位置已正確，但看起來仍距離自然完美境界很遠。我們要透過覆蓋皮膚、柔化形體，加上皺紋和適當的交疊，在全身不同位置引用小的脂肪垂肉（small fat pouches）來達成此目的。在此，當雕像涉及男性和女性體型差異時，我們也要處理脂肪分配的問題。

在過程中我們要討論許多重要方式，其中，藝術家可以灌輸自然主義的觀念進入它們的雕刻作品裡。關鍵性的概念包含打破對稱、線條輕重、變異和視覺化等等。當精緻階段接近完成時，我們要加上最後的細節層面：血管和毛孔，然後我們要在不同的舞台燈光情節下刻劃最後的形體，這有助於我們正確解讀其形狀。

01: 表面處理

已經使用十字交叉（cross-hatching）當作雕刻的主要方法，模型的外表在中間階段可以很粗糙。任一持續的過程用比較精密的刷子，不是不喜愛用不同等級的砂紙打光形體。

此一程序可以持續，直到外觀幾乎達到

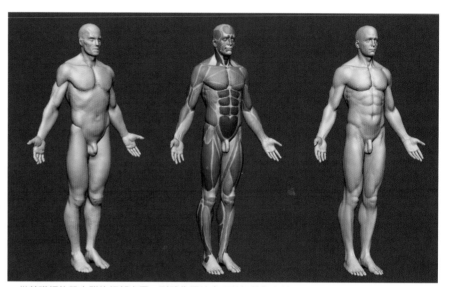

▲ 從基礎網格肌肉群的細部處置，到雕像開始出現美好外觀之前，那是一個漫長的旅程——堅持不懈是關鍵

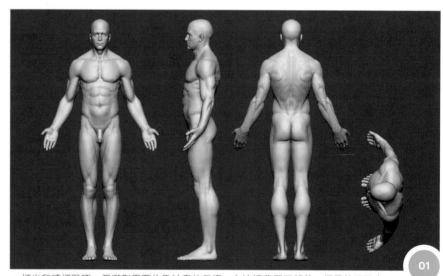

▲ 打光和精細雕琢一個模型需要依靠計畫的目標，在這裡我們正朝著一個柔軟而又自然的外觀而努力

光潔程度，留下的觸痕仍然看得見而且產生紋理，讓此一雕刻在不同的照明安排下顯現許多特徵，達成預期效果，它完全依據此一模型的用途為之。

假如十字交叉方法已做到足夠程度，此一過程可以停下來。別過度打光，否則你將浪費工作多時的細節處理。

逐一查看模型的肌肉，慢慢的除去刷過的痕跡，並小心不能清除它們所屬的尖銳轉變（例如手指上的皺痕）。

假如一個區域仍太粗糙而產生不平整的表面，些許的補筆和輕微觸壓是有必要的，但記得形狀不可以變得太光滑。形體上採用些許的不平整可以暗示優雅的肌肉條紋和皮下組織的分配，就是這些不完美才使得雕像受歡迎。

02: 雕琢皮膚

除了外表的打光（或許加毛孔當作最後步驟），刺激皮膚大多是涉及在關鍵區域添加脂肪和皺摺。例如，當四肢伸直時皮膚是在手肘和膝蓋兩處比較厚，稍微遮掩骨頭的明顯標記。當它彎曲時，這些區域的側邊有過量的皮膚，在其它位置，如背部的底部，皮膚比較拉緊覆蓋於豎立肌的腱狀薄片，它浮現超細緻的優雅水平脈搏於形體外表。

帶有健全數量的體脂肪傾向於掩蔽我們已費時成形的大部份肌肉。當它們未拉緊腿部時，大多數人看不到中間的四頭肌，至於三頭肌，藝術家喜愛把它雕得像靜止狀態的大肉塊，只以最輕微的陰影暗示獨特的短頭逗號形狀附著於肌腱。

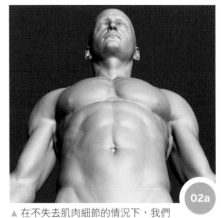

▲ 在不失去肌肉細節的情況下，我們著重加入具有真實感的脂肪

腹部是特別容易被過度雕琢的另一區塊，而且會產生醜陋、繃緊的外觀，因此如何妥善軟化此一區塊且避免失去六塊肌的細膩表現是需要費點心思〔圖02a〕。

四肢連接軀幹位置以及手肘〔圖02b〕、膝蓋背後、手腕內側等部位的明顯皺紋，有助於增強皮膚其它的錯覺位置。大皺紋不需要過度的細膩雕琢，事實上，我們最後的網格密度大約四百萬個多角形（polygon）並非真正需要有足夠的解析度去特寫，但應足夠於中離距和近距離觀察。

▲ 彈性變化簡樸和精細區域是好雕刻的關鍵。這隻手臂很自然的突顯皺紋細節，特別是在手肘周圍一帶

03: 皺紋和線條輕重

當處理到皺紋以及摺痕等細節〔圖03a〕時，藝術家可以用電腦顯示儀或手繪方式。用電腦顯示儀有許多好處，至少可以確立外表的真實、自然感覺。在簡陋的一側，我們的眼睛善於重複應用，所以你必須小心別過度使用同樣的少數肌理質感，查看經過電腦顯示儀精細處理過的區塊，並注入個人的觸感去分解的任一顯著類型，通常是個好主意。

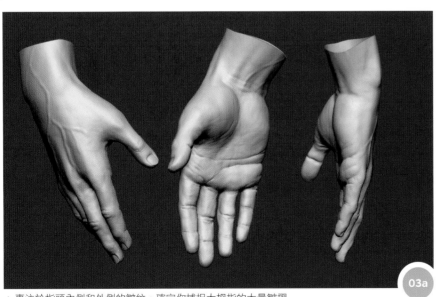

▲ 專注於指頭內側和外側的皺紋。確定你捕捉大拇指的大量皺摺

假如你正全然以手工處理皺紋，有一些意想不到的陷阱要小心。其一就是我們偏好畫平行線——自然界憎惡平行線！假如你仔細的看，幾乎不可能有完美的單一直線在人體上任意延長，更遑論有線條平行於另一線條，但彎曲、轉角、平坦等變化總是有的〔圖 03b〕。

較特殊的是皺紋常以斷續的線條構成。相等空間的皺紋是另一常見的錯誤，在某種程度上，此一現象的發生都是因為一時忘了（或懶得處理）改變筆的大小和密度。

線條的輕重是另一重要的概念，此一概念可能造成雕像最後外觀的不同，其緣由就如第二章末了所說過的細節處理缺少變化，模型看起來十分僵硬——每一形狀接受同等關注，每一肌肉都清晰描繪。實際上，清晰有變化才是最好的，甚至是在同一區域內也是如此。

有些觸壓由深轉淺，順勢推展，其它形狀可在某一處看起來堅硬而在另一處看起來柔軟（膝蓋就是最好的例子）。力求變化就是關鍵，小心避免太多同樣深度和同樣大小的觸壓，因為這種情況會很快的吞沒雕像的活力。

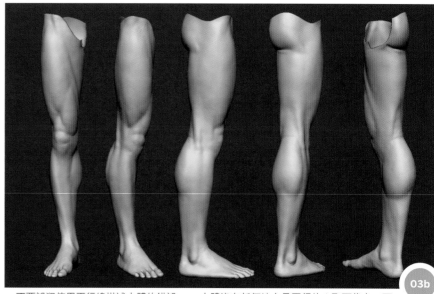

▲ 不要誤犯使用平行線描述人體的錯誤 ——人體沒有任何地方是平行的！取而代之，可考慮 S 形或鮮明對比的曲線，例如腿部所呈現的曲線

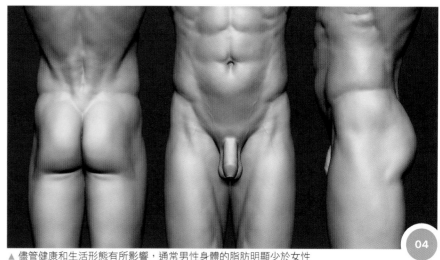

▲ 儘管健康和生活形態有所影響，通常男性身體的脂肪明顯少於女性

04: 脂肪分配

談起脂肪在人體上所扮演的角色，強健的男性就比女性少被描述它對體型的影響。甚至連強健的女性在大腿兩側、臀部以及斜肌也有脂肪，它使外形光滑同時賦予人體特有的沙漏形狀（hourglass shape）。

至於男性，幾乎都只是肌肉，直到年齡和生活形態鍛造出肚子和微凸的「腰圍脂肪」（love handles）越過臀部。話雖如此，有一些地方策略性的加上脂肪垂肉，有助於賦予男性雕像更自然的感覺。

首先是臀肌。在面臨健康的危險程度，健美運動員將從他們身上努力移除剩餘的脂肪。當它浮現肌肉的真實形狀並附著於股骨，它看起來反而不自然。當雕刻臀部時，小心避免過度熱心的使用解剖學知識而忽略增添圓潤感。

其它可以合理增加些許脂肪的地方是膝蓋，就如我們在第二章所看到的，膝蓋是個複雜的區域，因為那裡有許多骨頭的地標。由於較厚的皮膚和脂肪垂肉，這些結節（protuberance）大多數做得確實比較優雅，特別是膝蓋骨上方有一突出的肥胖組織覆蓋肌腱並模糊了細節。

05: 毛孔和血管

費時打光外表之後，我們最後加上毛孔再度讓外表變得粗糙，這是無須勞力的過程——此一簡單覆蓋的程序干擾可以增加極小凹痕，恰好足夠消除特殊的亮光。假如你的軟體幫得上忙，那麼將這些放入個別層次裡也是個好點子，當它可能需要去調整密度時，就是提出模型的時候了，這步驟的主要目的是防止表面肌理太像光滑的塑膠。

「血管通常更容易浮現於男性身體。它們主要出現於前臂、手以及腳，它們靠近外表，而且皮膚都十分單薄」

要注意這個方法只給我們一個「快」又「髒」的說法：什麼才是有內涵的工

作。就臉部而言，這就顯得特別真實，當我們將鏡頭推近時，程序干擾無法阻擋仔細的觀察〔圖 05a〕。假如我們正在雕刻寫實胸像，那麼一個全新的精確表面是必要的，但是就我們的目標而言，這應該好到足以做一些測驗，並且提出精細的粒度（granularity）給它們。

血管通常更容易浮現於男性身體，它們主要出現於前臂、手以及腳，它們靠近外表，而且皮膚十分薄〔圖 05b, 圖 05c〕，能微妙測量血管該有多少厚度以及如何使它們明顯可見。

在光滑的外表上雕琢血管的感覺並不愉快，因此使用多層次的控制其強度而且不能忘記變化用筆的大小。參考圖是個關鍵，但是有用的照片超難找到，例如身體極端健壯的人，血管（多血管狀態）傾向於過度明顯，但超過半數的人幾乎沒有這種情形。

然而，此一有關位置和複雜性的困惑可以感受到——它允許我們將血管向上延伸到一個點，就像你在寫實主義的繪畫上的約略估計作畫時腳的長度一樣（但別告訴任何人我們曾經説過這件事）！

06: 打破對稱

自動性對稱是大優勢之一，因為數位雕刻提供真實世界的泥塑。當要抄近路時只有精確的訓練能喚起強化雕刻每一事物的意願——雖然我個人鼓勵藝術家在自己能力範圍內去雕刻有活力的姿勢，因為它迫使你變換兩面戲法。

當雕刻達到某個程度，打破對稱變得非常重要。當某些事物看來有錯誤時，我們的眼睛很善於注意到，而形狀的旋轉且完美的跨越中心線，甚至達到讓人叫好的「數位雕刻」（digital sculpt）〔圖 06a〕時，也會引起注意。它可能提供你自己的藝術品味，因此現在是介紹它們變化的最好時機。

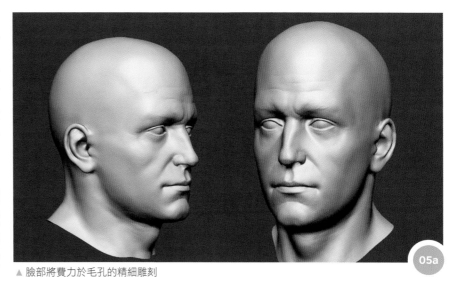

▲ 臉部將費力於毛孔的精細雕刻

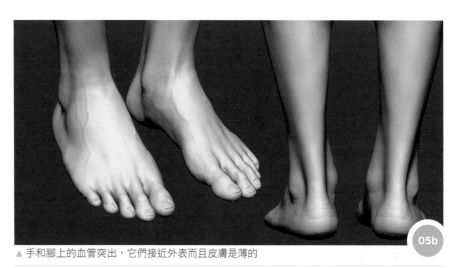

▲ 手和腳上的血管突出，它們接近外表而且皮膚是薄的

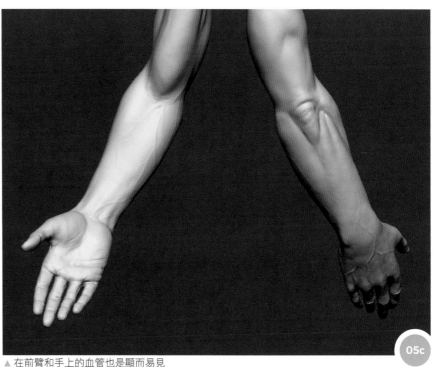

▲ 在前臂和手上的血管也是顯而易見

腹部的「六塊」肌（「six-pack」muscles）應該是個別的，變化胸腔條紋也是個好主意〔圖 06b〕。雕刻獨特的細節到底該離中間線多遠有賴於許多因素，但你需要確定這模型失去鏡像效果（mirror-image），背部應該接受同樣的處理。

臉部不對稱也是很重要——大多數人都有極不平坦的臉孔。其效果是微妙的，但效力大——一個完全對稱的臉孔看來像無表情的機器人，但處處採用輕微的變化將賦予生命，即使臉部左右兩半仍然顯得相似。

至於血管和毛孔，再依個別層面置入這些變化是個好主意，因此你仍然必須接受對稱，重新造型是必要的。

07: 打燈光檢核形態

一個傳統雕刻超越數位雕刻的優點在於它改變光的方向和強度是不用過度強調的。過去只是提供你不斷轉移的亮光安排幫助正確閱讀形狀，在數位環境裡，許多新手藝術家傾向於雕刻單光安排，這是最能滿足需要的方式，但有陷阱要提防。

一個未改變的環境無法經常提供足夠的資訊給你的模型形態，瑕疵維持長期未被發現，直到使用不同措施時才突然浮現〔圖 07a〕。

另一問題能證明它和你的界面有太多不合——假如它太不合於你的格調去移動四周的光源，它有時較易於透過不理想的光提供動力，它未能適當顯現你的形狀或雕刻。有時你在移動你的模型到一個不同的環境時，這錯誤將顯現，因此那是個好主意，假如可能的話，調整使用者界面因而移動周圍光，將變成你的工作流程。

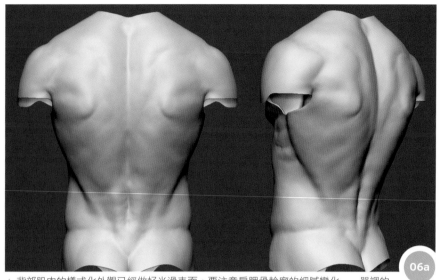

▲ 背部肌肉的樣式化外觀已經做好光滑表面。要注意肩胛骨輪廓的細膩變化——單調的外貌看起來並不自然

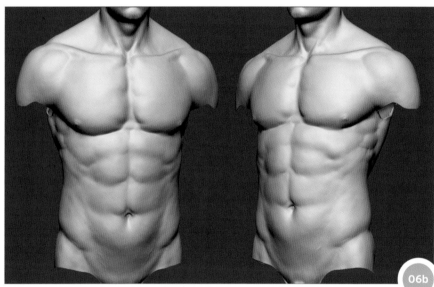

▲ 一旦開始雕刻對稱的安排，它可以巧妙的回歸原貌，除非你在另一個層面上做出改變

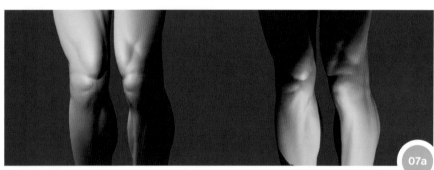

▲ 當進行雕刻時，移動光源有助於評估如何塑造較好的形狀並顯現形貌於新的亮光裡（俏皮話）

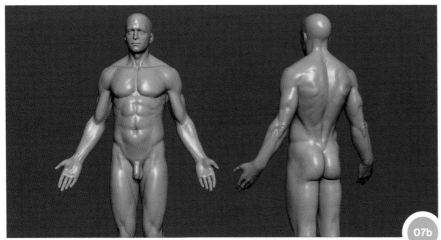

▲ 長久以來用有光澤的材料雕刻已經是數位泥塑的支柱。反射的強光有助於正確解讀形態但能誇大細節的強度

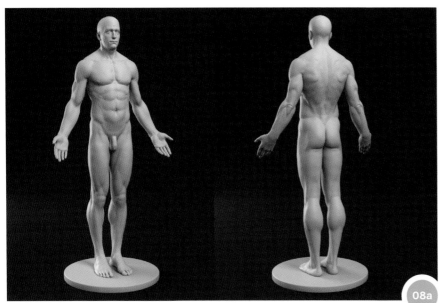

▲ 當細節刻劃時，期望回到你的雕刻軟體，以便扭捏掉許多突然跳出來的錯誤

▲ 當雕琢時，運用 HDR 背景和陳設架，或是你控制兩區光和背景布幕，你將取得更真實的想像力

另一臨時替代用的解決辦法是簡單的改變網格的材料特性〔圖 07b〕。舉例言之，ZBrush 有 MatCaps（用光線和反射光烘烤的材料），它能以充沛的眼力估量雕刻的奇妙之處。假如你沒有 MatCaps，只要撥入一些反射性，它同樣是有幫助的，因為有光澤的外表比晦暗不明的外表好解讀。

08: 最後的比例檢核和雕琢

在我發送我的模型到 3ds Max 之前，雕琢工作和比例的核對是最後工作，它證明前臂是有點太長而且需要按比例略微增長手部。

有效的寫實表現能提升你的手藝，從「好」到「極好」〔圖 08a〕。建立一結實的雕琢不需要複雜化，昔日我曾大量消減數量到較好控制的 120 萬個，我將它輸入 3ds Max 並且很快建立只有兩個燈光的場景：主燈和位於對面更強的側燈達成悅目的亮光，沒有尖銳的邊緣，簡單的黑暗背景就是完整的「工作室」〔圖 08b〕。

一個合理數量的扭捏和雕琢，將不可避免的被要求，但令人愉悅的雕琢終於浮現，你可以將此場景存檔以備未來使用，也可以縮短雕琢的時間。

進階 3D 男性

第一章｜頭部、頸部和臉部

撰文者 Djordje Nagulov

獨立自由的模型製作者

經過前一章課程，我們建立了一個理想化的男性全身雕像，此一雕像採輕鬆的 T 姿並從頭部做起。接下來分四個章節，我們安置不同姿態的人像，以更細膩的手法審視人體的許多部位，並驗證其形態如何移動。第一章，我們將探究頸部和臉部的特性。

當我們要雕刻一些極端表情以便分析臉部如何互動的形狀，重新局部解剖頭部和頸部是首先必須要做的事，在此我們簡要提及可行的措施和適當邊流（edge flow）的許多優點。

有時這是完整的，我們將朝許多不同方向旋轉頭部，因此可以研究頸部肌肉以及肌腱在極度旋轉時所呈現的外貌，甚至也要關注頸部移動時皮膚如何突起和交疊。

頸部之後我們檢視主要的臉部特徵，特別是嘴巴和眼睛區域將透過許多不同表情去顯示人臉的運動，這將允許我們檢查臉部主要肉塊在該方向的變動。

我們將察看某些關鍵概念，包括體積、皺紋方向、骨骼相對組織的明顯性。當鼻子影響自然的表情外觀時也會加以關注，但不做詳細檢視。

01: 重新局部解剖頭部和頸部

以前自動化的重新解剖足以勝任不確定的模糊表現，但現在我們需要雕刻動態的表情，手工操作的重新解剖是必要

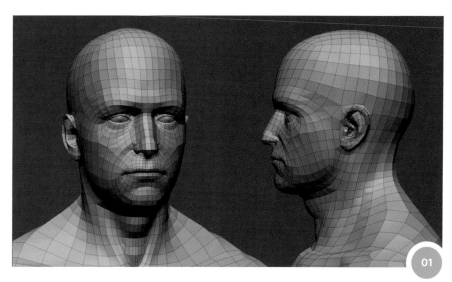

▲ 從難於到達的區塊如眼睛和底唇再進入易於到達的綜合區塊

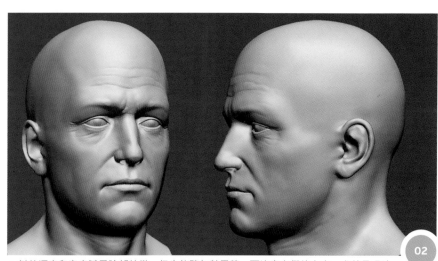

▲ 皺紋深度和密度賦予臉部特徵，但也能隨年齡累積。要注意它們的方向，尤其是眼睛四周

的。長時間運作下，這將為我們省下許多時間——在嘴巴和眼睛周圍引用適當的邊流（edge flow），大大的幫助挪移其周圍的形狀，就像基本幾何學一樣不需要過度延伸或過度斜向運作筆觸。

我也曾創造口腔凹處，當它們能導致外表收縮時，試著加進「stars」（五或更多邊匯聚於頂點）在沒有極端變形的地方。

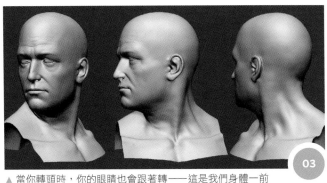

▲ 當你轉頭時,你的眼睛也會跟著轉——這是我們身體一前一後串聯運作的部分之一

▲ 當我們往上看時,斜方肌附著於頭顱底部的部分是消失於隆起的皮膚後方

02: 靜止狀態的臉部

一旦完成 3ds Max 的重新局部解剖過程,我們可以以輸入網格導入 ZBrush 並從原本的雕像轉變大部分的細節,當此一工作允許我們調整它們的明顯度時,皺紋被重建於分離層上(注意使它們不對稱)。

恰當的眼球就像離析的物體被置入眼窩,而上眼瞼恰當的在眉毛的下方罩著眼睛。眼瞼要確實做得平均厚實,因此下眼瞼的內側要輕輕描繪成令人愉悅的弧線。

03: 轉頭

以柔和下降遮蓋頸部下方分支的平坦部分,試圖找到為頭部旋轉、靠近頭顱底部、恰好在耳朵下方最好的位置。不論你要做得如何精準,脖子可能看起來就像起皺的糖果包裝紙,確定膨脹崩垮的區域恢復恰當的體積,胸鎖乳突肌在這個姿勢中看得很明顯,近乎垂直而又突出於頸部。當頭部旋轉時,其它肌肉各自顯現它們自己,在另一側則被多樣皮膚皺摺掩藏而看不見。

04: 向上看

自從我們從先前文章中知道頸部主要肌肉的附著處之後,向上翹起頭部是一樁猶如連接小圓點般的容易事。當胸鎖乳突肌伸直時,其它附著於鎖骨的絞紋就變得模糊不清。從正面看,當它們柔和的往斜方肌擠壓時,肌肉呈現輕微腫脹。當頭部翹到極限時,頸部正面的皮膚伸長變得幾乎垂直,結果喉頭的突出物(喉結)變得特別引人注意,當我們從背後看時,只有少許皮膚皺摺在頭顱和斜方肌之間顯現。

專家提示 PRO TIP
多元編組致勝!

ZBrush 有個很棒的特色叫做多元編組(polygrouping),它讓使用者很快的建立不同的色彩選集。當分配嘴巴內側或眼瞼(eyelid)的摺疊等「難達成的區域」時,這些群組讓我們輕易地隔離或遮蓋我們要施作網格的不同部分,但它們真正的效益在於前部。

建立多元編組工作勝過最低層級的分支,因為你分配到最少的多角形。最佳暗示:使用 Ctrl + Shift + S 和 Ctrl +Shift + X 去增加/縮減多角形的能見度,當你快樂的選擇多元編組時則用 Ctrl + W。

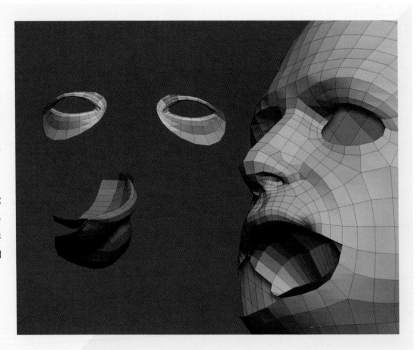

▲ 當討論如何進入腋窩和鼠蹊等區域時,我們之前已接觸過多元編組

「頭部的整個上半部分，大都由頭顱的形狀界定，即使肥胖的人也一樣」

05: 向下看

當頭部以相反的方向往前傾斜時，其狀況是類似的。斜方肌伸展於肩膀與頭顱之間，當它平坦面對脊椎骨（vertebrae）時，就變得緊繃。

當第七頸椎的骨頭地標突出時，此一姿態在頸部底也顯現角度的變更。胸鎖乳突肌縮得非常短，其下半段藏入頸部正面皮膚的皺摺裡，下顎底下的大皮膚壓縮於厚實的皺摺裡，在許多情況下，下顎線會變得模糊不清。

06: 骨骼視覺化

就如你已注意到的，臉龐並沒有許多肌肉可以描述它的形態。事實上頭部的上半大都由頭顱的形狀界定，即使是肥胖的人也一樣。在模糊的表情裡，我們通常可以看到大部分的眼眶和頰骨的外側，我們一旦開始帶出其它表情和轉移形狀時，要切記骨頭的位置。由於許多臉部的柔軟組織比較薄，因此骨骼結構大都看得很清楚而且是固定不動。

07: 肌肉方向和皮膚皺摺

臉部下半有許多瘦長、繩狀的肌肉從嘴巴如輻射狀排列，並且能驅動嘴唇。就我們的目標而言，我們不需要知道它們的名稱、源頭和嵌入點。

然而從雕刻的觀點，你需要記住肌肉帶動許多主要嘴形的張力，而其次的外表形態則由皮膚形成。這些皺褶的走向與肌肉走向成直角，在嘴巴四周形成同心圓。鼻唇之間的皺摺是其中最具特色者，明顯的將嘴巴和臉頰區隔開來。

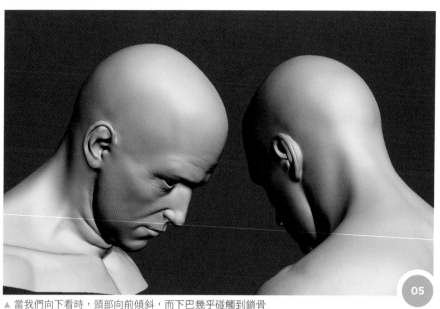

▲ 當我們向下看時，頭部向前傾斜，而下巴幾乎碰觸到鎖骨

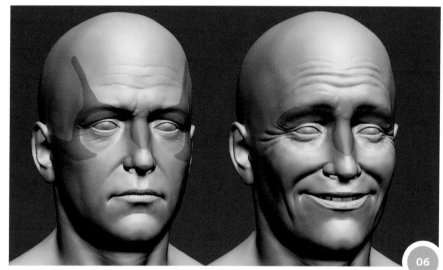

▲ 沿著眉毛抬高眼窩的邊是初學者的錯誤。顴骨不要移動

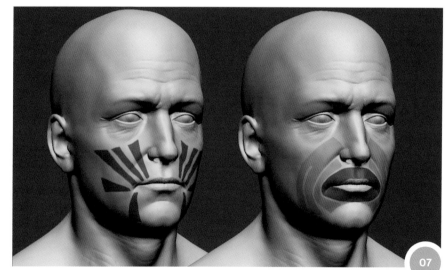

▲ 鼻唇皺摺隨年齡增加而變得更明顯，甚至是靜止狀態下，到 30 歲年紀的臉龐上，就變成永遠固定的

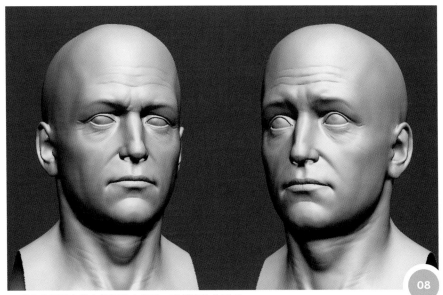

▲ 當往上看蓄意做出怒視的表情時，別提高你的眉毛

▲ 當眼睛緊閉時，連鼻子都被牽扯到。鼻子跟著臉頰一起上升，促成向下延長的皺紋

「重要是要注意到臉孔上的運動也包含眼、鼻、口各部份」

08: 旋轉眼睛

眼球只稍微大於眼瞼，由於角膜（cornea）的腫脹，眼球並非完全成球形。當我們四周張望時，這就影響了眼形了。從一側轉至另一側時，眼角膜移動上眼瞼，使得眼睛永遠略大於瞳孔（pupil）並逐漸向兩端變尖。

重要的是要注意到臉孔上的許多運動也包含眼、鼻、口各部分。當我們往上看時，我們會自動抬高眉毛，那就是你常在額頭產生一些皺紋的原因。

09: 閉眼

當我們閉眼時，上眼瞼取得最大份額的運動。當它向下滑過眼球去和下眼瞼（它根本不移動）交會，眉毛下方的皮膚「解除負擔」（unpack），而使那裡的深皺摺消失。

依據上眼瞼肌肉的厚薄程度多多少少的影響了眼球的曲率（curvature），這可從皮膚下方察覺到。假如我們緊縮眼睛，會使更多肌肉糾結在一起——眼瞼相互緊推，臉頰上升，而皺眉時的眉毛也聚在一起，因此，皺紋從眼睛和鼻子下方向四周擴散。

10: 快樂和微笑

當我們微笑時，大部分的運動都發生在嘴部。嘴角同時向上向後移動，嘴唇微微伸展過牙齒，上唇略微上升，微露上齒，而下唇則大約維持在原位。

鼻唇間的皺摺是很明顯的，帶著此一皺痕形成於臉頰上。臉頰上升而使頰骨在脂肪下顯得模糊不清，同時也擴張鼻孔。眼睛有一定程度的緊縮，因此造成下眼瞼變厚，而深皺紋向側邊擴散，這些皺紋延伸至耳朵的中途。

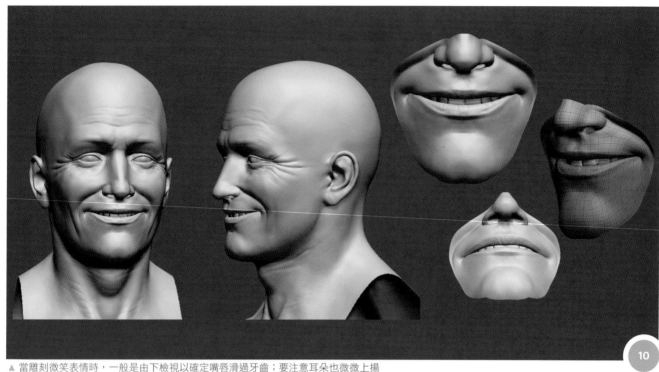

▲ 當雕刻微笑表情時，一般是由下檢視以確定嘴唇滑過牙齒；要注意耳朵也微微上揚

「要注意這個動作確實接合頸部的肌腱」

11: 生氣和厭惡

這是包含整個臉孔的表情類型。當嘴角底下肌肉繃緊向下移動時，鼻孔就上揚，要注意這個動作確實接合頸部的肌腱。當頭部皺眉時我們也易於將下巴稍微用力往外推，造成下巴的厚皺摺，臉頰無法做太大的移動，但眼睛變窄，它可以造成眼角的短暫皺紋。在兩眼之間有許多皺紋，眉毛一起隆起而鼻子下的皮膚因為鼻孔而起皺。

12: 懼怕和痛苦

張開的嘴巴伸展臉頰並將鼻孔向下拉。當我們正表現消極的反應時，嘴角趨於向下拉，也別忘了顯現脖子上的肌腱。嘴巴形成一個圓形，下嘴唇向外捲起。

此一姿勢浮現嘴唇的厚度，因此相應地膨脹嘴角，臉部的上半部、眉毛的中央提高，額頭中間部分起皺紋，眼睛兩側緊縮、眼瞼提高，主要的顎肌以及嚼肌（masseter）和顳肌（temporalis）出現。

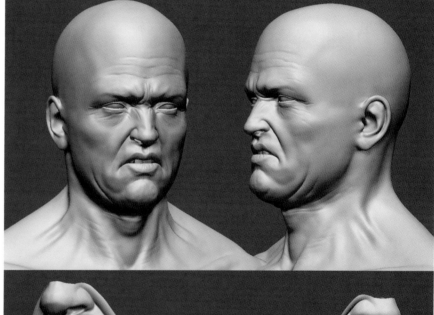

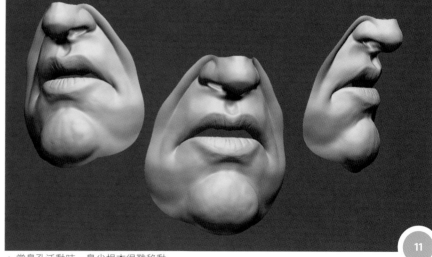

▲ 當鼻孔活動時，鼻尖根本很難移動

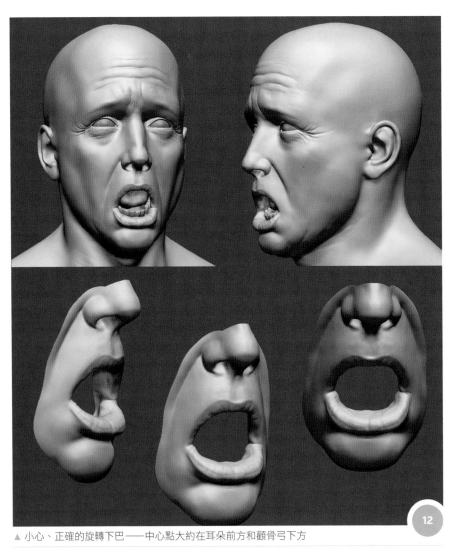

▲ 小心、正確的旋轉下巴——中心點大約在耳朵前方和顴骨弓下方

「當你把嘴唇推在一起時，要小心保持它的體積」

13: 親吻祖母的牽強表情

這個表情提供展示嘴巴的機動性。環繞著嘴唇的肌肉，稱之口輪匝肌（orbicularis oris），它可以伸直和收縮，其運作模式有如閣約肌（sphincter）。當嘴巴向前噘起時，它向上向外移動，同樣也拉動臉頰，有些時候甚至連下巴都輕微向前移動。

當你把嘴唇推在一起時，要小心保持它的體積，在此一狀況下意味著它是長大又變胖，就像所有的組織堆在一起。鼻唇之間的人中（philtrum）也變得明顯，而且幾乎能堵塞鼻孔。

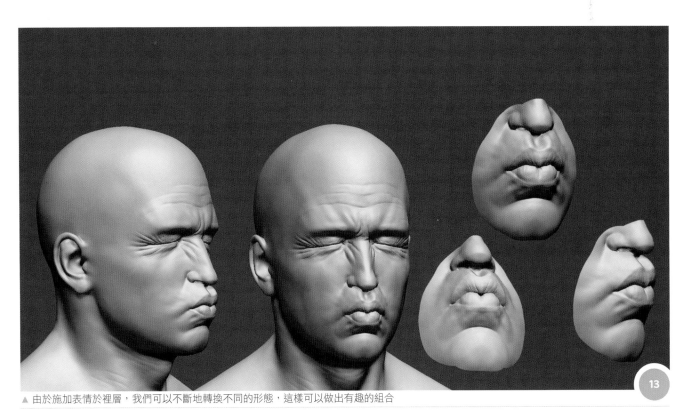

▲ 由於施加表情於裡層，我們可以不斷地轉換不同的形態，這樣可以做出有趣的組合

13

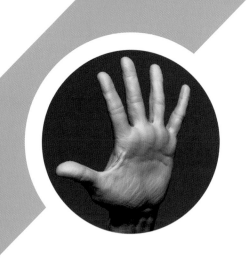

雕製原型人物

進階 3D 男性

第二章│肩膀、手臂和手

撰文者 Djordje Nagulov

獨立自由的模型製作者

在前章，我們已仔細地檢視過臉部基本的肌肉及其如何做出臉部表情，接著，此章節中我們將藉由做出不同的動作來檢視肩膀、手臂以及手如何運動。

首先，我們仔細觀察我們的手臂從貼緊身體兩側到向上舉滿 180 度時，我們的肌肉將如何運作。接著，當我們適度轉動肩膀時，背部的肩胛骨以及前方的鎖骨將會稍微離開它原本的位置。

同時，我們可以檢視腋下專有的肌肉分層，以及這些不同的肌肉群如何伸展和收縮。

我們接著討論手肘，但在我們檢視前臂旋轉至手掌心向上或向下的位置以及當下肌肉是如何移動之前，請讓自己多留意手臂彎曲時骨節標記點是如何移動

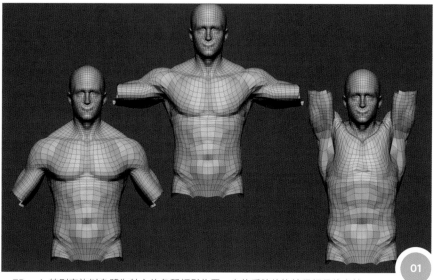

▲ ZBrush 特別容許以身體為軸心的各種輕鬆位置，它使肩膀的旋轉很輕易的處於適當的點

的，而當這樣複雜的動作產生時，我們便需談及肌肉起點和附著處（origin and insertion）的重要性。

最後，我們將專注於手和手腕的部分。當確定手腕的運動範圍後，我們便可檢視手如何做出不同的最大限度動作，例如：拳頭緊握、五指用力撐開，而此時，為了形塑出一隻自然的手或是避免掉入一些常見的錯誤，要如何雕刻需考慮到手的肌肉、皮層皺摺、筋。

01: 擺姿勢的步驟

當我們對於如肩膀這類複雜的關節處理得越來越順手後，需要更細心地掩蓋（masking）和轉動將會讓你更快的達到你所冀望的目標，但假如希望完成更多〔如圖 01 右方〕這樣極端姿勢的話，則需要更進階的能力。

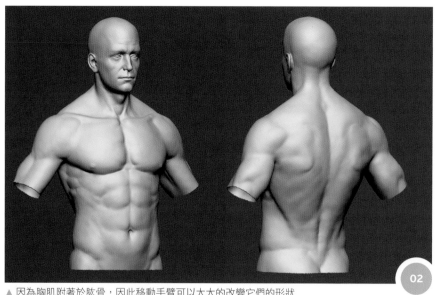

▲ 因為胸肌附著於肱骨，因此移動手臂可以大大的改變它們的形狀

當你旋轉四肢時，伸展和扭動的程度會更激烈——在此情況發生時，最好是停止並調整網格，以避免網格過度扭轉而產生無法解開的情況。你應該不只是輕推邊環回到位置上，而且也要逐步雕出體積。

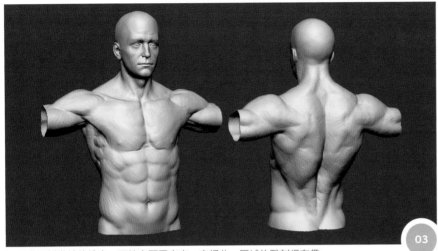

▲ 肌肉可以微妙的挑出，而腋窩顯露出來。幸好此一區域的雕刻很有趣

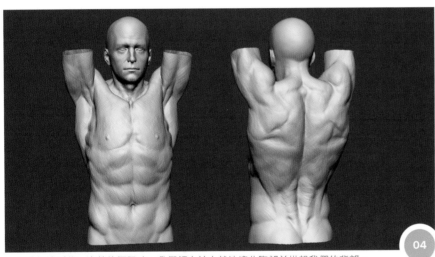

▲ 當我們達到此一姿勢的極限時，我們傾向於自然地縮收腹部並拱起我們的背部，擠壓豎脊肌

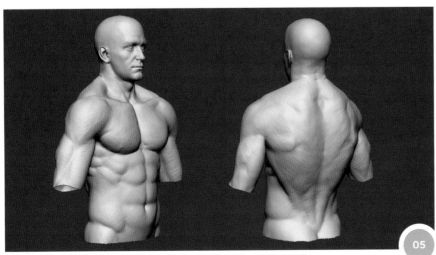

▲ 要確定將肩胛骨順著肋骨籠的表面滑動，並非沿著單一的核心移動

02: 旋轉至 30 度手臂

就姿態而言，這是容易運作的動作之一——旋轉手臂 30 度以上，你一定做得到！理由是：當我們舉起手臂到頭上，我們的肩膀從事於所謂肩肱骨的律動模式（scapulohumeral rhythm），此一片語所指的是肱骨和肩胛的協調旋轉運動。針對第一個 30 度或大約 30 度，只要肱骨移動，而肩胛維持原位置。30 度之後，有 2：1 比例的動作——通常上臂旋轉的幅度多達肩胛骨的兩倍，從正面看，鎖骨也向上旋轉，雖然在此一階段很不明顯。

03: 旋轉至 90 度手臂

在這時候，肌肉群有了明顯的移動，尤其是胸肌。當我們舉起手臂時，胸腔底部有失去大部分體積的傾向，在背部上，斜方肌的上部和肩肌當作此一動作的主要驅動者，因此要小心的把次要形態的張力（較大的肌肉串）雕刻得更明顯。上臂肌肉完全放鬆，因此要試著賦予重量，當腋窩張開時，背闊肌和大圓肌要一起塞進肱三頭肌前方。

04: 旋轉至 180 度時的手臂

當手臂舉起高於 90 度時，肱骨正好卡在其凹槽中，使得肩膀向後伸展，而這使得原本平坦的肩峰能一目瞭然。這時肩胛骨轉到了極限，而在斜方肌之下，伸展背闊肌，顯露菱形肌。在腋窩裡，於二頭肌與三頭肌之間有個細管狀的喙肱肌狹長孔。當大肌肉群舉開之後，胸部肌肉薄薄的覆蓋在肋骨籠上，更能清楚的辨識其橢圓形的形狀。

05: 肩膀的伸展

所有動作都如我們預期般的呈現，因為轉動肩膀至前方是一個相對簡單的動作。鎖骨位於中心且向外遠離它原本的位置，當向前旋轉超過水平線時，明顯的小凹槽出現在鎖骨上方和下方。更底層部分的肌肉緊縮且整個區域的肌肉壓縮，因此雕塑肌肉時必須確保其附加的重量感（the additional volume）。

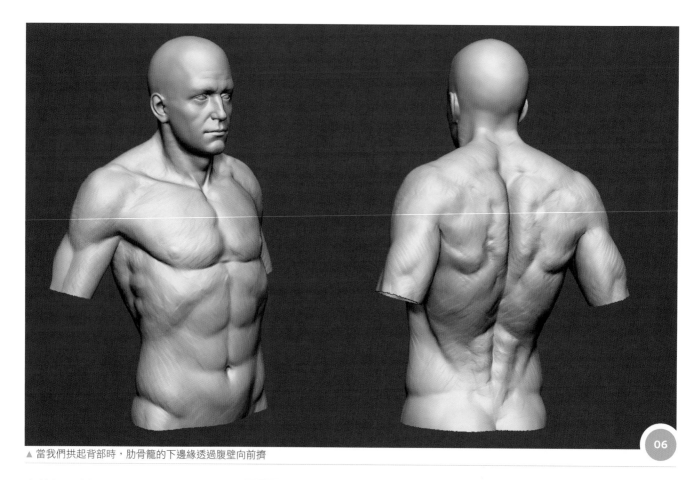

▲ 當我們拱起背部時，肋骨籠的下邊緣透過腹壁向前擠

06

當斜方肌的角度向前傾，脖子可能會產生皺摺，至於背部的部分，肩胛骨之間的距離呈現最大值，斜方肌的下半段倚著肋骨伸展而變得平坦。

06: 緊縮的肩膀

大致與前一個動作相反，這次我們將肩膀向後盡可能得拉遠，當我們緊縮肩胛骨使得多塊肌肉參與其中，這時有趣的局部解剖學便在背部萌芽。斜方肌在肩胛骨之間緊縮且突起，形成第二次肌肉的突起，這是因為斜方肌是一塊複雜的肌群，其包含許多不連續的部分，因此這使得在不同的階段會有不同的肌肉活動，脊柱也參與豎立肌的活動向後拱。雖然肌肉在肋骨之上微微伸展，但胸部會向前挺出。

07: 聳肩

當斜方肌做出一連串向上提的動作，我們便稱之為聳肩，在此情況下，必須確定你有賦予相當張力給背部肌肉。當肩膀聳起，上半部的斜方肌會緊縮並且推向脖子。這時鎖骨向上旋至 45 度角，

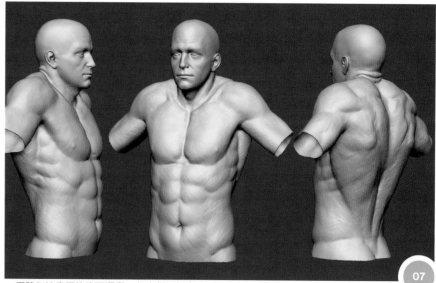

▲ 肩膀無法真正的往下運動，但它們可以舉高到接近耳朵的位置

07

並且將所有連帶的組織向上提，幾乎全都藏往脖子。胸部的肌肉除非手部有所移動，否則都是保持放鬆且不會過度伸展的狀態，因此多數的肌肉都保留在原位，只有一些肌肉短暫逗留在鎖骨上。

08: 手臂-向上彎曲

當手臂伸直的時候，上髁以及手肘大約呈現一直線，然而，只要手肘向前突出

時，我們從下往上看便會認為其與被遺留在後的上髁呈現一個三角形。當手臂向上彎曲如同圖 08 時，兩根在前臂裡的骨頭是不交叉的。我們了解屈肌附著在手肘之內側，而伸肌則附著在外側，其魔鬼是藏在細節中的。

我們要注意到當手掌朝肩膀的方向靠近，二頭肌便會縮短，而二頭肌有兩條

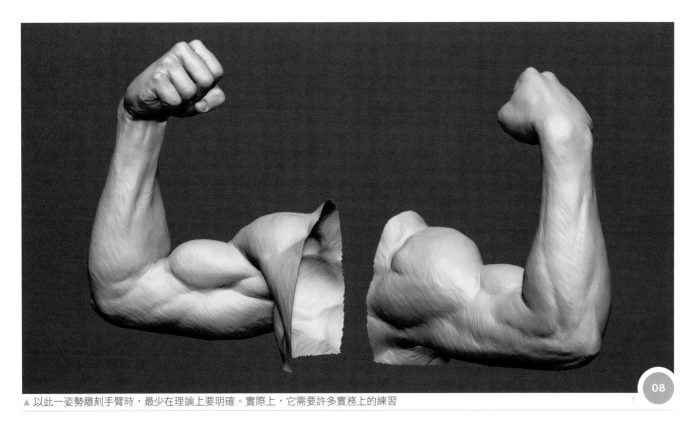

▲ 以此一姿勢雕刻手臂時，最少在理論上要明確。實際上，它需要許多實務上的練習

08

▲ 當肱橈肌（brachioradialis）從手肘外側遊走到大拇指的底部，它可以算是扭轉程度最大的部分

09

主要的筋，其中一條會形成溝槽跨過屈肌。

09: 手臂-向下彎曲

如果你已經雕塑手臂向上彎曲的姿勢，那麼前臂向下的姿勢便會相對簡單得多。

橈骨跨過尺骨，所有的肌肉基本上跟著跨過，盤繞著它們。再往更為基本的階段並逐漸轉向是最好的方法，因為此一旋轉不可避免的消耗體積（volume）並且會弄亂邊流（edge flow）。

既然肌肉擺放的位置已經確定了，我們

便不應該再多次的修正更改，但使用大量的參考資料作為輪廓，將會改變相當的數量（shift a fair amount）。最後提醒，別忘了在擺這個姿勢時，要放鬆二頭肌。

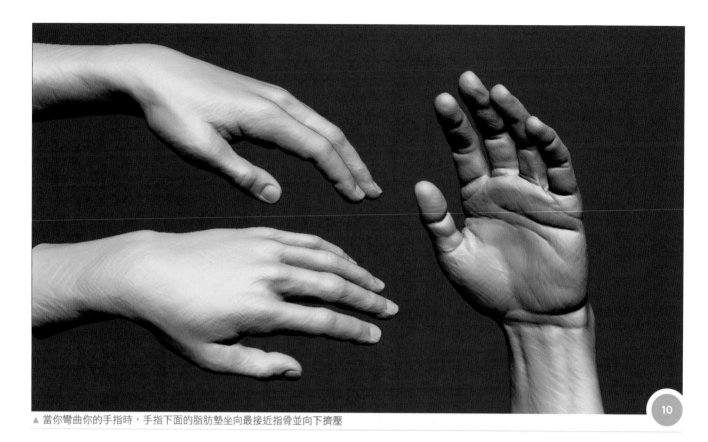

▲ 當你彎曲你的手指時，手指下面的脂肪墊坐向最接近指骨並向下擠壓

10: 手-放鬆狀態

當手放鬆時，手指會呈現微微彎曲的狀態。假如你回想上一個章節所學，你便知道手指完全伸直以及互相平行的情況是必須避免的，因為當手指放鬆時，其實每根手指都會有些微的彎曲。

雖然我們總傾向將手設想為一個平坦的長方形，但實際上它是沿著各個軸線彎曲的。假如想要表現手掌些微的凹度，我們可以假想手部停留在一顆大球體之上，而正確擺放大拇指更是達成自然感的一個重要關鍵，因為將近一半的大拇指其實是手掌的一部份，當大拇指移動時對於手的形狀會有很大的影響。

11: 手-向上/向下彎曲

我們不可能真的將手完全向上或向下，因為手能向上或向下的角度皆小於 90 度角。向上或向下（也就是彎曲和伸展）包含很大的範圍，事實上有些角度更是超過 180 度角。當手擺放出極端的動作時，我們理所當然的可以發現在彎曲側有多層的皺摺產生，然而在另一側的皮膚則只是些微的伸展。

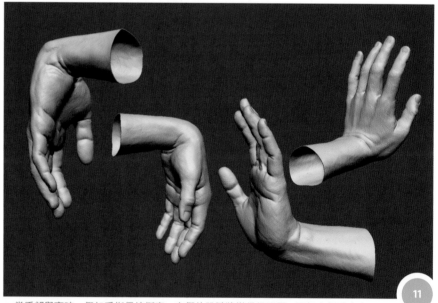

▲ 當手部舉高時，假如手指保持挺直，它們的肌腱將變得很明顯。要把它們雕出來，但別太過度。

保持手部體積再次變成我們最需要注意之處，為了捕捉到手腕橫截面在高度細微的變化，我們可以以自己的手作為參考。

12: 手-握拳

我們傾向設想拳頭為一個正方體，但從大多數的角度觀之，比較像長方形，雖然它在圖 12 看不太出來，但緊握拳頭會讓所有前臂較主要的筋突起。

在骨頭之上，些微折疊的皮膚在每一個關節上稍稍的伸展，同時，指關節則形成一列的小山丘和深谷，因為最後兩根手指相當容易活動，所以指關節所形成的線就形成一個明顯的弧形。拳頭包含

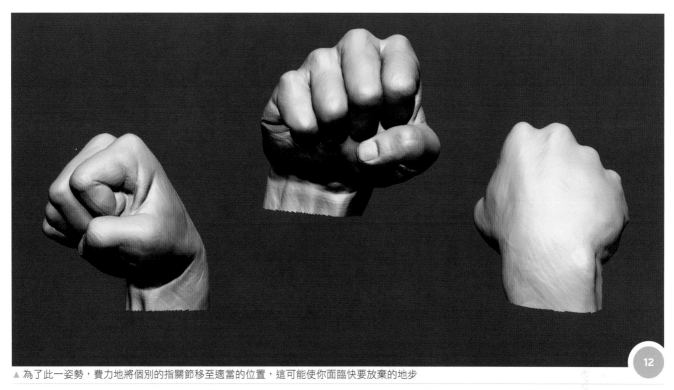

▲ 為了此一姿勢,費力地將個別的指關節移至適當的位置,這可能使你面臨快要放棄的地步

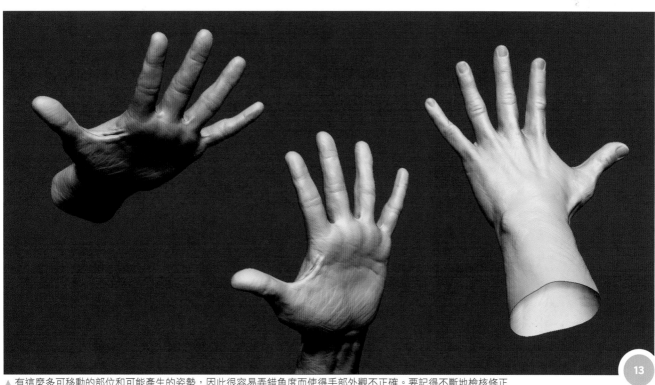

▲ 有這麼多可移動的部位和可能產生的姿勢,因此很容易弄錯角度而使得手部外觀不正確。要記得不斷地檢核修正

著許多複雜且重複的形狀,因此只要有機會就應該再次成為兼顧活力和元氣的堅守者。

13: 手-五指撐開

當我們撐開我們的手指,手指也會些微的向上,而這便造成筋的突出,這個動作使指關節上的皮膚皺在一起,而在下方的皮膚則相反的伸展開來,豐滿的手指肉墊也隨之消失。我們也可以注意到被伸展的皮膚如何平坦的展現在連接著掌骨及有著些微突起的指骨上。

在此姿勢中,手指並非只是伸直而已,它們傾向稍稍向上彎曲,大拇指更是會從手掌用力向遠方伸展,使得筋向外突出並拉緊放鬆皮膚。

雕製原型人物

進階 3D 男性

第三章｜軀幹

撰文者 Djordje Nagulov

獨立自由的模型製作者

我們在解剖學上的旅程繼續往人體軀幹前進。我們已經勇敢面對複雜的生物力學（biomechanics）的肩胛肱骨的律動模式（scapulohumeral rhythm）和扭轉的前臂，再也沒有其它軀幹姿勢能難倒我們了。

細查人體軀幹到底如何移動，我們擺設雕像的姿勢以便檢視其動作，通常包含在每一軸心上旋轉軀幹，記下四肢的位置和主要骨骼的活動軌跡。

因為形狀不會有太大的改變，所以很容易找出軀幹上的主要肌肉群，但了解如何彎曲脊椎、如何擠壓和擴張肌肉改變外形仍有其重要性。我們也考量皮膚在第二形體上的明顯性上所扮演的角色。

我們將更深入探討平衡問題、了解人物可信的重量，以及避免陷入哪些陷阱。最後我們將重溫姿勢的概念和如何為雕像注入生命力的重要。

「初學者常犯的錯誤是忽略基本的體積，只足以表現肉體卻失去內在的結構」

01: 基本原則

它易於疏忽骨骼支撐軀幹體積的重要性，有時全因樂於雕刻肌肉而被隱藏了。初學者常犯疏忽基本的體積錯誤是只關照身體而漏失它的內部結構。

骨盆和肋骨籠都是人體骨骼的基本要素，它們有許多地標突顯於外表，它的形狀和大小提供大部份的軀幹型態，但軟肋骨（rib cartilage）除外，它們無法真實的轉變成擠壓，要記住我們常曲解隱藏在體內的結構。

有個簡單的方法就是將軀幹視覺化，把軀幹當作帶有兩個大盒子的管狀器官，所有的其它組織都在控制之中，然後歸納之並擴充之，這都是必然要做的事，但是盒子本身必須維持無缺失，這樣才能確保適當的體積保持完美無缺。

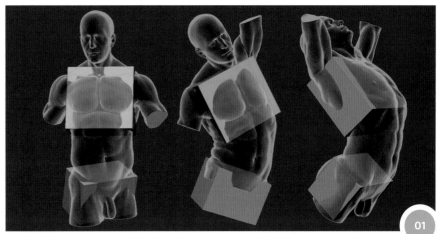

▲ 肋骨籠和軀幹像似盒子。我們也可以將脊椎視覺化，但大多數藝術家知道人體不能過度擠壓和伸長（扭曲裝置的外觀）

01

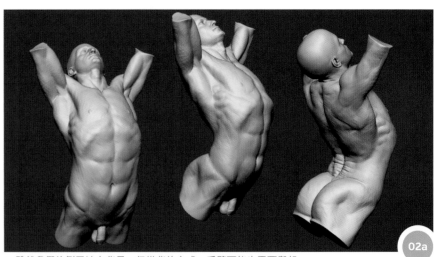

▲ 雖然我們的例子缺少背景，但拱背的方式，手臂可能也需要舉起

02a

02: 向後彎

對大多數健康狀況不佳的人而言，向後彎到任一美妙彎曲度數並不容易，男人更甚於女人〔圖 02a〕。我們大多數能控制一般的彎曲；真正動作靈活的人能有效的做到極端後彎，這個動作看似折斷身軀一般。

大多數的彎曲都產生於腰椎（lumbar vertebrae）周圍，這是人體骨骼結構中，能自由活動的一小部分脊椎骨，它位於肋骨籠和臀部之間。

因此，當覆蓋雕像並安置軸心時，要確定脊椎上部區域以及臀部不受到影響，否則你會遭致不必要的變形〔圖 02b〕，它可以視同用彈簧連接的兩固體區塊。

向後傾斜伸展拉緊腹部，拉平六塊肌並呈現肋骨籠的底邊，當嚴重擠壓背部的豎立肌（erector muscles）時，引發許多皮膚隆起。

由於組織底下肌腱的本質，這些皺紋很可能顯得很薄而且為數眾多。此一姿勢可以從屁股往上看見分散於背部較深的皺紋；依靠身體的其它部分，屁股可能為了平衡而收緊，因此需要雕出張力來。

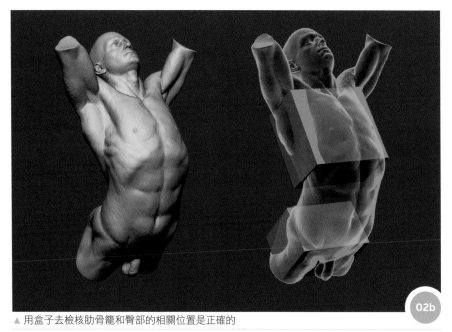
▲ 用盒子去檢核肋骨籠和臀部的相關位置是正確的

02b

03: 向前傾

脊椎無法向後過度彎曲。從前面看，最明顯的改變發生於腹部，而且深受年紀以及健康狀況影響〔圖 03a〕。男人特別容易在此一區域積聚脂肪，它能在凸出的腹部造成巨大的皮膚皺紋，遠比軀幹其它位置嚴重。縱使是希臘理想的人體雕刻，腹部突出，保持全身各區塊體積被壓實於肋骨籠和臀部之間是重要的。

「在背上，要注意脊椎的曲率並不像圓括（parenthesis）那樣一成不變；它向著頸部逐漸變尖」

在健康的人身上，皮膚皺紋比較細薄而且通常位於肚臍周圍，它變得水平壓碎狀消失於皺紋裡。肚臍也有明顯的角度變化，那裡的六塊肌因坐姿而在下方的腹壁起皺紋，遠比形成光滑曲線更能預期〔圖 03b〕。

在背上，要注意脊椎的曲率並不像圓括號那樣一成不變；它向著頸部逐漸變尖。就像下面 2 張圖裡的向前彎也使腰椎在拉緊的豎立肌之間瞥見，因此脊椎骨的小碰撞通常藏在深凹處，變得清晰可見。當背闊肌伸直而薄薄的蓋在肋骨籠上，個別的肋骨可以在肌肉底下看見，而產生第二個外表形態。

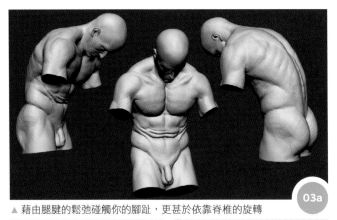
▲ 藉由腿腱的鬆弛碰觸你的腳趾，更甚於依靠脊椎的旋轉

03a

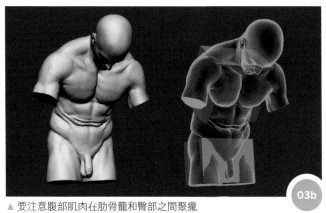
▲ 要注意腹部肌肉在肋骨籠和臀部之間聚攏

03b

04: 側彎

直到執行雕刻，這個姿勢幾乎立刻打破對稱的安排。假如你搶先使用敷設機，你可能在四肢的安置上取得好的開始，但在其它方面，身體的每一半需要分別運作。當旋轉軀幹上部進入適當位置時，要確實保持肋骨籠形狀完整無缺，因為它容易疏忽而把被擠壓的一側降得太低〔圖 04a〕，同樣地，別讓臀部的網格下降。

外斜肌（external obliques）改變形狀最多，當遠側拉緊時，在彎曲的一側，斜肌縮短並掩藏於厚厚的滾捲狀皮膚裡，雕琢那環繞前後大半圈的深皺紋時可別遲疑。

當肋骨籠的一半因深皺紋而變得模糊時，伸長的一邊，細薄肌肉伸展過底下的骨頭，它的蛋狀變得更加明顯〔圖 04b〕。彎曲的那一側也接合豎立肌（erector）；當腰部彎曲時，上背的皺紋仍是很直。

05: 扭轉軀幹

沿著經線軸（longitudinal axis）扭轉身體需要最少量的再雕琢工作〔圖 05a〕。脊椎保持挺直，或許稍微傾斜背部，手臂向前後擺動扭轉協助之，因而雕刻者移往肋骨籠，隨後斜方肌的扭曲需要雕琢出來。同樣地，胸肌伸張一側同時擠壓另一側，但要記得這樣只能取自上臂，脊椎本身的旋轉卻毫無幫忙。

外斜肌是此一動作的主要驅動者，而最審慎的形態改變就發生於此處〔圖 05b〕。在一側，當起點和嵌入點是在肋骨時，肌肉要微微伸展，臀部要往外張開；在另一側，呈斜對線狀的條紋要「不歪斜」的近乎垂直。依靠脂肪分配和較鬆弛的皮膚，有些皮膚皺摺在擴張（膨脹）的一邊形成。

06: 古典的扭轉體態

當初我們的雕像所做的精確、對稱姿勢顯得很不自然，整個雕刻過程，我們很

努力地在人體形態中注入活力和 S 曲線。實際上，我們很自然的賦予雕像令人愉悅且充滿活力的姿勢，縱使站著休息的姿勢也一樣。

「扭轉體態」（contrapposto，它的義大利文是 counterpose）是最被廣泛運用的人物站姿，在這尊雕像裡，全身的重量幾乎都由一隻腿來承擔〔圖 06a〕。

「扭轉體態」的「物力論」（dynami-sm）來自臀部的斜向一邊，而肩膀斜向另一邊則抵消重力的失衡〔圖 06b〕。另外，因為一邊較低，腿部通常往身體前方跨出半步、微彎，次要的形態變化較小但還是要注意。

抬高一側的斜肌擠向肋骨籠，但它是在後方，因此該處最需注意的是——屁股被直立的那隻腿擠壓而向外突出，在大腿的起點處有強烈的皺摺；另一隻腿呈現休息狀態而往低處下降，這個皺紋較

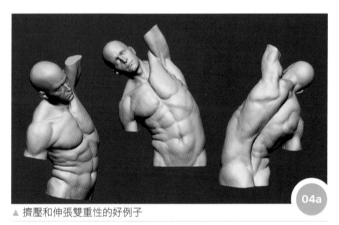

▲ 擠壓和伸張雙重性的好例子

04a

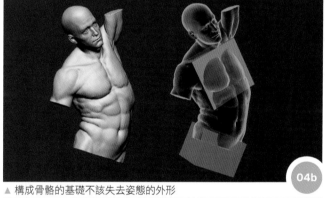

▲ 構成骨骼的基礎不該失去姿態的外形

04b

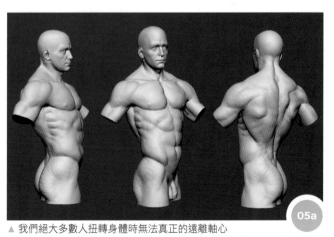

▲ 我們絕大多數人扭轉身體時無法真正的遠離軸心

05a

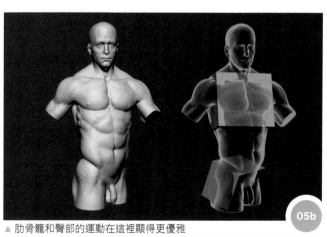

▲ 肋骨籠和臀部的運動在這裡顯得更優雅

05b

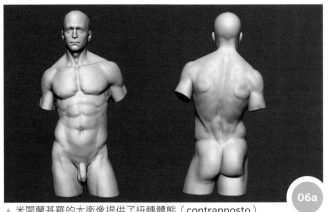

▲ 米開蘭基羅的大衛像提供了扭轉體態（contrapposto）的站姿範例

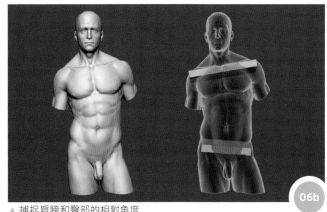

▲ 捕捉肩膀和臀部的相對角度

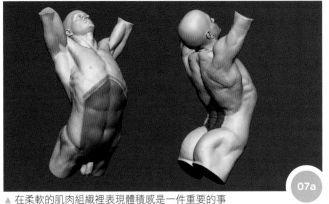

▲ 在柔軟的肌肉組織裡表現體積感是一件重要的事

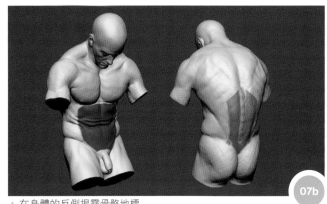

▲ 在身體的反側揭露骨骼地標

少被注意到。

07: 壓縮與伸展

人體上，複雜的關節和旋轉超過 100 度的區域，要捕捉肌肉群的軌跡可能較難。當軀幹沒有動作時，肌肉以及其它組織的變形更甚於姿態的改變〔圖 07a〕。

這都是因為身體對立面的擠壓和同時產生的伸張所造成。藝術家必須了解影響區域的外觀，並據以為更精確雕琢的參考，不只是要表現肌肉和皮膚的擴張和壓縮，而且先前隱藏的骨頭地標也要凸顯出來。就如你所看到的圖 07b，往一個方向擠壓曝露骨骼地標於身體的另一邊。

08: 平衡與姿態

縱使是有經驗的藝術家也會犯的一種錯誤就是未專注於雕像的整體平衡。我們的眼睛很容易注意到重心是否位於它該在的位置——我們覺得緊張，猶如雕像

隨時要跌落的那一霎那。

以扭轉體態為例，臀部向外過度傾斜或未移動身體下方的腳時，將會產生緊張感。通常你會拉一條想像的直線穿過人物的頭部、臀部和承擔壓力的腳。

整個身體姿態也需要被關照。簡化為單

一筆觸，縱使扭轉體態的站姿也可能簡化為一條長長的 S 曲線。一尊完美姿態的雕像應有一個或許多流暢的行動線（flowing action line），很自然的引導眼睛從一個延伸到另一區域，直線和平行線能給予極為生硬的感覺，所以我們只在好的理由下才引用它。

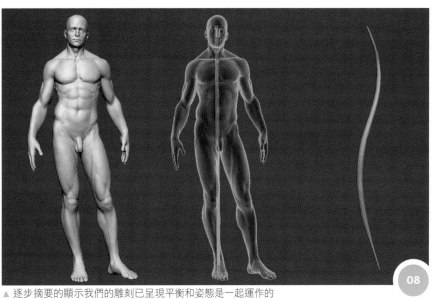

▲ 逐步摘要的顯示我們的雕刻已呈現平衡和姿態是一起運作的

進階 3D 男性

第四章｜腿、鼠蹊和腳

撰文者 Djordje Nagulov

獨立自由的模型製作者

前三章已經探討過身體的其它部位，在最後章節我們將著重於身體的下半部，稱為腿部、鼠蹊和腳。腿和腳將以其基本的方向擺動，腳趾收縮亦然，而背側也一樣需要注意。

當腿部以兩種不同姿態擺動時，我們將察看發生於臀部和膝蓋周圍的改變，首先水平半舉大腿，然後用力壓向軀幹。當它們旋轉時，這些關節同時承受肌肉定位和骨骼地標的重大改變。

為了符合上述的這些變動，我們也察看彎曲的腿部上那些已著了顏色的主要肌肉，因此我們能分辨大腿上移動之處可能導致哪些從屬形態。

接著我們把注意力移向腳部和腳趾，透過三種不同姿勢檢視它們的運動軸心的上下移動範圍，注意腳部收縮如何影響小腿肌肉相對應之處，我們也將比較腳趾如何推向地面和如何自由站立。

01: 挺直的腿

假如你以位於臀部側邊的股骨（femur）的骨凸為起點（大轉子），實際的骨球和活節接合（socket joint）只輕微坐在它的上面，當你試著為腿部找尋樞軸上的轉動點時，要記得這件事。

接著是談到操縱腿部的時刻，這個區域，和肩膀在一起，可能是外表上最結實的部分，確實是由於大腿和軀幹必須同時持有它們的體積，然而樞軸上的轉

▲ 當腿部伸直時，它能幫助觀察肌肉的動向，因此可以了解腿部彎曲的狀況

01

動點深處骨盆（pelvis）內側，所以它們很踏實的擠壓在一起。雕刻者做起來容易，但在臀部正面要找到皺紋的正確位置就有困難。

這個皺紋很深，從恥骨的聯合線（pubic symphysis）基本上就是生殖器所在）到臀部正面（前面較大的髂前上棘——相當小的特徵）的髂嵴（iliac crest）尖端的正下方。

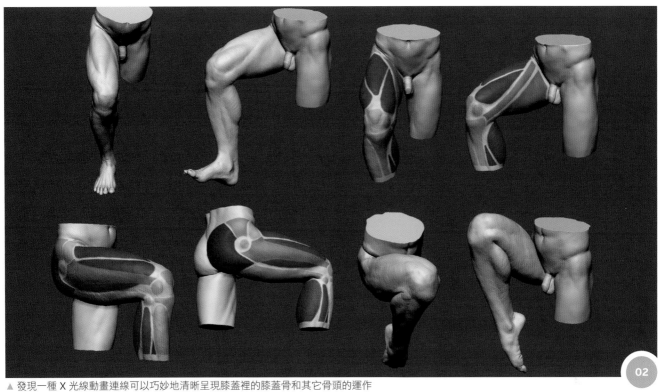

▲ 發現一種 X 光線動畫連線可以巧妙地清晰呈現膝蓋裡的膝蓋骨和其它骨頭的運作

02: 呈 90 度的腿

常理上，膝蓋本身應該是堅韌的，但它並不確實，因為那裡是很複雜的地方，就如你所了解的，那裡有許多骨突。首先你有脛骨的膝蓋骨，脛骨上面坐著膝蓋骨。膝蓋骨右後方是兩個上髁（epi-condyles）各位於一側。

當膝蓋彎曲時，這些髁狀突（condyle）繞過膝蓋骨，當皮膚伸展時，它變得更明顯，但膝蓋骨角後，在它們之間整齊的納入一個小溝槽裡。

重要的是要注意四頭肌（quqdricep）以肌腱依附於膝蓋骨上，它不伸展——確定在此一區域保持相對的距離，當確實有伸展時，就只發生於肌肉。

要注意縱使當大腿正面伸展時，縫匠肌（sartorius）在內側彎曲，而外側的股二頭肌（biceps femoris）（貼附於股骨頭）縮短了，在背後，別忘記從屁股消除一些體積。

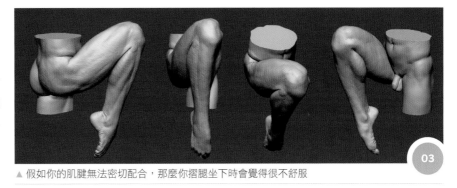

▲ 假如你的肌腱無法密切配合，那麼你摺腿坐下時會覺得很不舒服

03: 呈 140 度的腿

舉起腿部高過水平線，別在骨盆區域造成任何大的解剖結構改變，大部分延續前一步驟同樣趨勢；當伸展得更大，臀部的皺摺長得更深，大腿和腹部彼此相互擠壓，而臀部失去更多體積，股骨的隆起（大轉子 greater trochanter）看得更清楚。

整個膝蓋區在頂端形成一個平面——別造成過圓的錯誤，當我們從側面看時，它確實很平坦。膝蓋骨是有角度的背面，髁狀突看似已被輾壓過背面的脛骨碟（tibial plateau），而小凸塊是在脛骨的正面（那裡是膝蓋骨貼附肌腱之處）看起來很顯眼。

膝蓋後面的小腿與大腿背部以優雅的皺紋相遇，兩突出的部分變得有些平坦。當身體坐成 seiza 風格時，身體重量向下壓，膝蓋可以彎曲，縱使遠處的腳底也能輕易觸碰大腿背側。談到肌肉的壓力，你必須雕琢格外引人注目的大腿兩側的小腿肉，那是小腿體積必定要擠過去的地方。

04: 向後搖擺腿部

當你能輕易的提高膝蓋到胸部時，腿部幾乎無法彎向其它方向，脊椎很快地開始形成弓狀以適應更一步的旋轉，旋轉骨盆背脊。在正面，此一動作導致髂前上棘（anterior superior iliac spine）的骨頭結節向前，可能從斜肌下方可隱約看見。女性由於較少肌肉塊，軸線似乎較明顯，但身材較瘦的人，骨盆向前推擠而使臀骨明確地從皮膚下突出。

向後搖擺腿部要運用大臀肌。當肌肉收縮時，它的兩部分輪廓變得更清晰，並且在臀部兩側形成明顯的凹洞，那裡就是大轉子（greater trochanter）的所在。

要注意性別和年齡變化的應用，大部分的臀部是由脂肪墊組成，尤其是女性。再一次提醒，你必須注意整個體積——反之，當腿部向前轉時，我們必須把臀部磨得圓些，現在，當它被股骨（femur）推向髂嵴背面邊沿時，全部的肉塊就全都串在一起而形成皺紋。

05: 以腳趾尖站立

當它們最能承受整個身體的重量時，技術上這應界定為站在我們的腳球上。當另一腳抬起放下時，腳趾和它們後面的豆形肉墊穩重的接觸地板。腳趾能向下大幅度的轉動（腳底的彎曲）到近乎垂直。腳趾彎曲近乎此一姿勢的極限、緊扣地面，其張力應能穿透整尊雕像。

當腳跟向上懸空，脂肪墊的底部應略呈圓形，而腳上的尖銳突出變化依然看得見。

大腿的其它部分不應該被疏忽——舉起時有如拉緊腓肌，縮短它們並給更清晰的腳形。再一次用心了解腳部解剖——有一些可愛的彎曲發生在腳底，我們可以正確捕捉到它們，別忽略腳跟和大腳

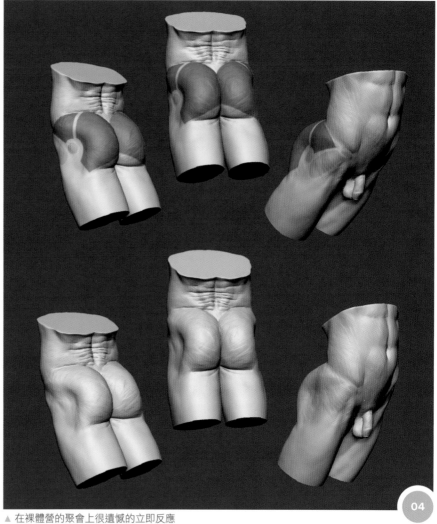

▲ 在裸體營的聚會上很遺憾的立即反應

趾皮膚上的皺紋，以增添此一雕像的可信度。

06: 以腳趾尖向下直立

較之手指頭，腳趾的個別活動性受到相當大的限制，而且是單一移動，大腳趾除外。從每一腳趾的跟基處向下捲縮，要確實雕出角度的變化、浮現趾關節，腳趾串在一起並推入單獨的脂肪墊裡，造成許多皺紋。

要洽當的為它們的大小、位置、方向尋找好的參考資料。在此一姿勢裡，腳部前面的凸塊是大腳趾的蹠骨遇到腳的其它部分而變得更顯著。

雖然我們傾向於認為腳部是相當的平，針對腳趾則傾向喜愛它能真實的獨立彎曲。假如你仔細觀察，你將注意到此一彎曲並非生來一致的本質，有兩個明確的轉折處通常就是關節所在處。

專家提示 PRO TIP
濕腳印

回頭比較第 108 頁圖 16 裡的濕腳印，當我們雕刻時，試著運用智慧安排單腳的不同區域，就像它的地形圖一般，確實十分複雜，很像我們的手掌。

07: 向上轉腳

就像腳部指向下方與腓肌（calf muscle）交戰一般，將腳向上旋轉以屈曲肌肉較薄的區域，大脛骨前肌在此一姿勢中顯得特別醒目。

別忘了，當腳踝交叉出現時，也要雕製出它的肌腱。在背面，當跟骨（heel bone）向下移動時，跟腱（Achilles tendon）被拉長了；跟腱附著於骨頭之處產生些微的角度變化並轉移到腳後跟的脂肪墊裡。

在它們自己的本能下，當它們推向表皮時，腳趾無法做太大的彎曲，當確定軸心位置時，要記得趾骨確實終止於腳部內的小範圍裡。縱使腳趾通常是一起移動，各個腳趾也要給予些微的高度變化。

就如手部一樣，舉起腳趾時會使腳上的腱浮現，要注意腳腱全部會聚於腳踝的前方——它們並非平行狀。腳部有個顯著的肌肉，伸趾短肌（extensor digitorum brevis）位於踝骨外側前面，並在此一姿勢裡顯得突出。

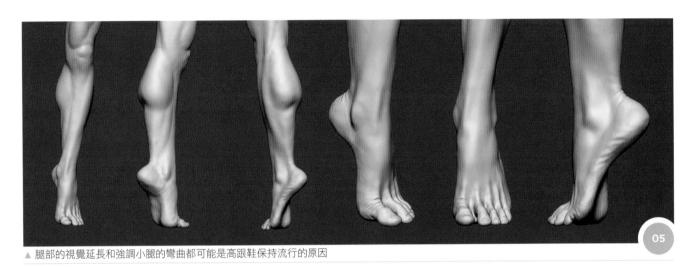

▲ 腿部的視覺延長和強調小腿的彎曲都可能是高跟鞋保持流行的原因

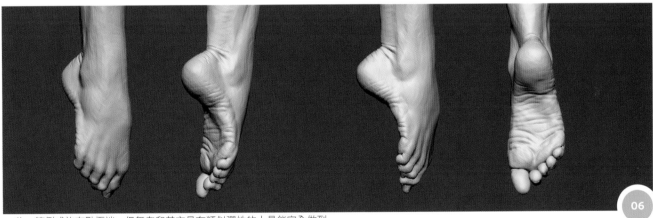

▲ 此一範例或許有點極端，但舞者和其它具有類似彈性的人是能完全做到

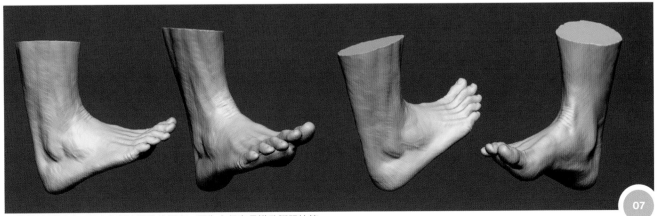

▲ 當旋轉腳部時，要小心保持腿骨的挺直，因為它很容易導致腳踝抽筋

雕製原型人物

3D 女性

第一章 | 基本形態

撰文者 Mario Anger

動畫師

本章將著眼於如何開始雕刻三度空間裡的寫實女性人物。簡明的形狀將用來建立一個悠閒 T 姿的原型女性姿態。我將說明製作初始基礎人像的兩種方法：從建立球體以及用原始的形狀開始，亦將繼續解釋如何調整女性身體比例，並準備網格做為雕刻肌肉、皮膚和脂肪的結構之用。

隨後，我們將檢視堅硬表面和柔軟表面的重要結合，也將檢視如何修飾人物的重要骨骼突出物和骨骼地標（例如手肘、鎖骨和足踝），以及它們如何修改人物本身的輪廓。

「一開始，試著在畫布上畫圓球，大多數的 3D 軟體具有示範性的功能，因此你只要在人物的一側操作就能發揮它的功能」

01: 從軀幹開始運用圓球體

有許多啟動人物 3D 應用軟體的方式。例如在一些雕刻軟體裡，你可以大略的在適當的位置安置人物特點，隨後形成一個可供雕刻用的網格。

一開始，試著在畫布上畫圓球。大多數的 3D 應用軟體每個末端都有個 Mirror 功能，因此你只要以此功能在人物的旁邊繼續運作。起點要在人物重心線的骨盆區，有少數圓球被置於它的上方直到我們到達頸部的起點位置。

02: 四肢和頭部

另一球體被加在脖子上，在那裡接上頭部，然後再加兩個以便為頭顱和臉孔形成為橢圓狀。任一手腳的末端必須是圓球，也有一些是位於兩者之間以供彎曲關節之用。

肩部的圓球安置於頸部下方。同樣地，每一隻腿以球體從臀部的左右開始，為了每一關節，建造兩個球體，這是因為有平面的變化在那裡發生，單靠一個關節是無法達成的。

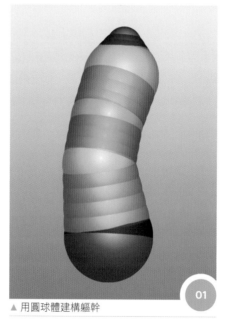

▲ 用圓球體建構軀幹

01

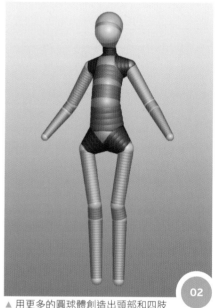

▲ 用更多的圓球體創造出頭部和四肢

02

▲ 為腳部加上圓球

03

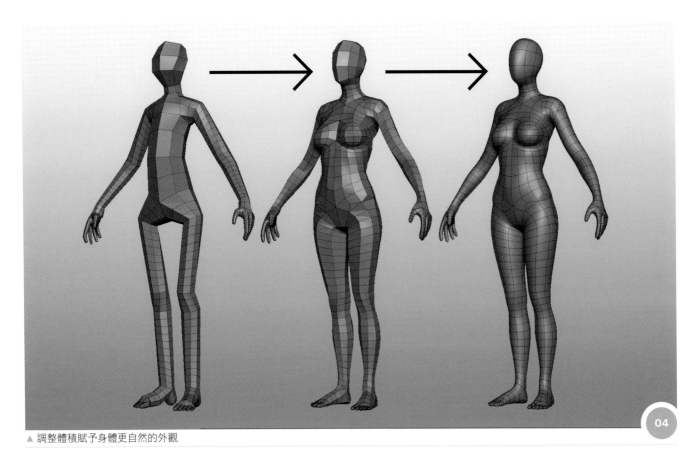

▲ 調整體積賦予身體更自然的外觀

04

03: 腳部和手部

腳部需要三個圓球:一個在腳跟、圓球和腳趾起點。每一腳趾也有自己的球體,一到三建構你運作中的腳趾,手部也以同樣的方式建構。

假如每一事物粗略就位的話,你需要變換球體於雕像的外表裡。請看右側專家提示裡,從中取得建立以方形組成多邊形體的構想。

「你可以在身體的必要之處增加解析度」

04: 調整比例

此刻網格具有全部的人體必要形態特徵,然而這些特徵的體積大小並不合比例。你需要調整體積才能使這些人像更逼真,調整的工作包含將線條磨得平滑,並在適當的位置添加彎曲部分。

不論是真實的人體或照片,經常觀察人體總是好事一樁,你也可以閱覽第 159 頁裡人體比例說明。

在這個點上並不用要求百分之百的正確,但容易在更自然的根基上開始製作。你可以更有信心的處理你需要調整的部分。雖然最精細的部分是在臉孔區,但這個區域也需要精細的調整處理。

專家提示
PRO TIP
塑造最合適的皮膚

將球體(ZSpheres)改變為 ZBrush 繪製的雕刻般表面,接著運用 Adaptive Skin 這套工具塑造合適的皮膚。用 Density 這個會滾動之物控制最後的網格解析度。

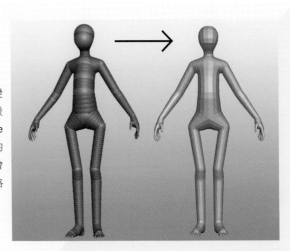

▲ 以適當的皮膚(Aduptive skin)功能使皮膚光滑

05: 從脊椎開始

建立球體是開始製作數位人像的一種方法，但是因為腿部、手臂、頭部和軀幹連結為一體，它比較難於完美調整個別的部分去安置它們。

為了維持更大的彈性，你也可以從建立基本對象的人體八部位開始，這八部位包含頭、骨盆、脊椎、肋骨籠、雙臂和雙腿等的堅固身體。較佳的起始位置是

脊椎，創作並彎曲圓柱狀物為 S 形彎曲，但從前視圖看其體形多少要保持直線。

為了捕捉人體平穩，你需要了解它基本上是為運動而設計，當姿勢改變時，有一固定不變的各部位平衡動作。脊椎調整三主要體塊（骨盆、肋骨籠以及頭部）保持彼此間的關係。

06: 加上頭部、頸部、肋骨籠和臀部

循著脊椎線去安置骨盆的位置──在這案例裡光滑的股骨形體斜轉向背部，在較低的一端放置另一光滑的股骨形體當作肋骨籠。這應該在上端比較窄，反方向轉向骨盆，並且位於脊椎的上半部，脖子增加一個圓柱，接著就是脊椎的 S 曲線，這樣就能讓頭部向身體前方略為突出。

▲ 伸長圓柱狀物使之成為脊椎

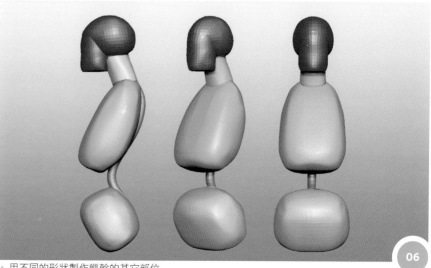

▲ 用不同的形狀製作軀幹的其它部位

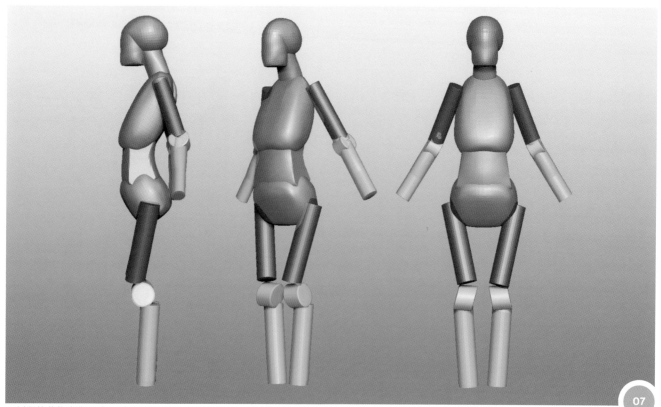

▲ 以圓柱狀物當作四肢；別忘了它們在正確的角度上，是無法伸直的。

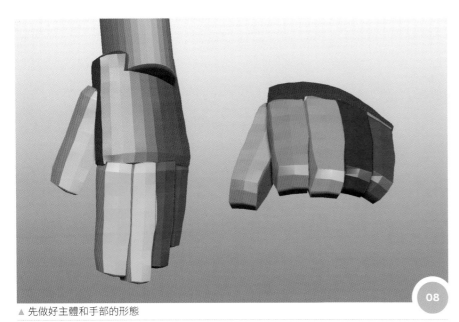

▲ 先做好主體和手部的形態

08

專家提示 PRO TIP
Maya's Quad Draw 工具

一致化空間的網路架構人體型態較優於雕刻，因為人體每一部位的細節將會有相同的解析。

它也便於用四邊形塑造顏面；假如你雕製它們，再也不會導致困擾。你可以運用類似 Maya 和在現有的網路架構人體型態上，逐步進行局部解臉部。

▲ 用 Quad Draw 這套工具使網路架構的人體形態顯得平滑

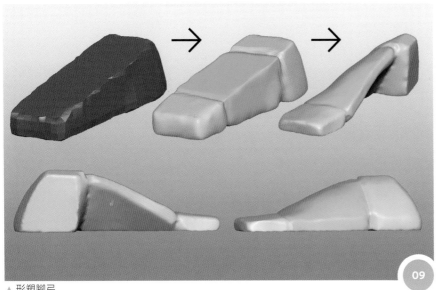

▲ 形塑腳弓

09

07: 安置四肢

現在，手臂、腿、肘和膝蓋都可以用圓柱狀物替代。女性的下手臂在手肘處向外彎，由於肩膀拉緊而臀部放寬。

「當眼睛向身體下方移動以便獲取有趣的流暢感時，最好是相互間運轉不同的元素」

上腿面向前方並且逐漸向身體中心線轉動，為求穩固，膝蓋向外和向後轉，而下腿也做同樣動作。當眼睛向身體下方移動以便獲取有趣的流暢感時，最好是相互間轉動不同的元素。

08: 製作手部

輕微旋轉手部，使手部與前臂形成不同角度（即前臂由身體向外伸，手部就反向轉）。

手部由兩個長方形盒子組成。將一個盒子分為四個盒子狀的手指，前端微彎並確定中指是最長的一個。

手掌應向下略彎，大拇趾與其它手指呈不同軸心的旋轉，因此它面向其它手指而且轉動的軸心位於側邊的較高處。

09: 足部的外形

足部的外形是由兩個拱形物所組成的：一個由前到後；一個從一側到另一側。始於一個拉長的長方體接著轉為楔形塊（wedge-shaped block），它可以區分三部分：腳球、腳後跟和連接兩者的紐帶（橋梁）。

足部內側有一拱狀空隙，當行走和運作挺直動作時，它有助於穩固和平衡身體。

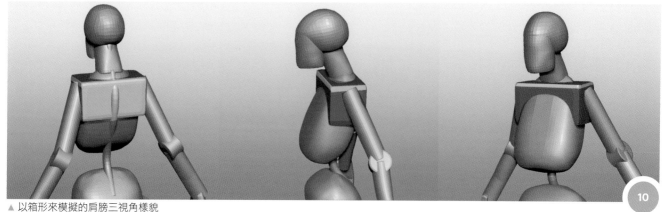

▲ 以箱形來模擬的肩膀三視角樣貌

10: 肩胛帶的擺放

肩胛帶是由鎖骨、肩胛所組成,由肩峯所連結的構造,它位於肋骨籠之上方,也因有肩胛帶而使得手臂能夠大範圍活動。我們通常以一個較大的長方體(文中的 cube 是立方體,但圖中卻是長方體)來作為其替代,前緣作為鎖骨,側緣作為肩峯,背後的平坦部分則為肩胛骨。

11: 腹腔的連結

我們在前部分於胸腔以及骨盆間留有空隙,而這中間的區塊便是腹腔,這個區域不同於其它堅硬的身體構造,當身體移動時它能隨之伸展或被擠壓,因此我

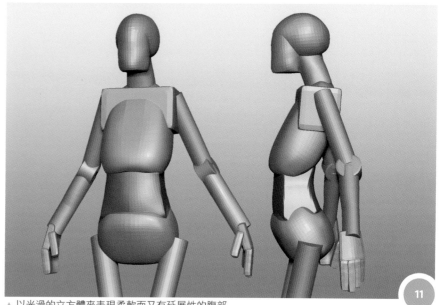

▲ 以光滑的立方體來表現柔軟而又有延展性的腹部

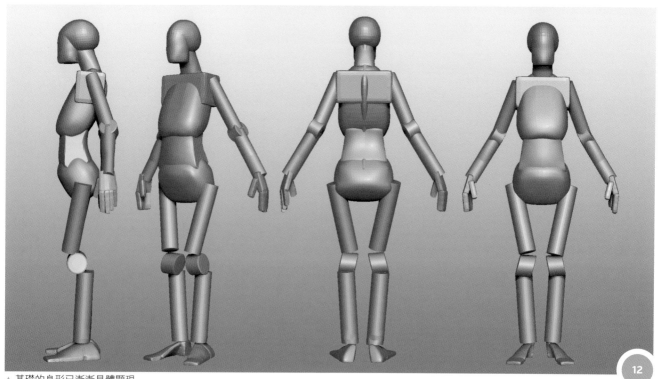

▲ 基礎的身形已漸漸具體顯現

們必須填滿額外物質來代表其柔軟的腹部。至目前為止，我們可以簡單草擬出一個滑順的長方體。

12: 完成基本身形

建造及擺放主要身形的階段已告一段落，雖然它們還是較為分散、尚未組合起來，但結合每一個元素來調整整體的姿勢以及位置已經變得非常容易了。

舉例來說，我們可由側面圖清楚看出人物的中心動作仍舊可以改變。骨盆、腹部、胸部甚至是頭部均可成為帶領身體的部位或是向前突出最遠之處，其皆取決於角色的動作或是其心情。

13: 細部的改善

在這個環節我們可以開始使每個部分更加柔和，使得模型越來越接近真實的樣貌。我們也應該開始注意乳房的塑型，因為它對雕塑姿勢以及整體的樣子有重大的影響。現在，我們將使用半個球體來塑形乳房，其從側面看則像是水滴狀。在成型時，很重要的一點是我們必須注意其並非只是向前突出而已，它們也會因為重力影響而微微向下垂。

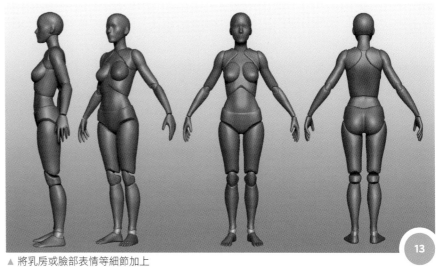

▲ 將乳房或臉部表情等細節加上

當我們塑造身體時，肩胛帶會均分成兩部分，因此最有效的方法便是將兩邊肩膀獨立看待。在這個階段中，大家最好多花一些時間仔細的修改每一個細節，如：將每個腳趾從腳中特別抽出來個別看待，在頭部加上耳朵以及鼻子。

14: 比例的調整

在這階段，應該開始回頭確認身體的比例，畢竟誰也不希望最後才發現身體比例是錯的！典型的身體比例為八頭身，手臂的長度為三個頭，腳則為四個頭。

女性身形的肩膀明顯少於男性，約只有兩個頭寬，這是因為女性擁有較小的胸腔，至於女性身體最寬的部位是臀部，這則是因為女性臀部通常帶有較多額外的脂肪以至於寬度增加。

15: 網格的合併

現在，整體的比例應該已經確定，因此可以把所有的網格合併。方法很簡單，只要填滿部位間的空隙並且撫平其表面即可。

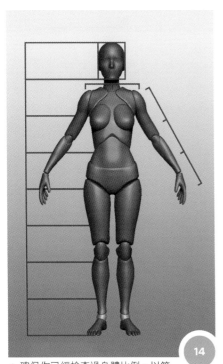

▲ 確保你已經檢查過身體比例，以符合理想的體型

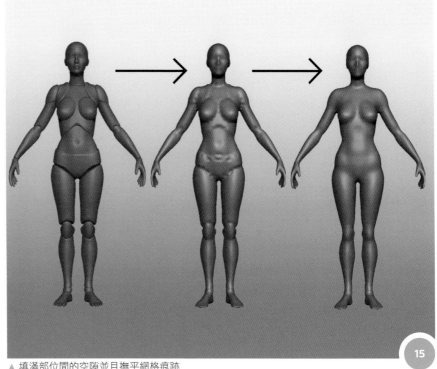

▲ 填滿部位間的空隙並且撫平網格痕跡

16: 綜觀所有骨節點（地標）

整個身體是由柔軟以及堅硬的部分所構成，兩者之間都會有固定的漸次改變，如堅硬的骨頭以及皮膚、肌肉、脂肪等柔軟物質。

想發現其間的交互作用，第一步必須放置骨節點（骨頭地標），因為不管肌肉多寡或是脂肪堆積，其在表面上都清晰可見，像是膝蓋、手肘都會一直留在它固有的位置，而身體其它部分則可能變大或變細。

「頭蓋骨之上和顴骨這兩個部分是非常顯眼的（prominent），而眼睛則與眼窩接鄰並被其保護著」

17: 骨頭地標-頭

頭的部分是由骨頭所構成，這也意味著頭部有許多重要的骨節點需要我們注意。頭蓋骨之上和顴骨這兩個部分是非

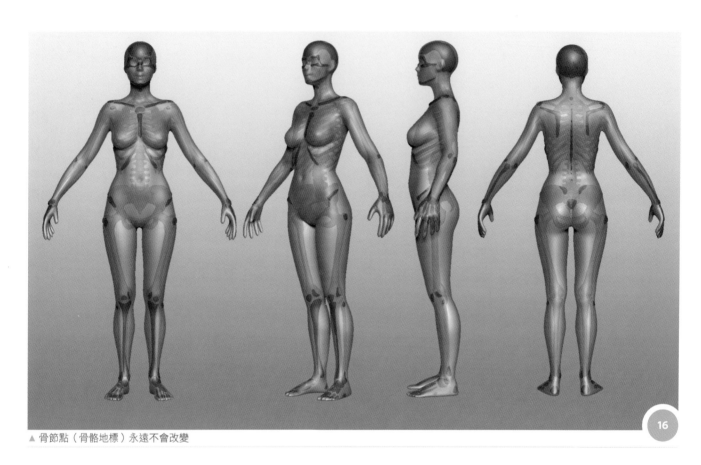

▲ 骨節點（骨骼地標）永遠不會改變

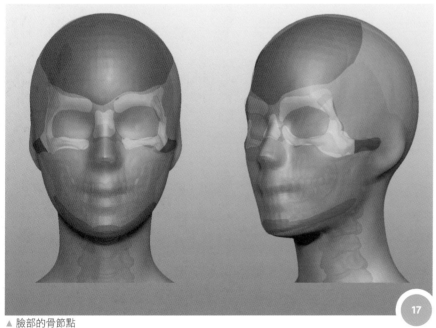

▲ 臉部的骨節點

常顯眼的（prominent），而眼睛則與眼窩接鄰並被其保護著。顴骨線建立一個平面改變了頭部的上部。

鼻子的上半部位是鼻骨，而下半部則是由軟骨以及肌膚組成的，從側面來看可以觀察出較少的凹凸變化（plane change）。

18: 骨頭地標（骨節點）-肩膀上部

肩胛骨在上部肩膀特別清晰可見，這是很多肌肉的起點和嵌入點，因為我們以些微角度向下時，總是能在肩膀上看到骨頭向脊椎的方向突出，以及其所形成的線條。在脊椎兩側，中間的分界幾乎直直向下伸展。

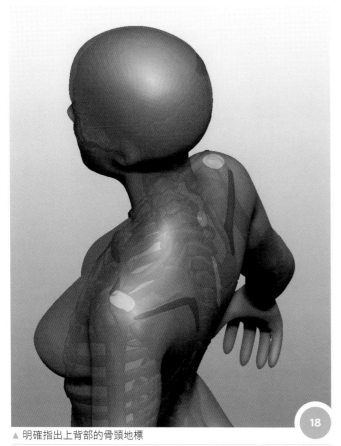

▲ 明確指出上背部的骨頭地標

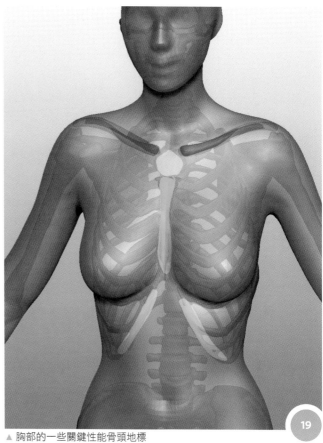

▲ 胸部的一些關鍵性能骨頭地標

其它的骨節點，包括在肩膀之上，如方形小平台的尖峰，以及在脊椎接近脖子尾端、特別突出的第七節椎骨。

19: 骨頭地標-胸部

鎖骨如弓狀且於肩膀末端漸漸隱沒，如從上方或前方觀察便能發現其如 S 形彎曲。在中間它則連接著柄狀突起（manubrium），這是胸骨其中的一部分並隨胸部向下延伸至乳房，初始其角度陡峭，接著慢慢變得平緩。胸腔較下方的邊界則為肋骨。

20: 骨頭地標-骨盆

髂嵴（iliac crest）圍在身體最外圍，除為前方最突出之處外，無脂肪或肌肉覆蓋〔圖 20a〕。髂前上棘（anterior superior iliac spine）是許多腳部、上半身肌肉的初始點。大轉子在兩側大腿

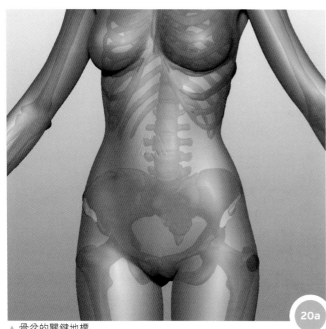

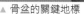
▲ 骨盆的關鍵地標

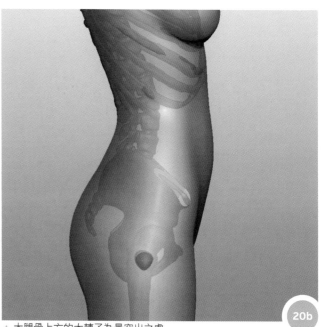

▲ 大腿骨上方的大轉子為最突出之處

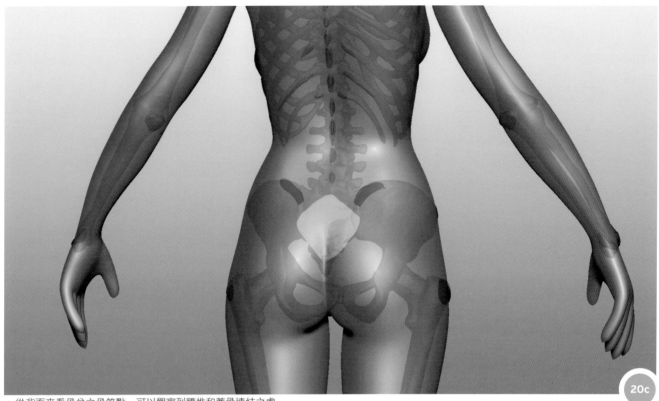

▲ 從背面來看骨盆之骨節點，可以觀察到腰椎和薦骨連結之處

骨上方也就是臀部之處突出且確保雙腳能自由活動，並在表面留下一個跡象（leaves an indication）〔圖 20b〕。

當脊椎延伸至骨盆時，我們可以在它降至薦骨前看見腰椎骨〔圖 20c〕。女性表面的跡象（indication）因肌肉及骨骼地標環繞而如菱形，兩個腰窩在兩側顯現，那是髂後上棘。

「從鷹嘴到手部側面圖中，我們可以看到尺骨突出，其位於肌肉之間並且在活動時變得更突顯」

21: 骨頭地標-手臂

在上半部的手臂出現了肱骨的骨骼地標，也就是內髁及外髁，我們也可以看到尺骨或鷹嘴的前端經過，此部位只要形成一條線便至少通過兩個骨頭地標。更多的骨骼特徵，也出現於橈骨的前端。

從鷹嘴到手部側面圖中我們可以看到尺骨突出，其位於肌肉之間並且當我們在活動時變得更突顯。

尺骨在手腕部分結束於莖突（styloid process），另一方面橈骨的莖突（styloid process）則有明顯的突出。

22: 骨頭地標-手

如同頭部及腳，手掌有是一個擁有非常

多骨頭的部位。從手掌開始，連接著腕骨、掌骨，再連接著五指，大部分的筋以及肌肉都是附著在這些骨頭結構之上，而手掌柔軟的掌面則由脂肪以及肌肉構成。

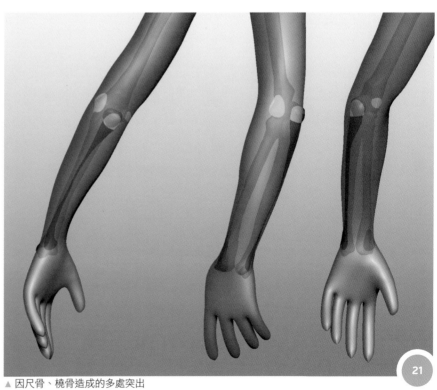

▲ 因尺骨、橈骨造成的多處突出

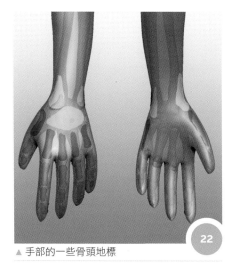

▲ 手部的一些骨頭地標

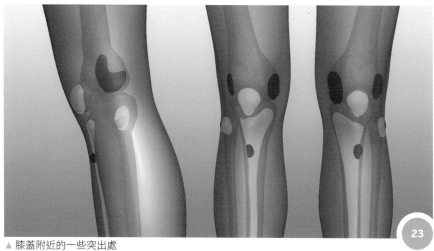

▲ 膝蓋附近的一些突出處

23: 骨頭地標-下半部的腳

當提及多骨及多肌肉的構造時，膝蓋便屬於其中且是非常複雜的部分。在膝蓋骨之上，每一側我們可都以看到大腿骨的髁，這使得我們在屈膝時能轉動脛骨的平台，當轉至後方，骨頭間的縫隙就會移至筋之上進而被膝蓋骨所保護，這條筋在脛骨上端抓住脛骨隆起之處，也

就是稱為脛骨粗隆的部位。

24: 骨頭地標-雙腳

腳的上方是由骨頭建構，而下方則是有豐厚脂肪墊來支撐全身的重量。觀察腳腕之處，我們可以發現脛骨末端（也就是所謂內踝）比腓骨末端（也就是外踝）還要高，如同手一般，這些構造皆由大骨連接到小骨、腳後跟還有跟骨。

腳表面第五節的蹠骨在表面也清晰可見。

「腳的上方是由骨頭建構，而下方則是有豐厚的脂肪墊來支撐全身的重量」

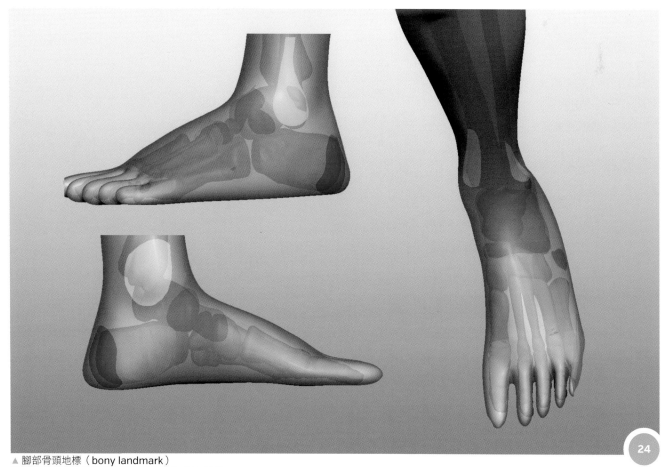

▲ 腳部骨頭地標（bony landmark）

雕製原型人物

3D 女性

第二章 | 肌肉

撰文者 Mario Anger

動畫師

骨頭突出的地標（bony landmark）以及女性身材的比例我們已在第一章節確立，因此我們現在可以開始將肌肉群加在身體上。

此章節中我們將以骨骼的構造作為我們的基準來形塑肌肉，因為肌肉對於身體表面的輪廓有很大的影響。其實，構建一個身體就像是在不同階段將一個一個不同的元素組合，最後形成一個完整而又具有凝聚力的組織。

在第三章將皮膚加入之前，我們將會重新調整肌肉的體積大小來符合女性的身體輪廓。

01: 軀幹的肌肉-前半部

在胸部，胸大肌是最大的肌肉，它分為三個部分，分別嵌入至肱骨（humerus）外部的不同地方。這些肌肉在腋窩（armpit）的地方扭曲旋轉，因此處於最低部分的肌肉最後將停留至最高

▲ 一些位於前面軀幹的主要肌肉群

點，而最高部分的肌肉最終則停在最低點。

腹直肌（rectus abdominis muscle）則位於第五及第六肋骨的位置，正好在胸大肌的下方。其比較像一塊完整的肌肉，而比較像在胃上的薄層肌肉且散佈

在八個不對稱的部分，這「六塊肌」則是從兩側腰部開始發展。

02: 軀幹的肌肉-側面

腹外斜肌（external obliques）是源自於腹直肌的鞘（sheath of the rectus abdominis）以及骼嵴（iliac crest）。

▲ 腹外斜肌以及前鋸肌擁有如鋸齒般的形狀

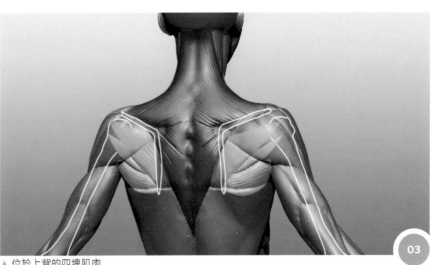
▲ 位於上背的四塊肌肉

從發源之處向上至肋骨籠（rib cage），
而較低位置的部分則覆蓋在骨盆骼嵴，
較高的部分則相對較細。

在第八、第九節肋骨之處，腹外直肌連
結在一起附於前鋸肌之上，並且嵌入肩
胛骨之，其肌肉量的多寡在斜肌上形成
凸起圓狀，而在背部，其形成的平坦變
化則如同肩胛骨內緣向下延伸。

03: 背部肌肉-表面
背部許多表面的肌肉都互相重疊，並藉
由此重疊形成一個我們所熟知的背部表
面。

斜方肌源於肩胛骨的脊隆處，它附加於
如同鉛直線般的枕骨至最後一根胸椎
上，它在肩胛骨最上角的表皮下留下一
個凹痕，當它平坦的向下延伸至第七頸
椎骨時，藉由骨骼構造而向外突顯。

大圓肌是一塊平等突出的肌肉並且源自
於肩胛骨，其位於肱骨內部與下部分的
肩胛骨之間。在大圓肌之上，小圓肌與
岡下肌這兩塊不起眼的肌肉則位於與大
圓肌與斜方肌間的空位。

04: 背部肌肉-第二層
菱形肌（rhomboid muscle）位於斜
方肌之下。兩塊菱形肌皆與肩胛骨間有
所接觸但只有邊緣處才較可清楚看見，
但對於外觀影響最大的莫過於背闊肌，

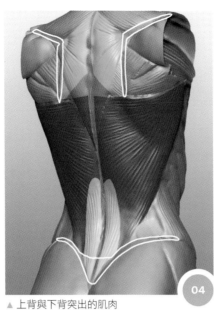
▲ 上背與下背突出的肌肉

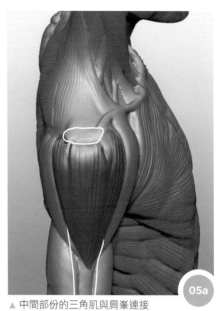
▲ 中間部份的三角肌與肩峯連接

背闊肌源於髂骨，其沿著胸椎與頸椎骨
的邊緣，約莫位於和大圓肌和肱骨差不
多的位置。

背的下半部的厚度較小，因此使肌肉向
內而形成一個如菱形的平面變化。豎棘
肌（erector spinae）附在薦骨（sac-
rum）上，且像水管般的向上接近脊
椎，當越過脊椎後則變得細薄平坦。

05: 三角肌
三角肌分為三大部分：前、中以及後頭
肌。前頭肌的始於鎖骨的側面，且在胸
大肌處留有一個小縫隙。三角肌的中頭
肌固定於肩峯〔圖 05a〕。後頭肌

（posterior head）則源於肩胛骨，就
像其它源頭一般，在外部約有一半嵌入
了肱骨〔圖 05b〕。

06: 上臂的肌肉-前半部
肱二頭肌源於肩胛，它嵌入位於三角肌
以及胸大肌的下一層並且結束於兩條
筋，其中一條接連於橈骨，而二頭肌腱
膜則覆蓋之上並保護著肱動脈。

肱二頭肌主要的功能為支撐手腕的彎曲
以及前臂的轉動。

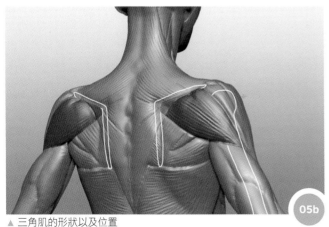
▲ 三角肌的形狀以及位置

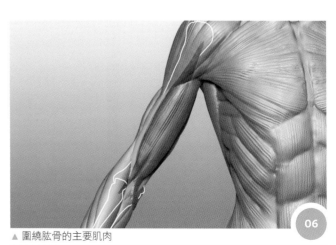
▲ 圍繞肱骨的主要肌肉

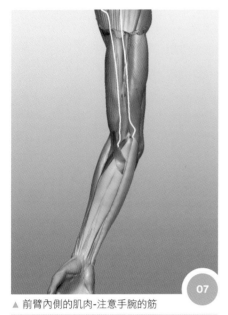

▲ 前臂內側的肌肉-注意手腕的筋

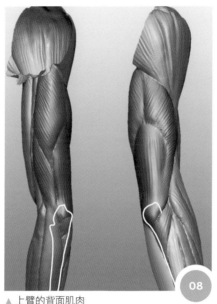

▲ 上臂的背面肌肉

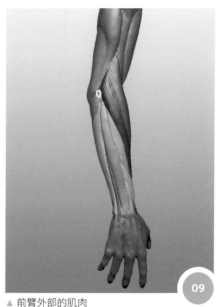

▲ 前臂外部的肌肉

07: 前臂的肌肉-內側

在這個角度，二頭肌腱膜是最容易被注意到的，而且腋窩正下方稱作喙肱肌的肌肉也映入眼簾，當我們手舉起時它便呈現管狀。

從肱骨的中間上髁（medial epicondyle）位置，適中量的肌肉露出且往手掌方向嵌入。

08: 上臂的肌肉-背部

這些伸肌、尺骨冠以及橈側屈腕肌接連在同一個邊界上，為尺骨創造一個很清楚的樣貌。

上手臂的肱三頭肌包含三個端點（head）並與肘突相接，而較長的端點從手肘出發至肩胛骨之高點，至於側面與中間的端點則源於肱骨。從側面來看，手臂外側的肌肉有一個相當突出的蛋形肌肉。

09: 前臂的肌肉-外側

肱橈肌（brachioradialis）和橈側伸腕長肌（extensor carpi radialis longus）從肱骨的下半段開始在三頭肌與肱肌間突出，其多多少少創造了一塊肌肉並且嵌入大姆指側的手腕。

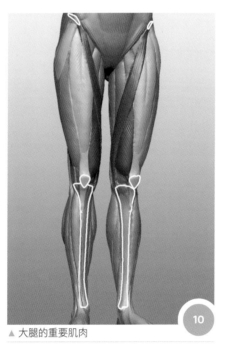

▲ 大腿的重要肌肉

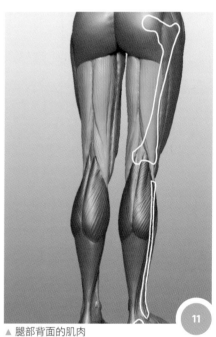

▲ 腿部背面的肌肉

橈側伸腕短肌（extensor carpi radialis brevis）源於上髁外側而座落於橈側伸腕長肌下方，它們在表面一同製造了一個小凹處。

伸肌群也源於外側上踝並且伸展過（stretch across）手背。

10: 腳部肌肉-上半部

髂前上棘（anterior superior iliac spine）是許多肌肉發源之處。

縫匠肌和闊張筋膜肌也都附於之上，當向下觀察它們時，可以發現它們如倒 V 字型的發展。縫匠肌是一個長且極扁的肌肉，它以一個彎曲的長條狀經過膝蓋並連接脛骨。

V 字型的空白處則由四頭肌填補，在表面上我們可以看見它有三處突出的頭（three heads）。股直肌（rectus femoris）沿著股骨直線下降，在嵌入脛骨結節（tibial tuberosity）之前轉變為肌腱。

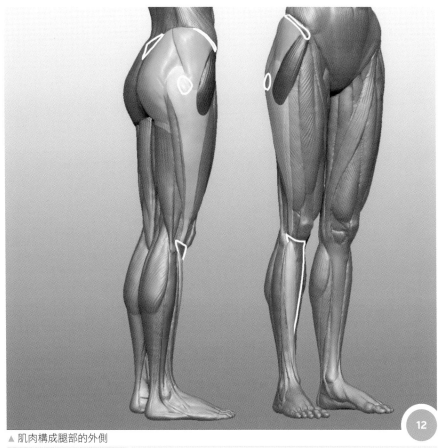

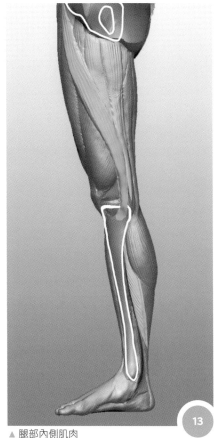

▲ 肌肉構成腿部的外側

▲ 腿部內側肌肉

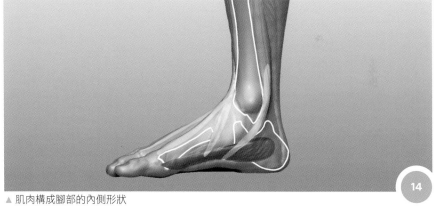

▲ 肌肉構成腳部的內側形狀

11: 腿部肌肉-後方

在腿部背面的大量肌肉我們可以稱之為膕繩肌腱（hamstring），其頂端有團較大的肌肉然後向下左右散開，而底層的肌肉則在較下方嵌入。

下腿背面由小腿肌覆蓋，比目魚肌與腓腸肌組成小腿後肌。從脛骨的髁開始發跡形成兩塊肌肉，它的內側一塊會低於外側的塊，而這兩條肌肉附於跟腱上固定於跟骨。

12: 腿部肌肉-側面

闊張筋膜肌在側邊成為帶狀，而髂脛束則連接在脛骨處。臀肌有如一個大車輪一般從大轉子向外擴散並於中間留下一個溝槽，接著連接到薦骨和髂嵴。

脛骨前肌始於脛骨外側，它越過脛骨（shin bone）連接至腳部內側，它在上半部有最大的肉塊，並在此區域的外

表上造成一個很大的形狀。

13: 腿部肌肉-內側

縫匠肌上方的三角形佈滿且嵌入恥骨（pubic bone）的內收肌，這些強而有力的肌肉將腿部從身體中線拉開。

脛骨和比目魚肌之間，大部分被所謂的屈趾長肌填滿，它伸向內側腳踝後方然後附著於腳上。

14: 腳部肌肉-內側

拇外展肌從大腳趾的第一蹠骨（first metatarsal）伸向跟骨（calcaneus）。它填滿骨弓所造成的空間；腳底的脂肪墊也填滿這個空間。

在它上面是骨骼結構和附著於腳骨的下腿肌腱。

15: 腳部肌肉-側面

足外展小趾肌（abductor digiti mini-mi）從最小腳趾到跟骨（calcaneus）。腳的外側邊緣靠它與地面接觸，要注意的是腳碰觸地面只用腳跟、腳趾和腳掌外側。

當它們伸往趾骨時，趾長肌的伸趾腱在上側產生一些看得見的形狀。

16: 手部肌肉-掌面

在大拇指側是手掌高處的圓肌肉塊，在外側稱為小指球高處的肌肉（muscles of the hypothenar eminence）。

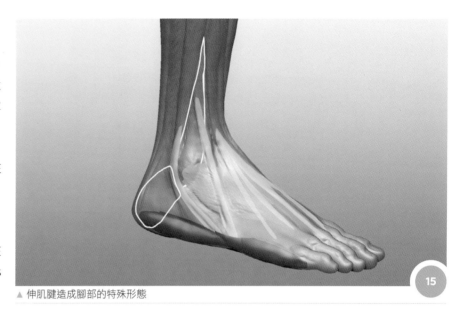

▲ 伸肌腱造成腳部的特殊形態

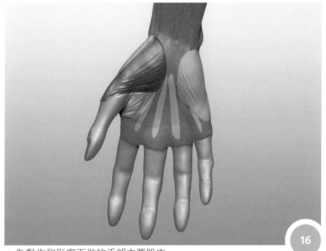

▲ 為動作和形廓而做的手部主要肌肉

▲ 手部和腕部表面的肌肉塊

在手掌中間是伸往指骨的屈腱；這些肌腱能突出外表。

17: 手部肌肉-手背

第一背側骨間肌（first dorsal interos-seous muscle）位於大拇指和第一食指（first index finger）之間，它在外表上造成凸狀形。

伸拇長肌和外展拇長肌的兩條肌腱和伸拇短肌之間造成一個凹處。

在手腕上，肌腱受背側手腕韌帶帶動而平滑伸出。

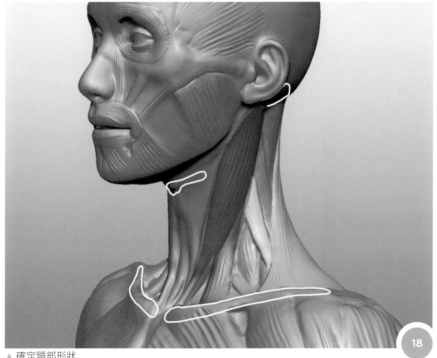

▲ 確定頸部形狀

18: 頸部肌肉-側面

頸部的許多形狀來自胸鎖乳突肌（ste-rnocleidomastoid），它有兩個源頭，那就是鎖骨（clavicles）和胸骨（sternum），而終止於頭部的乳突（mastoid process）。

在胸鎖乳突肌與斜方肌之間，只有為數不多的肌肉實際造成外表形態。其一是肩胛提肌（levator scapula），它來自脊椎和菱形肌的邊沿，下方的舌骨（hyoid bone）和軟骨原骨（cartilage）造就頸部的外觀。

19: 臉部肌肉

臉部肌肉部並不特別厚，然而，嚼肌（masseter）和顳肌（temporalis）或許是最明顯。它們平躺在皮膚下並且共同創造我們平日所表現的許多表情，當它們拉住它們的插入物時，它們的皮膚皺摺與運動方向成直角。

小的隆突出現於嘴角，那是因為肌肉在那裡嵌入而拉回來所導致。

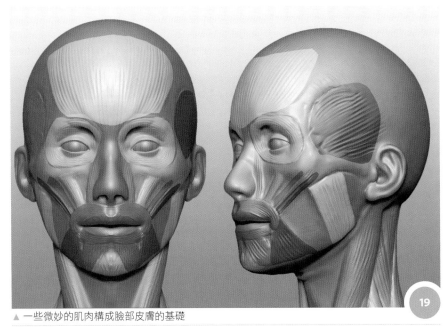

▲ 一些微妙的肌肉構成臉部皮膚的基礎

20: 調整

現在已經在我們的模型上加了全部的肌肉，創造了具有說服力的外表和一般人常見的形廓。

因此，在加上皮膚之前的調整工作就是將粗糙的或凹凸不平的邊緣整理得光滑，例如肩膀和腹部，同時需要降低並調和肌肉創造柔和的輪廓，塑造成不讓人覺得笨重而又有更有女性的嬌柔感。

每一肌肉依據人體結構配置，但要記得在進一步的過程中將它們整平。

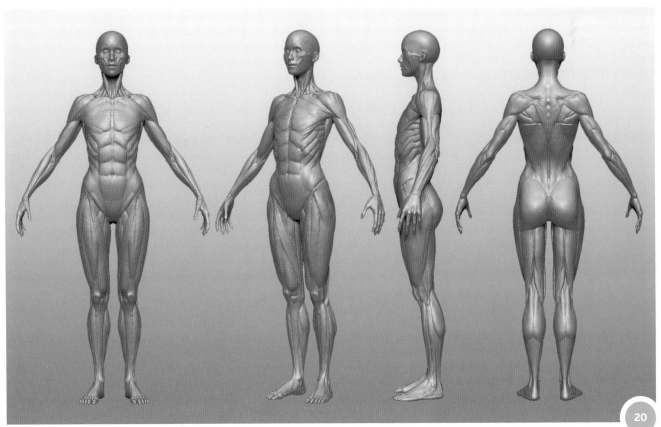

▲ 肌肉的形態，為皮膚和身體細節做準備

雕製原型人物

3D 女性

第三章｜身體脂肪和皮膚

撰文者 Mario Anger

動畫師

經過第一章和第二章的人體塑造後，人體已經近乎完成，接下來就是加上皮膚和身體特徵、修飾特定身體類型的整體形狀。第三章將介紹如何用體脂肪做體型改變的主要部分，以及如何讓手、腳和臉孔呈現更自然的外觀，然後展示不同光線之下的人像表現，最後提供通用的女性圖像作為製作基本人物模型的實際應用。

「尤其是人體脂肪，它改變人體的外觀。男性以及女性的形廓因為身體脂肪分布的不同而有很大的差異」

01: 身體脂肪-概述

身體並非只由骨骼和肌肉組成，還有其它因素影響形態和輪廓，尤其是身體脂肪，男性和女性的形廓因為體脂肪分布的不同而有很大的差異。

一般來說，脂肪在女性身體中占較大的的百分比，肌肉的優勢就是透過脂肪柔

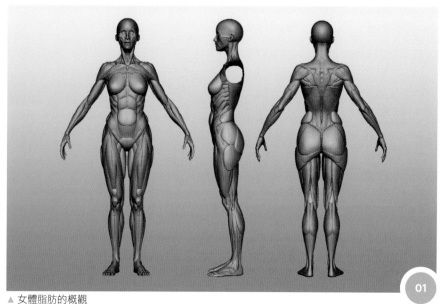

▲ 女體脂肪的概觀

化身體結構和枯萎的部位，有些人體雕刻的部位需要給人柔軟的感覺。

02: 身體脂肪-乳房和骨盆

乳房是女體中的一個主要部分，它幾乎全部由脂肪組成。骨盆區也是由不同的

脂肪巧妙地組合在一起，這些脂肪的組成使得臀部到大腿產生柔軟的感覺，並模糊了脂肪底下的主要肌肉的樣貌，因為它從腰圍開始，所以強化了臀部較高的錯覺，在背面，它們使底端的臀大肌的肌塊變得柔軟。

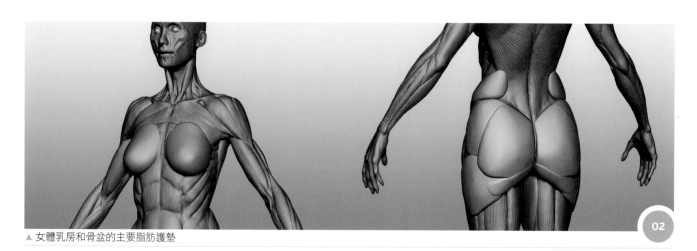

▲ 女體乳房和骨盆的主要脂肪護墊

03: 身體脂肪-腹部、後腿、膝蓋、
手和腳

如圖 03 你能看見腹部脂肪襯墊的突
出。當它發展健全時就產生明顯可見的
水平線，而肚臍（belly button）正下
方形成一個平面變化。

在腿部，膕繩肌（hamstring muscle）
之間充滿膝後窩的脂肪（popliteal
fat），這些脂肪使得膝蓋周圍顯得光
滑，在膝蓋上方和下方的脂肪使得外表
產生相當明顯的腫脹。

手的內側和腳的底部也有脂肪墊（fat

pad），這些脂肪使表面產生柔軟的外
觀。

04: 平面設置-概述

結合人體的主要元素於一體的網格
（mesh）之後，最好是建立重要的平
面變化並轉換於外表上；我們這麼做是
要確定一個自然而又逼真的模型。

肌肉覆蓋骨頭，肌肉也相互覆蓋，而且
在某些程度上身體外觀常受影響，也就
是說你無法確認一個特定的凸塊是怎麼
產生的，最好先誇大邊緣然後在區塊內
把那些不太明顯的地方變得柔和。

05: 建立平面-上半身和手

在上半身，肋骨籠的前緣（costal ma-
rgin）造成明顯的角度變化，有一條明
顯可見的線條，在那裡的柄狀物連接到
胸骨（sternum）。

腹直肌的肌塊從肋骨底部向下延伸而且
它們形成自己邊緣的平面，它微離腹部
的其餘部分。

兩側周圍，斜肌上端並不粗厚，因此它
更往下改變平面直到骼嵴。手臂並非平
直的進入手部，事實上它們在莖突處
（styloid process）改變角度。

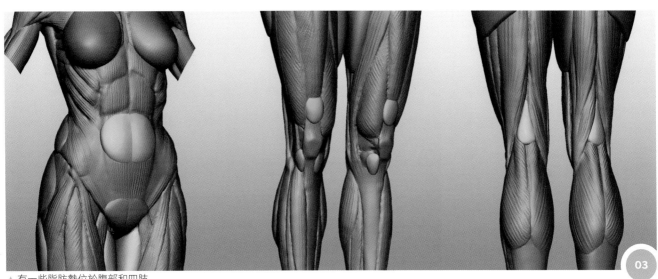

▲ 有一些脂肪墊位於腹部和四肢

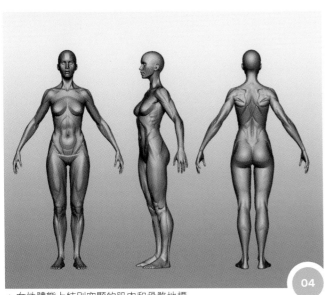

▲ 女性體態上特別突顯的肌肉和骨骼地標

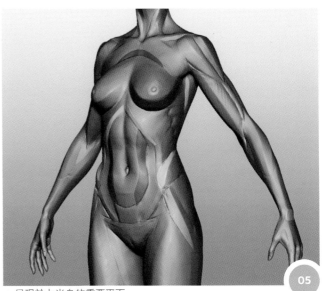

▲ 呈現於上半身的重要平面

06: 建立平面-背部

在背部，三角肌（deltoid）的後方頭部附著於肩胛脊（spine of the scapula）之前，它失去了它的凸面。大圓肌（teres major）是很顯著的肌肉，它大量突出外表。

斜方肌（trapezius）顯現它在體積上的分離，而且是由低、上、中的肌肉纖維組成。當背闊肌（latissimus）在下半轉為肌腱時，它在外表上產生一個皺摺。

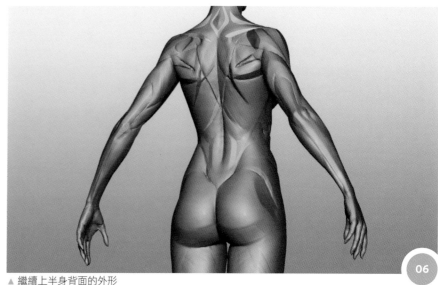

▲ 繼續上半身背面的外形

07: 建立平面-臉部（正面）

臉部表面因為骨突、肌肉以及脂肪墊影響，可以區分為許多平面。暫時性的線條在頭部的每一面將圓球般的頭顱畫分為許多有角度的形態。

前額建立略帶不同角度的三個主要平面。在眼睛眼窩上的孔（supraorbital foramen）的邊緣，產生一個對角線的平面變化，它在眉毛周圍推出眼窩的骨（眼窩上的邊緣）。

臉部的正面可以從顴骨到下巴尖端所形成的線的側面分隔開。

08: 建立平面-臉部（3/4 臉和側面）

當它們觸及口輪匝肌（唇肌）時，下巴的肌肉產生一個深的凹口，它環繞嘴巴；從側面看，它大大的影響顏面的外觀。

由顴骨和鼻側脂肪墊所形成的平面變化造成對角線從淚溝（tear duct）往下降；這通常都被脂肪墊覆蓋。

09: 臉部-耳朵

耳朵位於外耳道（external auditory meatus）頂部 —— 進入頭顱的耳道（ear canal）。

軟骨原骨（cartilage）和肌肉的形態可用弧形管辨別。外耳（concha）和耳輪（helix）從耳朵中間開始延伸到

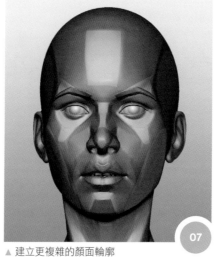

▲ 建立更複雜的顏面輪廓

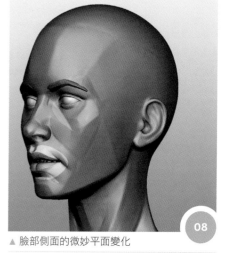

▲ 臉部側面的微妙平面變化

耳朵上部，形成管狀環繞耳朵直到它到達下端的小耳垂（lobule）。

第二道弧形位於邊緣右內側的對耳輪（antihelix）。耳珠（tragus）和對耳屏（antitragus）位於相對的部位。

10: 臉部-眼睛

眼球被兩道細薄的帶狀肌肉和皮膚覆蓋，其功能就像抵抗外來破壞的柵欄，並且防止眼睛乾燥。

眼瞼邊緣呈弧形而非平伏線狀，上眼瞼遮過下眼瞼而且在眼睛外側明顯重疊。

11: 臉部-鼻子

鼻梁由前額向下延伸，它是由鼻骨形

▲ 耳朵彎曲處的基本形狀

成。隔膜（septum）形成鼻梁和鼻尖之間的連結物；當鼻骨轉為軟骨原骨時它分隔鼻梁角，改變平面。

鼻尖通常略帶球根狀並且轉換鼻尖和鼻

▲ 要保持眼瞼彎曲，而不是平直的眼瞼

▲ 鼻子的不同形狀和輪廓

柱，使鼻子能顯得陡峭。

最後，鼻翼（alar）是弧狀的軟骨質地，它附著於鼻尖兩側；它們形成外側的鼻孔。

12: 臉部-嘴唇

上下嘴唇由不同的形狀組成。下唇分兩部分相遇於中間，上唇有附加的部分（丘比特弓 Cupid's bow）位於兩側之間；它有兩個高峰而成為人中（philtrum）位於鼻子的底部，這在女性更明顯。唇角都轉入嘴巴並在外邊角落上形成三角形。

▲ 在嘴唇上創造感人的凸塊

「要記得皮膚會聚攏並起皺或形成皺紋，在特定地點上伸張、彎曲或移動」

13: 皮膚

皮膚將全部的形體結合在一起，它促成

骨頭到肌肉到脂肪的轉變；要將它視為覆蓋身體內在結構的緊身衣服。要記得皮膚會聚攏並起皺或是形成皺紋，在特定地點上伸張、彎曲或是以不同方向移動。

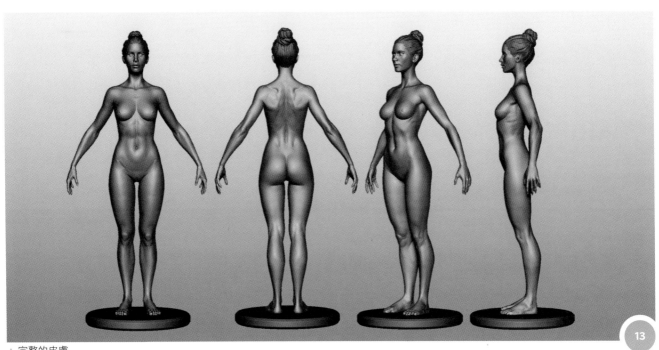

▲ 完整的皮膚

14: 毛髮

單純的毛髮可以建立於三個連續不斷的步驟。第一要確定順著一個方向的較大髮堆，第二要偶而增加髮串挑逗這些頭髮的流向，最後要創造一些長串頭髮打破既定髮型。

15: 手-掌面

在手上，骨頭的固定性改變和柔軟質地是顯而易見的。肌腱和肌肉交互平躺並造成許多邊緣和平面的變化，你將會注意到弧狀皺摺出現於手掌外側的表面，那是由於手指和拇指的彎曲所造成。

16: 手-手背

手指分為三段；大拇指分為兩段〔圖16a〕。在手背上，每一手指的第一段是最長的，第二段手指是手指長度的一半，而尖端的那一段是最短的。

「你將注意到弧狀皺摺出現於手掌外側的表面，那是由於手指和拇指的彎曲所造成」

然而，在手掌面上，各段幾乎都一樣長而三段併攏就略短。從側面看手指，前兩段多少都在一條線上，最後一指會向

內移動而創造更自然的外觀〔圖16b〕

指甲位於指尖，它們併攏在一起時，就會近似平滑的平面。

17: 腳

和手一樣，腳的趾骨（phalange）分三段，但只有大腳趾有兩段，每一腳趾尖略微推入美好的趾甲面。從側面看，四根較小的腳趾似乎緊抓地面，但大腳趾幾乎平放於地面上。

外展拇肌（abductor hallucis）和外

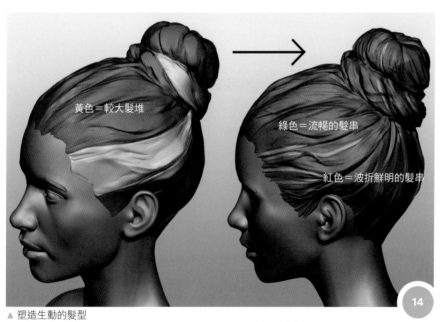

黃色＝較大髮堆

綠色＝流暢的髮串

紅色＝波折鮮明的髮串

▲ 塑造生動的髮型

▲ 手掌裡的一些重要皺紋

▲ 手指頭有三個指關節，但大拇趾只有兩個

▲ 在手指頭造出彎曲與皺摺

▲ 腳和腳趾的側視圖

▲ 腳和腳趾的後視與俯視

17a

17b

展小趾肌（abductor digiti minimi）
在腳部觸及地面之前產生突出的肉塊
〔圖 17a，圖 17b〕。

18: 血管

血管是身體裡易於受傷的結構，那就是
它們為何大部分位於手部和腿部內側的
原因。它們能在外表上形成管狀，為了
製作逼真寫實的外觀，必須在皮層下潛
藏和外露〔圖 18a〕。

在女性身上它們幾乎是看不見，但在某
些特殊的燈光環境下仍能被看見〔圖
18b〕。

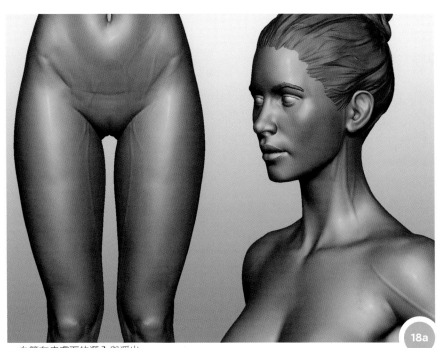

▲ 血管在皮膚下的潛入與浮出

18a

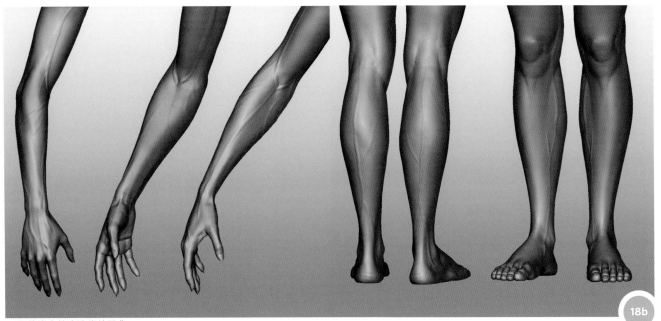

▲ 顯著的血管應適當的柔化

18b

19: 光源設定

假如你要檢核人物的形狀時,最好在工作室環境裡呈現出來。

基本上,這個工具你必須建立一個地板,當它偏離相機時是向上彎曲的,這方法可以使地板上的光影取得較平滑的轉變。

你可以使用二或三個燈光照亮場景,當它直接照射於對向時,主燈必須是最強的。另依從側面來的燈點則運用一些形狀填補影子,假如你喜愛,你也可加一個背燈從後面照射人像,以利於隔離對象與背景。

20: 人像的呈現

要將外表處理的好,必須有個好構想。你應該盡可能的改變光源的位置,比較極限角度(例如從頂端或底端照射的關鍵線條)。你可以清楚看見人像外表形狀的一些顯著差異。

專家提示 PRO TIP
展現你的圖像

在寫實條件下描繪你的 3D 人像,你可以使用獨立的即時描繪器,如 Marmoset Toolbag 或 KeyShot。

它們使用物理精確的相機和燈光計算最終的圖像。 只需將模型作為 OBJ 檔案導入,運用任何環境,為模型選擇材質,然後點擊描繪按鈕。

21: 比例參考圖

就如你的最後助手,圖 21 提供一個參考圖說明我們所預見過的各種不同比例的女性身體,和一些可供參考的額外增加的平面圖像。

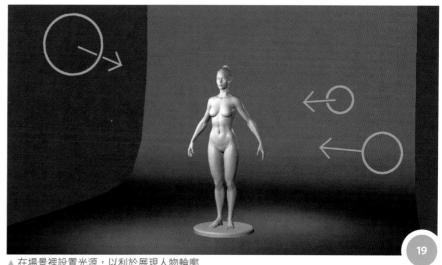

▲ 在場景裡設置光源,以利於展現人物輪廓

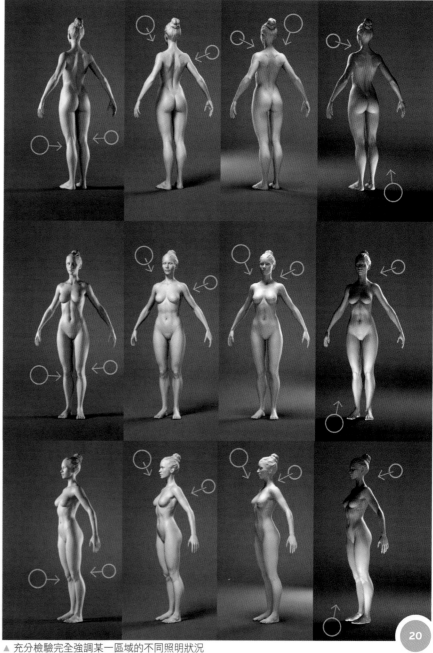

▲ 充分檢驗完全強調某一區域的不同照明狀況

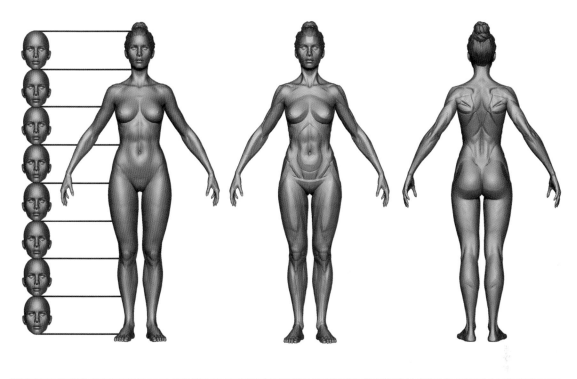

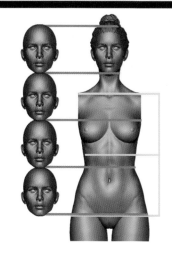

「經常觀察人體是個好點
子，無論是參考一個真正
的人或一張照片」

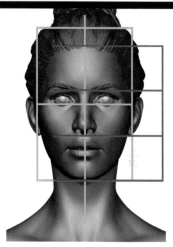

▲ 要確定你運用正確的比例去取得一個外觀真實的模型

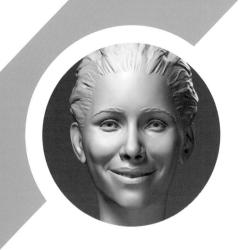

雕製原型人物

進階 3D 女性

第一章 | 臉部和頸部

撰文者 Mario Anger

動畫師

現在，女性人像被建立於形態學的〔形〕和解剖學的〔結構〕上，此時正是對於它們的運動範圍的特殊部分進行更精密觀察的時刻。

在此一章節裡我們將針對顏面和頸部，並顯示這些身體部位彼此間如何連接。然後，我們將檢視類似眼睛、嘴巴等等的單一要項。討論它們如何能表現不同的極限去傳達情感，以及肌肉如何能改變它們的形狀。最後，顏面表情將被更深入的檢驗，而且將描述主要顏面肌肉如何相互作用，如何在外表上產生一致的外觀。

01: 頸部的側彎

頭部是藉由頸部肌肉而轉動、屈曲、伸張和彎曲。當耳朵斜向肩膀而臉部向前直視時，這就是所謂的側彎。

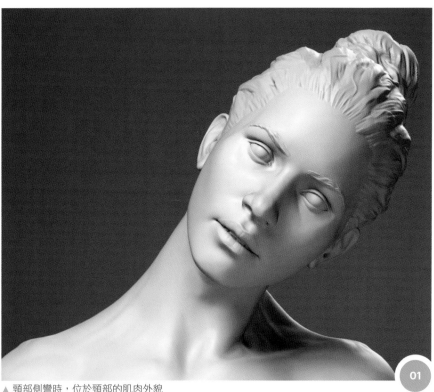

▲ 頸部側彎時，位於頸部的肌肉外貌

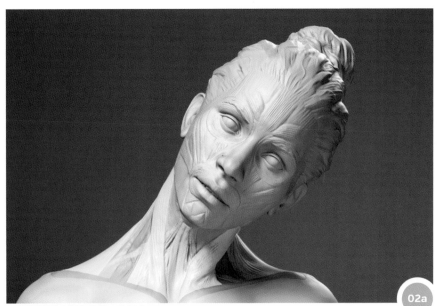

▲ 頸部側彎時所牽動的一些肌肉

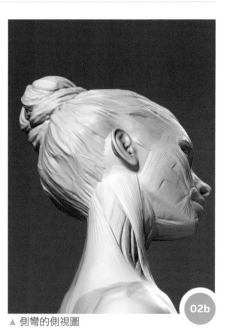

▲ 側彎的側視圖

一般人，頭部能在身體中線以及肩膀位置之間做到一半的側彎。肌肉在頭部側邊的活動相當活躍，耳朵在那裡斜向肩膀，因為它們的支撐點都相同方向移動而變得比較厚。在另一邊的肌肉因伸張而變薄，朝向鎖骨看，你可以在外表上發現兩個對等的肌腱。

02: 側彎狀態下的肌肉

在圖 02a 和圖 02b，當肌肉拉向它們的支撐點時，你可以看見肌肉的粗細寬度。頭部側彎是肌肉的相互作用，它大部分抓住乳突（mastoid process）和頭部的枕骨（occipital bone）。在頸部側邊，肌肉較靠近它們在鎖骨（clavicle）、肩胛（scapula）、或肩峯（acromion）的嵌入點上。

03: 轉動頸部

頸部能向左右轉動，它的極限大約 80 度，因此下巴幾乎可以點到肩膀。肌肉環繞頸椎（脊椎的頸骨）的縱向軸心轉動頸部和頭部，此一軸心嵌入頭顱底下接合點，從側面看，有些像似運用外界的音響管道（external acoustic meatus）排成一行。

頸部肌肉並非僅僅由一塊肌肉負責轉動頸部，然而，我們只對表面肌肉有興趣，因為它們影響外形。胸鎖乳突肌的外表是最突顯的一個〔圖 03b〕。它努力縮短頭部側面的胸骨、鎖骨乳突和它的嵌入點之間的距離，在這區域兩條肌腱在皮膚下突出，有個較突出的圓形肉塊在它朝向頭部的上端變得明顯可見。

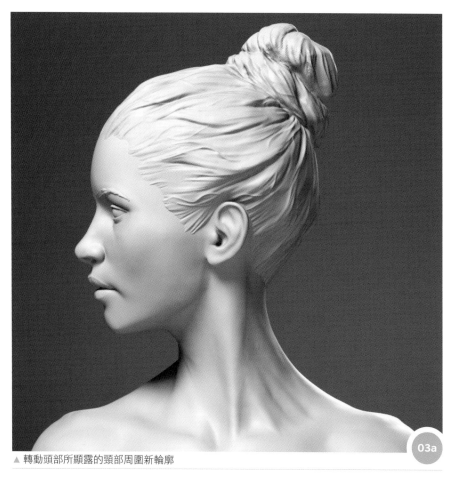

▲ 轉動頭部所顯露的頸部周圍新輪廓

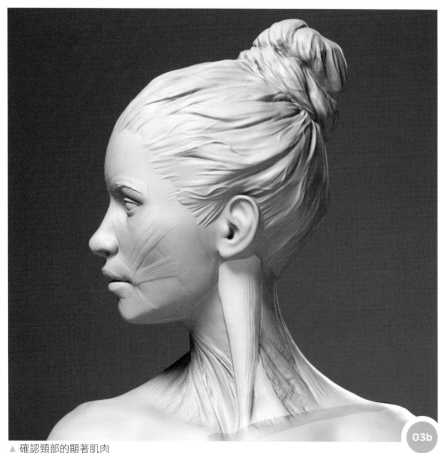

▲ 確認頸部的顯著肌肉

要記得身體能表現兩類型有角度的動作，這兩類型動作影響兩個身體部位之間的角度。

屈曲是身體部分的彎曲動作，這個動作是降低角度。

伸張是反方向增加角度。舉例言之，當手臂彎曲於手肘處，那是屈曲，而當它伸直時就是伸張。

04: 頸部-伸展與屈曲

伸展是將頭部向背後傾斜〔圖 04a〕。在此一動作的極限裡，眼睛能向上直視，從身體中間線觀之，它是 70 度彎曲。頭部被頸椎骨（the bone of the cervical vertebrae）推向後，此一動作看似彎曲的鏈條。

伸張動作拉長而且顯現了下巴（骸）底下的肌肉，它也縮短並增厚頸背的肌肉，譬如斜方肌（trapezius）或頭夾肌（splenius capitis）來自軀幹的上背部〔圖 04b〕。

胸鎖乳突肌的前部纖維質地賦予頭後部一股額外的拉力。舌骨（hyoid bone）底下兩個環狀軟骨（cricoid）骨凸和甲狀軟骨（thyroid cartilage）明顯出現於外表；女性則不明顯。

頸椎關節彎向胸部就是所謂的屈曲〔圖 04c〕，相對於身體中線的角度減少了。正常情況下，下巴能觸碰到胸部，因此，角度的改變大約是 60 度的極限，當頸部彎曲時，頸肌幾乎是反向的。頸部的背肌放鬆而且伸長，前肌顯得活躍，胸鎖乳突肌的後部纖維質地也

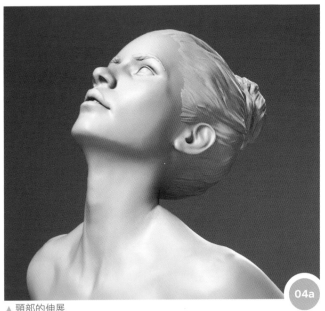

▲ 頸部的伸展 **04a**

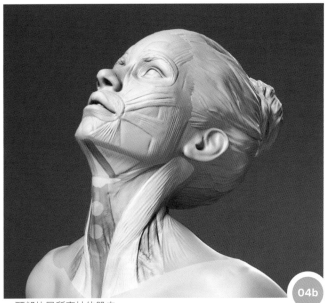

▲ 頸部伸展所牽扯的肌肉 **04b**

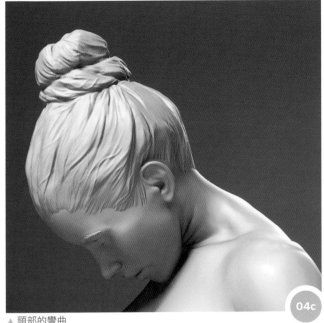

▲ 頸部的彎曲 **04c**

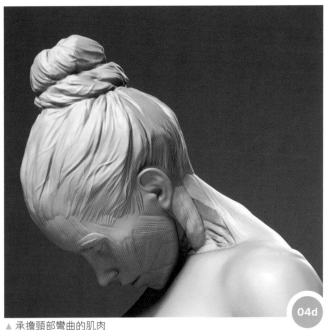

▲ 承擔頸部彎曲的肌肉 **04d**

受到一些影響〔圖 04d〕。

05: 顏面肌肉

當顏面皮膚下的肌肉在彼此間的某些關係之下變得活潑時，它們造成表情的變化，猶如非語言的溝通一般，它們幫助人們傳遞訊息。

顏面肌肉異於骨骼肌（skeletal muscle）；它們的起點靠近骨頭而且在外表上不增加大量的形狀。我們可以將它視為頭顱上的面膜，當肌肉將皮膚拉在一起時，微妙的皺紋因此產生，這對解讀表情而言是重要的。

不確定的姿勢是所有表情的基礎。辨識情緒，人類的腦袋與肌肉組織的運作是有著密切的關係〔圖 05a，圖 05b〕。

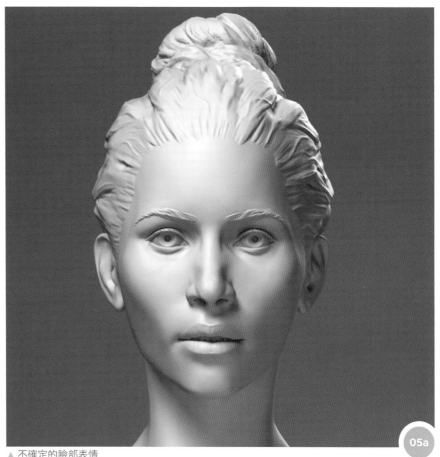

▲ 不確定的臉部表情

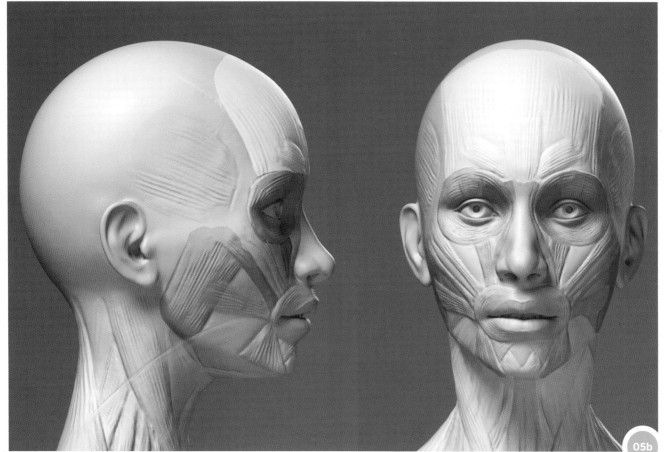

▲ 不確定的表情是所有表情的基礎

專家提示 PRO TIP
混合形狀 Blend Shapes

檢核姿勢和表情的運作是否正確時，
你可以使用 Blend Shapes。轉移網格
為類似 Maya 這種不同的應用軟體或
只是為你所要雕刻的每一姿勢建立額
外的階層。在姿勢之間斷斷續續的滑
動將會促成順暢的混合。小小的動作
總是顯露出比靜態的圖畫和姿勢更多
變化。

06: 眼睛的變形

眼睛並不是只是單純的球體坐落於眼眶
裡，它們是不完整的或橄欖球型的球
體，從側面看會顯得短些或長些。

從正面看它們被眼瞼包圍而變得比較好
看。在形狀的中間，一個小頂端突

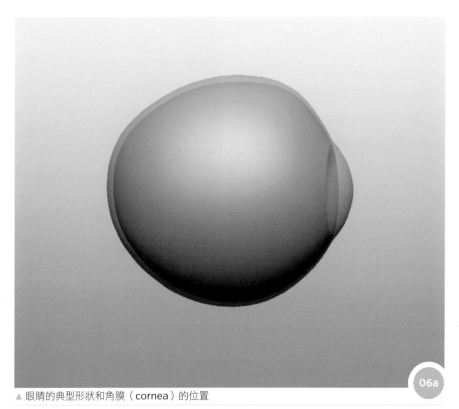

▲ 眼睛的典型形狀和角膜（cornea）的位置

06a

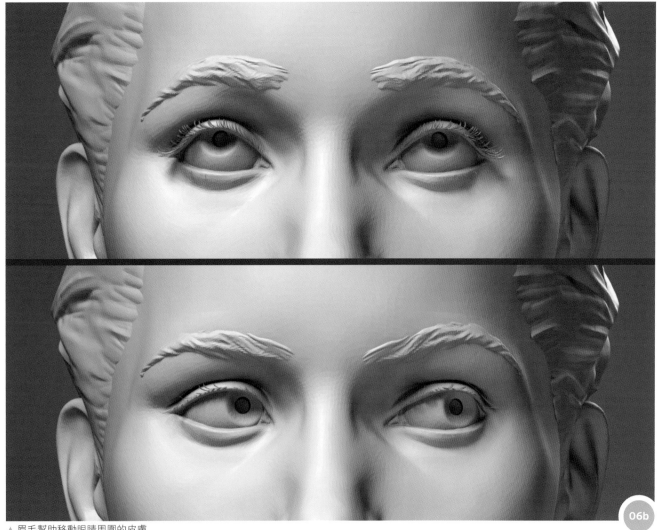

▲ 眉毛幫助移動眼睛周圍的皮膚

06b

出——這是角膜（cornea）〔圖 06a〕。當眼睛轉動時，這個突出物在皮下移動，因此在外表上產生凸狀面的變化。

當轉往側邊或上下轉動時，眉毛最常隨著動作清理眼睛的視徑（sight path）〔圖 06b〕。

07: 嘴巴的變形

環繞嘴巴的肌肉能產生各式各樣的姿勢和表情，就如你從圖 07 的影像所看到的那樣。口輪匝肌（orbicularis oris）能收縮或張大，它也能縮攏（pucker）嘴唇。

肌肉附著於這個環狀肌肉而產生附加的表情，下顎骨張開或閉合配合嚼肌的幫忙而運作整個系統。

前面未曾提過的一塊大而又平坦的肌肉，闊（頸）肌（platysma）在骸（下巴）側和底部連結嘴巴，它能壓低下巴或往下拉動下嘴唇或嘴巴的角度。

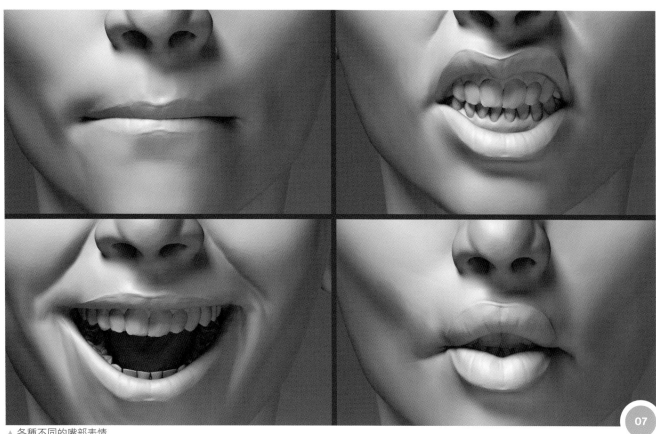

▲ 各種不同的嘴部表情

07

專家提示 PRO TIP
皺摺和皺紋

在 ZBrush 裡，創造皺摺和皺紋時，你可以使用帶有乾淨俐落感的尖頭筆。Dam_Standard 筆可以賦予好效果。然後 Pinch 筆有助於增加皺紋線的銳利感。假如這樣還不能滿足你的需要，你可以使用 Cavity 面膜（Cavity mask）遮蓋皺紋並用 Inflate 筆擠壓它們周遭的肌肉。

08: 顏面表情-快樂

卓越的美國心理學家 Paul Ekman
（www.paulekman.com）創造了一
整套的「情緒圖解集」（atlas of
emotion）——包含臉部潛在的數千種
表情的展現。在單純的術語裡，這些表
情可以破解為六大基本情緒模組：憎惡
（disgust）、快樂（happiness）、
憤怒（angry）、恐懼（fear）、驚訝
（surprise）以及悲傷（sadness）。
有時藐視（contempt）也被納入。我
們現在就讓大家觀賞其中的一些表情。

快樂（或微笑）的例子有它活躍的區域
環繞於嘴巴和眼睛四周，雖然眉毛也能
強化情緒的範圍，當環繞眼睛的環形肌
收縮時「烏鴉的腳」（Crow's feet）
皺紋出現了〔圖 08a〕。

顴大肌（zygomaticus major）和眼輪
匝肌（orbicularis oculi）主要功能是
創造快樂的臉孔〔圖 08b〕。眼睛的
下眼瞼往上推而造成微笑的眼睛。嘴角
向後上方拉，因此上列牙齒開始露出。

眼睛和嘴巴之間的空間被擠壓，因此臉
頰往上推而突出；由於肌肉收縮，皺紋
不只出現於眼睛和嘴巴周圍，有些時候
甚至出現於臉頰。

09: 顏面表情-震驚、恐懼

震驚、懼怕或驚訝通常會造成寬闊開放
的表情。懼怕迫使眼睛張開、升高上眼
瞼而拉緊下眼瞼，這樣能導致這區域的
皺紋產生。在懼怕的表情裡，眉毛也會
上升而且略微拉在一起，嘴唇開始縮回
並略微呈現水平狀升向耳朵處。有時下
巴開始下墜而嘴巴張開〔圖 09a〕。

前額上，額肌（frontalis muscle）升
高眉毛，它也造成前額的皺紋〔圖
09b〕。

當開張的下巴伸張嘴巴和眼睛之間的肌
肉時，臉頰區域略微閃亮。嘴巴的皺紋
因降口角肌（depressor anguli oris）

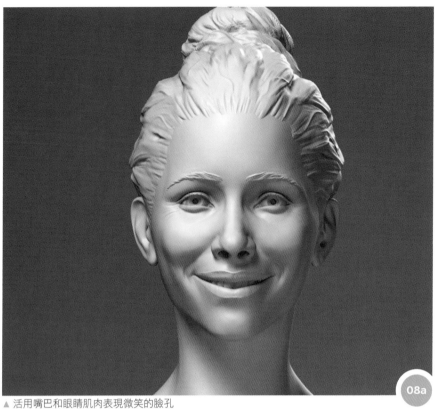

▲ 活用嘴巴和眼睛肌肉表現微笑的臉孔

和闊（頸）肌（platysma）而向後下
方拉，肌肉常以類似懼怕或驚嚇等負面
情緒而活化。

10: 臉部表情-憤怒

憤怒是以眼睛、鼻子和嘴巴表現。眼睛
張大、怒目注視，鼻孔抬高，而嘴唇壓

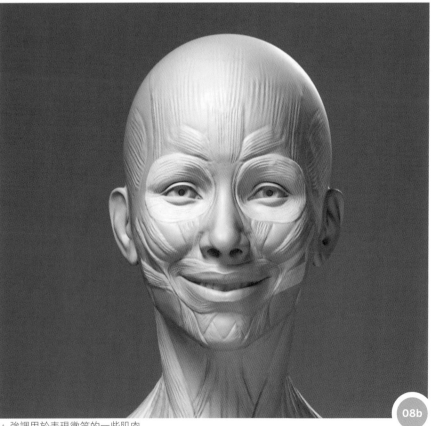

▲ 強調用於表現微笑的一些肌肉

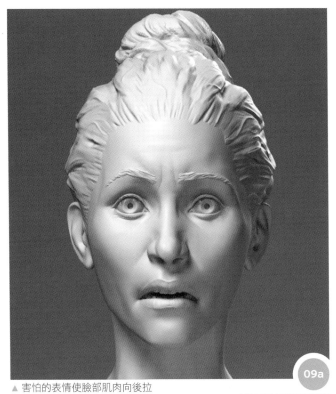

▲ 害怕的表情使臉部肌肉向後拉

09a

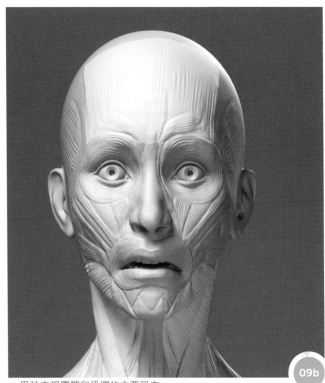

▲ 用於表現震驚和恐懼的主要肌肉

09b

縮或向下拉，若有皺紋，深的皺紋會出現於鼻子四周。再者，眉毛向中間腫脹有助於表現此一表情的極端性〔圖10a〕。皺眉肌（corrugator muscle）收緊和聚攏眉毛，它也在前額促成皺眉線的產生。

同時眼瞼上提肌（levator palpebrae superioris）抬高上眼瞼（upper eyelid），因此眉毛和眼睛之間的空間變小。

上升唇提肌（levator labii superioris）

使上唇抬起而露出牙齒象徵侵犯行為，除此之外，口輪匝肌環繞嘴巴，拉緊而嘴唇變緊，嘴角則向下拉〔圖10b〕。

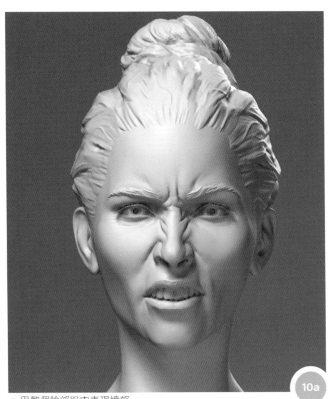

▲ 用整個臉部肌肉表現憤怒

10a

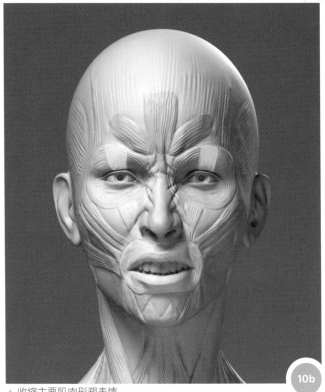

▲ 收縮主要肌肉形塑表情

10b

進階 3D 女性

第二章｜肩膀、手臂和手

撰文者 Mario Anger

動畫師

在這章我們將觀察肩膀、手臂和手在不同姿勢的安排。這一系列身體的部分動作將會詳細列舉，關節的旋轉如何的改變皮膚變化，及肌肉在這種動靜狀態下的作用。女性骨骼特點應能保持這樣的比例。

01: 肩膀和手臂的放鬆

當肩膀移動時，整個肩膀帶（shoulder girdle）都會包含在內，所以鎖骨、肩峯以及肩胛是依據旋轉和位置而改變。

肩膀能夠移動、提高、下沉，如果你加入手臂的動作的話，也可以增加彎曲、延伸、外展和內收力。在此，手臂垂直懸掛於兩側成零動作及其餘的姿勢〔圖 01a〕。

肩胛骨環繞著椎軸、肩峯和中間邊緣的接觸點旋轉，它在肩胛胸廓的開張轉動來對應肱骨。這種移動可解釋成兩個階段，第一個是 0-30 度的手臂外展力，肱骨旋轉時肩胛骨休息，第二階段肩胛

骨轉動從 30 到 180 度角，肩胛骨作用為 1：2 的比例，所以每 2 度的肱骨旋轉它就旋轉 1 度〔圖 01b〕。

02: 肩膀和手臂外展成 90 度

外展或抬起手臂跟身體主軸成 90 度，造成鎖骨顯現出一些動作。如果它們旋轉回來，鎖骨會形成一個長 S 型顯現了一個凸面狀在皮膚表面上升的時候。胸骨會上升，同時也由肩峯到胸骨旋繞脊椎回來〔圖 02a〕。

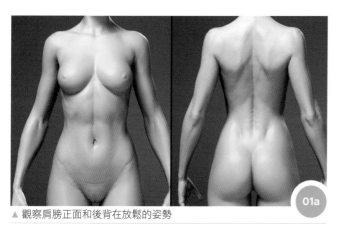

▲ 觀察肩膀正面和後背在放鬆的姿勢

01a

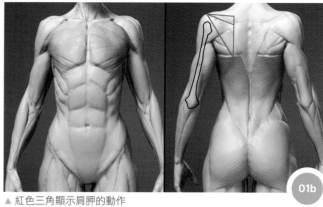

▲ 紅色三角顯示肩胛的動作

01b

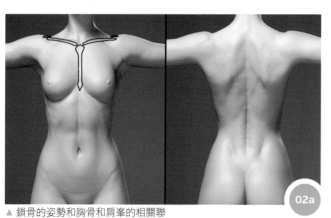

▲ 鎖骨的姿勢和胸骨和肩峯的相關聯

02a

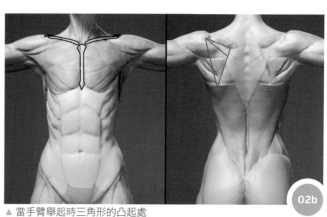

▲ 當手臂舉起時三角形的凸起處

02b

▲ 肩胛被提高到最大限度角度的 75 度角

▲ 很多的肌肉支撐這個動作

專家提示 **PRO** TIP
內收作用和外展肌

內收作用和外展肌運動時帶來了部分身體的前傾或（個別的）分離身體的中軸線。例如展開手指是外展的而收回來是內收的。

手臂完全向外伸展造成的轉動帶來上半部向前傾，這樣才能造成較大的轉動，否則不可能向外伸展手臂超過 90 度而我們會無法舉手。

而且，當手臂舉起時，胸腔的外形會有較大的改變；它會伸直和平坦一些。肱骨的接附處漸漸地翻轉且造成肌肉漸次扭曲，側面三角形變厚處應是主要運動處〔圖 02b〕。

棘下肌和棘上肌的肌肉在這個動作時產生，然而並未在表面顯現出來，它們固定著纖維也緊拉著肱骨的開頭部分去開展外展肌且完的被斜方肌在肩胛上拉引，因為肩胛胸廓肌的開張肩胛椎被轉動了 30 度角。

03: 肩膀和手臂外展 180 度
更進一步的向外伸展手臂達 180 度後，因為它自體旋轉，你可以看見更多

▲ 手肘的骨頭地標在伸展時呈水平線

的三角肌前端，肩峰是朝後的。肩胛骨被提高到最大限度角度的 75 度角〔圖 03a〕。

它較低的一端突出到身體每一邊且造成一個可以辨識的輪廓，同時，鎖骨完全的分開且扭轉，所以它們的胸大肌變得能延伸且平坦到最大的限度。肌肉像是背闊肌、大圓肌、菱形肌變得較薄和放鬆，因為它們的接附處分開了〔圖 03b〕。

三角肌和斜方肌連結且變厚了，當手臂

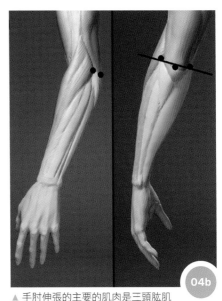
▲ 手肘伸張的主要的肌肉是三頭肱肌

有相反方向的動作就會並攏到旁邊。背闊肌連結了且三角肌和斜方肌放鬆了。

04: 肘部-伸張和彎曲
當手臂在休息的姿勢（彎曲），三個手肘的地標——鷹嘴、側面肌和內上髁呈水平線〔圖 04a〕。

在手肘伸展時只有一種主要的肌肉，那就是肱三頭肌〔圖 04b〕它把前臂帶回休息的地方，因收縮而造成兩側變短變厚了。

當前臂彎向肩膀時，手肘伸展反轉為手肘屈曲。前臂前傾彎肩膀。肱三頭肌形成的鷹嘴變得更明顯突出，它繞著手中軸的髁骨扭轉〔圖 04c〕。

肱二頭肌、肱橈肌和肱肌是在伸展時會使用到的肌肉，這些前面部分的肌肉增加了分量且漸次的縮短〔圖 04d〕。最大極限角度的彈性幾乎約是 145 度且被最低和最高的手臂限制，因為它們在某些點會互相接觸。

「為了達成這些計畫的目標，我們將著力在表面肌肉的觀察，像是延伸的大肌肉和肱橈肌」

05: 前段手臂-旋前作用和反掌姿勢

當手肘彎曲時，前臂會有兩個不同的動作，內轉（pronation）〔圖 05a〕和反掌姿勢（supination）〔圖 05b〕，看看下一頁的正面觸及部分。

前段手臂骨頭的形狀是特別的彎曲，能以橈骨旋轉著尺骨。當前臂在中立的位置面對著手指頭。

有一些在內轉作用和反掌姿勢的肌肉必須倚靠前手臂，因此不會影響手形，為了能達成目的我們要針對於觀察表層的肌肉像是伸展上肢肌和肱橈肌。當內轉作用的扭曲和反掌姿勢的伸直，這兩類肌肉都會很明顯〔圖 05c，圖 05d〕。

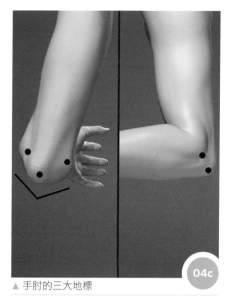

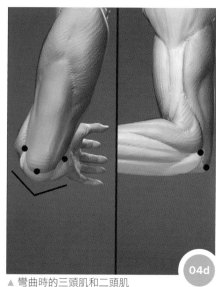

▲ 手肘的三大地標　04c

▲ 彎曲時的三頭肌和二頭肌　04d

▲ 內轉作用（pronation）　05a

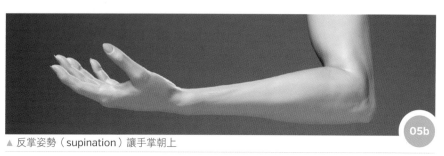

▲ 反掌姿勢（supination）讓手掌朝上　05b

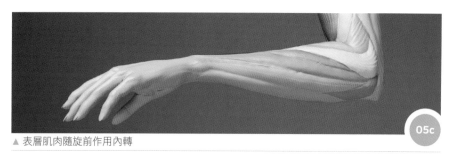

▲ 表層肌肉隨旋前作用內轉　05c

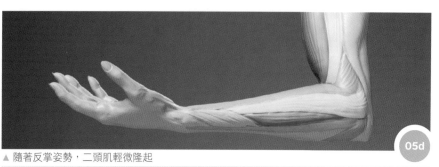

▲ 隨著反掌姿勢，二頭肌輕微隆起　05d

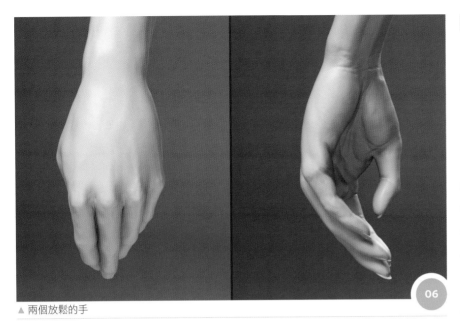

▲ 兩個放鬆的手

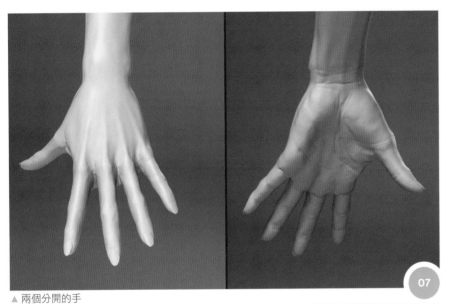

▲ 兩個分開的手

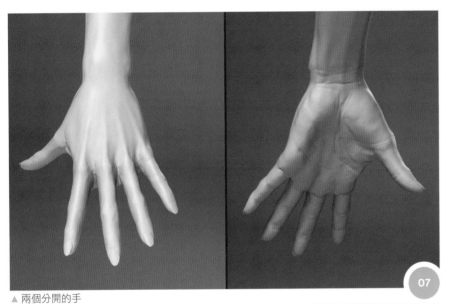

▲ 兩個握緊的手

內轉作用的描述姿勢是當手掌向下時。
當手掌向上時反掌姿勢是相反的。

06: 手部-放鬆

當手部旋轉環繞身體中軸時可形成好幾個不同的動作，它們可以扭轉上下去伸展或收縮，也可彎至尺骨側邊（尺骨偏向）橈骨（橈骨偏向）。當手部在放鬆的姿勢時，手指屈肌腱和手掌肌肉是很活化的，這樣造成手掌擬似球體和拱頂的樣子。

07: 手-伸展

手指頭本身並沒有肌肉，且必須用手背和手的肌肉去做出伸展、彎曲和張開。手掌也有足夠的機動力去連貫到手指頭。

如果手過度的延伸，前手臂的延伸腱（能連結指骨）顯示出了手背部的凸起。手掌伸直了且張力減緩。

「為了要塑造出好看的拳頭，記得前端手指的第二個指關節要伸直一些」

08: 手-握緊

當手握緊形成一個拳頭，腕關節上彎曲的腱就會顯現出來。手掌和顯著肌肉小指球拉緊壓縮所有手的部分在一起。在手的小指邊的手掌屈肌支持帶造成一堆顯著肌肉小指球上的一個犁溝，因為它抓緊且有著拉力。為了要塑造出好看的拳頭，記得前端手指的第二個指關節要伸直一些才能突破既有的手型。

雕製原型人物
進階 3D 女性
第三章｜脊椎和臀部

撰文者 Mario Anger

動畫師

這一章是著眼在脊椎和臀部的動作。脊椎和臀部的關係將被條列出來，因為它們是保持身體平衡的主要元素。這一系列的身體動作將透過不同姿勢的安排詳細列舉出來。

01: 脊椎

脊椎或脊椎柱是由各個骨頭（脊椎骨）所構成的。整個動作是由一整排脊椎和肌肉所互相連結而成。脊椎柱可分為四個主要的部份。

如圖 01，頸椎（綠色）、胸椎（紅色）和腰椎（黃色）、脊椎骨（整體總稱為胸腰脊椎）和薦骨（藍色），薦骨連結脊椎到骨盆的區域。

每個部分有它自己的運行區域，旋轉、收縮和伸展。一般來說頸部脊椎可伸展和收縮 45 度角，向右或左轉動 80 度角，側面收縮為 45 度角。胸椎和腰椎脊椎骨的區域——胸腰的脊椎（thoracolumbar spine）——可左右旋轉 30 度，向前收縮 90 度角且向後伸展 30 度角。

「腰椎部分在最大程度的姿勢時變短 30%，相反的，胸廓部分只有 1% 的壓縮」

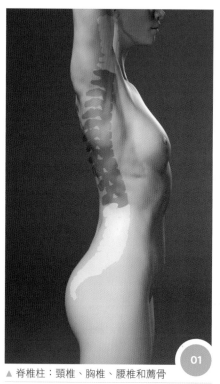

▲ 脊椎柱：頸椎、胸椎、腰椎和薦骨 ⓪1

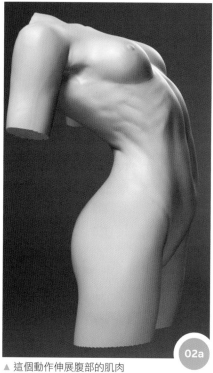

▲ 這個動作伸展腹部的肌肉 02a

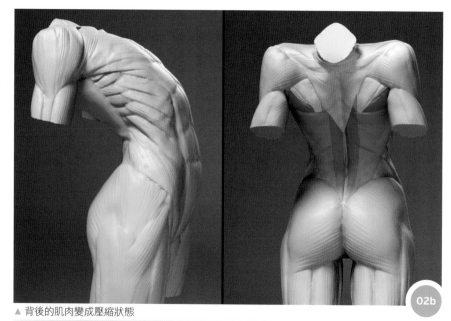

▲ 背後的肌肉變成壓縮狀態 02b

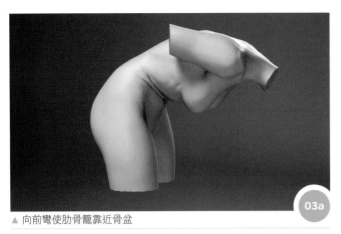

▲ 向前彎使肋骨籠靠近骨盆

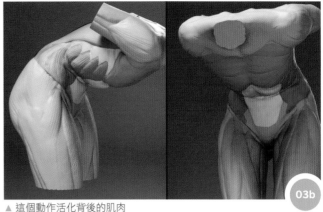

▲ 這個動作活化背後的肌肉

02: 脊椎-伸展

胸腰脊椎部分是被豎脊肌（erector spinae）延伸和斜方肌的下方使骨盆更靠近肋骨。如果脊椎向後彎，胸腔離開骨盆，直腹肌會伸直〔圖 02a〕，且後方的肌肉會變成壓縮狀態〔圖 02b〕。

腰椎部分在最大限度的姿勢下縮短幾乎達 30%，然而胸椎部分只有壓縮 1%。肋骨腔的堅硬防止胸椎像腰椎一樣被延伸。

「女性的肋骨腔比髖關節骨狹小且彎曲傾向骨盆邊，而男性肋骨腔較寬且彎曲時突出寬於髖關節骨」

03: 脊椎-向前彎曲

如果骨盆固定在一個地方，胸腰脊椎能彎曲 75-90 度角，如果骨盆不能固定且彎曲，頭幾乎可碰觸到膝蓋骨頭。腰椎比胸的區域彎曲更多且可延伸，外側可到達 170%的原始長度。

彎曲胸椎和腰椎，用腹直肌和斜肌造成胸腔更接近骨盆〔圖 03a〕。當前面的肌肉變短變厚時，背部肌肉會像突起的尖刺、伸長和彎曲〔圖 03b〕，因此，導致肚臍、肋骨籠正下方的皮膚和脂肪產生皺紋。

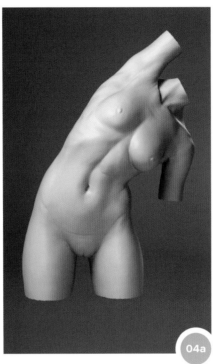

▲ 側彎時肋骨觸及表面

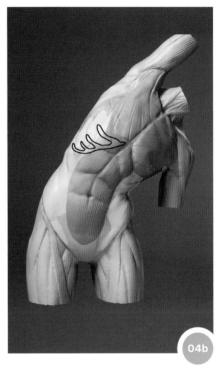

▲ 腹直肌的一側伸展時，另一側則受到擠壓

04: 脊椎-側彎

側邊彎曲是指當脊椎彎離身體中線到側邊且胸腔轉向骨盆邊，這動作叫外展作用。而相對的動作叫內收作用把脊椎帶回身體的中心軸。伸展邊的側腹肌肉變薄且骨盆或肋骨邊會在皮膚的表面顯露出來，〔圖 04a〕這是不同邊骨骼的差異，肌肉在皮膚下被支配的情形。

內部和外部的傾斜包括側邊的彎曲度，

在身體較活耀的那一邊建造出了突出形狀，同樣能支撐這一動作的是一側邊的腹直肌〔圖 04b〕。

女性的肋骨籠比髖關節狹小且彎進肋骨邊緣，男性的肋骨籠比髖關節寬且彎曲時突出超過臀部。

05: 脊椎-轉動

軀幹垂直轉動著脊椎。從骨盆開始，每
一個脊椎骨加進前一個轉動就會增加整
個脊椎的轉動，意思就是說，身體轉動
的部分遠離臀部更勝於接近臀部。皮膚
是轉動的且伸展軀幹在形成水平皺摺平
坦於身體上〔圖 05a〕。

這裡有一些肌肉對應於脊椎的轉動：斜
紋肌、腰大肌、腰方肌、多裂肌、腰髂
肋肌、胸肌、回旋肌和橫突間肌。重要
的是要去留意只有斜紋肌顯現在皮膚
上，其它的都藏於表皮肌肉中〔圖
05b〕。

06: 骨盆-中間地帶

骨盆或臀部的寬廣區域承接著腿部的動

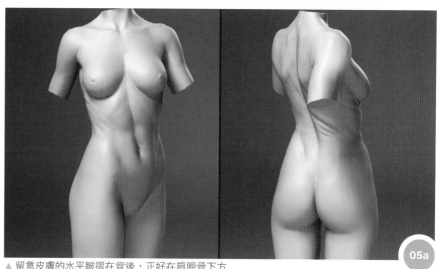

▲ 留意皮膚的水平皺摺在背後，正好在肩胛骨下方

作。球體與槽狀的關節連接股骨於骨
盆，能有寬角度的彎曲、伸展、內收、
外放和轉動。骨盆是身體軀幹的重要器
官；它幫助軀幹向前或向後傾斜，當骨
盆肌肉收縮時最不穩定的身體部分可活

動著，例如軀幹轉動於腿部固定或站立
或腳落地。很少的骨盆動作是骨盆肌肉
造成的，而是起源於軀幹的肌肉、髖關
節和腿部連結於骨盆或薦骨。

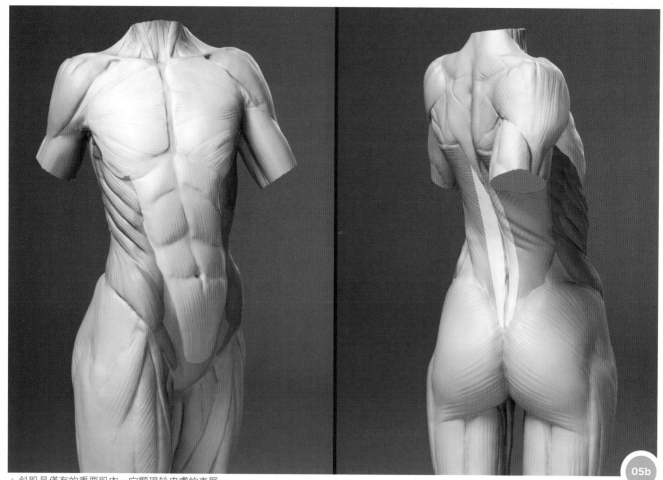

▲ 斜肌是僅有的重要肌肉，它顯現於皮膚的表層

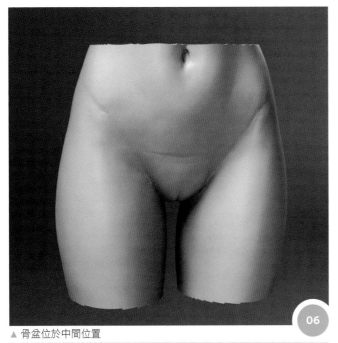

▲ 骨盆位於中間位置 **06**

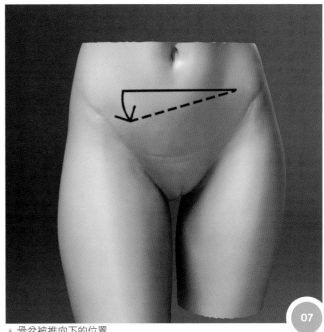

▲ 骨盆被推向下的位置 **07**

「骨盆因腿部彎曲靠近膝蓋放低了
位置；造成股骨最大的隆起在伸直
的腿部所造成的側面影像」

07: 骨盆-側邊傾斜

如果身體重量轉換到另一腳上會發生側
邊骨盆傾斜，一隻腳會彎曲是因另一隻
腳在承受重量且保持直立。

骨盆因腿部彎曲靠近膝蓋而放低了位
置；造成股骨最大的隆起在伸直的腿部
所造成身體的側面影像。

皮下脂肪趨於覆蓋女性這些地標使它們
顯現出較少的骨骼。為了去平衡骨盆的
角度和保持挺直站立，脊椎橫向彎曲橫
向為倒轉角度，此結果造成肩膀線和臀
部的相對立傾斜。

08: 骨盆-向前傾斜

骨盆的向前傾斜相似於臀部的扭轉且可
造成大腿骨或骨盆旋轉，在此兩種情況
下，減少了大腿骨或骨盆的角度。大腿
肌肉像股直肌或縫匠肌在此動作扮演了
重大腳色。

為了保持身體平衡，腹直肌被伸長而豎
棘肌縮短，彎曲了脊椎。

09: 骨盆-向後傾斜

骨盆向後傾斜，脊椎極度伸直，腰椎區
域平坦一些且臀部也延伸些。後腿腱和
臀肌極度拉到腿和腹直肌後面，因為有
了斜紋肌的幫助，拉上了腿的前面部
分。當後腿腱和臀肌加深被壓擠在一起
時，它們會折疊起來。

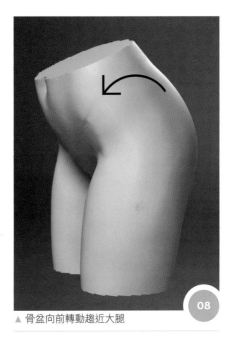

▲ 骨盆向前轉動趨近大腿 **08**

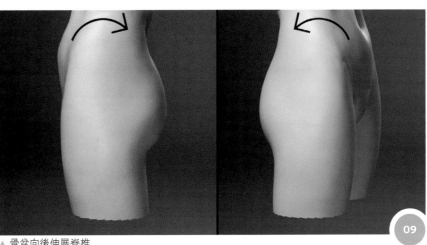

▲ 骨盆向後伸展脊椎 **09**

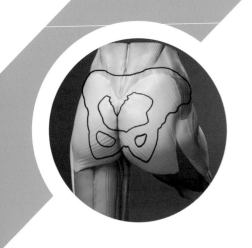

雕製原型人物

進階 3D 女性

第四章｜腿部

撰文者 Mario Anger

動畫師

觀察過肩膀和手臂的細節，我們現在要查看腿部和腳。很多相同的原則可應用於下肢有如上肢。

因為腿是被用來走路的，它們的運動範圍是控制方向和專用於前進的軸心。我們也將要觀察膝蓋、上腿、腳和腳趾去顯示它們如何移動。

骨盆能使腿部移向不同的方向。腿可向前收縮、向後伸展、向兩側外展、向後伸展到身體中軸且轉動向內或向外。

01: 上肢-屈曲

抬高股骨繞行 110 到 130 度角是可行的，可使大腿骨更靠近下腹部〔圖01a〕。腿彎向中心軸在恥骨和闊張筋膜肌、縫匠肌和股直肌的三角形低點，因此可被想像成比髂前上棘的骨頭地標稍微低一些。

在此姿勢，臀大肌變得伸直了一些，所以它沒了圓凸形且臀肌和腿筋的紋路也平滑了〔圖 01b〕。骨盆的骨骼結構，坐骨的粗隆結節，更為靠近表面以忍受坐下的重量。

在腿外側的闊張筋膜肌形成水滴形且獲得些多餘的分量，其它的肌肉支持著彎曲的是內收長肌和短肌、髁腰肌、股直肌、縫匠肌和恥骨肌（pectineus）。

02: 大腿-伸展

以固定的骨盆或大腿骨直立去移動大腿

▲ 彎曲大腿移動靠近腹部

01a

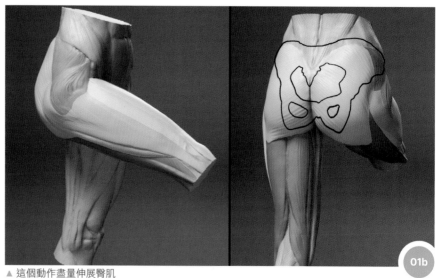

▲ 這個動作盡量伸展臀肌

01b

向後稱為伸展〔圖 02a〕。一般程度的移動約 30 度角，此移動包含了腿筋肌肉（半腱肌）、長頭的二頭肌和內轉肌纖維。最基底的臀肌明顯變厚了，有

如它拉緊大腿骨和上半部骨盆〔圖02b〕。

03: 大腿-外展

以固定的臀骨移動腿部遠離中軸線稱為
外展〔圖 03a〕，一般大約認為是 45-
50 度角。臀中肌和臀小肌以闊張筋膜
肌在腿兩側拉在一起，縫匠肌也支配這
個運動。

闊筋膜的指引線或髂脛束在皮膚表層也
是看得到的，有如在股骨的三角形所伸
展的內收肌〔圖 03b〕。

當內收長肌的接入點在恥骨上支和且股
骨互相移開時，內收長肌的纖維形成了
很強的圓柱形狀。

04: 大腿-內收

以固定的臀骨把腿移動到身體中軸叫做
內收〔圖 04a〕，一般大約為 20-30
角使腿部帶進跨過身體的中軸。

大腿內收作用使肌肉能運轉：髂腰肌
（主腰肌和髂肌相結合）、恥骨肌、長
內轉肌和股薄肌〔圖 04b〕。

▲ 伸展大腿，向後伸長腿部　02a

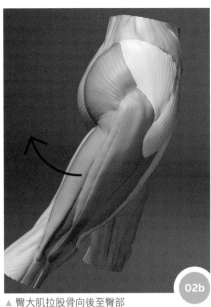

▲ 臀大肌拉股骨向後至臀部　02b

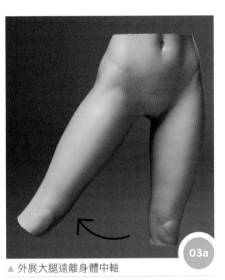

▲ 外展大腿遠離身體中軸　03a

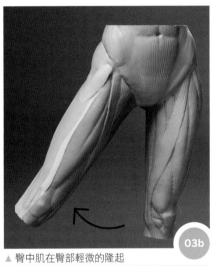

▲ 臀中肌在臀部輕微的隆起　03b

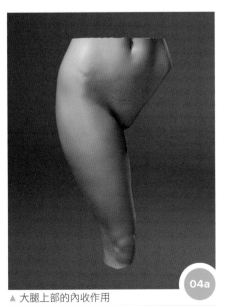

▲ 大腿上部的內收作用　04a

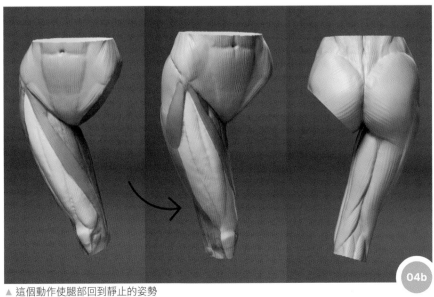

▲ 這個動作使腿部回到靜止的姿勢　04b

▲ 大腿從中軸線轉開

05a

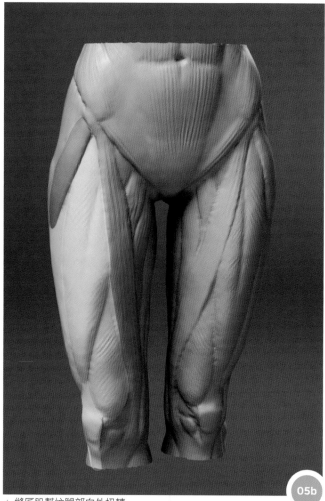

▲ 縫匠肌幫忙腿部向外扭轉

05b

專家提示 PRO TIP
內側和側邊

兩種身體的轉動型式。內部（內側）
或靠近中線和外部（邊線）遠離身體
中軸。

內側（medial）意指中間或身體中
軸。內側運行遠離側邊靠向身體中軸。

外側（lateral）和內側相反，它在身
體側邊。側邊的運行通常遠離身體中
軸靠向側邊。

05: 大腿-側邊的轉動

側邊或外側運轉可到達 45 度角〔圖
05a〕。相當多的肌肉負責轉動，像是
上孖孖肌、下孖孖肌和閉孔內肌。但它
們深藏在骨盆內，因此並沒有顯現在皮
膚上。低層纖維的臀大肌和縫匠肌扮演
了次要的角色〔圖 05b〕。

▲ 大腿轉向中心軸

06a

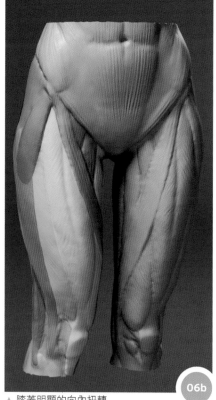

▲ 膝蓋明顯的向內扭轉

06b

06: 大腿-內側的轉動

相反的旋轉就是內側的轉動其最大範圍大約 40 度角〔圖 06a〕。股骨向內轉動旋轉著縱軸線，闊張筋膜肌、臀中肌和部分的臀小肌做出這種運動〔圖 06b〕。

「此種浮動的骨骼滑動進入上踝部之間」

07: 膝蓋-伸展

伸展膝蓋離開小腿靠近腹部〔圖 07a〕。

腿筋肌肉（包含股二頭肌）拉緊小腿，在腿的側邊形成一個管狀並在肌肉間造成一個負向的空間，當膝蓋凹洞壓低時，凹處就變成凸出的形狀〔圖 07b〕。在小腿上沒有任何大肌肉或骨骼的變形，所以表面形狀保持相當一樣。

08: 膝蓋-彎曲（腿的外側）

大腿的腿骨坐在脛骨的台座上，像輪子在平坦的平面上。如果屈曲〔圖 08a〕，上踝的股骨向後轉向脛骨頭〔圖 08b〕，

因此大腿能自然地轉動向後。

在大腿前側的股直肌接合點可互相移開。當股直肌被壓迫向下延展時，在膝蓋骨上的韌帶是固定不能伸展的；此種浮動的骨骼滑動進入了上踝部之間。

▲ 膝蓋向上移動

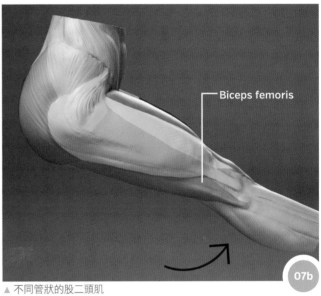

Biceps femoris

▲ 不同管狀的股二頭肌

▲ 彎曲的膝蓋

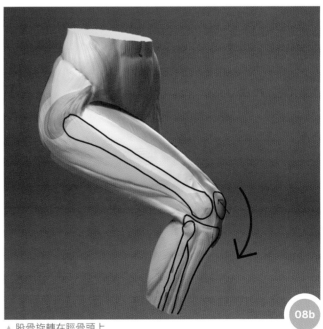

▲ 股骨旋轉在脛骨頭上

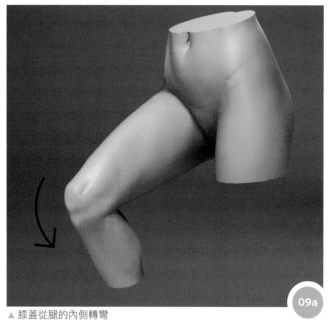

▲ 膝蓋從腿的內側轉彎

09a

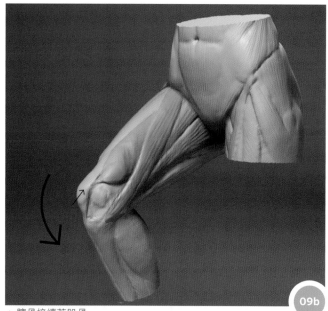

▲ 髕骨接續著股骨

09b

09: 膝蓋-彎曲（腿的內側）

在腿的內側縫匠肌變短和厚且它的接合點變比較接近〔圖 09a〕。股內側肌靠近內側邊髕骨且幫助矯正（接續股骨的連接）膝蓋骨的軌跡〔圖 09b〕。

10: 膝蓋-內側和側邊的轉動

膝蓋內側的轉動是轉動膝蓋骨和小腿內側。相反的運行是側邊的轉動，轉動膝蓋和小腿回來它的中央靜止姿勢〔圖 10a〕。膝蓋骨的地標傾向內側轉動和傾向外側轉動。

腿後的肌肉也反應這個運轉〔圖 10b〕，兩種運轉是延伸大腿從 05 和 06 步驟的運轉。

11: 腳-走動的循環

腳的關節執行腳步移動是不可或缺的，有三種不同的部位用來驅使身體向前進。

腳部接觸地面時，將腳跟抬起使腳背彎曲，所以腳部可以向上提起。當另一隻腳向前走動時，另一隻腳則平貼於地面。不斷持續地透過應用腳底的彎曲來幫助腳部離開地面。

阿基里斯腱非常強健，它連結小腿肌肉

▲ 膝蓋內側和側邊的轉動

10a

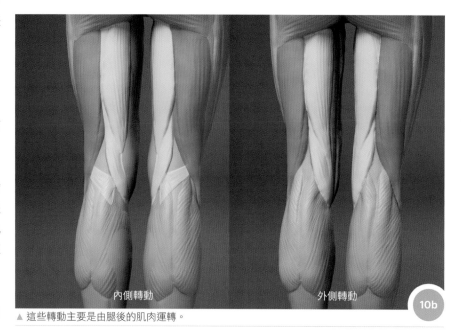

內側轉動　　　　外側轉動

▲ 這些轉動主要是由腿後的肌肉運轉。

10b

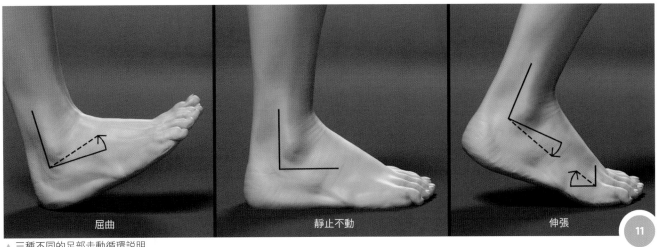

屈曲　　　　　　靜止不動　　　　　　伸張　　11

▲ 三種不同的足部走動循環説明

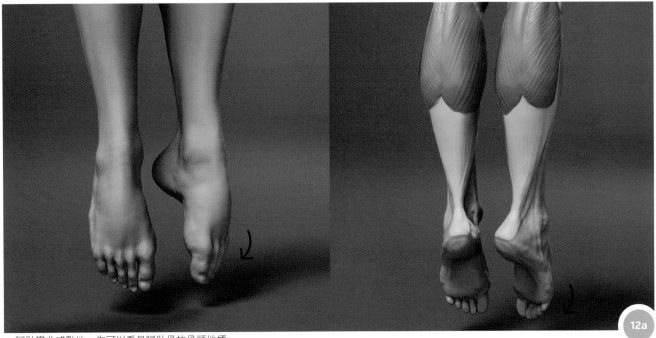

12a

▲ 腳趾彎曲或點地，你可以看見腳趾骨的骨頭地標

到腳的跟骨且拉緊它，你可看到阿基里斯腱提起腿背——它形成一個管狀消失在小腿肌肉中。

12: 腳趾-彎曲和伸展

腳趾有轉動的範圍但它很難去個別操作；大腳趾跟拇指沒有相同的變動性。〔圖 12a〕顯示腳趾轉動和腿後側的肌肉〔圖 12b〕顯示腳趾伸展。

屈肌（flexor muscles）對於來自小腿形狀的改變是很重要的，當腱很活躍的伸展時就會由腳的表面突出。

12b

▲ 伸展或舉起腳趾，腳腱是清晰可見的。

「阿基里斯腱（跟腱）非常強健，
它連結小腿肌肉到腳的跟骨且拉緊
它」

大師精進計畫
（大師創作方案）

你們已製作了一個原型的人體模型，還有哪些人體類型？是肌肉男、包紮勇士或曲線優美的淑女、貴婦？本章，有三位傑出的 3D 藝術家引導你透過不同體格的塑造過程以及體驗其中奧妙。每位藝術家的個別指導都運用不同的過程；這將有助於你製作有趣的模型，並幫助大家發展屬於自己的方法。

男性健美運動員

第一章 | 基本比例

撰文者 Arash Beshkooh

數位雕刻家

此章將運用雕製男性健美運動員的過程使你熟悉其過程。起初你將從認識男性人體形態主要特徵開始，運用適當的軟體和技術有助於加速你的雕製過程和工作流程，但是達成偉大雕刻的最重要因素是熟悉解剖學和人類的形體。

首先展示如何採用一般人像的主要地標和形態去建立有姿勢、動作的健美運動

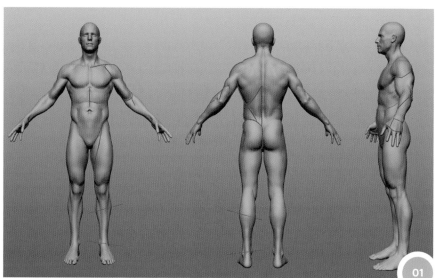

▲ 辨識標準人像的關鍵地標

人物。為了繼續製作這個模型，我們將運用單一圖像當做我們所要製作的模型姿態和肌肉的參考資料。

我們將覆蓋骨骼地標的位置和形狀，因為它們都與肌肉直接連接，這是關於基本比例和姿勢，和界定「健美運動員」體格的重要地標，它將成為以下兩部分的基礎和更特別的肌肉定義。

01: 健美運動員的體格塑造

在製作健美運動人物體型之前，先建立標準而又肌肉發達的體型比較是有幫助的。每個人辨識健美運動員的第一印象是巨大的肌肉，但是我們也需要知道肌肉變化，它們成長多少，以及這些肌肉最大能長成什麼形狀。

脂肪是影響許多人體的其它因素，但對於健美運動員的影響卻很微小。

讓我們先看看基本型和標準男性身體類型的主要形態。在圖 01 我已經用深色線畫出重要地標，這些地標不需要顯示主要肌肉群，但它們可能被人物肌肉或重量/脂肪位置的影響。

「工作的首要階段，運用基礎網格來從事製作模型的工作是個很好的構想」

02: 建立基礎網格

有許多不同的方法建立人體的基礎網格。例如一開始可以用一個盒子當你的模型或套裝 3D 邊塑技術（edgemodeling），例如 3ds Max 或 Maya，然後將之輸出、存入雕刻軟體。

此一案例裡，我開始用一個球體去當作單一軀幹，然後從球體擠壓出其它基本形狀。有些時候我先建構好基本型態，

▲ 建立基礎網格，來架構我的人像

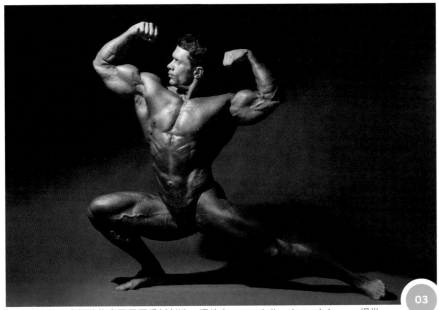

▲ 人物姿態，我們將依實際需要重新創造。照片由 www.dollarphotoclub.com 提供

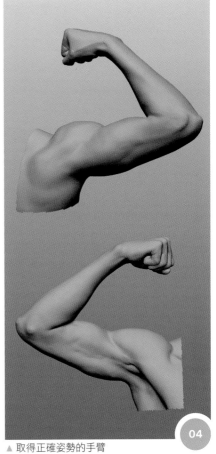

▲ 取得正確姿勢的手臂

再依其形態賦予名稱。運用基礎網格來從事製作模型的工作是個很好的構想，模型的周邊不需要許多邊環，這是此一工作的首要階段。

03: 測試體態和姿勢

當你要建立一個類似圖 03 所提供參考姿態的角色時，最好一開始就為你的模型做好姿勢和動作。然而它不可能在所有的計畫中都這麼做；因此我展示給你的是單一姿勢的基礎網格。

我自然而然的反映均衡美，盡可能的節省時間和增加精確性。你能看見左手臂和右手臂，而手部有類似的姿態和位置，因此當它們使用均衡感當參考時，便能很快地擺好雙臂。

在這一階段，我單純的藉由改變位置以及骨骼的旋轉重新建構姿勢，不再繼續強調體積。你的模型部分將以均衡為終點，然而在終止之前最好盡可能以均衡為工作訴求。

04: 擺設手臂姿勢

擺設手臂姿勢時，我從肩膀到手肘逐漸旋轉開始。我旋轉上臂骨的程度和手肘的旋轉度相同，而且手掌向下彎曲以面對地面，在每一移位之後，操作和放鬆網格是無效的。

前臂也需要配合參考資料進行旋轉，就像遮蔽上臂一樣，我遮蓋前臂的一半。安置手腕姿態時，若有需要，你可以放鬆網格。

05: 擺設手部姿勢

手部是複雜的，所以很難擺姿勢，因此這階段裡用於手部的時間多於身體的其它部分。

首先，我旋轉手腕，所以稍微朝下，隨後我逐一安排另外四根手指頭，當彎曲手指時應考量配合真實生活。

現在你可以擺好第一指的姿勢。骨頭長度、比例和關節的位置等良好知識對於製作逼真的手部具有重大影響。

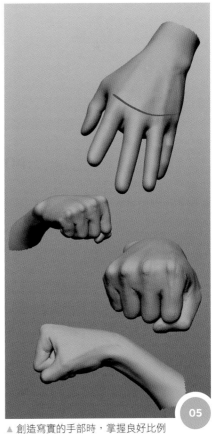

▲ 創造寫實的手部時，掌握良好比例是重要的事

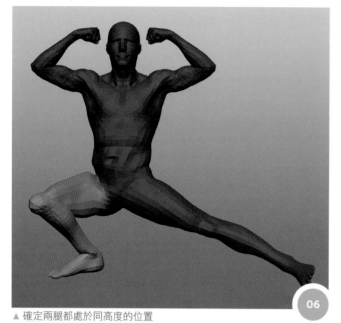

▲ 確定兩腿都處於同高度的位置　06

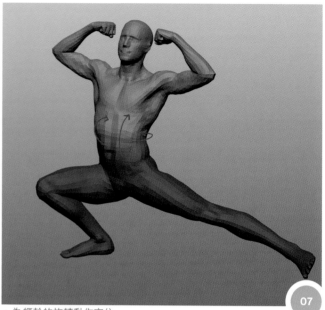

▲ 為軀幹的旋轉動作定位　07

06: 腿部姿勢

為腿部擺姿勢，首先將骨盆安置於正確位置。假如你把骨盆視為模型的軸心而且將你的參考圖正面作為攝影的取景角度，你就會更了解此一姿勢。

腿部應該從臀關節開始移位。首先依據參考圖旋轉大腿（thigh），然後旋轉右小腿（right shin），如此一來，蹠骨和其它部分一樣達到同一平面高度，你可以用你的軟體程式裡的網格（grid）幫你做出來。

07: 軀幹

在此參考資料裡，你可以看到模型的脊椎在全部的三個軸心移動，就如圖 07 所顯示。務必注意軀幹的旋轉並考量軀幹的肋骨籠，在此階段，留下身體下段，並為軀幹擺姿勢。要一直注意保持每一關節旋轉的限度。

假如有需要，我們可以用觀察得來的知識補償我們參考資訊的不足。

08: 運用側面影像（silhouette）
　　　擺設手臂姿勢

現在我們正要改進姿勢以配合參考塑造計畫圖樣所需要的體積和姿勢。首先，根據參考圖樣安置手臂的正確位置，確

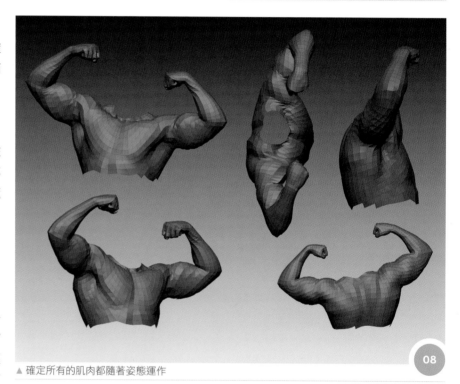

▲ 確定所有的肌肉都隨著姿態運作　08

▲ 精細整理上臂肌肉的體積和團塊狀　09

定你的模型是以最低的細分小塊安排最基本的網格（mesh），然後確定外形和基本的比例。手臂是上舉的，所以我們也應該配合直接受到手臂影響的區塊體積，例如胸部和背部的肌肉。我通常用各種不同的刷子和工具確定外形，但仍維持在最低的細分小塊水準。

09: 賦予上臂體積

我喜愛劃分身體為許多簡單的形體以對它的形狀有更深入的了解。讓我們先製作上臂，在此姿勢裡，上臂已旋轉而且兩組肌肉塊（二頭肌和三頭肌）出現在前視圖裡，手臂也已屈曲，因此二頭肌收縮成更有體積感的形狀。

已經確定了基本外形，因此現在需要增加網格的複雜性並且提升細分網格的程度，在此我們可以加強體積並高度配合參考圖像的外形。

10: 賦予前臂體積

當我們製作前臂時，可以運用同樣的過程。假如你做得到，就把上臂藏匿或遮蓋，然後確定模型的外形，因為我們的模型已經收縮肌肉，特別在手臂上，應該恰當的形塑它們並使它們感覺堅挺牢固。

雕刻前臂上方的前臂伸肌並將它們向外增長一些，用以表現肌肉的收縮，就如圖 10 所見。

11: 製作手部

在打破對稱原則之前，我已經做好基本的手部，因此讓我們近觀它的形態和此一姿態的手指如何運作。要記得手指頭的形狀較近似盒子形而非圓柱形。

雕刻手指快速取得近似方形的外形；便可輕易增加體積取得正確的基本形。

當我們彎曲拳頭裡的手指時，指骨之間的線條形成十字形，你可運用它取得正確比例〔圖 11〕。自己的手是最佳參考資料，因此運用它去了解此一姿勢和體

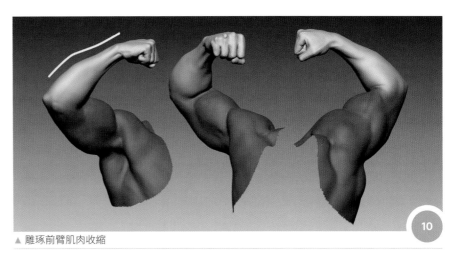

▲ 雕琢前臂肌肉收縮

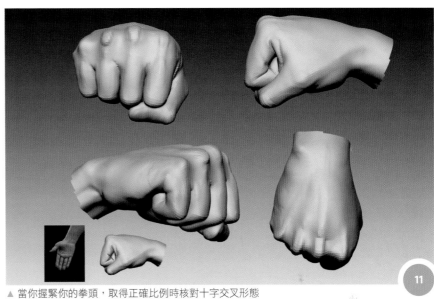

▲ 當你握緊你的拳頭，取得正確比例時核對十字交叉形態

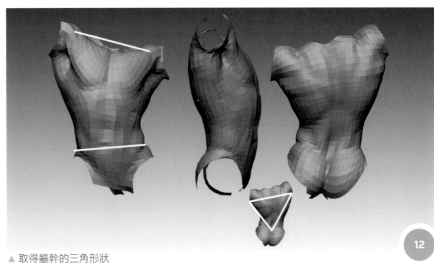

▲ 取得軀幹的三角形狀

積作為變化上的依據。

12: 健美運動員的軀幹

健美運動員的脂肪量低；取而代之的是它們的骨頭上覆蓋著大體積的肌肉束，

這些肌肉在軀幹上形成倒三角形，尤其是當模特兒舉起他們的手臂時，這是因為最大的背肌（背闊肌）（latissimus dorsi）在此一姿勢裡變形、變寬。

你可以採用較細分的網格快速雕製這塊肌肉，確定你的模型從任何角度看都具有正確的外形；配合參考圖的軀幹中心，看看彎曲度是否相同。

13: 軀幹-正面地標

現在我們可以概略的按照第一步驟的圖解，雕刻軀幹的主要地標，沒必要增加任何細節，但我們應該確定接近的位置和大肌塊的形狀，安置胸肌於正確位置並在手臂下做出凹狀，就如圖 13 所見。

當我們製作胸肌時，要注意手臂的姿勢，因為胸肌直接受到手臂影響。在此模型裡，右手臂已經些微向前轉，因此胸部右側肌肉已經相應變形。

專家提示 PRO TIP
運用照明增加便利性

你也可以配合你的參考模型安排光源位置，以便取得較好的體積感。

14: 軀幹-背部地標

就如前面所提到的，健美運動者的背部姿態有個三角形似的形狀。現在你應該明確說明背部主要肌肉塊的位置和形狀。肌肉的形狀可能不同於生物學的特性和肌肉的訓練程度，但基本的形狀、比例和它們的姿勢都相同。

圖 14 顯示背部的主要形狀和它們如何受姿態的影響。當我們舉起手臂時一些肌肉出現了，因為我們的模型只有少量的脂肪，這些差異將會更明顯。

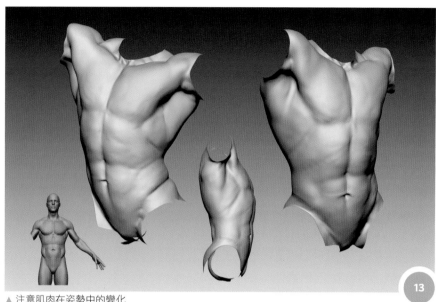

▲ 注意肌肉在姿勢中的變化

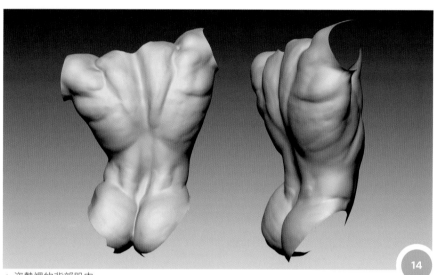

▲ 姿勢裡的背部肌肉

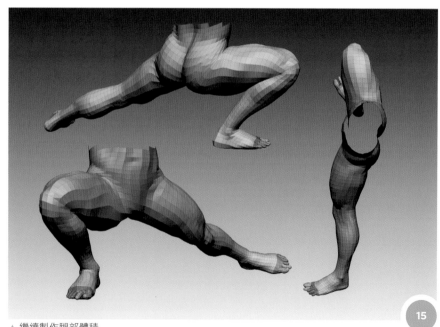

▲ 繼續製作腿部體積

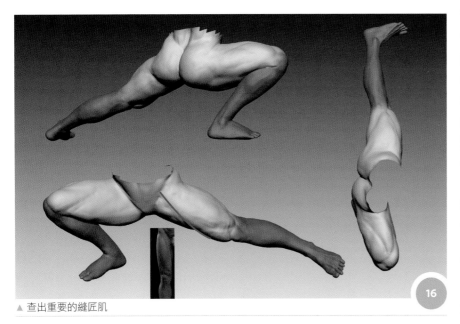

▲ 查出重要的縫匠肌

▲ 雕出薄肌肉

▲ 確定腳部反映姿勢和重量分配

15: 腿部製作

當我們製作腿部時，我們必須觀察模型的平衡，從前視和側視的角度去檢視中心線是否正確。當腳部姿勢確立後，我們應該繼續製作主要的腿部姿勢形態。一個理想的健美運動人物的形體、區塊都覆蓋著肌肉，例如大腿多是大塊肌肉，又如小腿多是小塊肌肉。沒有覆蓋肌肉的部分，就如手腕和腳踝，一般身材的男人肌肉大小也一樣。

16: 上腿

當你表現體積時，總是要考量姿勢、旋轉、擴張和收縮、重心等等。在這模型裡，左大腿是比較鬆弛的，所以地心吸力影響了皮膚的拉力而略微改變膝蓋以上的皮膚——這確實是腿部的縫匠肌，我之所以提及它，是因為它是形成腿部地標的主要肌肉。

17: 下腿

小腿肌肉通常都不太大，即使是運動健美員也是如此。重要的是要知道個別的肌肉群比例和如何依比例改變大小。

雕出小腿的基本形，從前面看，它應該是彎曲的。要記得小腿肉的線條是微微彎曲的，而且下腿肌肉的形狀和位置要賦予彎曲的外觀。輪廓幾乎都和我們的參考圖像一樣，儘管帶有盲點（sharper point）。

18: 擺設腳部姿勢

在此刻，腳的姿勢是很堅硬也很直，它需要根據腿部的姿勢和重量分部採取適當的改變。當腳的姿勢已確立時，在最低的細分小塊水準下移動腳趾的起點和終點，並把它們安置於正確的位置。由上往下看，這樣檢核腳部有助於取得正確的比例。

19: 腳步製作

一旦確定腳部的比例是正確的，可以繼續雕製它們的形狀和角度，以及腳趾的長度和位置。為取得腳部解剖的更深認識，研究形態和地標並在你的心裡誇張它們；建構好誇張而又簡明的形體，然後依據真實解剖修飾模型，檢視腳趾看看它們是否從正確的位置突出；從頂上往下看它們應該顯得比較長。

20: 頸部

逐步的旋轉頭部和頸部的上半部，因此它的位置與參考圖樣的圖像相配合。現在概略畫出胸鎖乳突肌，肌肉始自耳朵後方而止於鎖骨。當我們旋轉我們的頸部時，胸鎖乳突肌的一邊將消失而另一邊則看得更清楚。假如我們從前面看，這樣做會在頸部側面留兩個三角形，要記得以脊椎為軸心轉動頸部。

21: 手臂上的骨骼地標

現在我們要製作關鍵性的人體模型骨骼架構和骨頭地標，在雕刻肌肉之前，這是最後的步驟。

這些骨頭隆突是必要的，因為它們有助於劃分身體、了解比例、了解那些地分

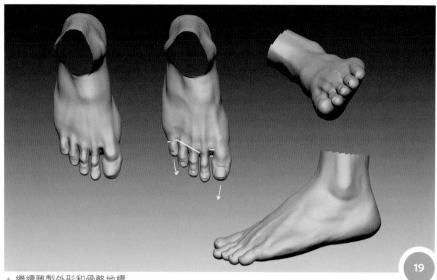

▲ 繼續雕製外形和骨骼地標

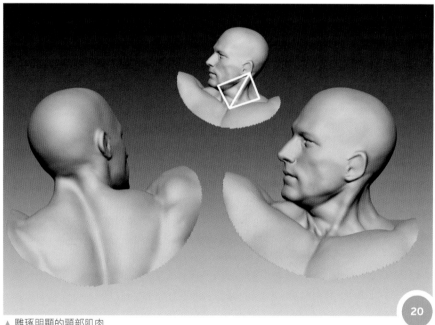

▲ 雕琢明顯的頸部肌肉

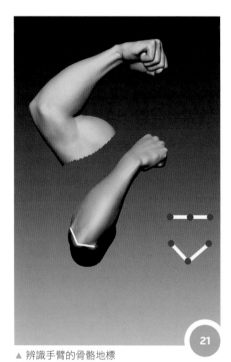

▲ 辨識手臂的骨骼地標

是明顯的肌肉與骨頭相遇之處。

手臂有五個重要的骨頭隆突，如圖 21 所描繪。我們可以看見它們有三個位於手肘：一是位於中間，是尺骨（ulna）的一部分，第二個位於第一個隆突的旁邊，是屬於肱骨（humerus）。

當手臂伸直時，這些隆突是在一條直線上，但是當模特兒屈曲它的手臂時，手肘中間的隆突推出而共同形成三角形。

22: 腿部的骨骼地標

人體最重要的腿部骨骼地標之一是明顯可見的臀骨，被稱為骼嵴（iliac crest），它在下半身和上半身之間造成一條區分線。下一個地標是位於臀骨側邊，也是大腿骨的部分，因為姿勢的關係，在模型裡這並不很明顯，但有必要去了解它的大小和位置，因為它確定骨盆區的基本形態。另一要注意的是膝蓋突出（knee protrusion）。一個是膝蓋骨，它有三個尖頭和一個一般的三角形；其它

兩個屬於下腿骨。

最後，在腳踝上，內側的那一個隆突位置較高而且較遠出於外側的那一個。雕出腳踝並從腳踝拉一條線形成肌腱，而肌肉貼附於它們。

23: 軀幹上的骨骼地標

在軀幹裡，我們以肋骨籠（rib cage）和鎖骨（clavicle）明確界定胸肌，雖然它們在體型上並不明顯（特別是在此一姿勢裡）。同樣的情形也出現於肩胛的脊隆起地帶，兩大肌肉在骨頭的地標處相會。

脊椎的頸背部位彎曲處也形成頸背的地標——第七頸椎，那是最大也是通常看得到地方。

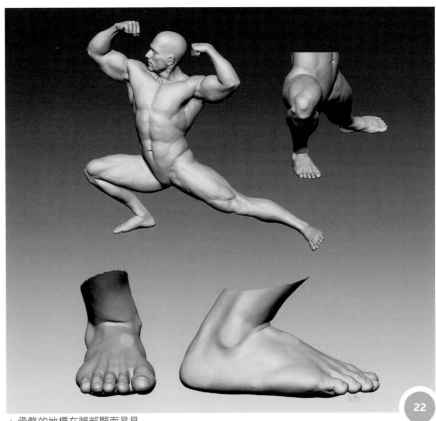

▲ 骨骼的地標在腿部顯而易見

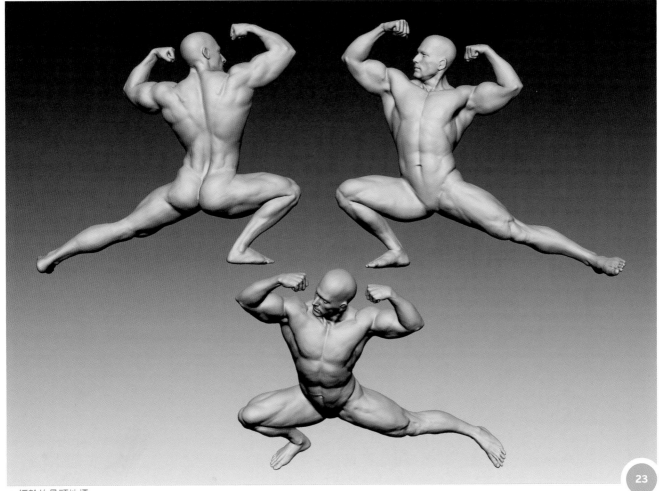

▲ 軀幹的骨頭地標

男性健美運動員

第二章｜優化肌肉

撰文者 Arash Beshkooh

數位雕刻家

在這章節中，你將得以熟悉人體中幾乎所有可見與重要的肌肉，透過觀察男性健美運動員的肌肉是如何根據姿勢和身體類型而變化的。

當你了解肌肉對於雕刻身材的重要性後，你對肌肉和骨骼的形式與位置以及骨骼之間的關係，你將會獲得更準確的結果。請記住，優先學習總是更好，你需要知道肌肉和骨骼的重要性，因為這些是在設定基本比例後首先要處理的事情。你將會雕刻最重要的肌肉和骨骼，那些重要的肌肉與骨骼將輔助你學習其它部分。

在接下來的步驟中，熟悉身體各個部位的肌肉，並透過身體健美者的姿勢識別其大致形狀和位置。依據不同肌肉彼此間的關係及功能性將它們分成幾個部分，以便使其更容易理解，但如果你喜歡你也能以自己的方式區分它們以供研究之用。

▲ 圖中紅色圈圈處為不佳的局部解剖學（topology），將會在後續雕刻程序中產生大問題

01

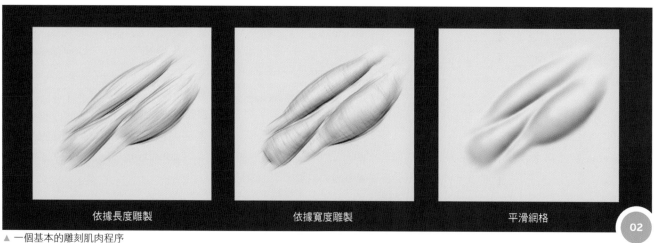

依據長度雕製　　　　依據寬度雕製　　　　平滑網格

▲ 一個基本的雕刻肌肉程序

02

專家提示 **PRO** TIP
肌肉連結骨骼

請記住所有的肌肉都附著在骨骼上，
而骨骼在一般人和健美者的身材中具
有相同的結構和比例。所以重要的是
要了解肌腱附著在骨骼上的基本骨骼
形式和位置。

01: 重新塑造模型

在雕刻肌肉將手弄髒之前，你應確保模
型的拓撲結構良好，最佳的雕刻拓撲是
有著流暢網格的四面體。當我們將某部
分旋轉太多時，一些多邊形（poly-
gons）會變得過度伸展，這會阻礙和
減少對網格的控制。為了避免這種情
況，我已重新建立出姿勢和所有的基本
形態的模型。

02: 肌肉雕塑方法

這一個要點告訴你如何雕刻肌肉。我通
常先用刷子觸摸肌肉的長度以確定其基
本形狀和位置，再來是沿著它們的寬度
來精煉體積，最後清除網格，你應重複
此過程直到你獲得所需的結果。即使這
不是規則，你應該試驗不同的方法去決
定什麼筆和什麼方法最有利於你所使用
的軟體或是你所雕刻的模型。

03: 定義三角肌

讓我們先開始雕刻手臂肌肉。手臂的前
端肌肉稱為三角肌，其範圍是從軀幹
（torso）前方的鎖骨（collar bone）
和背部的肩胛骨（scapula）伸展至肱
骨結束。當你觀察健美運動員的體格，
你會注意到他的肌肉形狀跟一般人不
同，他的肌肉形狀更加圓滑、顯著。

三角肌分為三部分：前（anterior）、
中（medial）、後（posterior）。前
部附著於鎖骨（clavicle），與其它兩
部分相較之下其形態更為明顯。當手臂

▲ 上臂三角肌的一些形狀。照片由 **3d.sk** 提供

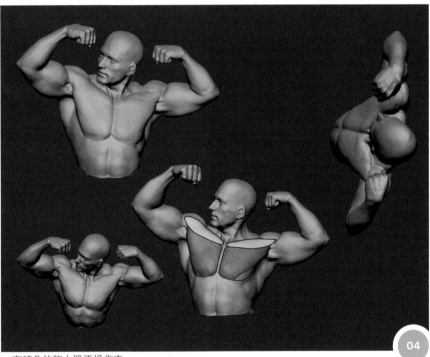
▲ 有特色的胸大肌正操作中

旋轉時，肌肉會移動至背部。

04: 界定胸部肌肉

由於胸部肌肉與三角肌並排，因此將胸
部肌肉和三角肌一起雕刻是很重要的。
胸部肌肉或稱胸肌（pectoralis）有三

個部分：上部附著在鎖骨；中部和最
大的部分附著到胸骨；最小的部分位
於腹部，它們在肱骨上都有一個單一
的普通插入點。當模型的手臂被抬起
和旋轉時，這些肌肉也跟著變形。

05: 界定二頭肌

下一個肌肉是二頭肌。這個肌肉由兩部分組成，但它們看起來像一個。二頭肌的起點其實是肩胛骨的喙突。

在這姿勢中，肌肉非常收縮，並且形狀變形得像球形，因為肌肉收縮變短而留下一些空間，骨骼的其餘部分被繃緊的肌腱佔據。二頭肌下還有另一個肌肉稱為肱肌（brachialis）。

在一般體態中，肱肌通常因其大小、位置、脂肪量而不可見，但是將其雕塑於健美運動員的體態中是重要的，你還可以在圖 05 中看到二頭肌附近的其它肌肉。

06: 界定三頭肌

現在在我們來界定位於二頭肌正後面的上臂最大的肌肉。內側三頭肌較短，被稱為側頭肌和中頭肌（lateral and medial heads）。三頭肌的腱板（the tendon plate of the triceps'three heads）構成了手臂的大部分形狀。正確界定肌腱和肌肉的角度以及比例，以給人一個真實的外觀是非常重要的。

07: 界定前臂肌肉

前臂包括幾個彼此重疊的肌肉，若要記住所有的肌肉可能會有點混亂，我們的目標是獲得真實的結果和足夠的準確性，所以將它們分成三個部分，讓我們變得更容易學習和雕塑。

第一個部分包括兩個肌肉：肱橈肌（brachioradialis）和橈側伸腕長肌（extensor carpi radialis longus），請注意這兩個肌肉屬於不同的肌肉群，不過由於它們的位置和形式非常相似，我在這裡就一起介紹。

當我們雕塑肌肉時，需要考慮肌腱的位置和長度，使肌肉的形狀正確，特別是收縮時的肌肉是非常重要的。這組肌肉群在大多數人身上看起來是一個肌肉，但在脂肪含量很少的體態中它將會出

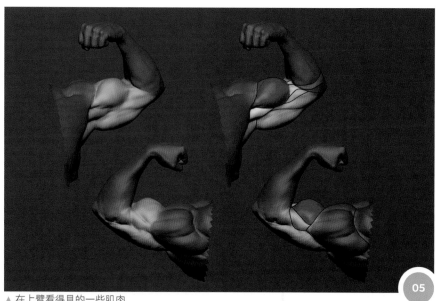

▲ 在上臂看得見的一些肌肉

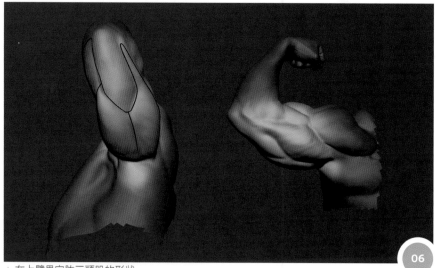

▲ 在上臂界定肱三頭肌的形狀

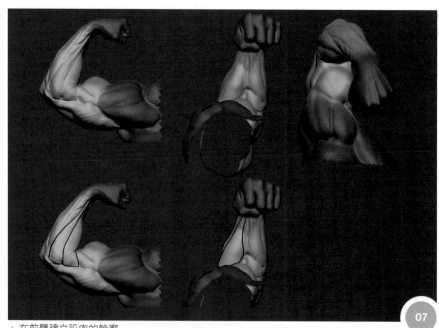

▲ 在前臂建立肌肉的輪廓

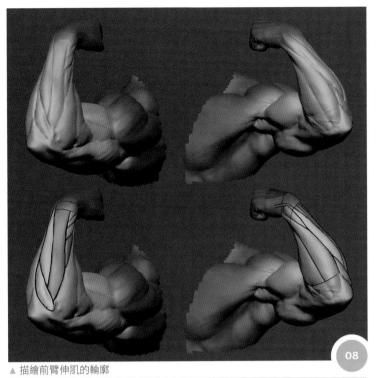

▲ 描繪前臂伸肌的輪廓

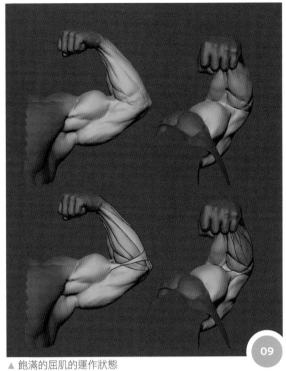

▲ 飽滿的屈肌的運作狀態

現。

你應該像圖 07 那樣界定，儘管手臂彎曲，這裡的肌肉也要跟著彎曲。

08: 雕塑前臂伸肌（forearm extensors）

接下來，沿著肱骨突起處（protrusion）（外側的上髁 epicondyle）到尺骨（ulna）上方的一條線上，我們在上一步中界定的這條線和肌肉之間的距離是前臂伸肌的位置。

此部分最大的肌肉是伸指總肌（extensor digitorum）。如果你界定出最大的肌肉，你就能簡單地釐清其它肌肉所在何處，這通常是我工作的方式，從最大的肌肉雕塑到最小的。

09: 雕塑前臂屈肌（forearm flexor）

介於前臂肌肉群之間的空間是屈肌。最好先從位於前臂中間的肌肉開始，稱為掌長肌（palmaris longus），建議你添加兩個肌肉在旁邊如圖 09 所示。最後部分的屈肌，尺側屈腕肌（flexor carpi ulnaris）緊貼在尺側伸腕肌

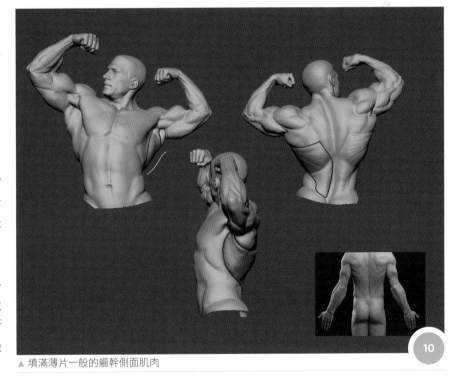

▲ 填滿薄片一般的軀幹側面肌肉

（extensor carpi ulnaris）和尺骨頭（head of ulna），是我們以前曾雕塑過的骨頭地標（bony landmark）。

10: 雕塑背闊肌（latissimus dorsi）

身體最大的肌肉是背闊肌，雖然它非常薄。雕塑此肌肉的範圍是從手臂下面到

髖骨（hip bone）的最高點，此肌肉的兩側在這種姿勢中會變形是因為底層肌肉稱為大圓肌（teres major）。在肌肉下面有個形狀類似鑽石，稱為腰腱膜（lumbar aponeurosis），在健美運動員中容易被看見，但在一般人中幾乎不可見。

11: 界定頸部肌肉

斜方肌（trapezius）是另一個大而重要的肌肉，範圍從頭骨的下背部延伸到腰腱膜（lumbar aponeurosis）。斜方肌的兩側附著在肩胛骨附近的脊柱上，這就是為什麼它在健美運動員中看起來是分開的。這兩部分不易在一般人身上看到，但在健美運動員中顯而易見，特別是在這種姿勢中。

因此，重要的是要注意這姿勢使上半部的肌肉顯得笨重。在圖 11 中，你還可以從前視圖看到頸部的其它明顯的肌肉。

12: 雕塑位在肩胛骨附近的肌肉

我們雕塑了所有我曾提及的位在軀幹附近的肌肉，會在肩胛骨上留下三角形的形狀，其中一些肌肉在其它肌肉之下不可見。為了要明白它們的形狀和位置，你應首先研究位在它們下方的骨頭，觀察它們是如何一同運作。

在此區域中有三塊肌肉是可見的，你需注意最大的肌肉是大圓肌（teres major）如圖 12 所示，隨著手臂抬起，這肌肉也變得更加明顯。

另一個幾乎不太容易看到的肌肉範圍是從脊椎骨（vertebra）延伸到肩胛骨，但若雙臂抬起，此肌肉的一小部分將變得可見，特別是在健美運動員身上。

13: 前鋸肌（serratus anterior）

此肌肉是從肩胛骨延伸到肋骨籠。通常其中四個肌肉是能被看到的，因為上方被其它肌肉覆蓋，它們的末端應成一條曲線，因為肋骨不是直的，你應避免誇大此肌肉的形態和大小。

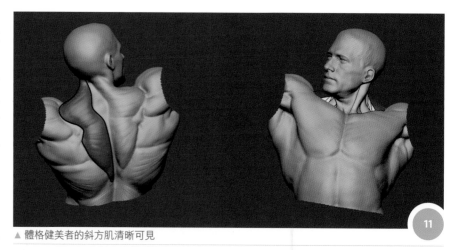

▲ 體格健美者的斜方肌清晰可見

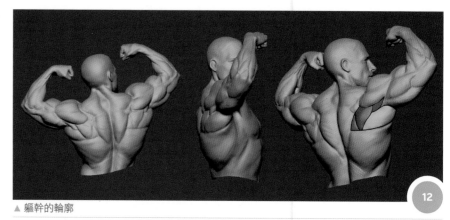

▲ 軀幹的輪廓

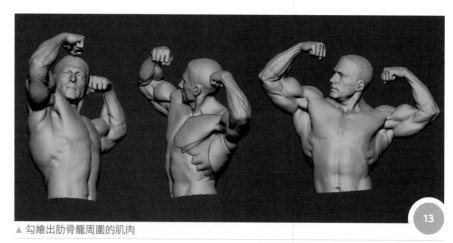

▲ 勾繪出肋骨籠周圍的肌肉

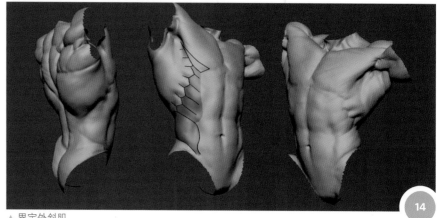

▲ 界定外斜肌

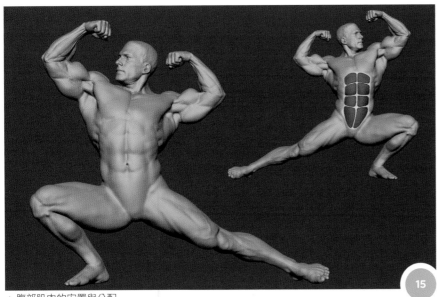

▲ 腹部肌肉的安置與分配

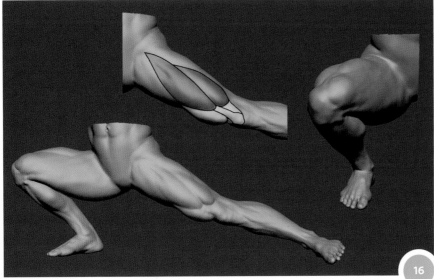

▲ 雕琢四頭肌群

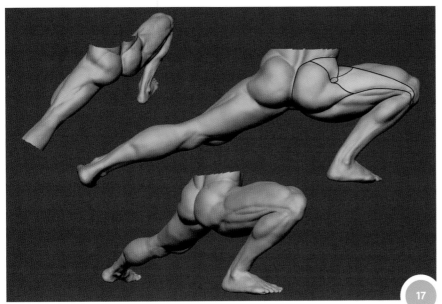

▲ 臀部和上腿部的大肌肉

14: 腹外斜肌（external oblique）

腹外斜肌與之前的肌肉有直接的關係，腹外斜肌是從腹部肌肉延伸並和前鋸肌互相叉合。其中腹外斜肌常比前鋸肌平坦許多。此肌肉的下半部具有完全不同的形狀，其尺寸較大、較長，並有著球根狀的外觀，此部分對於雕塑人體的整體形狀與輪廓扮演著重要的角色。

15: 界定腹部肌肉

腹直肌（rectus abdominis）或腹肌的形狀在從每個人身上可能不同。有些人的腹肌部分彎曲、部分挺直；而有些人則是在腹部中心傾斜；另一些人則是有著筆直的線條。基本上，你可以自由地使用你的參考圖像來塑造這些肌肉。

但你應考慮一些基本規則，例如：肚臍上方的兩側肌肉有三部分，下方肌肉較大。請注意，肚臍的位置在不同人身上可能略有不同。

16: 雕塑四頭肌（quadriceps）

從前視圖中你可以看見大腿上有四塊主要肌肉群，其中最重要的是四頭肌。肌肉群包括三塊可見的肌肉和第四塊隱藏的肌肉，因此稱之為四頭（quad）。股直肌（rectus femoris）位在中間；股外側肌（vastus latera-lis）位在外側；股內側肌（vastus medialis）位在內側。如圖 16 所示，該模型有一些脂肪消除了少許肌肉形態，但我將進一步解釋以便你可以清楚地看到肌肉。

17: 雕塑臀部肌肉

這個肌肉群聚集在骨盆（pelvis）周圍，該部分的肌肉在側面附著在一起，並與髂脛束（iliotibial band）一起向下伸展到膝蓋。你可以看到位在臀部兩側的肌肉，但其範圍將取決於腿的姿勢。

18: 內收肌（adductor）

這塊肌肉群位於大腿內側，其作用是內收（向身體的中心線移動）和腿的旋轉，這些肌肉即使是在健美運動員身上也幾乎不被看到。

但許多的姿勢在兩個肌肉通過肌腱附著在髖骨上的這個區域，幾乎所有身型都能看到，因此這部分是雕塑的關鍵。

你可以看到圖 18 的肌腱，在這個肌肉群旁邊有一條長長的肌肉，在腿上形成夾板狀地標線（splinting landmark line），這個長而細的肌肉從髂前上棘的地標（bony landmarks of the anterior superior iliac spine）伸展到膝蓋以下。

19: 界定大腿屈肌（thigh flexors）

大腿的最後一塊肌肉群是位於大腿背部的大腿屈肌。首先將該區域分成兩個部分；股二頭肌（biceps femoris）和半腱肌（semitendinosus）。

請記住要保持整體形態正確以塑造這些肌肉，這表示你須對雙腿肌肉的形態有所了解。

20: 下部腿肌

身體的這一部分更難雕刻，因為所有的肌肉都被放置在非常有限的空間中，卻仍要保持小腿的正確形狀。

好比上個步驟，在小腿後面界定兩個肌肉，然後在旁邊添加額外的肌肉。你可以從前面看到脛骨沒有被肌肉覆蓋，如果你正確地界定了這一部分，那麼將更容易把其它肌肉的位置放在正確的地方。

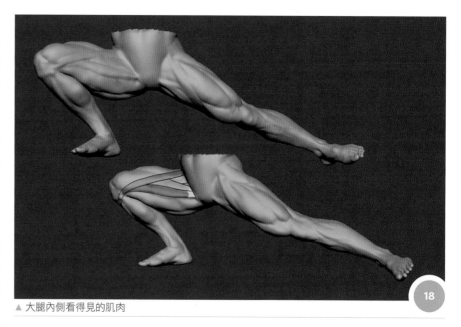

▲ 大腿內側看得見的肌肉

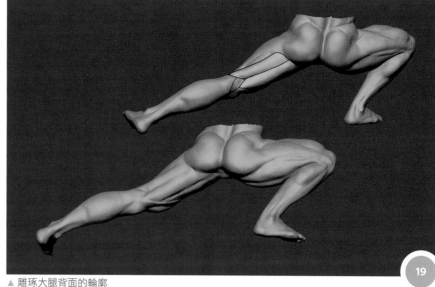

▲ 雕琢大腿背面的輪廓

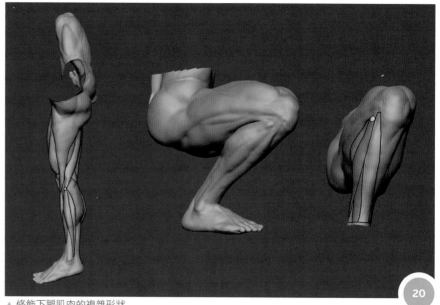

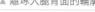

▲ 修飾下腿肌肉的複雜形狀

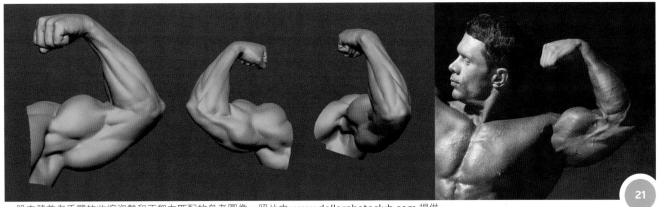

▲ 肌肉健美者手臂的收縮姿勢和正努力匹配的參考圖像。照片由 www.dollarphotoclub.com 提供

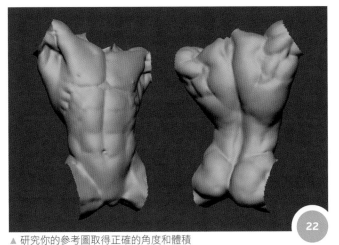

▲ 研究你的參考圖取得正確的角度和體積

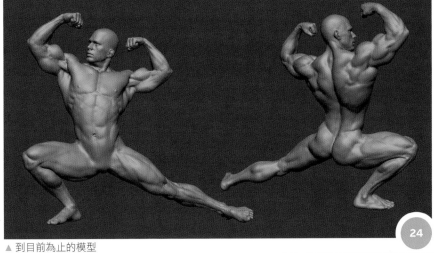

▲ 核對腿部的肌肉

21: 精細修飾手臂肌肉

現在我們要調整這些肌肉以適應我們模型的姿勢。你會注意到有些手臂體積已經改變了，使用參考圖盡可能配合主視圖的輪廓，然後從其它角度精細修飾模型，只要記住在這些過程中保持每個肌肉的正確形狀。

22: 精細修飾軀幹和背部

軀幹建模時也有著同樣的過程，從所有的角度去觀看，並將相同的比例和角度套用於你自己的模型。有兩條線正好位於腹部和軀幹的中間線，位於腹部上方橫穿胸肌的水平線。

23: 精細修飾腳部

現在，腿部的一些相互連接的肌肉可能會彎曲，所以你可以固定其尺寸和位置來進行修飾。如前所述，如果你將主要肌肉設置正確，則會更容易處裡周圍的其它肌肉。另外，由於你不使用對稱開

▲ 到目前為止的模型

啟的方式，請嘗試將一條腿的肌肉與另一條腿的肌肉相互配合。

24: 加入皮膚與缺陷

當談到逼真的有機（organic）建模時，你應感到有點凌亂，因為有機模型在肌肉、皮膚、骨骼和脂肪中總是有一些變化和缺陷。不要將一切都設定得太

光滑，在肌肉之間留下一些鋒利的邊緣（除非你是想有卡通般的風格）。

嘗試使用你的記憶力和想像力來對皮膚和肌肉的體積和細節進行一些變化。我們將在下一章中談談有機雕刻過程的這一重要部分。

男性健美運動員

第三章 | 優化體積（volumes）並添加細節

撰文者 Arash Beshkooh

數位雕刻家

最後的章節我們將討論一些有關優化體積、增加缺陷，並將身體的每個部分細節化處理。

接下來我們將分別添加細節，包括皮膚紋理、皺紋、肌肉纖維和身體各部位的血管。

我也將描述如何藉由優化這些基本的肌肉形式來創造出更自然的模樣，這對於雕塑有機模型的過程是很重要的部分。接著我們會再利用簡要的描述作為最後處理的過程，例如：光線照明以及觸摸。

模型的細節部分非常重要，因為除了使模型更加逼真之外，我們還需要利用模型表面的紋理來顯示出模型的材質。

對於角色創作中最重要的部分就是獲得基本的形態和輪廓，所以若你在雕刻的過程中有感覺到模型的整體形狀在某些部分出錯時，你可以考慮在較為不重要的部分忽略細節的情況下進行其它地方的優化。

「當處在不同的姿勢與情況時，肌肉、皺紋、肌腱、骨突（bony protrusion）可以改變很多」

01: 手部細節

讓我們從手部細節開始。當你在雕塑手部時需要考慮姿勢，因為肌肉、皺紋、肌腱和骨突（bony protrusion）會在不同的姿勢和情況下改變很多。

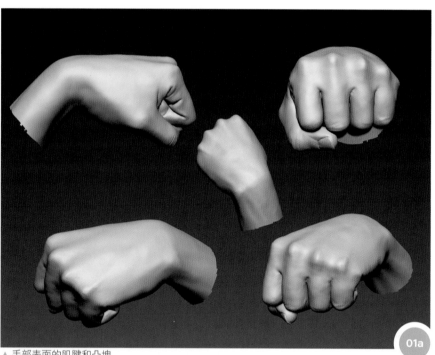

▲ 手部表面的肌腱和凸塊

01a

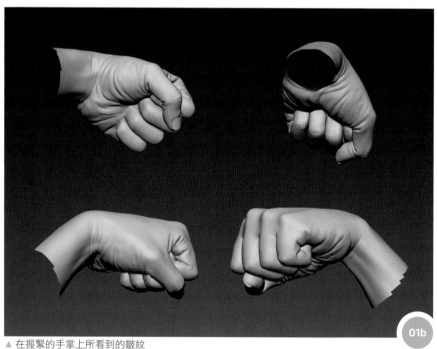

▲ 在握緊的手掌上所看到的皺紋

01b

例如在這個姿勢中握緊拳頭，所以手指關節凸出。如果你用自己的手握拳，你將會注意到肌腱變得不那麼明顯〔圖01a〕；而若是你展開手指，它們就會變得較為凹凸不平。

「為了皺紋而創造適當的變化也是極其重要的。要做到這一點，你應耐心嘗試各種變化的皺紋在你的模型上，同時必須對於你想要的最終結果有些想法」

接下來我們將雕塑手部的皺紋和皮膚細節，根據主體的材質和姿勢去雕塑出皺紋的形式和深度，這是非常重要的。

為了皺紋而創造適當的變化也是極其重要的。要做到這一點，你應耐心嘗試各種變化的皺紋在你的模型上，同時必須對於你想要的最終結果有些想法〔圖01b〕。

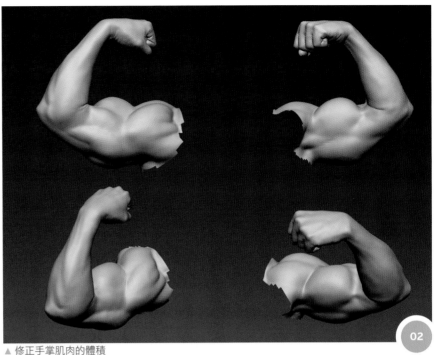

▲ 修正手掌肌肉的體積

02: 優化手臂體積（volumes）

現在我們已經確定肌肉的位置和形狀，但是為了要看起來更加自然，我們仍需要調整，例如你可以看到圖02的三頭肌。

若模型具有正確的形狀，那麼從頂視圖檢查二頭肌時，前臂和脖子會被遮蓋住。為了確保模型是否符合你的參考圖，請從不同的部位調整手臂的輪廓和厚度。

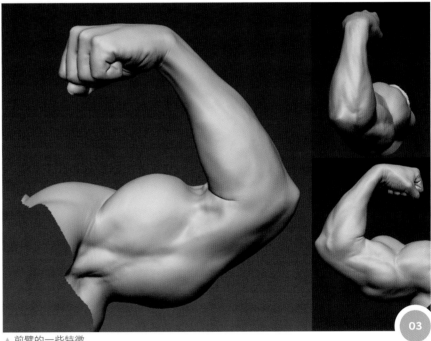

▲ 前臂的一些特徵

專家提示 PRO TIP

使用細分級別

其中對於有機建模的秘訣是細分級別，這樣如需調整基本的形式時，你可以回到較低的級別，而不會在更高的級別中混亂細節。我們可以利用這個方法有助於數位化雕塑。

03: 細節化手臂

在前臂頂部有很多肌肉和肌肉纖維形成可見的線條在皮膚表面上。你可以強調這些肌肉線條或是使它們平滑些，以創造出各式各樣的紋理。

為了獲得更好的感覺，對於肌肉線條的樣子，你應使用參考物。

請注意沒有必要完全複製參考物的每一個細節，你應透過參考物來了解要雕塑的是什麼樣的形式，並將模型的個體特徵突顯出來。

04: 在手臂上添加皺紋

確定好手臂肌肉的細節後，就能添加皮膚和皺紋了。健美運動員的皮下脂肪（subcutaneous fat）含量非常低，所以皺紋理所當然地形成。由於皮膚脂肪少，所以顯得非常薄，因此當皮膚有些微的活動、延展以及旋轉時會產生皺摺。肌肉纖維和肌腱的能見度（visibility）也取決於皮膚下脂肪的含量。當你用適當的刷子輕輕地雕塑手臂時，可添加這些細微的皺紋。

05: 照明手臂（lighting the arm）

現在手臂幾乎完成了，便可在不同角度的照明下從各種角度檢查手臂，這樣你可以更加了解模型的體積。為了要知道在各種不同的光線角度下看起來是否沒問題時，我們可以改變光線的方向，這方法有助於獲得正確的比例。可以在雕刻過程中加上一些陰影的處理（render），以幫助你了解模型最終的結果。

06: 精細整理軀幹正面

軀幹和背部也需要一些變化，類似於上面處理手臂細節的方法。在此階段你應優化肌肉的形狀，並賦予它們更好的體積。你可以嘗試消除掉肌肉周圍的尖銳邊緣，讓它們有著更有機的外觀。如圖06 所示，我使胸部肌肉的體積變得更加龐大，並且對臀部做了一些改變。

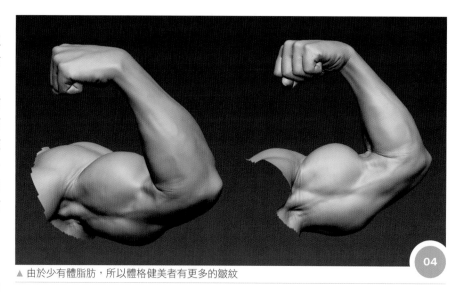

▲ 由於少有體脂肪，所以體格健美者有更多的皺紋

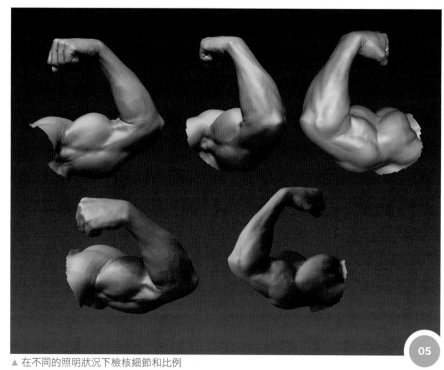

▲ 在不同的照明狀況下檢核細節和比例

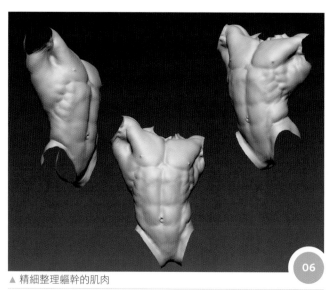

▲ 精細整理軀幹的肌肉

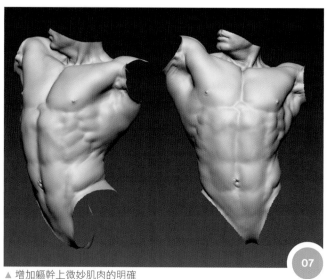

▲ 增加軀幹上微妙肌肉的明確

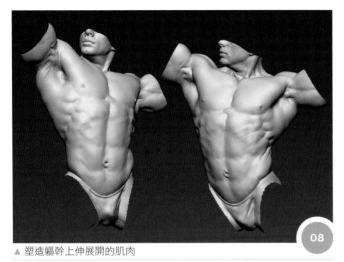

▲ 塑造軀幹上伸展開的肌肉 08

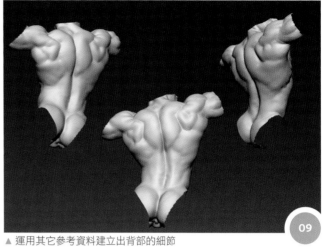

▲ 運用其它參考資料建立出背部的細節 09

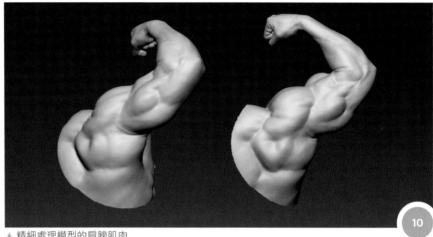

▲ 精細處理模型的肩膀肌肉 10

07: 細節化胸部

我們應添加一些缺陷和細節在軀幹上，
如肌肉和皮膚細節間一些斷裂、不完整
的線條。

當添加肌肉纖維時，你應察覺到它們在
哪裡是可見、不可見的。例如，胸部肌
肉通常是柔軟、有光澤的，並具有幾個
可見的肌肉纖維（但這取決於肌肉的收
縮）。

在手臂連接到軀幹的區域中，我們可以
藉由雕塑一些非常微小的皺紋來添加皮
膚的細節，不應該將這些皺紋雕塑太
深，只要非常淺的割痕，就能提供很好
看的效果。

08: 細節化腹部肌肉（abs）與斜肌 （obliques）

腹肌在這個姿勢中被拉伸，特別是在右

側，這也是為什麼它們看起來平坦、僵
硬，也比放鬆時的肌肉來得更長。在這
裡我將斜肌（obliques）繼續在腹肌上
保持這個形狀。斜肌肉在到達腹肌時結
束，但這些肌肉會附著在覆蓋腹部的寬
腱（腱膜）的薄層上，並以不同的姿勢
影響到斜肌的形狀。

當雕塑這些被拉伸的肌肉時，給予每個
突起（protrusion）一些長度和深度的
變化，使該區域的拉伸能被看到，但避
免過度誇大它們。

09: 精細雕琢背部肌肉

使用參考物改善模型的方法是使用數個
不同姿勢的參考物（根據我們的模型及
其姿勢），並將其用於模型身體的不同
部位上。例如一個用於上身的圖像，一
個用於下身；一個用於手臂等，這就是
我如何捕捉模型背面細節的方法。

當在使用參考物時，某些部位較少被用
到。例如，健美運動員背部的變化，所
以你不一定能夠找到一個完美的參考
物。真正重要的是在我們的模型中，身
形、脂肪種類、肌肉尺寸等方面是要一
致的。

10: 肩膀肌肉

我們已經將這裡的肌肉界定完整，但仍
須精細整理以利於姿勢的一致性，為此
必須改變體積與形式。如圖 10 所示，
調整三角肌以及大菱形肌（infraspin-
atus），並且稍微減少小圓肌（teres
minor muscle）的體積。只要記住在
這個部位中需要添加一些缺陷，且若兩
側手臂的姿勢幾乎相同時，左右兩側的
肩膀不應有太大的差別。

11: 在背部添加皺紋

現在我們需要調整和細節化背部的其餘肌肉。在腰部的左側應添加一些因為脊柱旋轉而形成的皺紋。如上述步驟 04 所示，皺紋的大小取決於脂肪的含量，因此在健美運動員身上這些皺摺間隔很小。請記住在添加皺紋時，不需過多誇張數量與深度。

試著在皮膚上添加一些細節，且因皮膚下的脂肪含量非常少，故感覺皮膚很瘦薄。沒有必要對小細節做太多的處理，因為我們稍後會在這個區域添加上血管和其它的細節。

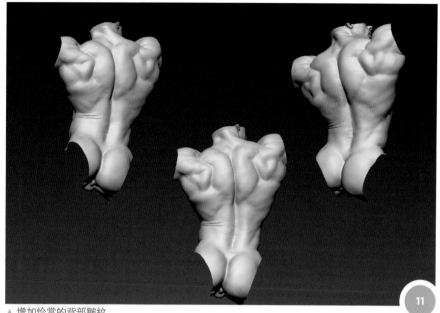

▲ 增加恰當的背部皺紋

專家提示 PRO TIP
嘗試變換材質

改變材質有助於檢查細節。例如增加光澤度（glossiness），你將能觀察出更多微小的細節與皺紋，這些小細節在冰銅（matte）材質上不易被看見。

12: 照明軀幹（lighting the torso）

就像之前處理手臂細節一樣，我們需要在各種不同的光線變化下檢查軀幹，將燈光置於軀幹旁邊與頂部，以利觀察皮膚的體積、皺紋是否合乎常理。透過調整微分曲線（diffuse curve），你將看到更加清楚的模型輪廓。

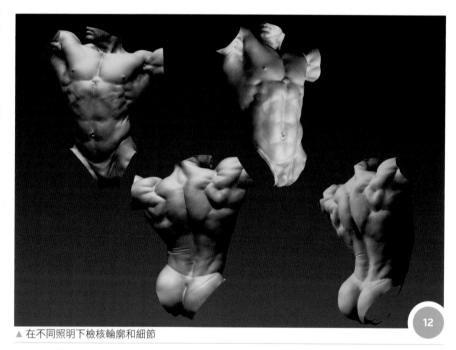

▲ 在不同照明下檢核輪廓和細節

13: 處理大腿（upper legs）

現在我們可以開始在大腿上優化並且添加細節，可加入一些斷裂的線條讓大腿看起來更加自然。同樣地，有機模型需要添入部分缺陷，包含肌肉、皮膚表面、肌肉纖維的區別。

要顧慮到每個不同的肌肉都有它各自的特徵與形式，尤其是在健美運動員身上的肌肉大小會增加。當你在肌肉中加入線條時，你需注意到肌肉纖維的方向，為了要做出更讓人信服的解剖結構

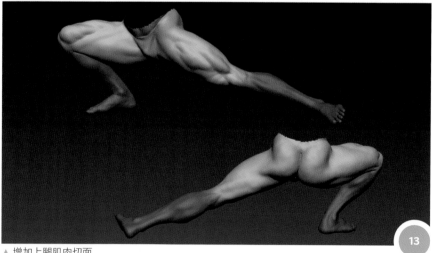

▲ 增加上腿肌肉切面

（anatomy），你必須要將這些細節納入考量。

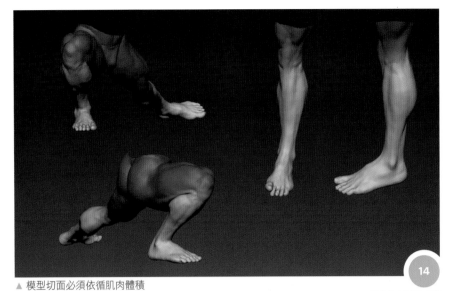

▲ 模型切面必須依循肌肉體積

14: 處理小腿（lower legs）

小腿絕大部分的肌肉都被放置在空間不大的範圍內，因此相較身體其它部位的肌肉具有高度的複雜度（complexity）。當在精細處理這些肌肉時，你應個別想像每個肌肉與肌肉間所放置的位置關係，而不是從身體當中獨立出來。將模型放入分割線（dividing lines）能在第一時間幫助我們界定出肌肉，但當在精細處理的過程中，你也必須思考它們的體積，因為它們是從數個單一的肌肉組合而成大塊的肌肉群。

針對下腿部，我們應該考量的另一件事是運用在肌肉上的壓力。在此一模型裡我們使下腿正確地處於壓力下引發它的變形。

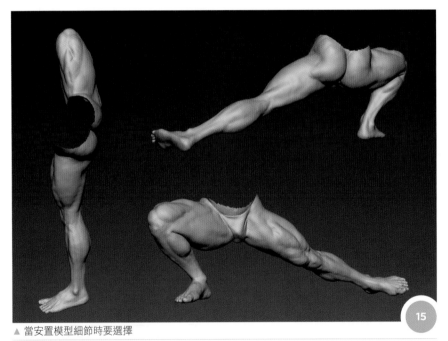

▲ 當安置模型細節時要選擇

15: 細節化腿部

現在是時候來開始處理細節了，就像我們之前處理手臂跟軀幹那樣。首先，將腿部的某些部分光滑化以減少肌肉的清晰度（definition），讓它表面看起來被皮膚所覆蓋住。試著讓身體的其它部位配合腿部以協調模型。不需要雕塑出所有肌肉的細節，因為這這樣會過度誇大而與真實的模樣背道而馳。通常位在大腿附近的臀肌（gluteal）跟股四頭肌（quadriceps）都會有著顯而易見的肌肉纖維，因此你應在這些部位多加留意。

16: 腳部細節

在開始處理腳部細節之前，請先確保所有的形態都是正確無誤的，因此請從頭至尾檢查腳部是否有著正確的形狀。當你正在處理彎曲的腿部（就像左圖所示），請先旋轉你的視線以確保左腳是垂直於螢幕，那麼你將可以察覺出錯誤並與正確的方式修正它們。此時你即可開始精細處理腳部主要部分的骨骼與肌鍵，就像之前處理手部一樣。

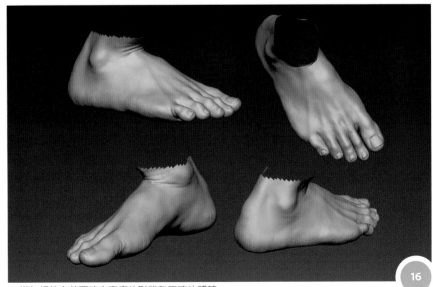

▲ 增加細節之前要確定寬廣的形態和正確的體積

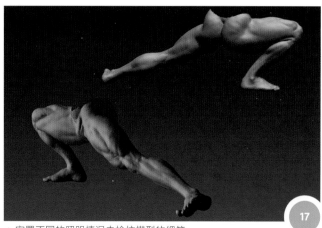

▲ 安置不同的照明情況去檢核模型的細節

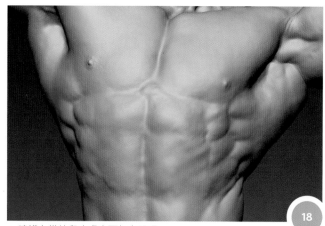

▲ 建議在模特兒皮膚表面加上肌理

17: 檢查腿部與腳部

檢查身體的各個部位是很好的,所以我用了與之前手臂、軀幹相同的檢查程序來檢視腿部與腳部。同樣地,請先設立好各種不同角度的光線方向觀察有無錯誤,然後清除掉你的網格(mesh)跟優化體積,另外請記得在你的模型上維持一些缺陷(imperfection)。

18: 增加干擾(noise)

大部分的有機體表面都會有些許干擾(noise),但這些不同種類的干擾強度取決於主體(subject)。舉例來說,小孩有著非常光滑的皮膚,然而在皮膚底下有大量脂肪,脂肪的紋理將造成強烈的肌膚干擾(skin noise),所以對於健美運動員,我們需要添加一些干擾讓皮膚看起來粗糙些。在不同身體的部位中會顯現出不同程度的粗糙度,這會讓模型在視覺上看來更好。

有時候我會在完成模型之前添入一些干擾,特別是臉部,你可以使用 alphas,如果你的雕塑軟體有這個功能的話。

19: 使用 alphas

當你在處理身體的表面時,你通常不會將臉部毛孔(skin pore)鋪在身體上面,因為臉部毛孔比身體的還大。然而有時候健美運動員在長著毛髮的肌膚上會有些許突出物(protrusions),好比我們時常看見長著鬍子的地方,例如

脖子。這些粗糙斑點(patches)所在的位置會因人而異,但是它們大部分常見於胸部。我們可以使用簡易的 alphas 將這些細節放上,強調這些突出物,並且抵銷掉那些過小的肌膚毛孔。

你可以沿著鼻子旁邊增加細部處理而使模型更加逼真,同時不用擔心在使用 alphas 之後以手工增添細節——它可以使模型顯得更自然。

20: 加入血管

當所有的東西已經準備就緒且全部的形態與細節也已建立完整時,就是加上血管時候了〔圖 20a〕。血管有著自成一格的解剖結構,縱使你很容易在近似

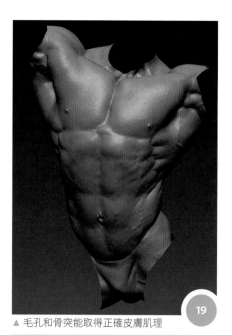

▲ 毛孔和骨突能取得正確皮膚肌理

▲ 模型全身血管地圖

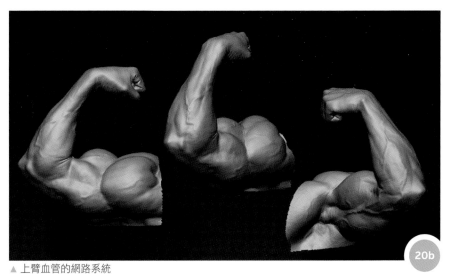

▲ 上臂血管的網路系統

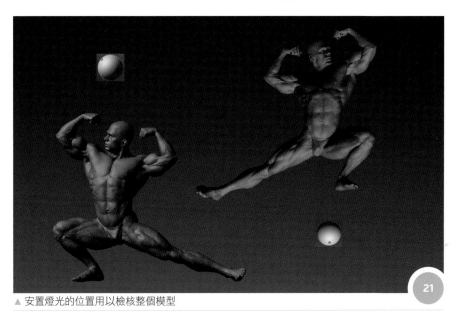

▲ 安置燈光的位置用以檢核整個模型

▲ 最後的呈現

的位置、大小、路徑上觀察到它們，但是每個人都有他們自己獨有的血管路徑形式，就像指紋一樣。為了要呈現出更逼真的模樣，我們需要注意人們身上血管的基本結構位置。

首先從其中一個最大、最容易被看見的血管開始，這血管大約位在手臂的二頭肌跟三頭肌之間，之後再接續雕塑出其它較小的血管。我們可以在健美運動員身上的皮膚看到大量的血管，比起一般人的身體型態來得多。

「不同的照明角度可以幫助我們看見更正確的體積」

注意在手臂跟腿部的血管是更加密集的。請專注在手臂的血管上，因為它們在這種姿勢中更容易被看到的，如圖20b 所示。當掌握此要領後就能讓肌肉看起來更堅硬，這可以真正幫助我們提升模型的視覺強度。

21: 照明（lighting）

現在這個模型已經完成了，最好以不同的照明狀況來檢視模型是否正確，在圖21 中我已指示出光線的位置。就像我在前面所提過的，不同的照明角度可以幫助我們看見更正確的體積，除此之外你也可以得到最終結果的一些想法，也可以在最終模型完成之前看到一些裂縫瑕疵。血管網狀系統可以透過陰影、周遭的環境等來測試你的模型，但通常只需要在雕塑軟體上改變光線的位置即可。

22: 最終接觸（touch）

最後我們需要做的一件事是添加最終的細節跟精細處理來幫助我們改進模型。所有已經加上的細節都可以激發我們添加新的細節並且完成模型，在這個階段你可在模型上添入一些額外的、參考物上不存在的細節，例如更多的皺紋或是不同程度的肌膚粗糙度等。

身體曲線優美的女性

第一章｜基本形態

撰文者 José Péricles

數位雕刻家

女性象徵式的（figurative）雕塑是一種非常微妙和溫柔的藝術。原型的（archetypal）女性形式非常細膩，曲線較多的形象也沒有什麼不同。我甚至可能會說這是更難的，因為需要更多的觀察和參考，我們並不是常常看到與標準身體類型一樣的體態。女性天生就

比男性有著更多的脂肪，這表示女性的表皮較為光滑。有著少數可看見的地標（landmarks），女性比例似乎存在著一點點不同，腿部較短且軀幹較長（從剖面圖來看也較瘦）。當我們思考有關雕塑女性的問題時，通常我們需要記得在兩性之間顯著的不同是女性的

手、足、手指頭較瘦長。

骨骼上較突出的地標（bony landmarks）通常來說是很重要的，但是因為上頭覆蓋大量柔軟的組織（tissue），所以骨骼地標（bony landmarks）會變得非常不容易被看到。我們需要找尋用

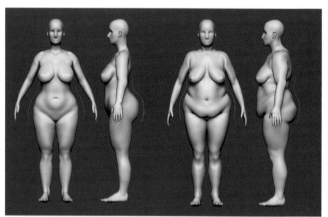

▲ 值得注意的是臀部依然很明顯，縱使是超重的人體

▲ 專注於捕捉你先前所要的姿勢

01

最適合的方式去檢視它們，因為它們對於確保比例正確是非常關鍵的。

曲線優美的身體類型隨著每個人身上而變化。從我們的參考資料中，如下一頁 圖 03 所示，我們可以觀察出模型有著彎曲且性感的（sensual）的輪廓，這只有一點點的誇大。有些人沒有擁有這種體態，不過它們在我們的議題、目的（purposes）中是完美的。

01: 姿勢

我在這裡使用了基本的網格（mesh），但其實有很多種不同的方法呈現出模型的姿勢。你可以先透過球形（sphere）、盒子形或是圓柱形（cylinder）來延

- Center line from sternum

- Balance line

- Angle line

▲ 主線（紅色）適用於標示模型的平衡。先標註中間線（黃色）

02a

伸，然後斟酌選擇你所要的體型至你滿意的姿勢為止。

你也可以從最終的基礎網格直接構圖，但是基礎網格必須具有精心製作的拓撲結構。臉部，手和腳將需要更高的密度，因為它們接收大量細節，所以需要很多數量的多邊形。

在這個階段的方法沒有對錯，你使用你認為最適合的方法即可。剛開始我的建議是先關注臀部和腿部的運動，然後是軀幹，再來是手臂和頭部。

02: 對置（contrapposto）

在你開始設定對置的姿勢前，你需將身體類型與參考圖像相匹配。對置是一種平衡，找到體重分佈，並定義「主線」（chief line）〔圖 02a〕。

請仔細觀察支撐身體重心的腿，檢查重心是否完全落在其中一隻腳或兩腿平衡。在我們的參考圖像中，看到重心主要分佈在左腿上。你可以藉由調整肩膀、膝蓋、頭部等的方向來添加一些相反的線條〔圖 02b〕。

03: 比例

我喜歡使用女性高度從頭到腳大約七個頭長的這個比例。有些雕塑家會使用七個半甚至八個頭長的比例給予模型更多的力量，但我還是堅持七個頭長的比例，這是為了確保模型顯現出的柔軟和女性化。

測量也可以有相對比例使模型獨特化，例如腿可能是軀幹的長度，這是非常個人的決定，你應找到最適合你的方法來處理。

那麼還有一些比較數學的方法，例如：從髂骨嵴（iliac spine）到髕骨（patella）頂部的距離等於從恥骨線（pubic line）到胸骨（sternum）頂部的距

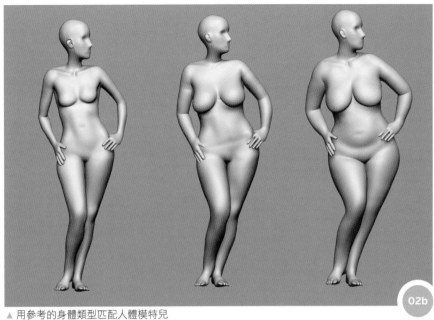

▲ 用參考的身體類型匹配人體模特兒

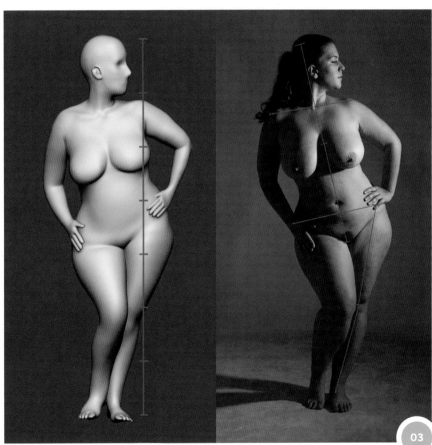

▲ 要記得運用正確的人體比例。照片提供於 www.posespace.com

離；從肩峯（acromion）開始到食指有三個頭部長。在一個比較完整的人體上找尋骨骼的地標可能是困難的。

在模型上找到覆蓋地標的脂肪，特別是

臀部的最好方法是尋找大轉子（greater trochanter）、髂骨嵴（iliac spine）、鎖骨（clavicle）、胸骨（sternum）的輪廓跟體積。

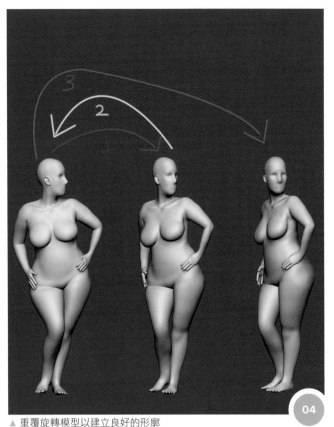

▲ 重覆旋轉模型以建立良好的形廓

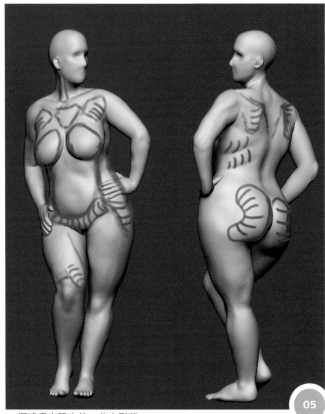

▲ 概略畫出肌肉的一些大形狀

「我認為專注於雕塑我所見到的體積是最好的，並嘗試讓雕塑品和諧又有機」

04: 輪廓（silhouette）

當我雕刻時，我喜歡思考形式並試著將我看到的內容重新創造出相同的體積，而不會失去自然的外觀。基本上當我看見什麼就會複製出什麼，但會以解剖學（anatomy）作為基礎，使我可以明白發生了什麼。我喜歡將解剖學（anatomy）視為一種語言，它可以幫助你轉化參考資料並將其視覺化。

輪廓在該過程中是很重要的部分，你應保持專注在輪廓上，這不應該被遺忘，你一定要時時刻刻注意，即使是最後一次。我發現從某一個角度模仿輪廓是有用的，將模型旋轉 15 度並從這個新角度再次著手處理，然後回到原來的角度再處理一次，之後再將你的模型旋轉 30 度並重複這個程序，這將會對此模型創造出最完善的輪廓。

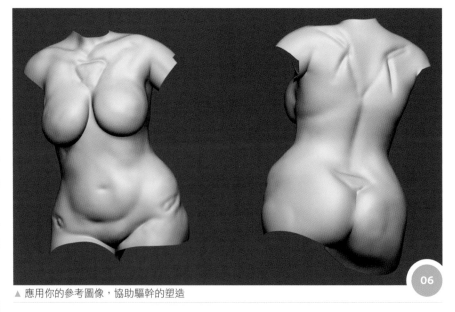

▲ 應用你的參考圖像，協助驅幹的塑造

05: 建構大形體（blocking big shapes）

當你對輪廓感到滿意時，我們可以開始從內部解剖，你不需要擔心太多有關這裡的肌肉和骨骼地標（bony landmarks）。我認為專注於雕塑我所見到的體積是最好的，並嘗試讓雕塑品和諧又有機，現在是準備重新檢查輪廓的時候了。

06: 建構驅幹（blocking the torso）

在這個階段我專注於處理驅幹。在參考圖像上的驅幹前端是非常微妙的，但我們有一些關鍵的東西需要處理，例如：胸骨柄（manubrium）（胸骨頂部的三角形）和髂骨嵴（iliac spine）（位在臀部）。肋骨（rib cage）是非常難被看見的，但是被認為是影響皮膚和肌

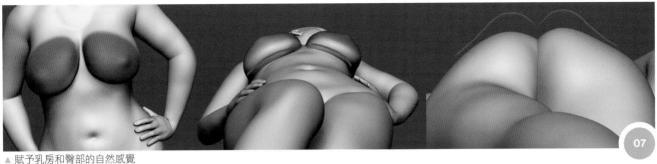

▲ 賦予乳房和臀部的自然感覺

肉輪廓的〔基礎結構〕。

在軀幹背部看到解剖結構（anatomy）是容易的。斜方肌（trapezius）和肩胛骨（scapula）很容易被看見，只要我們遵循主線（chief line）作為脊柱，將會給我們足夠的訊息來放置第一個形狀。

07: 胸部和臀部

忽視胸部和臀部將會使雕塑看起來僵硬和未完成的感覺，因此你應密切關注這些部位。胸部應被視為是兩個橢圓形的形狀並且傾向於胸骨的中心。

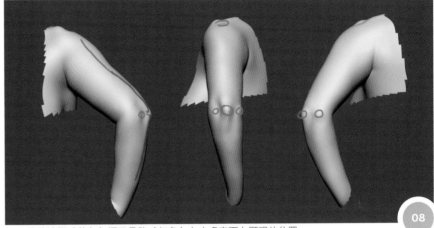

▲ 用骨骼地標（藍色）標示骨骼（紅色）在皮膚表面上顯現的位置

專家提示 PRO TIP
從下方觀看
view from below

在這個階段中，下方的視角是很重要的，因為可以幫助我們獲得確切的形狀且讓胸部位在肋骨籠上方（參考圖07）。

臀肌，特別是女性的臀肌看似豆型。從下往上看，兩側中心應該是最高的部分，形狀的轉變必須很輕柔。

08: 從手臂開始

一般來說手臂必須要遵循每一個骨骼（肱骨、橈骨、尺骨）的輪廓，在這個程序中的模型是沒有不同的。你應要透過輪廓來判斷出手臂的形狀，如果從輪廓中看不出來是手臂的話，表示在某個部分出錯了，需要再次確認。找出骨骼地標（bony landmarks）並從肩峰

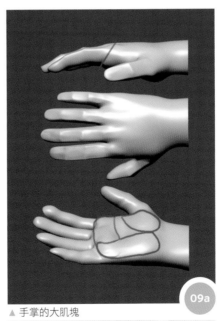

▲ 手掌的大肌塊

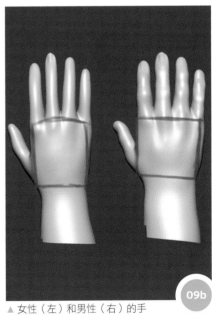

▲ 女性（左）和男性（右）的手

（acromion）跟鷹嘴（olecranon）開始。

09: 從手部開始

請勿忽略手部，有些藝術家會犯這個錯誤。請記住中指的長度跟手掌的長度相

符，還可以從你的參考圖中找出指關節（knuckle）的尖端高點和底部的摺痕，請注意〔圖 09a〕的掌心。研究顯示出男女手掌的差異，男性手掌較平坦、方形；女性手掌較長、薄、矩形〔圖 09b〕。

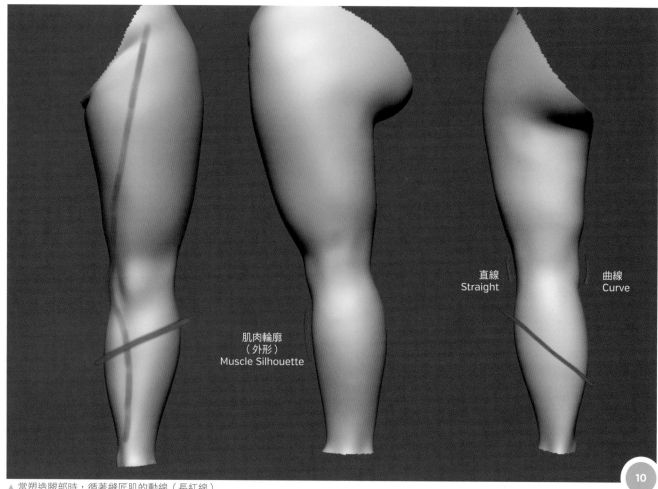

肌肉輪廓
（外形）
Muscle Silhouette

直線
Straight

曲線
Curve

▲ 當塑造腿部時，循著縫匠肌的動線（長紅線）

10

10: 從腿部開始

從腿部開始，你需要找到縫匠肌（sartorius）的線並跟隨到脛骨曲率（tibia curvature），將其作為導引。這種曲率（curvature）對於腿部進行自然的運動是非常重要的，彎曲的右腿使用相同的程序。在膝蓋上的髕骨（patella）有重要的功能需要注意。

再次強調，你應透過輪廓看出腿部的自然性質；與手臂相同，特別是在這個粗糙階段。

11: 從足部開始

足部和手部相似，至少必須要在這個早期階段明示出來。處理足部時有一些要考慮的事情，首先是大腳趾的形狀像蛇頭；小腳趾應與大腳趾的底部一致，並請注意第五蹠骨（metatarsal）在腳側的突起（protuberance）以及跟骨（calcaneus）的形狀，還要注意內踝

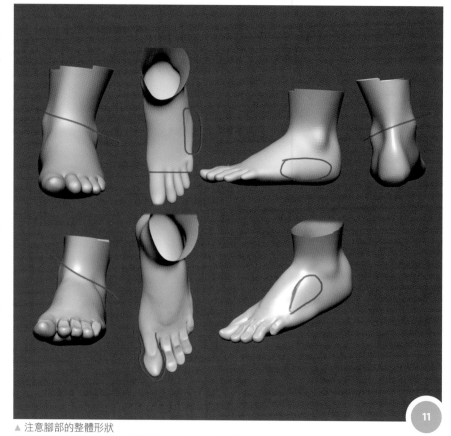

▲ 注意腳部的整體形狀

11

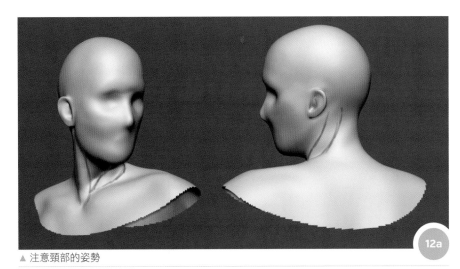

▲ 注意頸部的姿勢

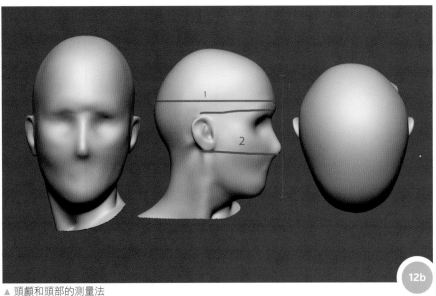

▲ 頭顱和頭部的測量法

（malleolus）（腳踝骨）所具有的對立線（opposing lines）及內踝內側的踝關節應高於外側。

12: 脖子

頸部與任何姿勢都有關聯，胸鎖乳突肌（sternocleidomastoideus）在頭部朝向側面時，形狀會有很大的影響〔圖12a〕，兩者的方向在圖中都被指示出來。

頭上有很多訊息和細節，但是現在我們只需要了解一些基本的測量方法。首先從下巴到頭部上方的長度與鼻子的頂端到頭部下方長度是相同的。耳朵應早一點顯示出來以幫助你看到頭部的形狀，耳朵應放置在穿過眉毛與鼻子底部的兩條線之間，鼻子與耳線大致相等〔圖12b〕。

13: 顯示出頭髮

雕塑頭髮是非常複雜的，但現在我們可以約略放置和雕刻它，只是要做出流動和運動的樣子。你需注意髮型的輪廓，然後將此輪廓填入內部訊息。

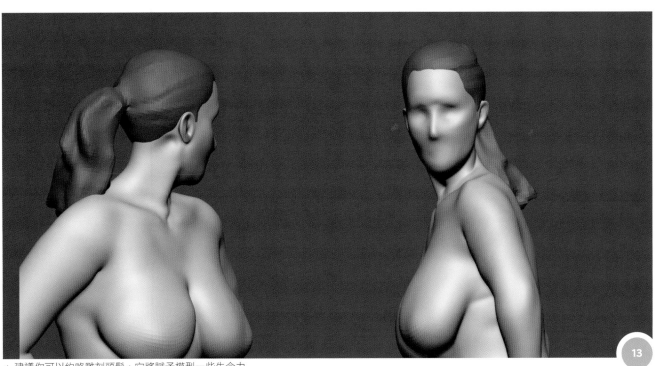

▲ 建議你可以約略雕刻頭髮，它將賦予模型一些生命力

身體曲線優美的女性

第二章 | 精製

撰文者 José Péricles

數位雕刻家

在此章節中,我們將更深入地探索女性解剖學,並開始以更加細膩的觀察,使雕塑脫穎而出(stand out)。這是個關鍵階段,因為我們越來越接近最終的模型。

01: 粗略塑造頭部(blocking the head)

你應牢記人體頭骨的形式,以及它的結構是如何影響臉部的形狀和外觀。在開始雕塑面部特徵之前,重要的是要有一個看起來堅實並具有良好基礎(foundation)的頭部。

對顴骨、額骨、眼窩、鼻子、耳朵有大略的理解,將會對後續的精細修飾有所助益。耳朵可以幫助你更加了解頭部的比例,因此耳朵要先被繪製出來,但其構造細節留到最後再雕塑。

02: 從鼻子開始(starting the nose)

第一步是大略雕塑鼻孔,透過在鼻翼的下方放置兩個孔洞來完成,並且確保此孔洞在側面還是可見的。藉由將鼻孔兩側賦予圓形的形狀來仔細觀察、精細修飾鼻唇皺摺(nasolabial fold)。我們還可以雕塑鼻梁的形狀,不過請檢查骨骼表面的外觀。

03: 嘴唇(starting the lips)

當雕塑嘴唇時,保持童心(cartoony heart)是很好的,讓下唇圓潤些,上唇可作稍微尖頂的曲線。在繪製上唇時請仔細思考側面的輪廓,這樣你就能讓

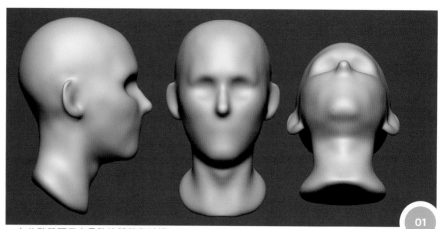

▲ 在此階段顯示出骨骼的體積與結構

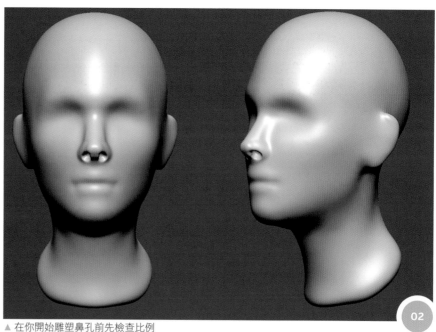

▲ 在你開始雕塑鼻孔前先檢查比例

嘴巴看來更加真實。

你可嘗試讓嘴唇兩側的角落比前面深一些,即可創造出完整而豐滿(fleshy)的外觀。輕微地雕塑下唇,就可以展示出下巴骨骼肌肉的影響。

04: 加上眼睛

在即將開始雕塑眼睛前,應先設定好眼睛基本的結構位置,這將會幫助你將眉毛、顴骨做出恰當的形狀〔圖 04a〕。

了解人眼的形狀並不是橢圓形，而是比較像不對稱的（asymmetric）葉子形狀或是淚滴形狀。上眼瞼最高處是靠近身體的中線（midline），而下眼瞼的最低處是靠近兩側〔圖 04b〕。

當從臉部側面觀看時，下眼瞼通常都比上眼瞼的位置還深〔圖 04c〕；而眼瞼的外側角也應高於正面視圖的相對側，請注意眼球應保持球體的樣子。

▲ 下唇能夠讓側臉有個好的輪廓（silhouette）

▲ 眉毛跟顴骨的形狀

▲ 雕塑眼瞼

▲ 眼睛的不對稱性；記住下眼瞼的位置比上眼瞼還深

「觀察參考圖像能看出僵硬的一般
雕刻（stiff generic sculpt）和自
然真實雕塑的不同」

05: 頭骨

頭骨是一開始就需要檢查的東西，但我
想在這裡指出其它應給予更多關注的東
西，比如前額和頭骨的一般形狀。

頭骨在背部較大（從頂視圖看），前額
必須具有正確的形狀——不能平坦。請
好好記住人體上沒有任何東西是純粹平
坦的。

06: 精雕嘴唇

現在我們可以將嘴唇添加體積和形狀，
這是很直接的。上唇有三個形狀；一個
在中心，剩下兩個較大的在兩側。下唇
有兩個大的部分，在嘴唇中間凹陷。

嘴巴周圍的形狀與嘴唇一樣重要，特別
是嘴角的迴繞肉塊以及下唇和下巴的輪
廓。

07: 精雕鼻子

當在精細修飾鼻子時，好好觀察和使用
參考圖像是非常重要的。從底部看鼻子
的形狀，正確地雕塑鼻孔，鼻孔的形狀
看起來有點像豆子。清晰雕出鼻尖、鼻
翼就能擁有接近真實的外觀。

此外確定你盡可能準確地雕塑人中
（philtrum）是很重要的〔圖 07a、圖
07b〕。

08: 精細雕琢耳朵

既然你已經有了耳朵的整體形狀，那麼
你現在應專注於耳輪（helix）〔圖
08a〕和耳殼（concha）。不要忘記
從後面看，並查看參考圖像的正確形
狀。試著更加用心做出適當厚度的耳
朵，有許多好的模型時常因為糟糕的耳
朵造型而功虧一簣〔圖 08b〕。

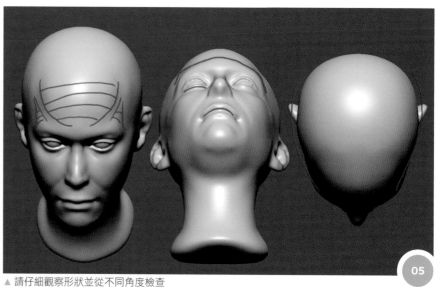

▲ 請仔細觀察形狀並從不同角度檢查

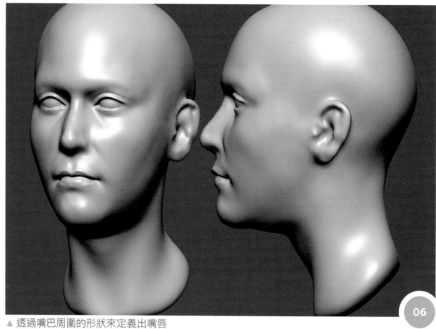

▲ 透過嘴巴周圍的形狀來定義出嘴唇

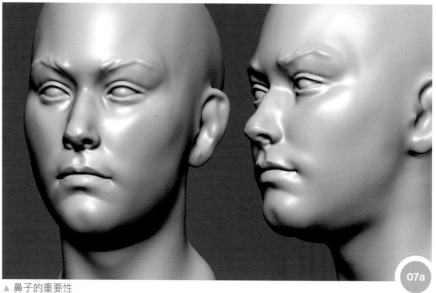

▲ 鼻子的重要性

09: 精細處理軀幹

觀察參考圖像可以看出僵硬的一般雕刻和自然真實的雕塑之間的差異。接近軀幹的方式應與頭部相似，從大的形狀開始，但要注意它們對輪廓和內部訊息（internal information）的影響。我發現在模型的最頂端照明是有用的，因為產生了比其它角度更深的陰影，這有助於準確的雕塑和避免錯誤。為了保持自己的注意力，我會隔離出我正在處理的區域，並忽略其它尚未精細處理的部分〔圖 09a、圖 09b〕。

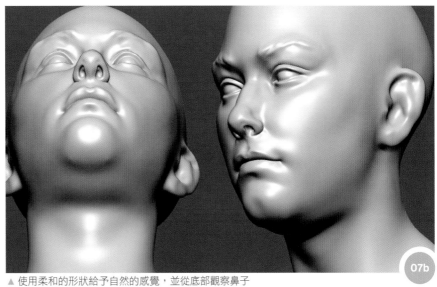

▲ 使用柔和的形狀給予自然的感覺，並從底部觀察鼻子

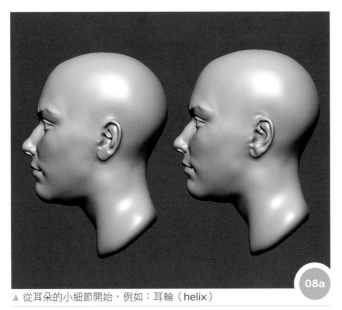

▲ 從耳朵的小細節開始，例如：耳輪（helix）

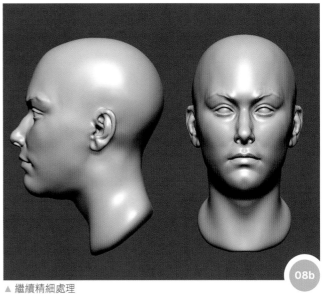

▲ 繼續精細處理

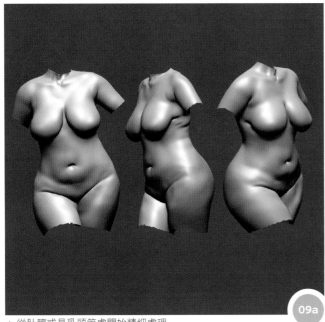

▲ 從肚臍或是乳頭等處開始精細處理

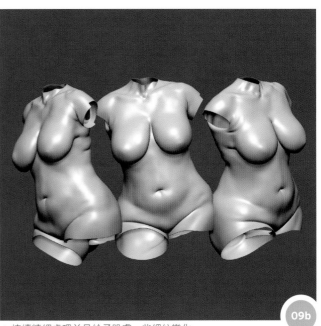

▲ 持續精細處理並且給予肌膚一些細紋變化

10: 精細處理背部

精細處理背部跟優化軀幹的方法是相似的。不過，背部有更多地方需要注意，並非只有單單關注於背部本身。為了實現良好的背部雕塑，你須從肩膀、後頸、臀部肌肉著手進行〔圖 10a、圖 10b〕。

11: 精細處理手臂

手臂可能會變得比較難處理，所以你更應該記住解剖學（anatomy）以利你雕塑得更加精確。

同時，了解讓手臂雕塑的更好的原因有90%是跟手臂輪廓有關。當你正在雕塑內部形狀時，請時常思考手臂輪廓的外觀，就算所有的肌肉都在正確的位置上，但是手臂看起來像圓柱體，那這樣就會有問題〔圖 11a、圖 11b〕。

12: 精細處理腿部

在精細處理腿部時，你可以使用與上一步驟用於手臂的基本過程的相同方式。其中你應記住的是要非常小心，並將留在腿上的所有跡象都視為一種徵兆。由於模型是一個身材曼妙的女性，輪廓非常柔軟，一些部分的皮膚表面也會有非

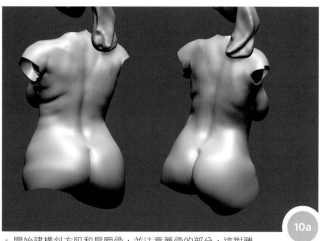

▲ 開始建構斜方肌和肩胛骨，並注意薦骨的部分，這對雕塑女性背部是很重要的

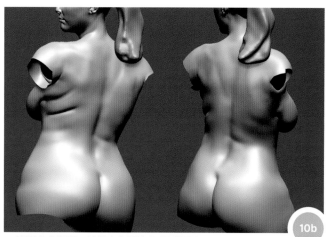

▲ 精細處理後頸，並從脊椎開始處理到臀部

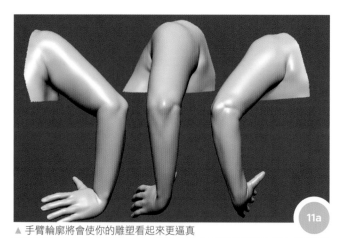

▲ 手臂輪廓將會使你的雕塑看起來更逼真

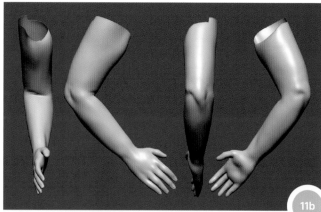

▲ 使用相同的程序來處理其它的手臂

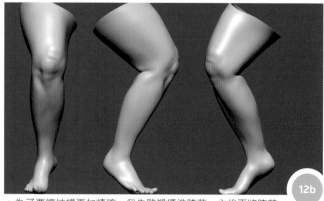

▲ 為了要讓結構更加精確，我先雕塑標準膝蓋，之後再將膝蓋柔化

▲ 在處理較豐滿的腿部時，不需要將膝蓋雕塑得太過明顯

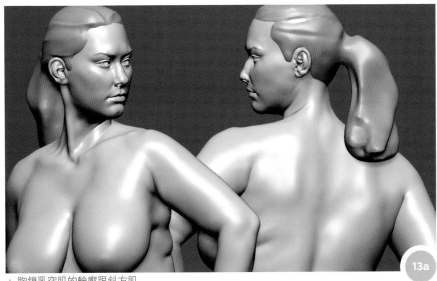

▲ 胸鎖乳突肌的輪廓跟斜方肌

13a

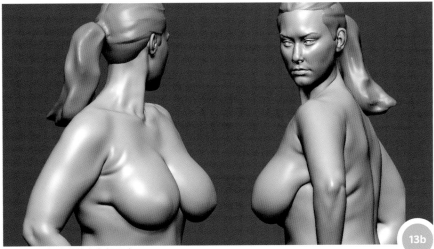

▲ 了解肌肉的附著處與根源處

13b

常多的細紋〔圖 12a、圖 12b〕。

13: 精製頸部

此姿勢的頸部顯得很扭曲，所以理解這部分解剖是極其重要的。一如既往，請注意輪廓，看看斜方肌如何沿著後頸和胸鎖乳突肌的突出部位移動〔圖 13a、圖 13b〕。當頭部如此扭曲時，下頜腺（submaxillary gland）會出現。

14: 檢查身體

看一下整個模型，一旦完成優化後請開始檢查比例，看看一切是否合乎常理。若你有需要，現在是移動模型並精細處理輪廓、特定區域的好時機。記住，一個好的雕塑在不同角度都要有很好的外觀，即使是從頂部或底部觀看也應如此。

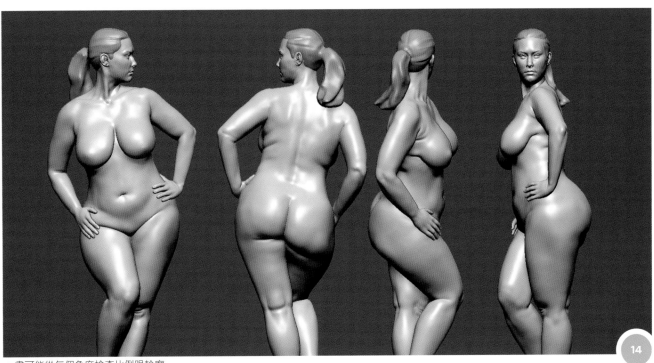

▲ 盡可能從每個角度檢查比例跟輪廓

14

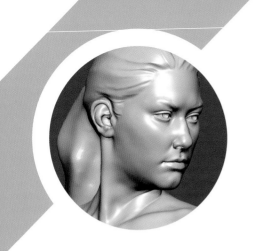

身體曲線優美的女性

第三章 | 添加更多細節

撰文者 José Péricles

數位雕刻家

在這最後的章節，它可能是最難的，特別是如果你沒有把所有的努力投入做出外觀良好的雕塑中。此章節中，我們會仔細觀察頭髮、手（包括手指和指甲）以及腳。大多數藝術家都會忽略這些，因為他們認為自己已經知道了，但這可能會破壞一個好的模型！

01: 編組頭髮

首先第一步，我們要來觀察頭髮的一般形狀跟輪廓。我們只需顯示出髮型和頭髮的流向，在這階段可先忽略一些過於繁雜的細節。

「頭髮必須看起來自然，就像是雕塑的一部份，勿讓頭髮像是黏死在雕塑物上的東西」

一旦你已建構出髮流的方向後，即可開始精細處理細節，但請注意不要破壞整體的輪廓。

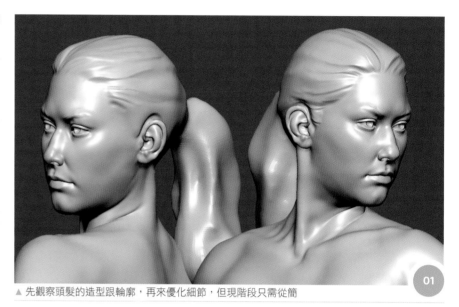

▲ 先觀察頭髮的造型跟輪廓，再來優化細節，但現階段只需從簡

02: 精細處理頭髮

現在我會說你需要很多的耐心，因為好的頭髮需要大量的反覆雕塑。我不認為可以快速地製作出像樣的（decent）頭髮，頭髮必須看起來自然，就好像是雕塑的一部份，不要讓頭髮像是黏死在雕塑物上的東西。

03: 完成帶髮頭皮（scalp hair）

在此步驟中，你應設法記住即將關注的更小細節。然而，應避免添加太多個別的髮縷，我們不需要將頭髮過於細節化或繁瑣化，而是微妙的使它的外觀清新俐落。

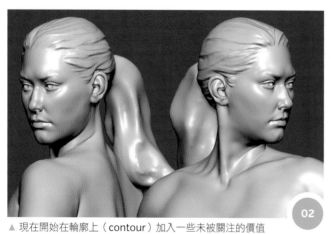

▲ 現在開始在輪廓上（contour）加入一些未被關注的價值跟小細節

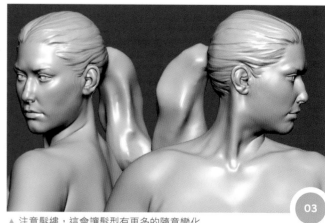

▲ 注意髮縷，這會讓髮型有更多的隨意變化

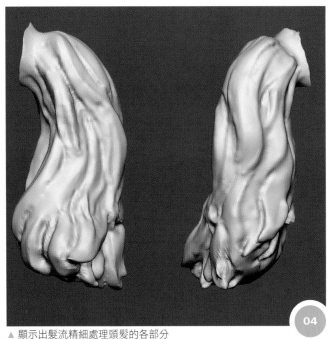
▲ 顯示出髮流精細處理頭髮的各部分

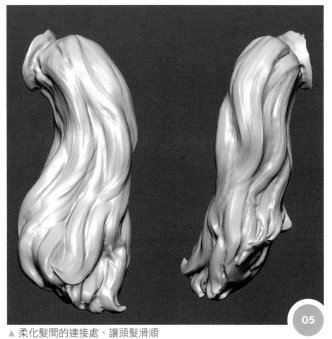
▲ 柔化髮間的連接處、讓頭髮滑順

04: 馬尾的編組

馬尾的概念基本上與頭髮相同，但應該
更側重於馬尾的輪廓。注意髮流的方
向，要讓馬尾多一些隨意變化，但要小
心不要使它太雜亂無章。

首先關注馬尾的層次與觀察輪廓，然後
進一步優化細節（保持髮流）。你也該
顯示層次之間的流暢，牢記頭髮的輪
廓。

05: 精細處理頭髮

現在你可以開始優化它們，並且去除掉
頭髮的清晰和明暗度。頭髮不同區域的
連結，需要微妙、柔和的處理。請記住
要讓頭髮看起來自然，不會像是玩偶的
頭髮那樣深深雕塑至模型上。

06: 完成頭髮

髮縷的末梢需要顯示出來，髮縷跟髮縷
之間不能突然就結束或是開始。即便使
頭髮看起來隨意或是雜亂，髮間的連接
處是可以幫助我們避免做出不真實的頭
髮。

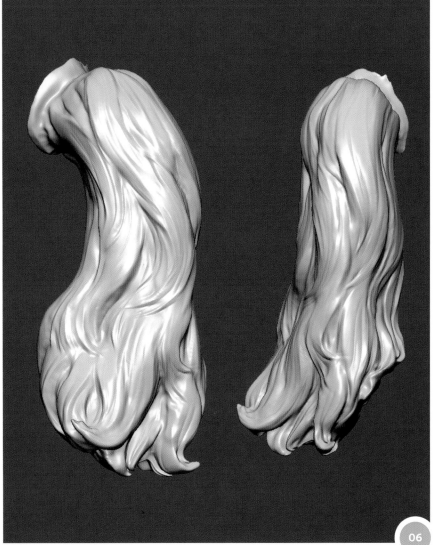
▲ 做出各個區塊頭髮的開端與末梢

07: 手指

手指的外觀通常具有明顯的指關節，但由於我們正在雕刻一隻大手，所以指關節（phalanges）通常會更圓而且指關節更明顯。

請記住，現實的手指有著圓柱的形狀，且指甲是凸的，所以盡量避免做出平面的指甲，對雙手所有的手指都重複此步驟。

08: 大拇指

雕塑大拇指的過程與手指極其類似，但請注意大拇指只有兩個指關節，這會影響整個外觀（即使是在豐滿多肉的大拇指上），所以應顯示出第一個大拇指指關節〔圖 08a、圖 08b〕。

09: 手部與手掌

注意觀察手指的方向是很重要的，它們應要稍微彎向中指（唯一直的手指），而中指的長度應跟手掌一樣。

請注意位於食指與大拇指中間的那塊突

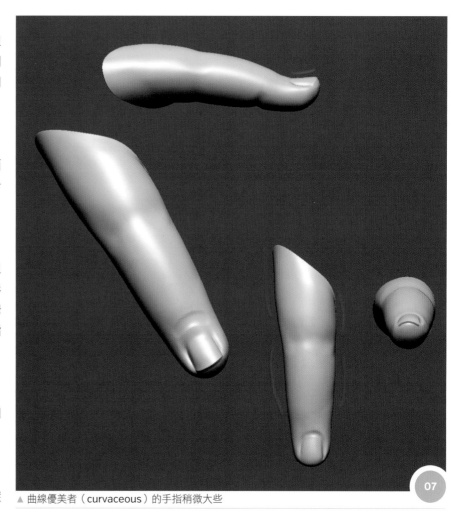

▲ 曲線優美者（curvaceous）的手指稍微大些

07

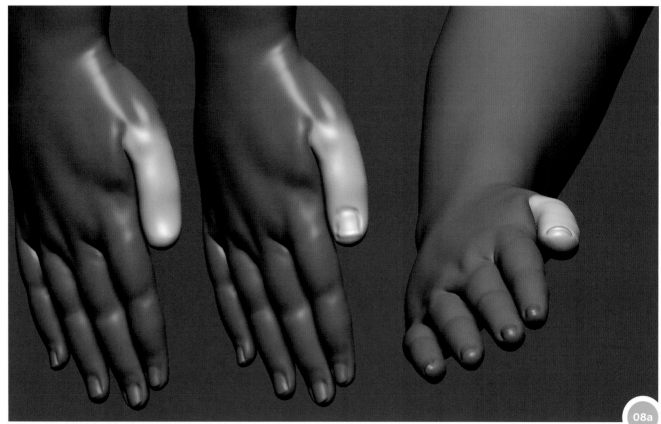

▲ 大拇指的處理跟手指有著類似的過程

08a

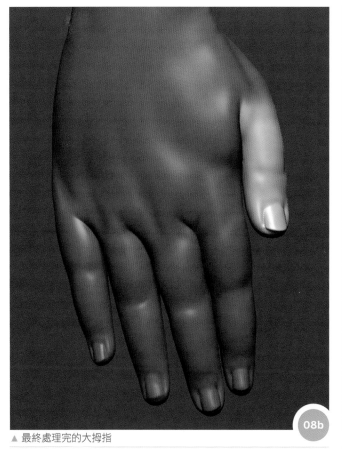

▲ 最終處理完的大拇指

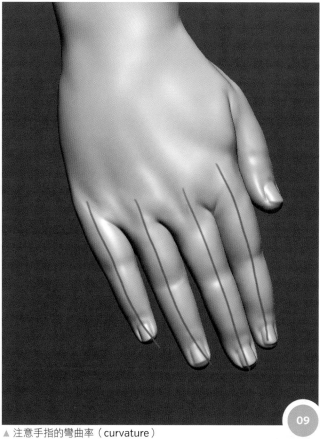

▲ 注意手指的彎曲率（curvature）

起的大肌肉。

10: 精細處理手部

為了要讓手部更加自然，現在你需要展示出位在手指肌膚上的指關節、肌腱、細紋。要做出此成效需要十分細微的處理，因為我們不希望做出看起來很奇怪的手部。

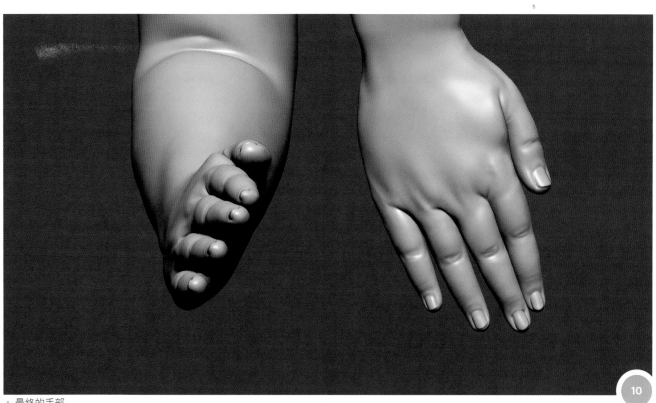

▲ 最終的手部

「雕塑曲線曼妙者的腳之關鍵跟解
剖學沒什麼關係,而是應該用整體
的輪廓來獲得良好的外觀,以確保
取得模型比例的正確性」

11: 腳趾

雕塑腳趾的過程與手指極其類似,但在
最後一節趾關節上會有著更像球根狀形
狀〔圖 11a〕。

此相同的概念對於小腳趾是有助益的,
就是因為它是如此的小,小腳趾的輪廓
是避免其尺寸、形狀錯誤的關鍵〔圖
11b〕。大腳趾的雕塑方法跟其它腳趾
是相同的,只是比其它腳趾大而已〔圖
11c〕。

12: 完成腳部

雕塑曲線曼妙者的腳之關鍵跟解剖學沒
什麼關係,而是應該用整體的輪廓來獲
得良好的外觀,以確保取得模型比例的
正確性。

腳部的正確比例是腳前掌(ball of the
foot)到腳後跟為三個大腳趾長;小趾
的尖端與大腳趾底部排成一行。

在 P.225 中,你可以看到最終版全身
模型的前面與後面。

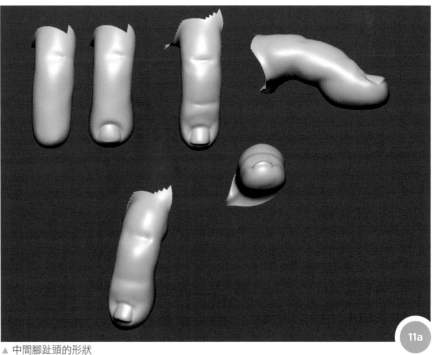

▲ 中間腳趾頭的形狀

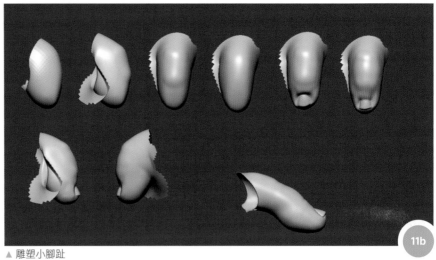

▲ 雕塑小腳趾

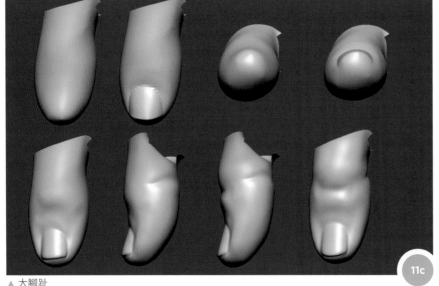

▲ 大腳趾

▲ 注意比例與平滑的輪廓

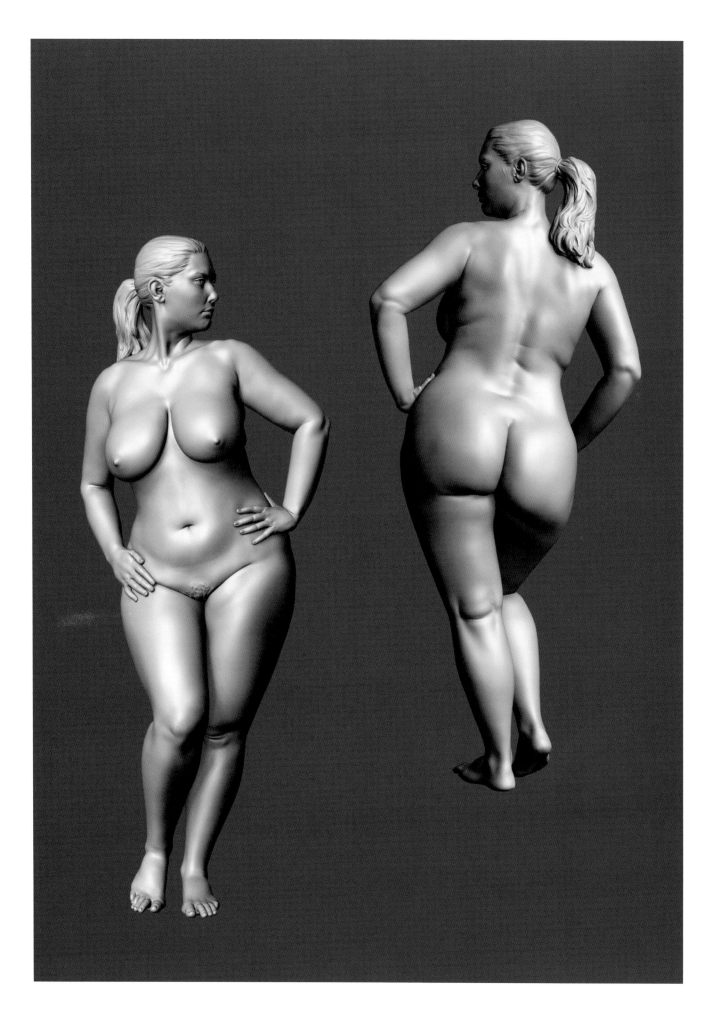

身材苗條的女性

第一章 | 概略畫出基本樣態

撰文者 César Zambelli

數位雕刻家

在此章節中，藉由塊狀編組（blocking）跟擺姿勢來做為關鍵原則。我們會模擬出體重不足的女性身材，並且探討如何透過基礎網格來呈現出最佳體型消瘦者的外觀形式。

01: 從基礎網格開始

我們以基礎網格做為開端，不過其實有很多種方法可以當作雕塑模型的開端，但以我個人的觀點認為對於全身模型來說，基礎網格是最適合的工具。而有些人的觀點是認為 ZBrush's DynaMesh 或是 ZRemesher 以及 Mudbox's

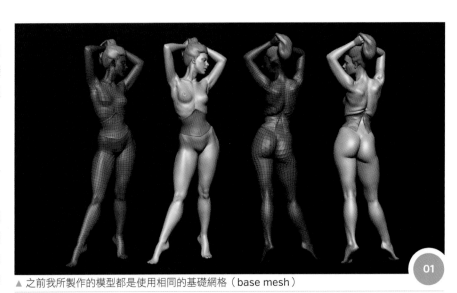

▲ 之前我所製作的模型都是使用相同的基礎網格（base mesh）

▲ 我擅長調整多邊形的密度

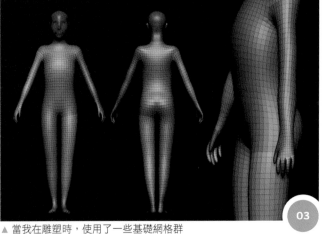

▲ 當我在雕塑時，使用了一些基礎網格群

retopology tools 也是很好的工具，但我想你應該會對基礎網格有著更佳的控制力。你可以使用 UVs 創造網格群跟簡易的區塊，最後簡單地擺出姿勢。

我時常使用相同的基礎網格來處理模型，即使一開始是使用 DynaMesh 來起個草圖。如果我要繼續這個草圖，那麼我會轉換細節至我的基礎網格。

02: 基礎網格拓樸學（topology）

對我來說，使用基礎網格最重要的是能夠如自己所願安置好多邊形（polygon）密度的能力。每當使用自動化拓樸學工具時，網格趨向以所有相同的密度結束（就算是以 ZRemesher 控制繪圖，我還是發現自己沒有足夠的控制力去掌握發生什麼事情）。當臉、耳、手、腳位在恰當的地方時，你會想著有高密度的

細節。如你所見圖 02，我將簡易的拓樸加至它的臉上，但是臉部有著比起軀幹還來得高密度的細節。

比起邊環（edge loops），我更慣用於使用平滑刷子來雕塑。這就是為什麼當你在平滑處理即作出大量不同時，拓樸學會扮演至關重要的角色，這也是其中一個原因為何我不透過拓樸學做出眼

睛和嘴巴（除此之外還有耳朵跟鼻子的突出處也是），所以我有更多的方式去描繪和處置我想要的模型。

03: 準備基礎網格

在開始雕塑前，我也很喜歡添加 UVs在我的模型上。使用 UVs 來雕刻可能看起來很奇怪，但實際上它加快了我雕塑的過程。當你在雕塑複雜的姿勢時，模型都會有一些是被隱藏住的部分，而另一些則沒有被隱藏住，例如隱藏在軀幹前方的手或將手指分離。我將區塊組合以利同時操縱網格的各個部分，而不是選取單個多邊形。

我使用 UVs 剪刀來組合、重組出我想要的樣子，藉由點擊按鈕，我就能讓所有的組合再次使用，這在整個建模過程中都能幫助我。

04: 使用參考物

現在基礎網格已備妥，可以開始建模了。當對人體建模時，最重要的是如何以正確的方式使用參考物。由於參考物提供大量的細節，很容易讓人失去焦點，而且這也是許多建模師發生最大的錯誤之一。你必須明白，過多的細節就像陳詞濫調一樣，少之為妙。當然細節在你整體的模型中也是非常重要的，但結構本身才是真正使模型有自然而逼真的感覺。

當複製參考物時，外觀輪廓是雕塑過程中唯一的重要部分。在理想世界中，你可以 360 度拍攝你的模型、複製各個輪廓，直到模型完成。這需要一些時間處理，但是當你這樣做時，就能將詮釋參考物的工作變得容易多了。

05: 測量你的參考物

透過卡鉗（caliper）測量你的模型，這在螢幕上看來或許古怪，但它確實是可行的，請相信我。我的人物塑造大師

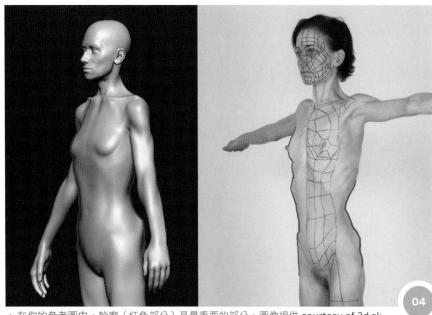

▲ 在你的參考圖中，輪廓（紅色部分）是最重要的部分。圖像提供 courtesy of 3d.sk

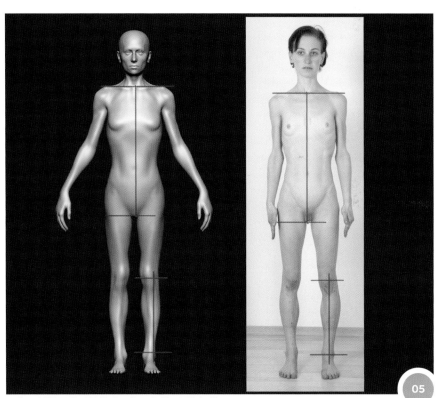

▲ 你可以使用的測量模式：使用卡鉗。圖像提供 courtesy of 3d.sk

（figure-modeling master）是個傳統的雕塑家，在完全不懂電腦軟體的狀況下使用 ZBrush。當他使用參考物時，他會將卡鉗放在電腦螢幕上，並測量圖片和模型。

這裡有兩種方法可使用，第一種是調整模型的空間以便跟照片的大小一致，你便能對比彼此的比例；第二種是做對比測量，例如：頭部寬度是由多少個鼻子排成，並比較你的模型。

06: 確定比例

對我來說,測量比例總是有點棘手。我一直處理參考物,並試圖使它們看起來更加真實而逼真。對我來說使用例如「八頭身」系統這樣的測量是有難度的,因為一個真正的人總是在不停變化。我喜歡測量、複製我所使用的參考物,並將比例視為概念,而不是生硬的規則。話雖如此,有些基本的比例需要銘記在心:

・從肩膀到乳頭的距離、乳頭到肚臍的距離、肚臍到胯部(crotch)軀幹末端的距離都等於一個頭部大小。

・手掌的寬度等同於從鼻子底到下巴末端的距離。

・當手臂放鬆時,肚臍位置比手肘稍低一點,手腕與軀幹的末端對齊。

・腳部的長度等同於頭部。

・乳頭與髂骨嵴(iliac spine)對齊。

07: 畫出模型的草圖(blocking out the model)

我喜歡藉由先展示身體的主要比例,頭部以及軀幹主要的突起物來開始雕塑模型。這個用來當作參考的女性模型體型十分消瘦,因此很容易觀察出突起物。

我將鎖骨、肩胛骨和肩膀的肱骨頂部安置好。請記住鎖骨是 S 形,千萬不要做成直的。我也稍微做了個簡易的頭部壓塊(block),因為我們使用頭部的比例當作參考,我認為將某些東西展示出來是很好的,因為你不會迷失、搞混其它的比例。

08: 臀部突起物

我繼續展示出軀幹其它主要突起物的形狀,並且開始填滿肋骨、腹部、臀部。對我來說,臀部是模型身體所有部位中最複雜的部分,若你將模型的臀部構造安置錯誤,將會造成模型外觀上的怪異感。

作為 3D 建模者,我們習慣對 T 姿型人物(T-posed character)建模,所以我們通常不會將臀部區域看作是一個問題,但是當你以更複雜的姿勢開始塑造模型時,你會意識到臀部是多麼難處理的部位。

要正確繪製出臀部,你必須先了解其骨骼結構。最佳的標記位置是髖骨的前後兩面。一旦你放置好四個突起物(兩個位在身體的兩側)後,你已經界定出臀部了。

09: 下半身

先從腿部區域開始,我將前面的髂骨嵴(iliac spine)當作起點(因為它是縫匠肌 sartorius 的起點),並且加入四頭肌的中心部分跟股直肌(rectus femoralis)。而其中縫匠肌很重要,

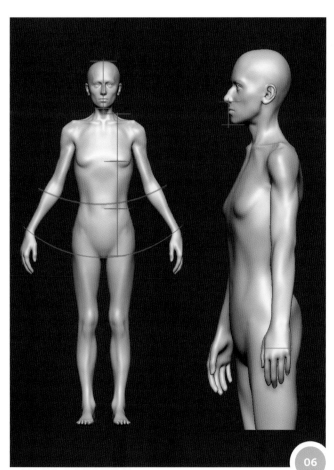

▲ 用來當作參考的主要比例

06

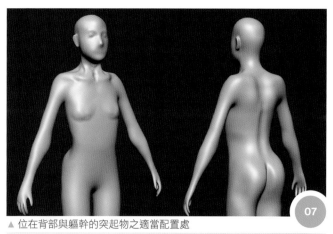

▲ 位在背部與軀幹的突起物之適當配置處

07

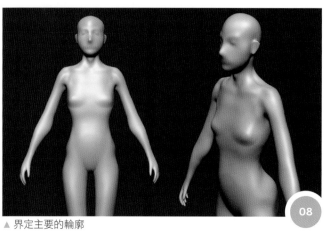

▲ 界定主要的輪廓

08

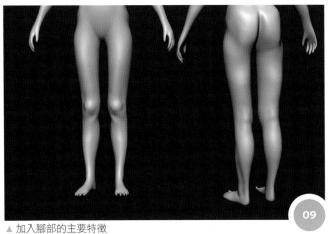

▲ 加入腳部的主要特徵

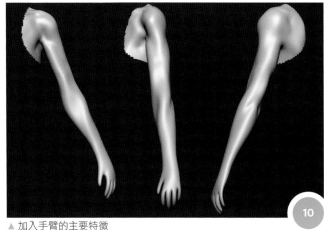

▲ 加入手臂的主要特徵

是因為它會把上部大腿區分成兩個部分：伸肌（extensor）和收肌（adductor）。

我也透過放置髕骨（patella）和脛骨（tibia）頭部來處理膝蓋。脛（shin）由脛骨（tibia）和腓骨（fibula）組成，而你應該記住當從前方觀察脛骨時，脛骨會有點彎曲。我還將小腿肌肉（gastrocnemii）從股骨髁突（condyles of the femur）伸展到跟腱（Achilles tendon）。

10: 雕塑手臂
現在我們需要約略塑造出手臂，讓手臂能跟其它部位處在同個階段。照慣例將骨骼突起視為參考要點：肱骨頂端和肱骨髁突（humerus'condyles）。肘關節是一個樞紐關節（hinge joint），所以當你活動肱骨的兩個髁突時，肘關節的軸線可以幫助你做出動作。

至於肩膀，可以將三角肌分區以確保二頭肌從三角肌下面連接到前臂骨骼。肱三頭肌的範圍是從三角肌下面跟大肌腱中的三頭組合（three heads unite）連接至尺骨（ulna）處。

「數位化雕塑的好處就是能夠隨時調整比例」

肱骨髁突（humerus'condyles）也是很重要的，因為它們是手部屈肌跟伸肌的起源。屈肌源自於外側髁（lateral condyle）的內側髁（medial condyle）及伸肌。

11: 翻新程序（recapping our progress）
這是全身分區的第一階段。你會注意到主要的骨骼突起（鎖骨、肱骨、肩胛骨的邊緣、骼嵴、膝蓋、肱骨髁突），並且能夠看到整個身體處於相同的細節水平，這是非常重要的。

數位化雕塑的好處就是能夠隨時調整比

專家提示 PRO TIP
階段性建模
model in stages

我喜歡以特定的順序對人體建模：首先是軀幹，然後是頭部、腿部、手臂、手和腳。也就是說，我總是把它們保持在同一個階段：先將整個模型分區，然後優化等等。

若其它部分仍處於早期階段時，你就不應將某個單獨的區域獨立完成。如果你這樣做，那麼模型可能最終看起來會像是科學怪人（Frankenstein's monster）那樣的身體部位不協調。

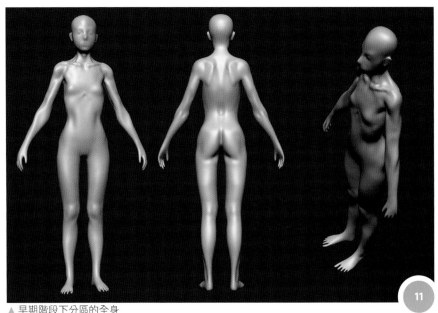

▲ 早期階段下分區的全身

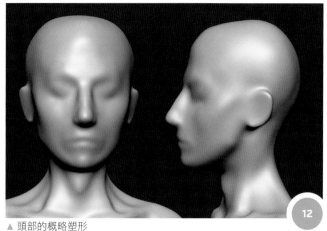

▲ 頭部的概略塑形

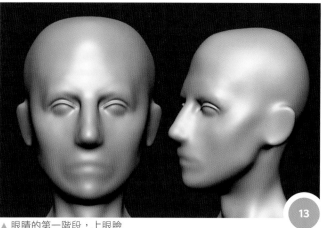

▲ 眼睛的第一階段，上眼瞼

▲ 處理眼球跟虹膜

▲ 透過下眼瞼來完成眼睛的區塊

例，這在真正的黏土雕塑上是不可能的。現在我喜歡更仔細地觀察，因為對於我來說，當安置基本特徵後，分析比例會更加地容易。

「做出好的眼睛之秘訣在於將周邊部分適當地安置好」

12: 臉部比例

這是頭部的特寫〔圖 12〕。頭部是身體唯一讓我考慮比其它部分優先處理的部位，因為一旦擺好模型的姿勢就很難再將頭部概略成形（block）。

在這第一個塑形後，我開始處理眼睛。做出好的眼睛之秘訣在於將周邊部分適當地安置好（頰骨、眉骨、鼻梁等），否則就無法衡量最終的結果。我看到許多藝術家在開始雕塑前先做了一個大洞，但我比較想預先添加眼球的體積，就好像它是在閉合的眼皮下。

13: 眼睛周圍

在確定眉骨放置位置正確後，我加入上眼瞼和眼球。你必須確保從下面觀察時，上眼瞼具有適當的曲率，並且還要記住，眼睛的外角通常高於內角。常見的錯誤是眼睛的內角位置放錯了，其實它的確切位置比人們通常想像的還來得更深。

14: 眼球

下一步是處理眼球，請確保它是圓的。眼球的體積會直接影響眼瞼的輪廓，所以若你如同我一樣不使用實際的球體，你就必須確保眼球的模型是恰當的。

我還會做一些同心圓（concentric circles）當作虹膜（iris）和瞳孔（pupil），如果臉部看起來很自然，那這更容易做到，但是不需要過度，因為它在這個階段只是個小標記。當我們達到需要創造出自然而逼真的虹膜階段時，我

們將會更加仔細地製作。

15: 下眼瞼

眼睛區塊的最後步驟是加上下眼瞼。現在你會注意到眼球及其周圍結構的重要性，如果它們位在正確的位置，那麼下眼瞼很容易做出來的；你只需使用平面刷以及添加體積即可。

如果這個人很年輕，那麼你不必在眼睛下面添加刻痕，因為它會使模型看起來很老。我看到很多學生試著透過刻痕和皺紋來強調模型的真實性，但這只會使得模型看起來不自然。

對於幫助你了解真實的皺紋，就是看3D 掃描。你將會看到沒有膚色的實際模型，也會注意到人體真正的平滑和微妙處。

16: 檢查眼睛的比例

展示另一種角度從底部觀察眼睛的曲率〔圖 12〕。請注意，你不會看到眉骨的邊角，而且它比頰骨窄。如果你將眉骨與頰骨設定成相同的寬度，那麼該模型可能看起來會非常男性化。除了檢查比例，我還處理一些鼻子的細節，例如：界定鼻翼、處理鼻尖軟骨。

「透過觀察模型的耳朵，我認為你有能力分辨出此藝術家是不是個好雕塑家」

17: 嘴巴

我處理嘴巴的方式跟眼睛是相同的：首先調整周圍，再來是處理上唇。通常女人的嘴巴比起男人還來得小而豐滿，但是這只是大致上的狀況。我們目前所處理的這個模型有著稍微寬的嘴巴。

上唇被分成三個主要的部分：位在中間的突塊、位於兩側的突塊。下唇只有兩個突塊，被中間的刻痕一分為二。

18: 處理耳朵

現在是處理我最喜歡的身體部位：耳朵，我認為你可以透過觀察模型的耳朵，來分辨出此藝術家是不是個好雕塑家。

我先展示出耳輪（helix）的輪廓，再來是對耳輪（antihelix），最後才是耳殼（concha）的孔洞。耳殼的深度是很重要的，人們常常將耳殼做得比較淺些，這會影響整個耳朵的結構。對耳輪的位置也很深，但若耳輪做得太淺，那麼將沒有多餘的空間置放對耳輪。

19: 形塑耳朵

現在我們將更詳細地形塑耳朵。當雕塑耳朵時，常見的問題是側面看通常都很好，但正面看起來卻相當平坦，這個問題是因為耳殼太淺的緣故。

請注意到對耳輪（antihelix）和對耳屏（antitragus）之間的凹陷，這是非常重要的，但經常被遺忘，人們很常做出從正面看來毫無曲線的對耳輪。當然，耳朵是人體變化很大的部分之一，但是在大多數情況下，我提到的規則都行得通。

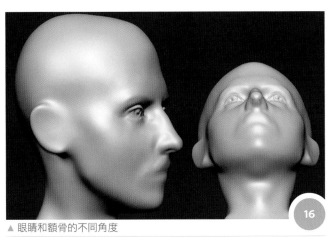

▲ 眼睛和額骨的不同角度　16

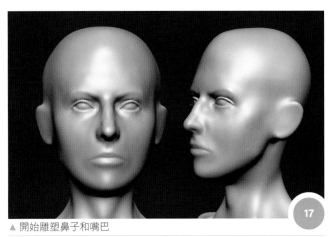

▲ 開始雕塑鼻子和嘴巴　17

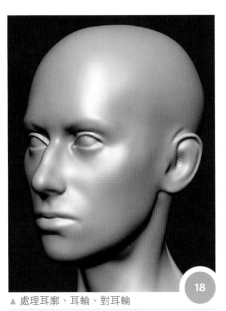

▲ 處理耳廓、耳輪、對耳輪　18

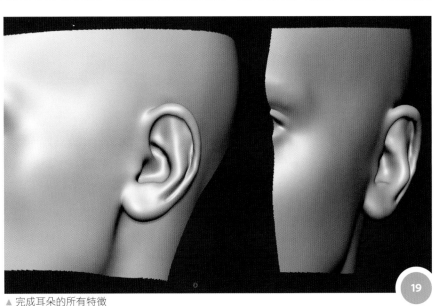

▲ 完成耳朵的所有特徵　19

20: 頸部

現在是處理頸部的時候。你可以將頸部分為三部分：咽喉、胸鎖乳突肌（sternocleidomastoid）以及斜方肌（trapezius）。咽喉位在頸部中間，你必需記住一點，整個頸部不完全是垂直向下，從側面看頸部總是有一個角度。

胸鎖乳突肌是源於乳突（mastoid process）的肌肉，其中一頭到達胸骨，另一頭到達鎖骨。斜方肌（trapezius）是從枕骨延伸，附著到鎖骨、肩胛骨脊、肩峯的大型上背肌肉。

21: 粗略塑造手部

在我把模型擺好姿勢前，我也塑造手部。在此階段要做好，否則當你稍後擺起姿勢時，便會產生手部和手臂的比例問題。即使手部沒有原本的那樣精確，還是讓你了解手掌和手指的實際尺寸，這是非常重要的。

手部的比例是很容易掌握的。把手掌視為方形，你會發現中指的長度與此方形相同；食指和無名指在中指的指甲跟處結束；而小指在無名指的最後指關節末梢處結束。

將手指分成兩半，以標記第一個指關節；然後再次將最後一個部分分成兩半，標記第二個指關節。最後，再次將最後一部分分成兩半，這適用於所有的手指。你也可以注意到女人的手部較長，所以手掌和手指也較長，但是仍然適用於上述手指的分割。

22: 精密處理背部

現在我們可以開始優化背部了。你可以看到兩個肩胛骨〔圖 22〕，並且看到它的斜方肌是多麼平坦，因為它比平常顯示出了更多的脊椎形狀。而臀骨也是顯而易見的，臀骨在一般身材上是不那麼容易被觀察到的。在下背部中，可以看到脊椎伸肌（spine extensor）接觸到薦骨（sacrum）。

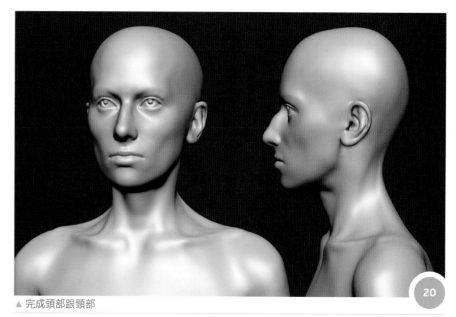

▲ 完成頭部跟頸部

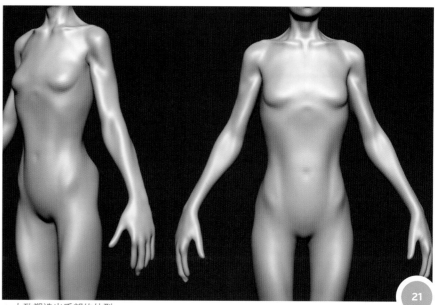

▲ 大致塑造出手部的外型

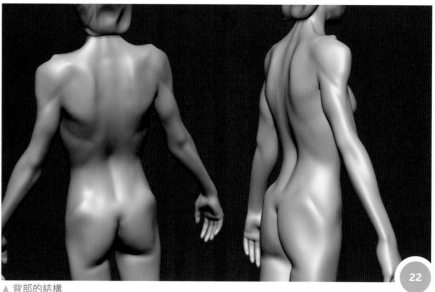

▲ 背部的結構

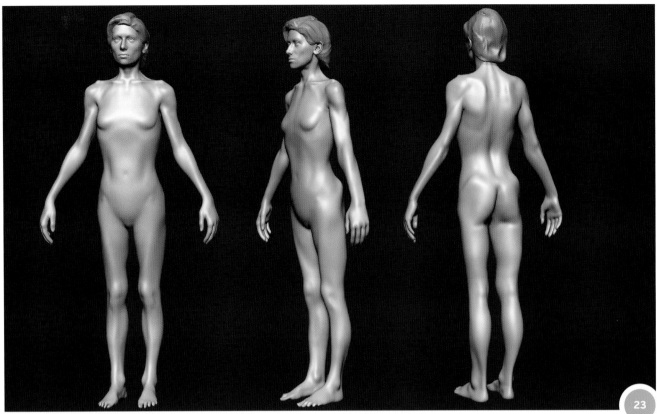

▲ 姿勢擺好的模型全身

23: 模型姿勢

圖 23 可以看到完成的模型區塊，開始
準備擺姿勢了。頭部需要處理細節的部
分比身體的其它部分還要來得多，但我
之前有講過這會對此過程有所幫助。

在粗略塑造的同時，重要的是主要比
例、主要突起物及準備好要彎曲拉伸的
肌肉群。我並不喜歡這標準的 T 形姿
勢，因為我認為這個姿勢使得肩膀很緊
繃。對我來說，輕鬆的姿勢型態效果更
好。

記住，我現在所設定的是身材相當消瘦
的女性模型，因此骨頭是顯而易見的，
但在「平均」（average）身材的女性
身上並不會那麼明顯，例如：臀部、大
腿、腹部會有很多凹陷等。其實一般來
說，女性的身材輪廓會因為其脂肪而顯
得更加圓潤、柔軟，因此比起我們的模
型，你會看到較少的骨骼輪廓和體態圓
潤的外形。

24: 姿勢的第一步驟

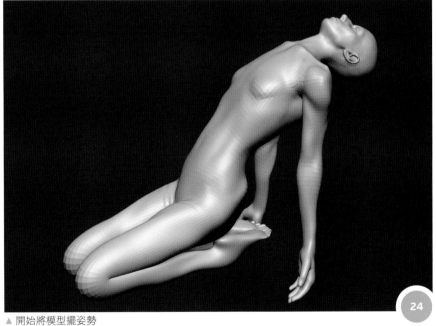

▲ 開始將模型擺姿勢

這是擺姿勢的第一階段。你可以觀察得
到，使用具有良好拓撲結構的 low-
poly 網格可以使我的工作更容易進
行，這就是為什麼我不將 T 型姿勢細
節化，因為這意味著我會失去大量的工
作。

擺姿勢的過程非常複雜，但有兩種方法

可以協助我們：你可以花很多時間製作
裝束（rig）並繪製皮膚重量，或者花
費更少的時間來確定形狀改變，如果模
型姿勢很簡單，那麼我推薦後者的方
法；如果姿勢較為複雜且須進行實驗，
那我建議你在像 Maya 這樣的軟體中
創建一個簡單的裝束（rig）方便作
業。

25: 優化姿勢

在此階段，所有姿勢都安置好，在這種情況下，我仍然透過對稱原則來讓模型顯現對稱。你可以看到臀部、肋骨、肩膀適當地被分區塊〔圖 25〕。請注意肱骨頂部從表面突出多少，這對這個姿勢非常重要，也請注意肱骨頭部的位置以及在這個角度下分區塊的困難程度。

如圖中的小乳房在擺這種姿勢時，可能會變得平坦甚至看不見起伏，因此請你確保至少有放置乳頭，以保持更佳的比例感。

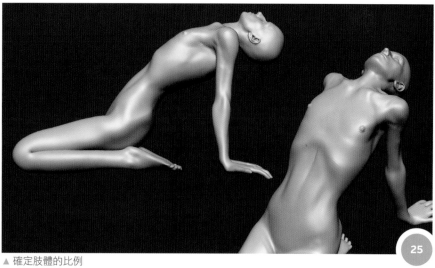

▲ 確定肢體的比例

25

26: 精細處理姿勢形態

這是擺姿勢的第一階段，比起 T 型姿勢來得更加精確。我呈現出肋骨的輪廓，因為這對於一個消瘦模型擺這種姿勢來說非常重要，對肋骨建模並沒有任何的秘密，你只需要參考物而已。仔細觀察肋骨輪廓，並且妥善處理、檢查肋骨之間的空間和位置，我們也能看到明顯的二頭肌和髁狀突〔圖 26〕，不過請注意會這麼明顯的原因是由於缺乏脂肪。

27: 姿勢的關鍵點

圖 27 中顯示在同一階段的兩個不同角度。我們還有一些要點要注意，首先是千萬不要做出外觀平坦的肋骨，而是要保持彎曲並且圍繞著軀幹。 縫匠肌（sartorius）可以分割出大腿的形式，股骨的髁狀突（condyle of femur）能協助我們做出膝蓋，然後髕骨的位置稍微降低一點，最後注意肩胛骨和斜方肌（trapezius）的緊繃程度。

28: 更多角度的姿勢

圖 28 中從另外兩個角度顯示了我們的姿勢。從更好的角度觀察膝蓋，你可以看到股骨髁突、髕骨、脛骨頂部接觸到地面。注意脛骨和腳的彎曲率及角度和股骨的彎曲率，這在這個模型上是非常有趣的，因為模型缺乏肌肉質量和脂肪，才變得非常明顯。

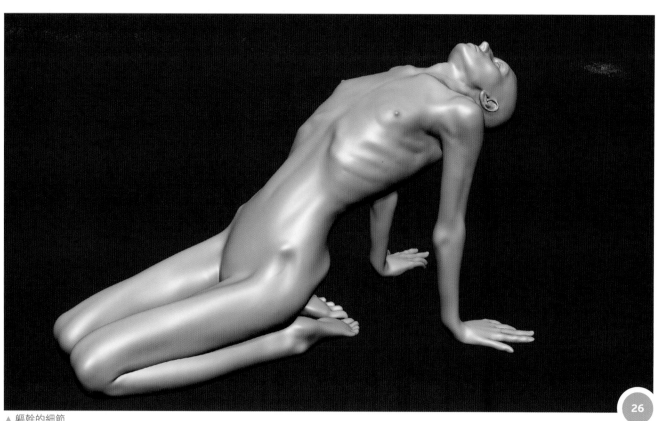

▲ 軀幹的細節

26

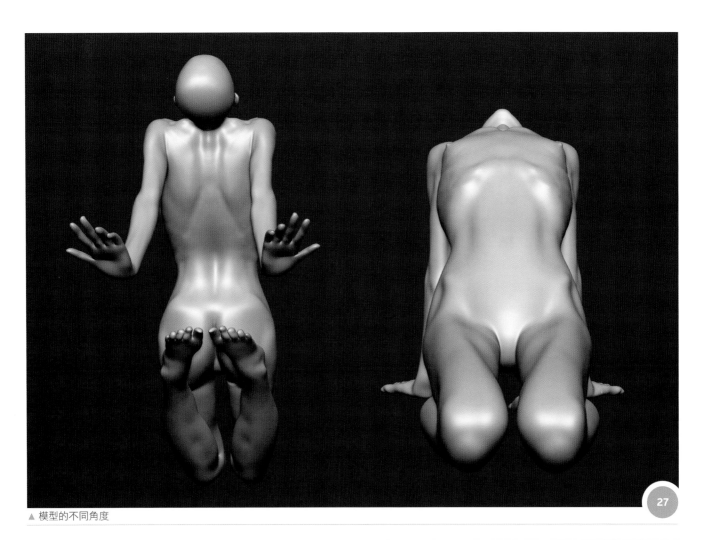

▲ 模型的不同角度

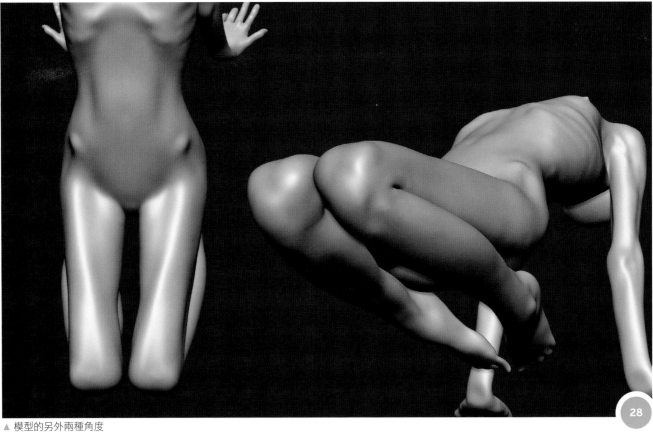

▲ 模型的另外兩種角度

大師精進計畫

身材苗條的女性

第二章｜精製

撰文者 César Zambelli

數位雕刻家

在這章節中，我們將透過擺好姿勢的模型來處理手和腳的細節。我們將學習如何構建出手和腳，手腳各自的比例、結構以及如何細節化處理。

此外，為了幫助你避免遇到常見錯誤，我將展示模型其餘部位的一些關鍵角度。

在這個階段最重要的，是完成模型的整體結構，使所有的要素相互協調，以利最後添加細節表情和毛髮。

01: 手掌構造

由於我們整個模型都差不多設置好了，現在可以開始處理手部。手部建模的第一步就是建造手掌。手掌由手腕骨和五根掌骨組成（每根手指一根）。為了方便處理，你可以假設手掌形狀接近正方形，但如果你希望能做出較女性化的手部，你可以使其稍微長些。

還要注意的是手指連接到手掌上的是形成一條曲線圍繞手掌，而非直線。

02: 中指構造

下一步驟是處理中指。我會先處理中指是因為可以作為其它手指的參考。此外，它是唯一長度與手掌相關聯的手指，因此你可以輕鬆地處理。

中指的長度與手掌的長度是相同的，如果你想要做出更女性化的手部，那麼除了需要有修長的手掌，也須有修長的中指，這樣手部才會合乎比例。

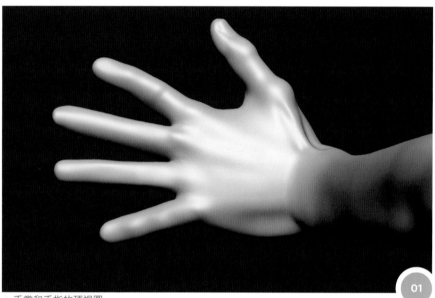

▲ 手掌和手指的頂視圖

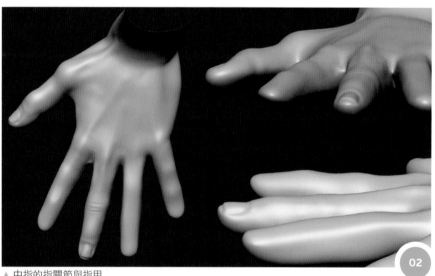

▲ 中指的指關節與指甲

設定中指的長度後，可以放置指關節和指甲。注意，如果從前視圖觀察指甲，它看起來是彎曲而非平坦，我會在稍後的階段詳細介紹，因此在這階段中，我只先做出如圖 02 的樣子。

▲ 手掌和中指的比例

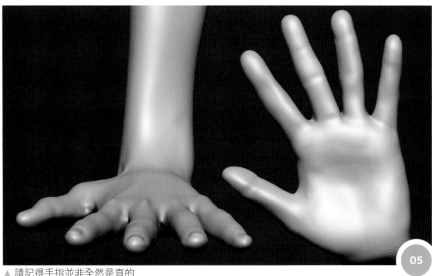

▲ 注意觀察每根手指的尺寸、大小

▲ 請記得手指並非全然是直的

03: 手部比例

圖 03 會幫助你了解手部比例。可以看到手掌很巧妙地被安置在藍色框框裡。請注意，橙色線條穿過該方形的角落，造成手指的基部處於彎曲的線上而非直線。

你可以發現中指真的和手掌一樣長。為了增加指關節和指甲，先將手指分成兩半以做出第一指關節，再做出第二指關節，最後再做出指甲。透過這些測量，構建手部是很容易的。

04: 手部其它部分的處理

現在我們已經明確界定出手掌和中指，接下來就是處理手部的其它部分。按照相同的規則，為所有手指建構出指關節和指甲。知道每個手指在哪裡結束的訣竅就是使用中指作為參考（這就是為什麼我們從它開始）。食指和無名指可能會有所不同的長度，可以以中指指甲的高度作為參考。

小拇指的末端位於無名指的最後一個關節處，而拇指的末端在食指的第一個指關節的中間處，請記住大拇指本身只有兩個指關節而非三個。在你界定出每個手指的長度後，你只需對每根手指採用相同的規則，最後就能完成手部處理。

05: 手部的外觀

確保你在建模時有從不同角度觀看手部，以便注意到我之前提起的指甲彎曲度。你也會注意到每根手指並非完全直的，而是略微向中指彎曲，如果將四指彎曲的弧度延伸繪製成一條假想線，則該線最終會匯聚。這細節很多人經常忘記，我認為牢記它是非常重要的，如果做出來的手指線條如同完美的直線，那麼手部看起來會十分不真實。

06: 手臂的塑造

現在是時候在手臂上添加一些細節了。
請注意這裡二頭肌的位置和角度是很重
要，以及三角肌以下的肌肉。還要注意
手肘的兩個骨骼特徵（上髁）跟前臂的
扭曲度，仔細觀察手肘和手腕的位置如
何，這些部位常被當作參考，因為能更
容易地將屈肌和伸肌放在前臂上。

另外注意這還不是最終形式，而是十分
微妙的過渡帶，因為肌肉間沒有看到很
多線條。

07: 塑造膝蓋、大腿

現在手部與手臂已經完成了，我們可以
開始處理腿部。首先要處理的是膝蓋，
因為它非常獨特。髕骨可以保護膝關
節，因此當腿部彎曲時，髕骨會滑動到
關節中間以保護韌帶。

你還會注意到側面的股骨上髁（femur
epicondyles）有一點尖銳的邊緣，這
是由於模型身材十分消瘦使得這些區域
更加明顯。

08: 大腿上方

因為該模型的身體脂肪含量少，你可以
看到肌肉質量在大腿體積中佔很小的一
部分，看到最多的其實是骨骼的體積。
你可以非常清楚地看到股骨的曲線，以
及大腿肌肉那層很淺的表面，你幾乎無
法識別四頭肌（位在大腿外側）或內收
肌（位在內側），通常由縫匠肌（sar-
torius）形成的凹陷也不存在。

從側面可以看到位於髂骨（iliac）的股
直肌（rectus femoris）起源及臀骨側
面的臀中肌（gluteus medius）和闊
張筋膜肌（tensor fasciae latae）。
通常女性身體的這部分會被脂肪覆蓋，
尤其是在側面。

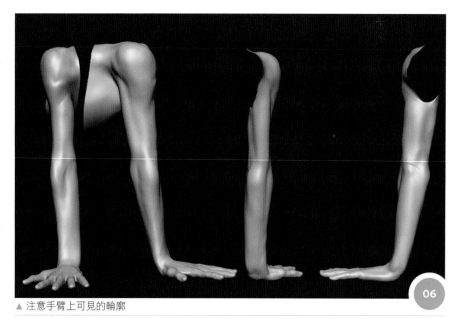

▲ 注意手臂上可見的輪廓

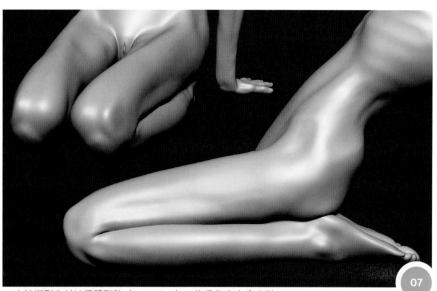

▲ 由於模型身材缺乏體脂肪（body fat），使得角度十分尖銳

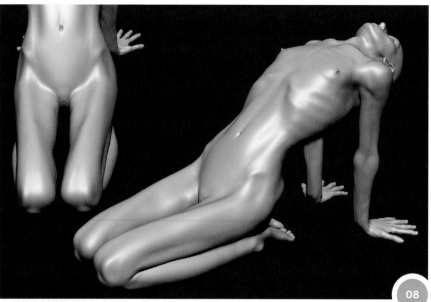

▲ 苗條身材的模型脂肪含量少，使得大腿肌肉的體積減少

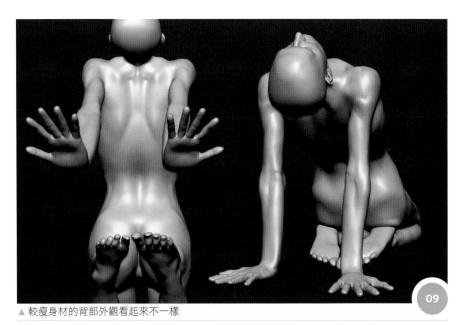

▲ 較瘦身材的背部外觀看起來不一樣

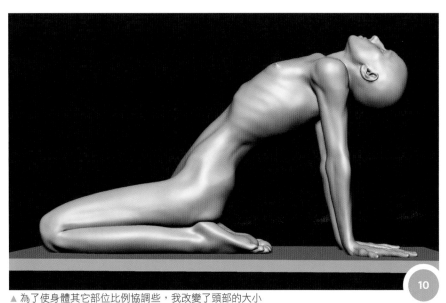

▲ 為了使身體其它部位比例協調些，我改變了頭部的大小

▲ 從多元角度從容地評估你的模型

09: 背部與肩膀

如果我們從後面或下面觀察模型，我們可以看到互相靠近、壓縮的兩個肩胛骨，但是它很瘦，所以看不到肩胛骨之間的因擠壓而突起的肉塊，只會看到脊椎骨的凹陷。我們也可以看到鎖骨和肩胛骨上的斜方肌（trapezius）的插入點，肩峯的平整過程以及三角肌的源頭。

如果在這種姿勢的模型能有更多的身體脂肪，那麼豎脊肌（spinal erector）就不會很明顯，可是因為我們的模型脂肪含量極少，豎脊肌和髂後上棘（posterior superior iliac spine）就會非常明顯。

10: 模型的側面

當我開始處理腳部，我測量了與脛骨相關腳的大小（或多或少是一半），但通常與頭部相比時，腳似乎看起來很大；在分析模型之後，我注意到頭部比我原本認為的小得多。

這通常發生在你處理模型時，因此我們需藉由將不同部位隔離來進行優化。如圖 10 所示，頭部大小的改變能使得軀幹、腳部更好運作，然後腳部與腿部大小有著很好的關係。

11: 美化頭部

有時你會突然發現完全忽略掉一些重要的東西，這可能表示你的模型看起來是有問題的，例如：上一步驟中大小不對的頭部，我們現在再觀看模型，會發現頭部的大小看起來好多了，請注意，我將其放大至少 20%，這是一個巨大的差異。

建模時不要連續花幾個小時，這是非常重要的。從現在開始請記得需要休息（至少 15 分鐘），這不僅對你的健康有益，而且休息能讓你注意到任何不一致之處。如果我沒有停止建模，我可能會非常容易地犯錯，例如做出比例太小的頭部。

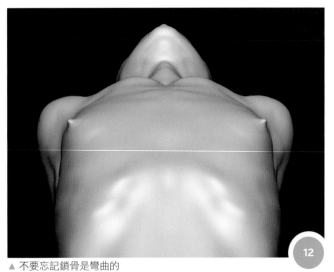

▲ 不要忘記鎖骨是彎曲的

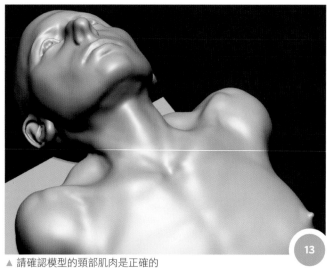

▲ 請確認模型的頸部肌肉是正確的

12: 鎖骨

在移動到身體的其餘部分之前，請先檢查鎖骨的體積，這是非常重要的。藝術家最常犯的錯誤就是做出線條太過筆直的鎖骨，實際上鎖骨是有著彎曲的曲線。

我認為這種情形發生是因為要找到有個很好的角度顯示出鎖骨的參考物是非常困難的。

如果你改變雕塑的視角，以便能夠從新的角度看到它，那麼你即可觀察到鎖骨彎曲的邊緣〔圖 12〕。鎖骨是跟隨著肋骨的彎曲度，這點是很重要。

13: 頸部肌肉

這是另一個結構經常被錯誤雕塑的例子。胸鎖乳突肌源於耳後的乳突，然後分裂成兩部分，一個插入鎖骨，另一個插入胸骨，時常看到藝術家將這兩部分都插入鎖骨。

另一個需要注意的是其中一部分插入胸骨，這可以幫助模型看起來更逼真，當一個人站立時往側邊看，這會更明顯。請注意女性沒有喉結，但喉嚨的管狀形在這種姿勢和角度上相當突出。

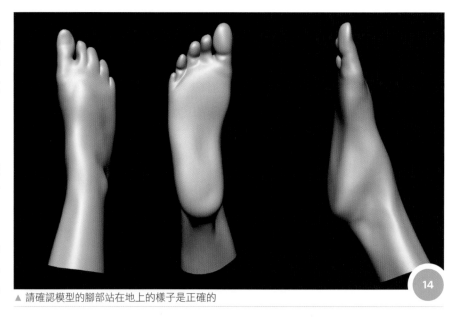

▲ 請確認模型的腳部站在地上的樣子是正確的

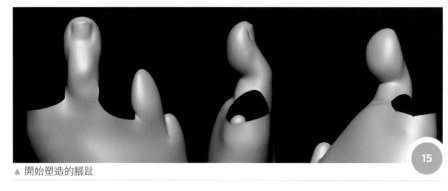

▲ 開始塑造的腳趾

14: 腳趾建模

當我在建模腳部時，我喜歡做的第一件事是確定腳部在地上的樣子是正確的。你可以想像將腳的形狀接近長方形，腳的寬度約為長度的三分之一。

在腳的外側，會看到小趾蹠骨的隆起；而在腳的內側，會看到腳底有著拱形的凸曲線。請注意，腳趾的起點和手部一樣不會是直線。

15: 腳趾建模

處理完上面的步驟後，我開始處理腳部的大腳趾（first toe）。腳趾的趾甲跟手部有著類似的形式，只有一些非常微妙的小差異。腳趾都只有一個指關節，你可以在側視圖中觀察到。

腳尖的形狀是非常圓的，有一個類似坐墊狀的形狀，它的側面非常圓，底部平坦。

在腳尖和腳底之間留下空間是很重要的，你可以讓它們更靠近些，但請記住腳趾的起點位置較高。

16: 其它的腳趾

現在我對其它腳趾重覆同樣的步驟，這基本上是一樣的步驟，但你還是要記住關鍵規則。

· 大腳趾和腳食趾的長度會有差異：某些模型上，大腳趾較長；相反地，腳食趾會較長。

· 腳趾中間的三趾會緊靠在一起，同時由身體往外指向同一方向。

· 大腳趾具有蛇頭形狀，其基部寬且尖端薄。最小的腳趾指向身體，並在腳無名趾下方折疊。

找出腳趾起源的彎曲度（這變化很大，亞洲人通常有非常直的腳趾），想像腳小趾在大腳趾開始的同一條線上結束。

17: 整個模型

在圖 17 裡你可以在此過程中看到模型的外觀。在這個角度中有一些有趣的事情要注意，例如：腳部的不對稱和手肘張力。模型身體的細節表示你可以看到的部分，沒有什麼太強烈、不自然的地方，這使得模型變得輕鬆自然。

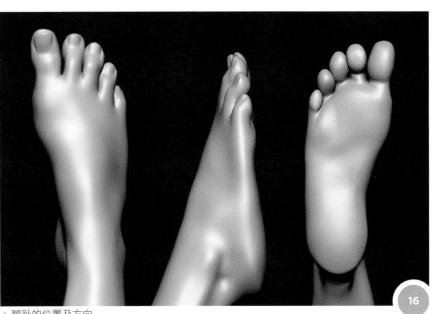

▲ 腳趾的位置及方向

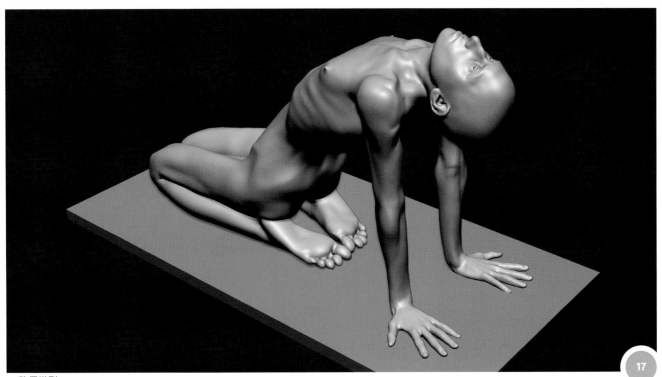

▲ 整個模型

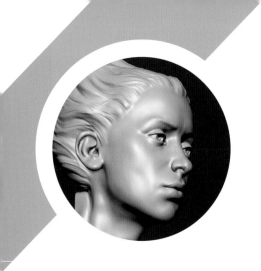

大師精進計畫
身材苗條的女性

第三章 | 最終細節

撰文者 César Zambelli

數位雕刻家

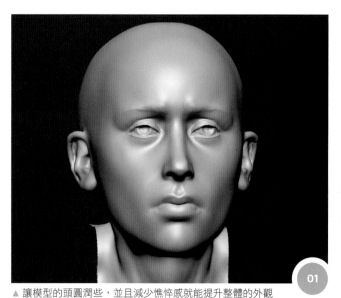

▲ 讓模型的頭圓潤些，並且減少憔悴感就能提升整體的外觀

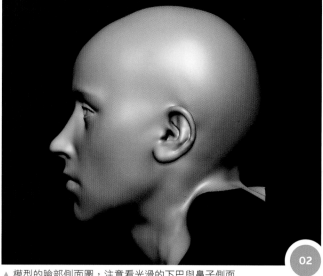

▲ 模型的臉部側面圖，注意看光滑的下巴與鼻子側面

在此章節中，我們將會在模型身上處理更多細節以利其看起來更為真實。我們將詳細地在模型的表面，例如：臉部、頭髮等加入細節，增添額外的真實觸感。我們還會檢查比例是否需要修正，這最後的步驟是至關重要的，因為這可以確定模型最後到底是極好的還是普通而已。

乍看之下，前章結尾處的模型與最終的模型之間的差異看起來似乎很小，但如果仔細觀察，還是會看到它改善了多少。儘管這些差異看起來不那麼重要，但在完成最後一步前，還需要更多的時間來完成前兩個步驟。

01: 頭部的改善
我不滿意模型的臉，它看起來太過枯瘦

憔悴了，所以我讓模型整體的臉型更加圓滑些。我也對整體形式做各種調整，例如處理眉毛附近的區域讓眼球突出一點，並做出更好看的嘴巴，有著形狀窄小但豐厚的嘴唇。模型臉頰上的凹陷也很平滑，使它看起來年輕些。

02: 頭部改善
從不同的角度觀察你的模型是很好的做法。側視圖與正面視圖同樣重要，因為側視圖可以讓你更了解鼻子和下巴。我給了這個模型一個非常精緻和女性化的鼻子及靈巧的鼻尖，主要是因為我覺得這樣很有吸引力，此外，模型的下巴非常細緻，耳朵附近的下顎則是非常圓潤的。

我經常看到的錯誤是有很多藝術家會給

女性模型做出邊緣鋒利的下巴，並在下巴和胸鎖乳突肌之間形成一個大的凹陷。請記住，即使像我們正在使用的消瘦模型像，這種轉變也是非常微妙的。

03: 全身的側面圖
在添加頭髮網格之前的這個階段是模型的整體分析。當你在處理一些你想要看起來像真正雕塑品的東西時，嘗試讓頭髮與頭部有著相同的網格。使用兩個 SubTools 看起來會太過分離，這是行不通的，但是如果它是馬尾，你就可以使用兩種 SubTools 技術，但是以傳統的雕塑方式使用相同的網格來處理前額和頭髮之間的轉換是十分重要的，在此階段，模型身體已經差不多完成了，現在我們唯一需要處理的是（頭髮除外的）小細節。

04: 頭髮-基礎網格結構

現在我們必須為頭髮模型添加額外的網格，但如果是短髮，那我們只要使用基礎網格來處理即可。因為這個模型是長髮，我們必須增加更多的多邊形來處理。你可以藉由兩種方法來完成。第一種方法是將之前的頭髮 SubTool 和 DynaMesh 合併到整個模型中，然後再使用 ZRemesher。另一種方法是將基礎網格導入另一個系統並手動呈現頭髮網格。

我通常會選擇第二個方法，因為當你 DynaMesh 它，整個模型都會合併，像大腿、小腿、腳後跟、臀部都將合併成一個單位，這當然是不好的，所以我會擠壓（extrude）網格將其導入到 ZBrush，並開始把所有細節都投影到新的模型上。這方法比想像的容易些，而我們將所有的多面體（polygroups）都保留在基礎網格中。

05: 頭髮-第一大塊

現在我們有了基礎網格，可以開始處理頭髮，但是頭髮並不好處理、是很棘手的，所以必須好好詮釋，而非單純複製它。

你必須將頭髮假想成是一個群體，並且透過明暗對比來詮釋頭髮。如果你想要模型的頭髮顏色看起來更暗，那麼我們可以做出更多不同凹凸起伏的體積；那如果是金髮，你就要做出更均勻的頭髮以利得到更明亮的頭髮效果。

頭髮建模分成幾個階段，你不能只處理細線而是要先處理整個頭髮的體積。我們可以看到在圖 05 中模型的頭髮沒有太多細節，但頭髮的整體雛型已經出現。

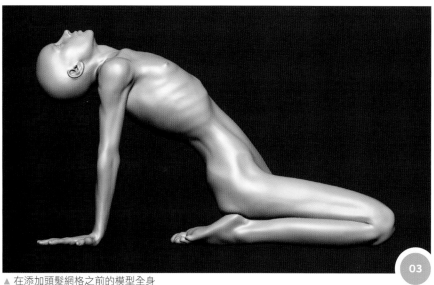
▲ 在添加頭髮網格之前的模型全身

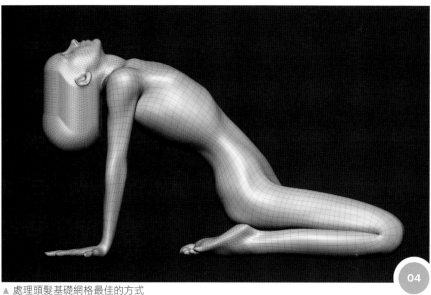
▲ 處理頭髮基礎網格最佳的方式

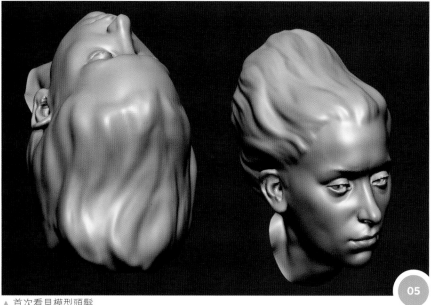
▲ 首次看見模型頭髮

06: 頭髮-細節化

現在我們要把頭髮分區塊，可以先從添加細節開始。請記住當你添加細節時，你必須把頭髮視為層次，對於每一層次的細節，可以使用較小的刷子，直到最後一個細節達到最薄為止。

我選擇讓頭髮看起來沒有像參考物那樣黑。避免頭髮有平行線是非常重要的，因為這會影響頭髮外觀的真實性。我們需要很多時間才能完成頭髮的細節，如果你做得很快，那麼頭髮看起來就不會很逼真、細緻。

最後一個竅門：使用細薄的刷子，加上一些不同方向又合乎生長樣貌的一叢叢毛髮，使整體的毛髮看起來很自然。

07: 臉部最終修改

因為我們正在處理頭髮，所以現在是修改臉部細節的好時機。我添加虹膜和瞳孔（有些人喜歡添加小球體來模擬反射的強光，但我並不會這樣做）。另外你會注意到上眼瞼上有一些細小的睫毛，我認為這樣會產生很好的效果。

我也處理鼻子，可以看到模型的鼻軟骨體積，而模型的鼻孔也被調整了。

當我在建模女性模型時，我喜歡讓它的嘴巴稍微張開，這使它看起來更加生動、真實。添加眉毛後讓模型臉部不那麼方正，使其更符合模型消瘦的身材。

08: 軀幹最終修改

現在我們將更進一步添加細節於模型的上軀幹。我突顯了它的乳頭及肋骨，並使肱骨頂部更明顯些。

這並不是我平常會做的，但看模型的照片時，我真的感覺到肋骨邊緣需要比平常銳化許多。但是即使模型很消瘦，你應該還是要非常仔細地進行這種調整，如果你將肋骨邊緣銳利太多，會造成模型的不自然和僵硬感。

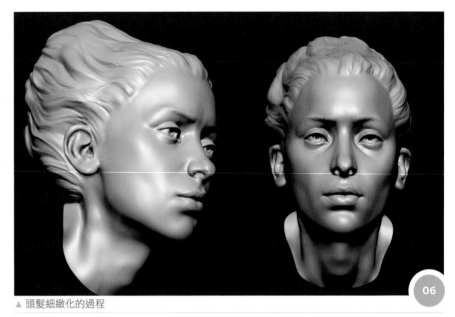

▲ 頭髮細緻化的過程

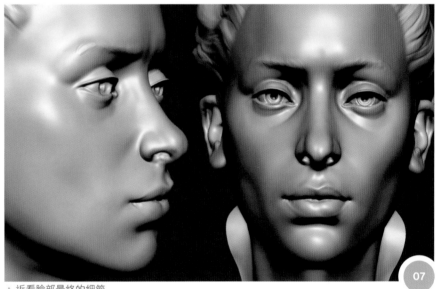

▲ 近看臉部最終的細節

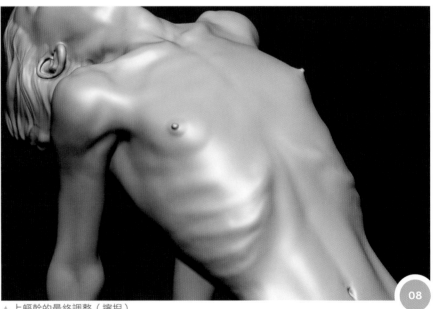

▲ 上軀幹的最終調整（擰捏）

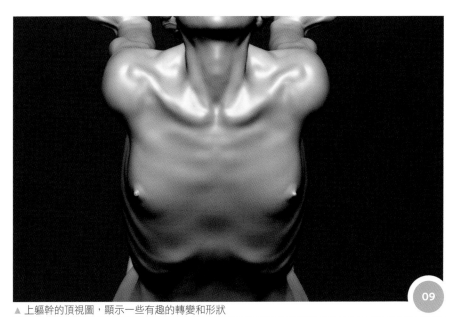

▲ 上軀幹的頂視圖，顯示一些有趣的轉變和形狀

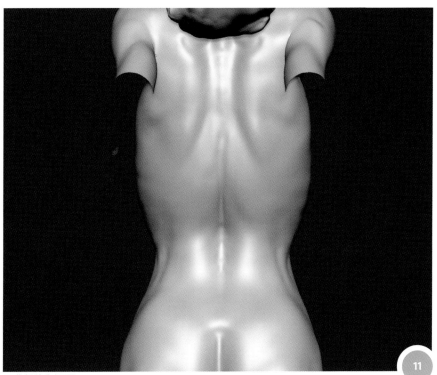

▲ 近看肚臍的形狀

09: 最後的改善-由上往下看軀幹

現在我們從另一個角度觀察軀幹。在這個角度你會注意到鎖骨的「S」形狀，鎖骨和肱骨頂部的關係以及斜方肌的位置，注意肋骨籠的圓弧度也是非常重要的。

從這個角度看的另一個有趣外觀是腹部附著在胸骨上。由於模型本身非常消瘦，你可以看到胸骨與腹部肌肉之間的過渡，側面肋骨那尖銳的邊緣。

10: 肚臍的最終改善

另一個經常被忽視的是肚臍，你必須明白肚臍並不僅僅只是腹部中間的凹陷，它有特殊的形狀。首先你可以注意男人和女人肚臍之間的差異，男人的肚臍往往是水平方向的；而女人的則是垂直方向。

此外，肚臍凹陷的洞並不僅僅只是一個洞，如果你看得更近些，會看到肚臍的邊緣往裡面延伸。當一個人沒有太多的脂肪，你可以看到一個凹陷處剛好在肚臍上。將肚臍的邊緣稍微拉高一些，使其看起來更自然。

11: 背部的最終改善

這個模型的背部在這選定的姿勢中看起來不大，但這對我們所處理的程序來說還是很重要，否則模型在其它角度可能看起來會很奇怪。我添加一些細節使斜方肌看起來更大一些，也調整肩胛骨的角度，並處理脊椎的細節。

請注意模型的頸椎是較為突出的，是因為頸椎位置較低且被壓縮在肌肉之間，而非看到凹陷的肉塊。有時候我們可以添加一些像是脊椎骨的小細節在模型上，當你添加這樣的細節時，請注意和頭髮一樣要避免脊椎骨彼此平行，以利模型看起來更加自然。

▲ 背部的全視圖

12: 最後的改善-腿部

在〔圖 12〕中你可以看到左腿的最終細節。我讓模型的膝蓋傾斜的角度大些，你還可以看到股骨髁突和髕骨是如何保護膝關節的。我將髂骨稍微滑順些，因為我認為這樣做看起來會更自然，我也處理了側邊的腿部和股外側肌，以及小腿和大腿之間的體積和擠壓狀況。

13: 腳部-大塊化

我處理了一些腳部比例的問題。如果你回頭看看〔圖 03〕，會注意到脛骨有點長，腳從下面跑出來，為了修正這個問題，我讓腳跟脛骨稍微短小些，因為腳與脛骨成正比，這也使腳趾的姿勢更自然。

14: 腳部-細節化

我認為目前這個模型真正缺少的就是腳上的皺紋，但我並不會做出所有皺紋，而是傾向於保持模型的外觀只顯示出少量的皺紋，但是當它變小時，我就不常這樣做。

為了讓模型看起來更像雕像，因此對於這種造型大多數的皺紋看起來都不是很好（如果我們對模型的肌膚著色和加上刻痕，那麼我還會再加上皺紋）。例如手指關節上的皺紋我是不添加的，我只會添上它們的體積，然而因為腳部被壓縮到而產生皺紋，所以如果我不添加皺紋上去，那麼這個模型看起來將會缺乏重疊感。我會再調整皺紋，雖然我只是加入主要的體積，而非肌肉紋理上的凹陷。

15: 手臂-細節化

手臂幾乎已經完成了，現在唯一要做的就是加入旋後肌（supinator）的體積，這部分在之前是沒有被特別提起的。在這個圖像中看起來很有趣的是前臂和手臂的輪廓。這模型的骨骼在整體輪廓中起著重要的作用，當人很消瘦時，這個輪廓就會更加明顯。如果仔細觀察，你可以清楚地看到手腕附近的前

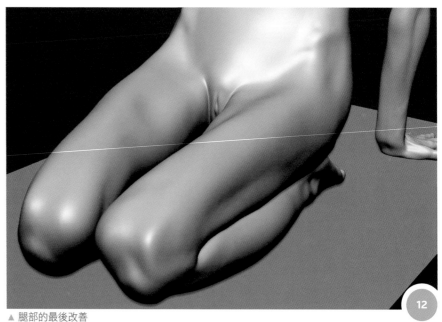
▲ 腿部的最後改善 12

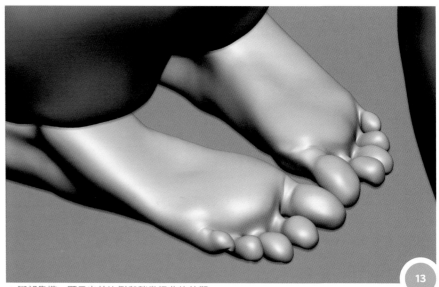
▲ 腳部靠攏，顯示出其比例與稍微扭曲的外觀 13

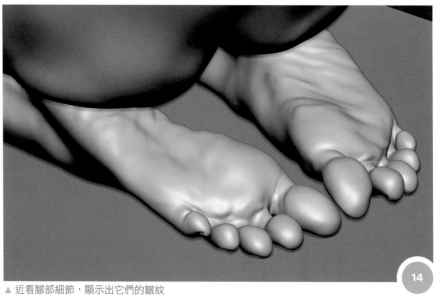
▲ 近看腳部細節，顯示出它們的皺紋 14

▲ 在此階段中手臂的整體外觀

臂骨骼。

為了使前臂外觀的正確，你必須明白這兩個骨頭不是完全筆直的，但如果你讓前臂過度彎曲，就會使前臂看起來快要斷裂。當處理到前臂時，盡可能參閱更多的參考物，因為前臂有非常多需要處理的複雜細節。

16: 手腕結構

建模者通常認為膝蓋很難處理，但在我看來，身體部位中最被低估的是手腕。你必須了解前臂骨骼在哪裡結束以及掌骨（metacarpal）開始的地方。

在這兩者之間的是八個腕骨（carpal bones），當你改變模型手部的位置時，它們的體積也會變化。

在這種情況下，我們可以看到腕骨的傾

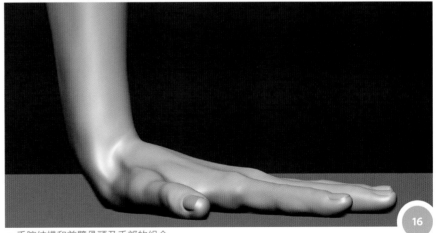

▲ 手腕結構和前臂骨頭及手部的組合

斜率。如果我們只是在前臂和手部之間做一個簡單呆板的直線連接，這樣會使得模型看起來很古怪。

17: 手部的最終格調（final touches to the hand）

如前所述，我並不喜歡添加皺紋在某些

部位。你會注意到手部是如何精細而微妙的，我們會看到每根手指節疤上的皮膚。由於手指稍微伸直，位於手掌頂部的肌腱將會出現，但請小心不要過度強調，因為這會使模型的手部看起來蒼老許多。

你還會注意到指甲是如何精細和圓潤。在處理指甲時，必須明白它們不同的形狀，從前視圖觀看它們是非常圓但不平坦，與往常一樣這個轉變是非常微妙的。

18: 最終處理（final render）

現在我們有了最終的人物模型，這是對模型進行任何調整或改變的完美時間。你可以在肌膚添加一些不同的紋理，或是一些外觀上的小瑕疵以增加真實感。現在你可以在下一頁看到最終模型的各種角度。

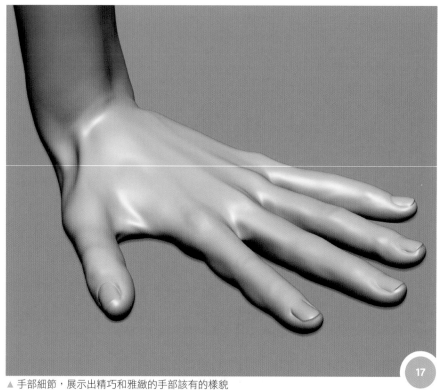

▲ 手部細節，展示出精巧和雅緻的手部該有的樣貌

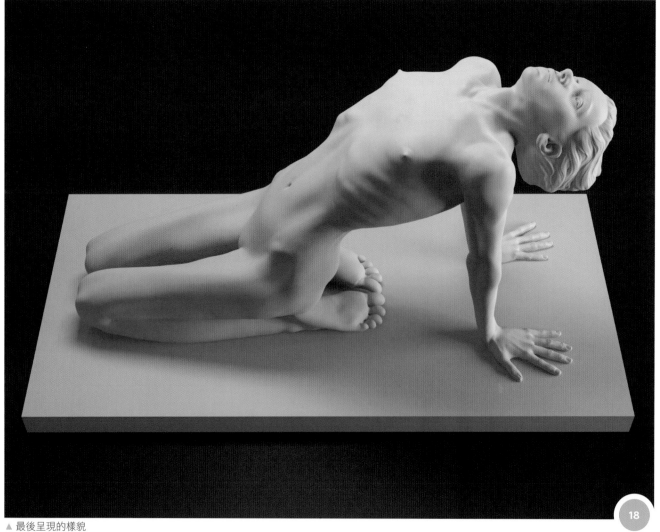

▲ 最後呈現的樣貌

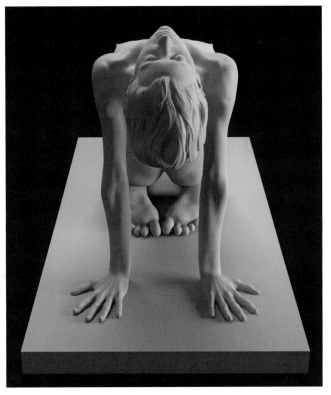

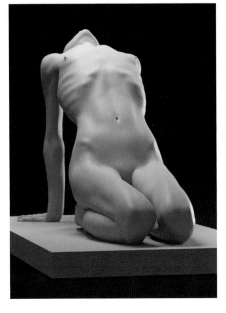

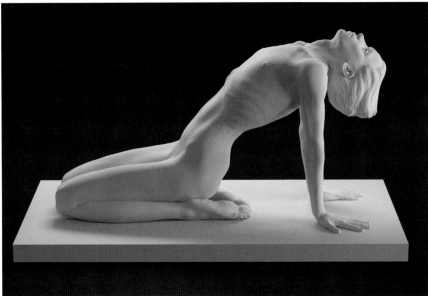

進階拓樸學

針對進階模型製作者或從事動畫行業者，重新解剖對於製作最佳模型是必要的。在本章裡，人物角色塑造藝術家 Daniel Peteuil 引導我們透過重新解剖的原則去努力，因此你的人體模型在你細心雕琢細節的狀況下能被變形和活潑化。

進階拓樸學
再造形（retopologizing）

撰文者 Daniel Peteuil

角色塑造藝術家

對於從事與人物塑造相關的藝術家而言，了解解剖學相當重要。然而，身為一位 3D 人物藝術家，假如你要為動畫媒體（影片、電動遊戲等等）創作人物模型，你也必須了解科技性的必要知識，使卡通片繪製過程順利進行。

你的人物多邊形網狀物的拓樸學（topology）是此一工作的核心。在製作動畫過程中你的人物拓樸學能力足以決定你的變形和界定角色的品質。要讓你塑造的靜態模型看起來逼真，需要拓樸學能力；精通拓樸學也是確定動態模型看來逼真的方法。

在動畫裡，你塑造的人物總是處於動態，因此精通拓樸學是確定你製作靜態模型轉入動態的方法。基於此一理由，那是我們都該學習的重要技巧，假如你要為動畫媒體創作大型人物模型，你需要了解並建立優秀的拓樸學。

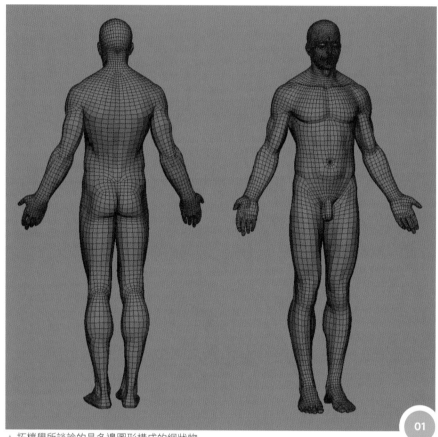

▲ 拓樸學所談論的是多邊圖形構成的網狀物

01

01: 何謂拓樸學（topology）

假如你不熟悉拓樸學，那你該知道它是用於說明多邊圖形組成 3D 網狀物的名詞。優質的拓樸學包含描繪人物形態和動作的整齊邊線。

重要的是要注意優質的拓樸學總是依據特定角色或有利條件的需要，界定這些需求要根據它的用途，例如影片或遊戲，同時也要依據角色的形態類型、性別，甚至物種分類。

模型的邊線需要界定原型男性解剖和卡通繪製過程的動作。在監製過程裡，我要分解拓樸學所要界定的要素。

我建議你運用「重新解剖」（retopology）軟體的一些類型去建立網格，有許多選項須要去考量並試著找出最適合你的類型。當我們更急切學習基本拓樸學原則時，請注意這些個別的學習者，不要討論特定的軟體。

重新解剖的軟體易於使用，同時有助於整理邊線，它可以完美的界定特定的重要形體，它比舊的塑造方法更直覺。重新解剖軟體的核心是從現存的高度綜合技術參考網格快速擷取你的新網格的能力。你的參考網格是你已經雕製和創作主要形體，它將代表你最後完成的模型。

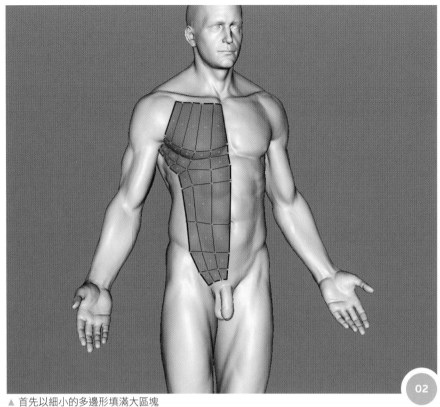

▲ 首先以細小的多邊形填滿大區塊 **02**

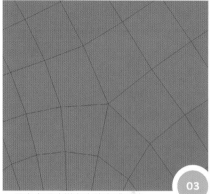

▲ 界定出現改變方向的身體區塊 **03**

02: 工作流程

我個人的工作流程是先以細小多邊形填滿大區域並聚焦於將要改變方向的邊線位置。在人體上最需要改變邊線方向的地方是關節和大的形體，這些都是會發生極度變形的位置。最顯著的優質拓樸學區域也是在這些位置，因此當評量拓樸學時一定要牢記在心。

03: 方向的改變

方向可能被發現於大約連結四個邊的頂

點，這些總是被發現靠近附加物或突出物的起點位置，例如頸部和頭部相遇的地方。

最顯著的方向改變，就以大區塊的方向改變而言，以肩膀和臀部最具代表性，這可比得上解剖學大區塊形態的改變。

04: 手肘和膝蓋

手肘和膝蓋都是現存形體的延伸，但對邊線仍有其重要性，因為它們常是接合

大動作，所以更極度變形。對這些區塊而言，當動畫變形時，它有助於改變某些邊環去支持形體外觀〔圖 04a〕，更特別的是它便於促成界定膝蓋和手肘的邊環，以及界定膝蓋和手肘的其它凹處〔圖 04b〕。當彎曲時，這有助於維持它們的形狀。

05: 關節

關節也很重要，因為所有的肌肉和骨頭在此匯集而產生最複雜的形狀，這也是

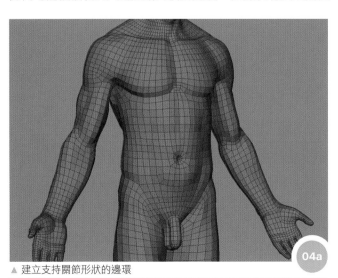

▲ 建立支持關節形狀的邊環 **04a**

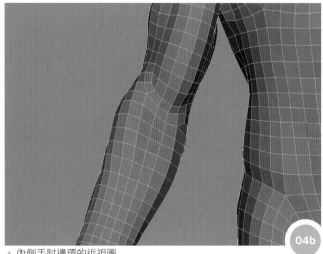

▲ 內側手肘邊環的近視圖 **04b**

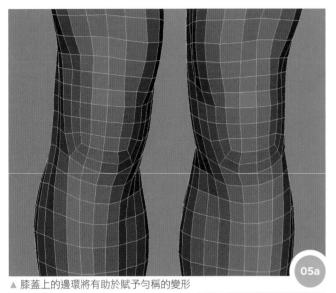

▲ 膝蓋上的邊環將有助於賦予勻稱的變形

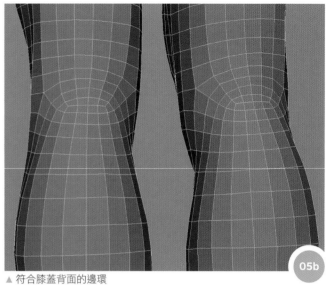

▲ 符合膝蓋背面的邊環

製作動畫時最需要變形的地方。為此你要保持順暢的網格,但也要邊環幫忙界定,並使這些形狀在變形中顯現出來〔圖 05a,圖 05b〕。

06: 大形體

大形體也重要。例如,你通常要界定胸部和臀部肌肉群的邊流。當動畫裡的人物移動時,這些肌肉的大形體要做明顯的皺摺〔圖 06a,圖 06b〕。

07: 邊流的方向(Edge flow orientation)

邊流所依循的適當動向也很重要。這似乎很簡單,但我曾見過專家細看這個部分。實質上,你要確信你的邊環幾乎垂直於軸線,它們彎曲必須保證彎得滑順而又緩慢下降。

08: 多邊形的密集度

保持一致的多邊形密度也是重要的。然而有些是例外的。再者,關節可以算是個特殊的例子,那裡的密度可隨變形提高;最後,這些區塊的多邊形密度在變形時要改變。當手臂彎曲時,別讓手肘突然缺少多邊形而形狀不再明確界定,這件事要牢記在心。

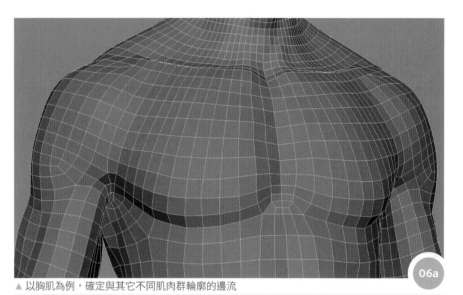

▲ 以胸肌為例,確定與其它不同肌肉群輪廓的邊流

▲ 臀肌是須考量的另一大群

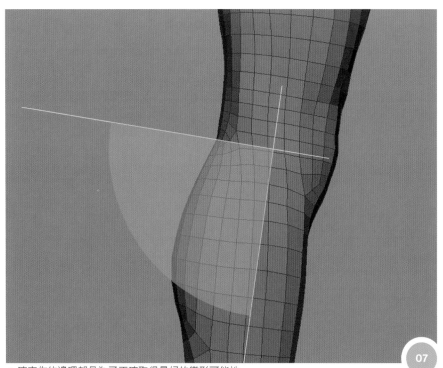

▲ 確定你的邊環都是為了正確取得最好的變形可能性

09: 複雜的區塊

像腳趾、手指和臉孔這些區域常需要增加網格密度，因為它們有更小和更重要的形體。網格密度與形體的複雜度有高度的相關，越複雜的區塊通常變得越密集。

10: 勻稱的局部解剖

有時常會聽到的是「勻稱的局部解剖」（clean topology）的重要性，但它所指為何？「勻稱」通常指的是網格不過度複雜而且邊環是挺直又平滑。要謹防局部解剖的波浪狀邊環；假如靜態形體並不光滑時，你的網格如何光滑的變形呢？

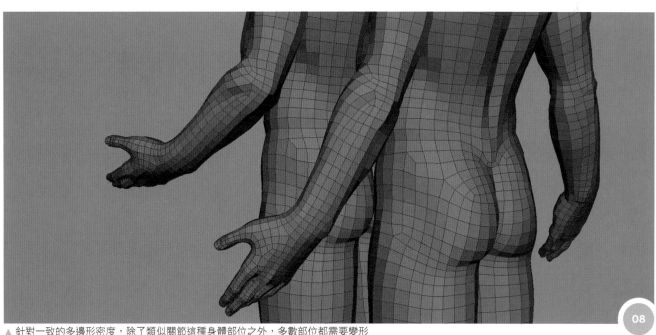

▲ 針對一致的多邊形密度，除了類似關節這種身體部位之外，多數部位都需要變形

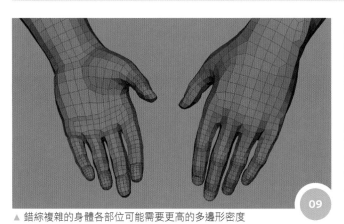

▲ 錯綜複雜的身體各部位可能需要更高的多邊形密度

▲ 注意波浪狀、扭曲狀的邊環並矯正之

11: 四方形與三角形的較量

你也會常聽到某些事,那就是四方形(四個邊的多角形)的重要。

此一觀念的嚴格使用四方形的方法是學校裡的一般教法,雖然專業人士並沒有嚴格限制三角形的使用,舉例言之,假如你正製作電動遊戲,你將會應用三角形於你的網格裡。

你的網格將會在打底時分成三角形,並受限於多邊形的總數,使用三角形是避免隨心所欲的三角剖分妥協於你的形態的好方法。然而,維持四方形網格有助於編輯和了解邊環和預估變形過程中如何去表現。

「依據解剖學建構有助於臉部運動的邊環和排列順序是很重要的」

12: 臉部的重要性

或許任何人物角色的最重要部分是臉孔,這是展現人物性格的所在;那是與觀賞者產生連結之處。它不只是最能表現情感,而且精巧的動畫和變形也將在此發生,因為臉部的特寫鏡頭常被採用,所以必須給予最精細的檢查。

因此,它不只是解剖學和雕刻的最重要部位之一,對於「勻稱拓樸學」局部解剖臉部的表情變形也是關鍵之處。基於上述理由,對於建立有助於臉部運動的邊環和解剖學運用程序也是重要的。

13: 臉部局部解剖:眼窩肌肉

臉孔區域最需要聚焦於眼睛、嘴巴、鼻子、皺紋和眉毛。眼睛和嘴巴都一樣需要拓樸學促成它們的順暢張開和閉合。它獨特地環繞著它們建立邊環,實質地配合眼窩肌肉的解剖結構,承擔起真實臉孔的變形任務。

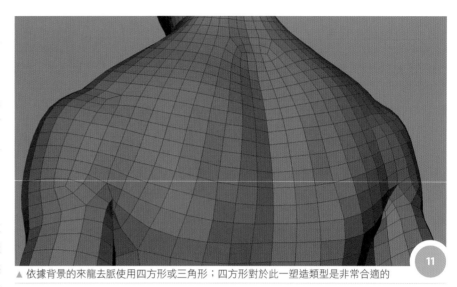

▲ 依據背景的來龍去脈使用四方形或三角形;四方形對於此一塑造類型是非常合適的

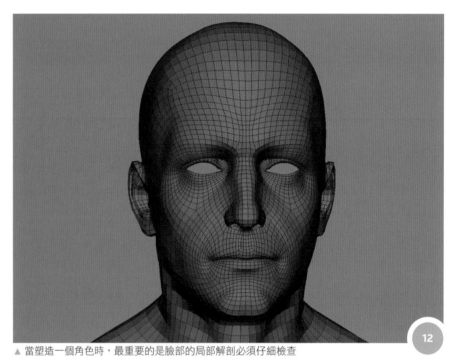

▲ 當塑造一個角色時,最重要的是臉部的局部解剖必須仔細檢查

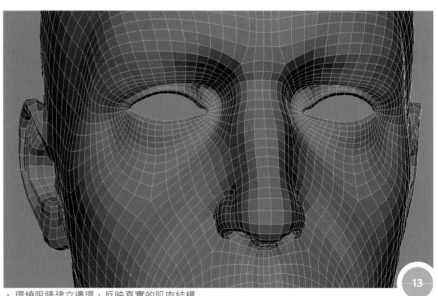

▲ 環繞眼睛建立邊環,反映真實的肌肉結構

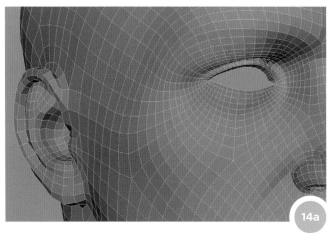

14a

▲ 眼角的邊環也應該反映真實皺紋的變形

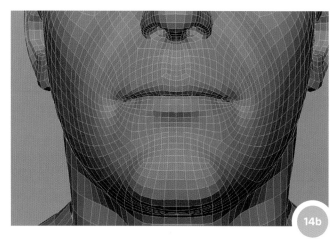

14b

▲ 嘴角的邊環也必須符合嘴部的開啟和閉合

14: 臉部的局部解剖：眼睛和嘴巴
你也要留意眼角和嘴角的邊環形狀。要
確定此處皺紋的形狀〔圖 14a〕，也要
留意當嘴巴張大時嘴角也要跟著伸張
〔圖 14b〕。

15: 臉部局部解剖：鼻子的皺紋
臉部拓樸學的其它部分需要扶持臉部的
皺紋形狀。最顯著的是鼻子的皺摺是從
鼻孔擴展，環繞著嘴角，向下延伸至下
巴區域。

這是很重要的，因為當一個人物微笑或
張開嘴巴時，皺紋變得有些誇張，而且
網格應該能清晰的呈現皺紋。

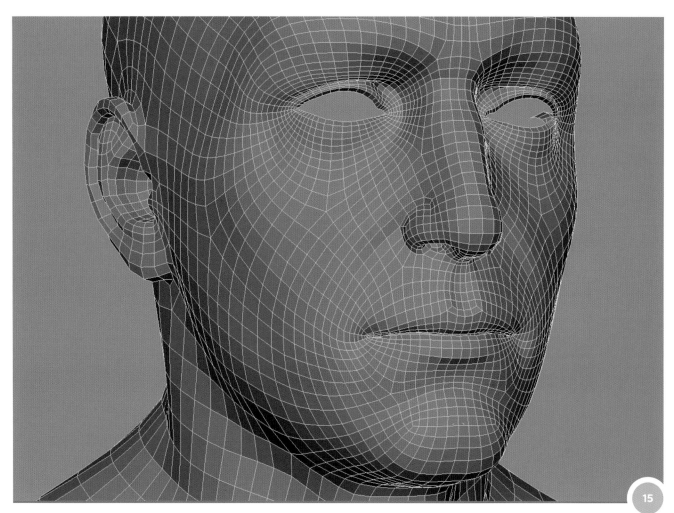

15

▲ 鼻子和嘴巴周圍的邊環

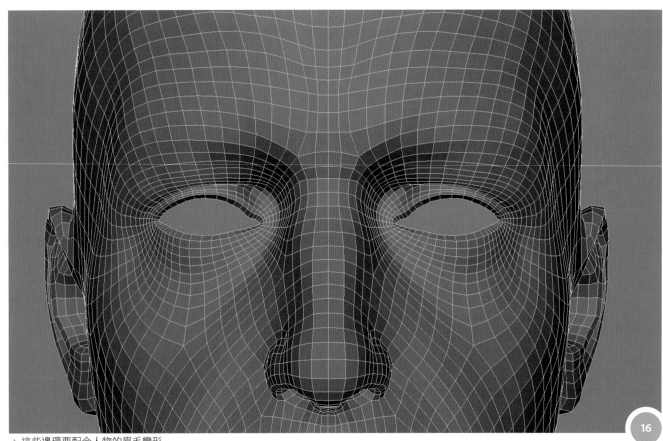

▲ 這些邊環要配合人物的眉毛變形

16

16: 臉部的局部解剖：眉毛

其它皺摺區塊，你要合乎理想的配合你臉部拓樸學的部分，是眉毛和前額的皺紋。當一個人物角色在它的眉毛或憤怒臉孔上塑造皺紋時，你應注意鼻梁上方的眉心皺摺。有一件重要的事是要建立支持臉部表情的邊環。

17: 臉部的局部解剖：額頭

關於前額，邊環順著前額皺紋建構（要記得它是否還是以一般主題？）。當這些事項在模糊的臉上經常不被注意時，當一個角色揚起眉毛時，你通常要使皺紋變得明顯。重要的是要讓你的邊環順著這些形態表現出較美好的皺紋。

然而，這些皺紋的變化從一個人轉移到另一個人可能不是恰當的匹配，也難於保持簡潔的網格。假如這件事發生於這個案例，只要試著找你認為能製作得好的中間區塊。

17

▲ 建立光滑的前額邊環可能有困難

已刪掉的邊

18a

▲ 刪除形成三角形的一個邊

已加上的邊

18b

▲ 加一個邊使三角形變成四邊形

18: 再修飾

你會經常發現你自己編輯的網格超出你最初的構想，使它更有效且改善邊流。這可以包含扭捏邊流方向以及常造成你不想要的三角形，若要擺脫三角形，你通常必須刪除〔圖 18a〕或增加〔圖 18b〕一個邊去擺脫三個頂點的三角形，或增加第四個頂點，使它變成四方形。

19: 圓滿完成

我常盡力地保持我的基本局部解剖，運用稍低的網格數量，以保持清晰而且又易於了解的網格。假如我要一個較高解析的基礎網格，我可以試著運用第二層級的細分。然後要在計畫上發展為高解析度的雕刻。隨後要再繼續雕刻，因為此一雕刻的拓撲學與型態相稱，它常易於清晰的雕刻，這對於環繞類似眼瞼這

種小形態是特別有幫助，雕刻時你依然要留意你正要加強的是哪個邊環。

拓撲學可以視同解剖學裡的骨骼：它們在表皮下看不見，但它們把肌肉聚在一起，使最終完成的作品看來完美。現在你已具有充實的知識，了解甚麼才是優質拓撲學並建立它，繼續完成並使你的作品外觀看起來更完美。

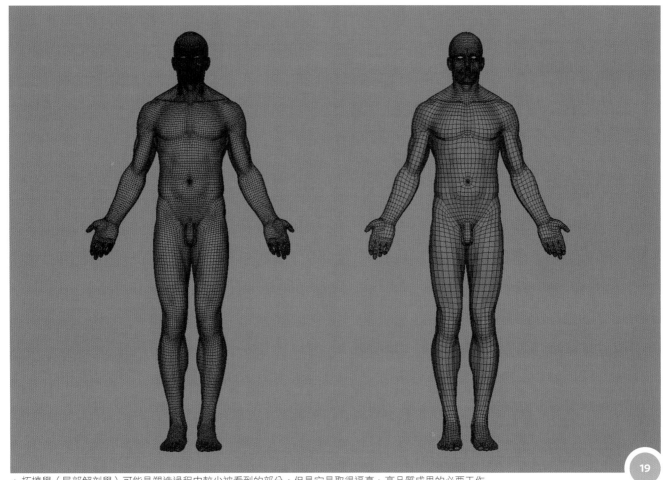

19

▲ 拓撲學（局部解剖學）可能是塑造過程中較少被看到的部分，但是它是取得逼真、高品質成果的必要工作

3D 美術館

這個美術館裡，有七位才華出眾的 3D 藝術家展示許多出色的
人體雕刻示範品。許多重要的人體肌肉群已加了標示，因此你
可以看見這些肌肉如何影響這些完美的人體模型的整體形狀和
外觀。我們希望這些奇幻雕刻作品將激發並告訴你如何掌握創
作旅程的下一個步驟。

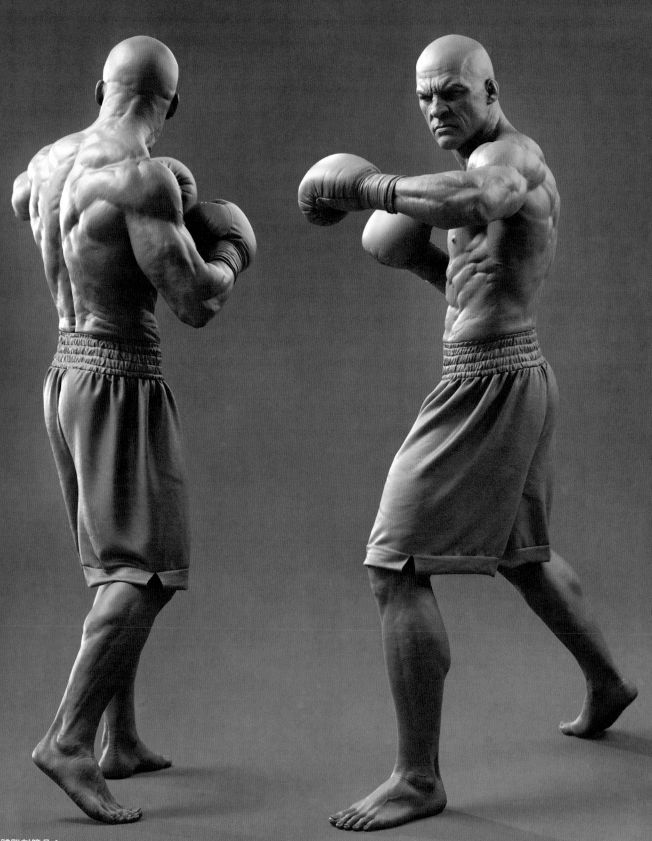

人體雕刻範品 1
http://sandeepvs.cgsociety.org
© Sandeep V.S

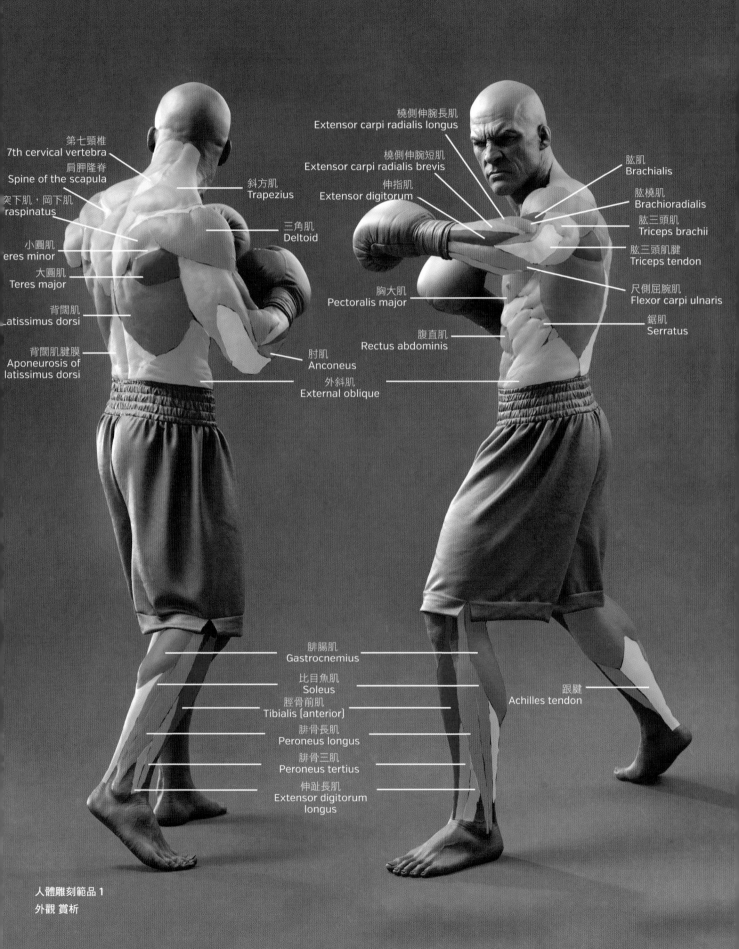

第七頸椎
7th cervical vertebra

肩胛隆脊
Spine of the scapula

突下肌，岡下肌
raspinatus

小圓肌
eres minor

大圓肌
Teres major

背闊肌
atissimus dorsi

背闊肌腱膜
Aponeurosis of
latissimus dorsi

斜方肌
Trapezius

三角肌
Deltoid

橈側伸腕長肌
Extensor carpi radialis longus

橈側伸腕短肌
Extensor carpi radialis brevis

伸指肌
Extensor digitorum

肱肌
Brachialis

肱橈肌
Brachioradialis

肱三頭肌
Triceps brachii

肱三頭肌腱
Triceps tendon

尺側屈腕肌
Flexor carpi ulnaris

鋸肌
Serratus

胸大肌
Pectoralis major

腹直肌
Rectus abdominis

肘肌
Anconeus

外斜肌
External oblique

腓腸肌
Gastrocnemius

比目魚肌
Soleus

脛骨前肌
Tibialis (anterior)

腓骨長肌
Peroneus longus

腓骨三肌
Peroneus tertius

伸趾長肌
Extensor digitorum
longus

跟腱
Achilles tendon

人體雕刻範品 1
外觀 賞析

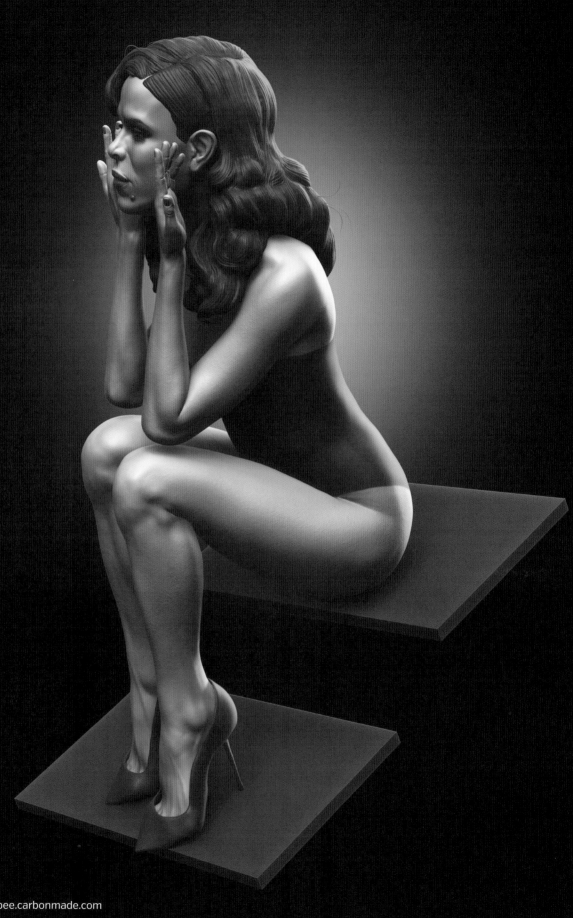

人體雕刻範品 2
https://dmitrijleppee.carbonmade.com
© Dmitrij Leppée

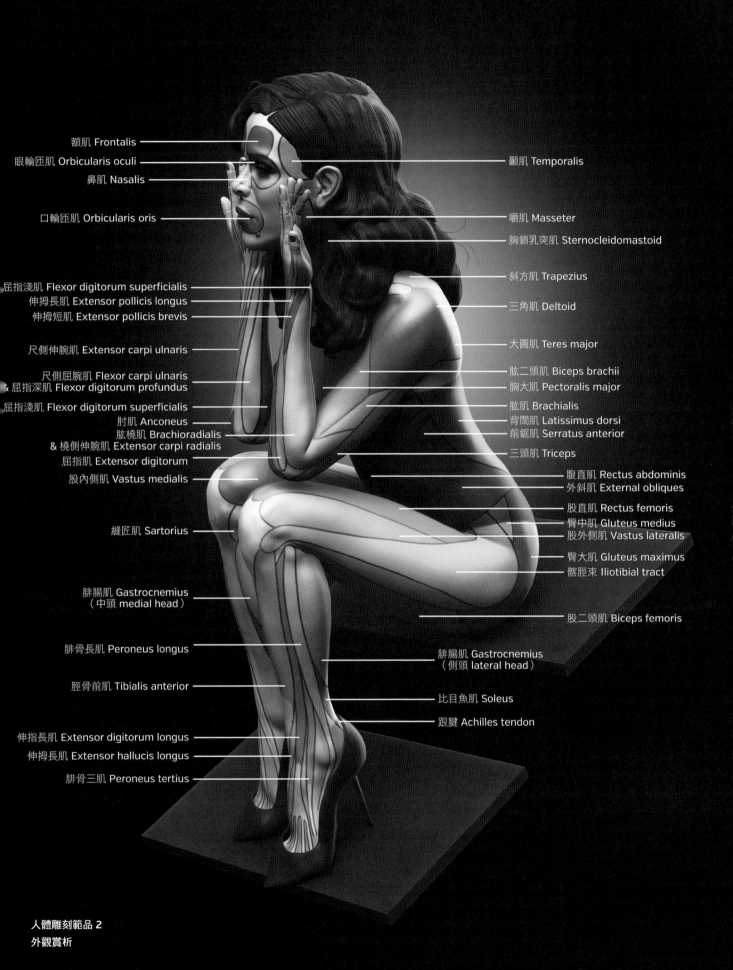

額肌 Frontalis

眼輪匝肌 Orbicularis oculi

鼻肌 Nasalis

口輪匝肌 Orbicularis oris

屈指淺肌 Flexor digitorum superficialis
伸拇長肌 Extensor pollicis longus
伸拇短肌 Extensor pollicis brevis

尺側伸腕肌 Extensor carpi ulnaris

尺側屈腕肌 Flexor carpi ulnaris
& 屈指深肌 Flexor digitorum profundus

屈指淺肌 Flexor digitorum superficialis
肘肌 Anconeus
肱橈肌 Brachioradialis
& 橈側伸腕肌 Extensor carpi radialis
屈指肌 Extensor digitorum
股內側肌 Vastus medialis

縫匠肌 Sartorius

腓腸肌 Gastrocnemius
（中頭 medial head）

腓骨長肌 Peroneus longus

脛骨前肌 Tibialis anterior

伸指長肌 Extensor digitorum longus

伸拇長肌 Extensor hallucis longus

腓骨三肌 Peroneus tertius

顳肌 Temporalis

嚼肌 Masseter

胸鎖乳突肌 Sternocleidomastoid

斜方肌 Trapezius

三角肌 Deltoid

大圓肌 Teres major

肱二頭肌 Biceps brachii
胸大肌 Pectoralis major
肱肌 Brachialis
背闊肌 Latissimus dorsi
前鋸肌 Serratus anterior
三頭肌 Triceps

腹直肌 Rectus abdominis
外斜肌 External obliques
股直肌 Rectus femoris
臀中肌 Gluteus medius
股外側肌 Vastus lateralis
臀大肌 Gluteus maximus
髂脛束 Iliotibial tract

股二頭肌 Biceps femoris

腓腸肌 Gastrocnemius
（側頭 lateral head）

比目魚肌 Soleus

跟腱 Achilles tendon

人體雕刻範品 2
外觀賞析

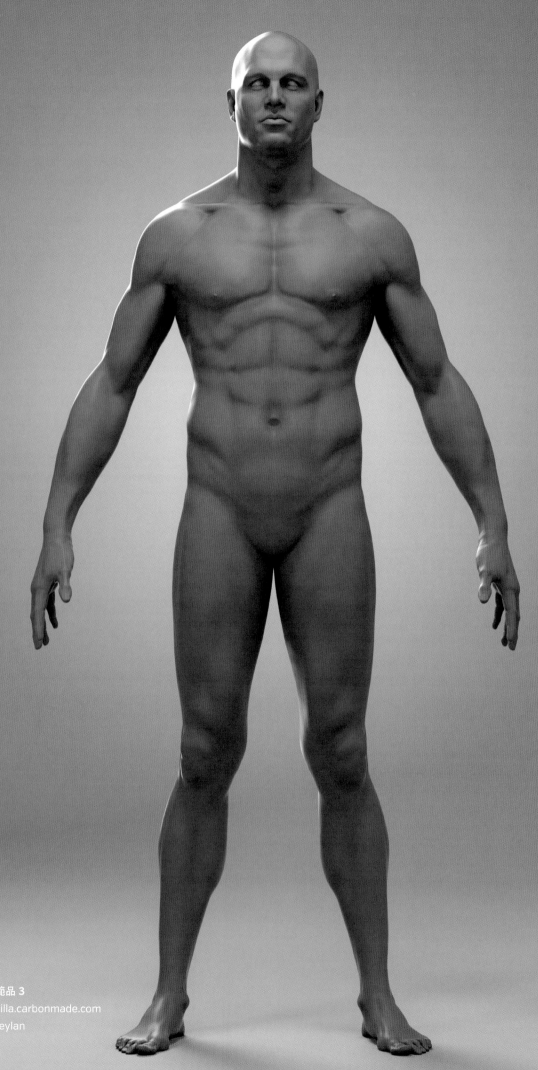

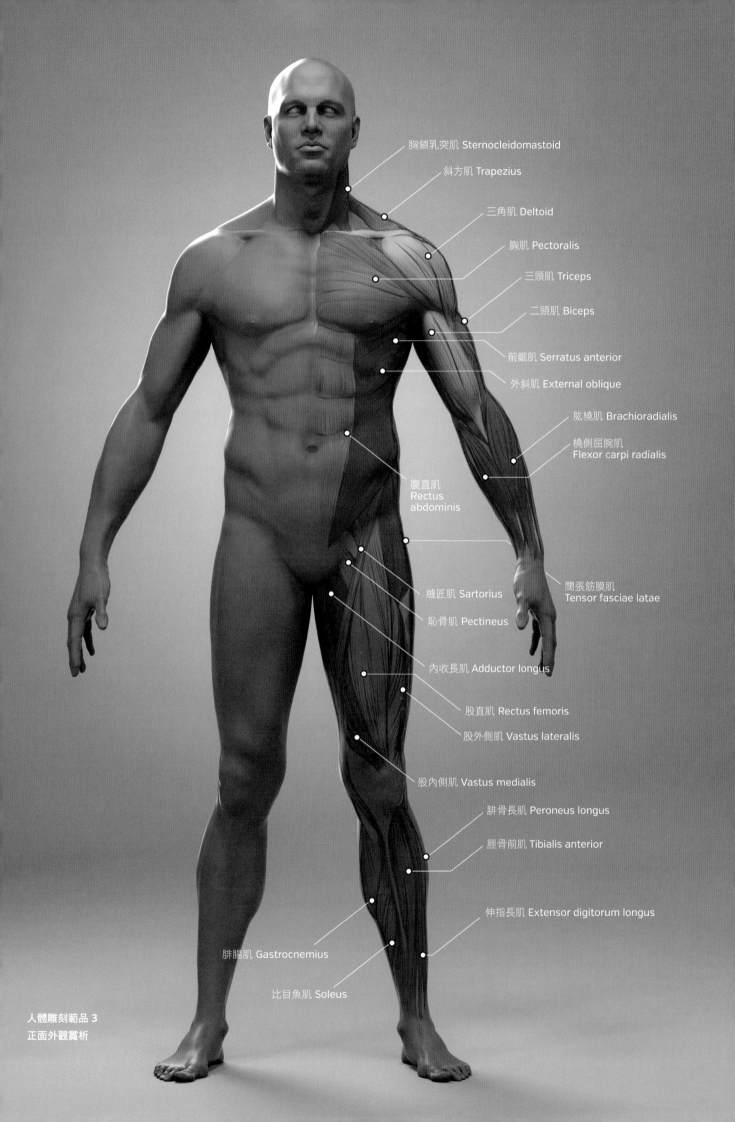

胸鎖乳突肌 Sternocleidomastoid

斜方肌 Trapezius

三角肌 Deltoid

胸肌 Pectoralis

三頭肌 Triceps

二頭肌 Biceps

前鋸肌 Serratus anterior

外斜肌 External oblique

肱橈肌 Brachioradialis

橈側屈腕肌
Flexor carpi radialis

腹直肌
Rectus
abdominis

闊張筋膜肌
Tensor fasciae latae

縫匠肌 Sartorius

恥骨肌 Pectineus

內收長肌 Adductor longus

股直肌 Rectus femoris

股外側肌 Vastus lateralis

股內側肌 Vastus medialis

腓骨長肌 Peroneus longus

脛骨前肌 Tibialis anterior

伸指長肌 Extensor digitorum longus

腓腸肌 Gastrocnemius

比目魚肌 Soleus

人體雕刻範品 3
正面外觀賞析

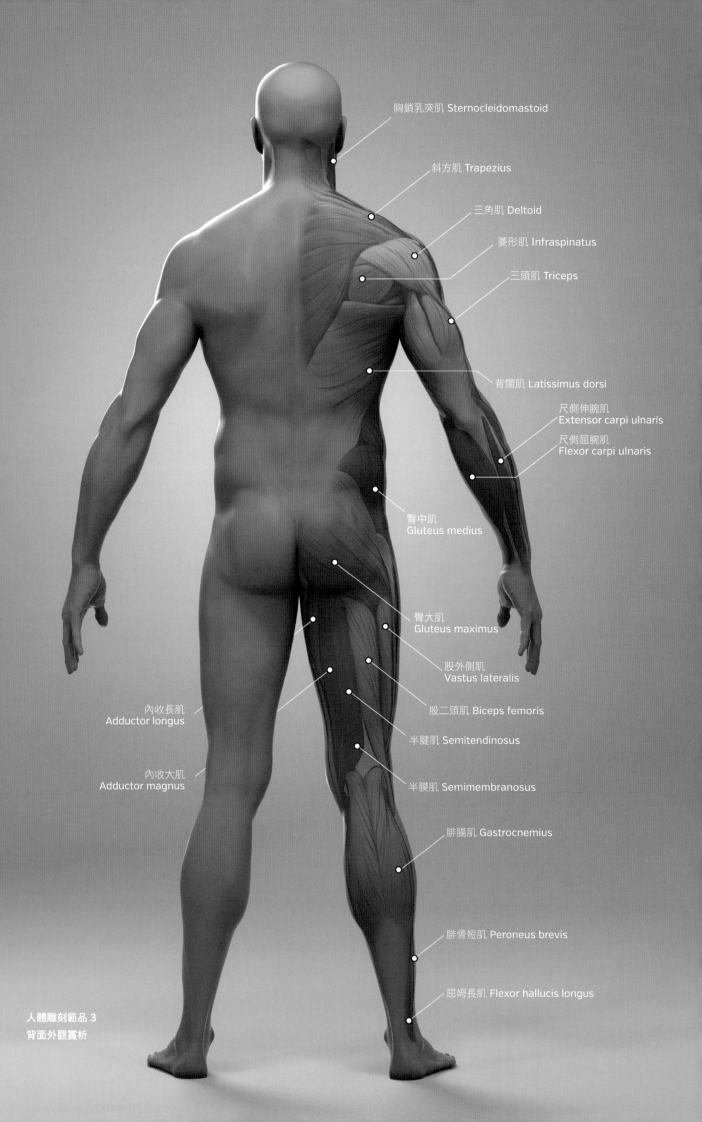

胸鎖乳突肌 Sternocleidomastoid

斜方肌 Trapezius

三角肌 Deltoid

菱形肌 Infraspinatus

三頭肌 Triceps

背闊肌 Latissimus dorsi

尺側伸腕肌
Extensor carpi ulnaris

尺側屈腕肌
Flexor carpi ulnaris

臀中肌
Gluteus medius

臀大肌
Gluteus maximus

股外側肌
Vastus lateralis

內收長肌
Adductor longus

股二頭肌 Biceps femoris

半腱肌 Semitendinosus

內收大肌
Adductor magnus

半膜肌 Semimembranosus

腓腸肌 Gastrocnemius

腓骨短肌 Peroneus brevis

屈姆長肌 Flexor hallucis longus

人體雕刻範品 3
背面外觀賞析

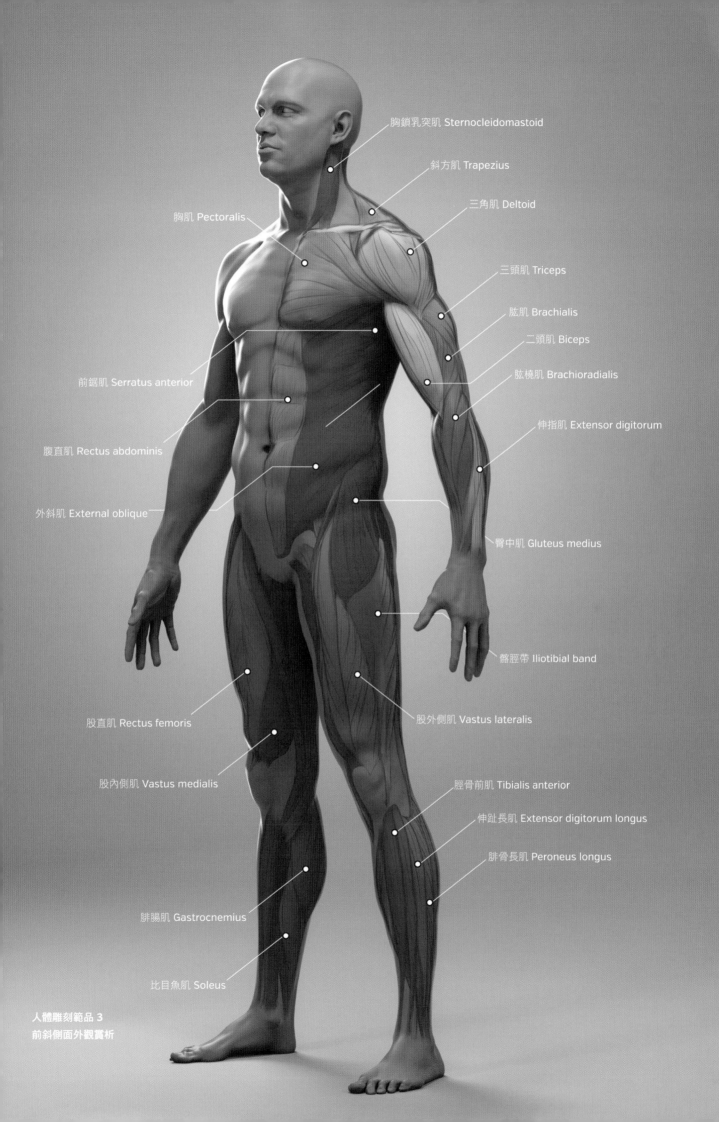

胸鎖乳突肌 Sternocleidomastoid

斜方肌 Trapezius

三角肌 Deltoid

胸肌 Pectoralis

三頭肌 Triceps

肱肌 Brachialis

二頭肌 Biceps

肱橈肌 Brachioradialis

前鋸肌 Serratus anterior

伸指肌 Extensor digitorum

腹直肌 Rectus abdominis

臀中肌 Gluteus medius

外斜肌 External oblique

髂脛帶 Iliotibial band

股直肌 Rectus femoris

股外側肌 Vastus lateralis

股內側肌 Vastus medialis

脛骨前肌 Tibialis anterior

伸趾長肌 Extensor digitorum longus

腓骨長肌 Peroneus longus

腓腸肌 Gastrocnemius

比目魚肌 Soleus

人體雕刻範品 3
前斜側面外觀賞析

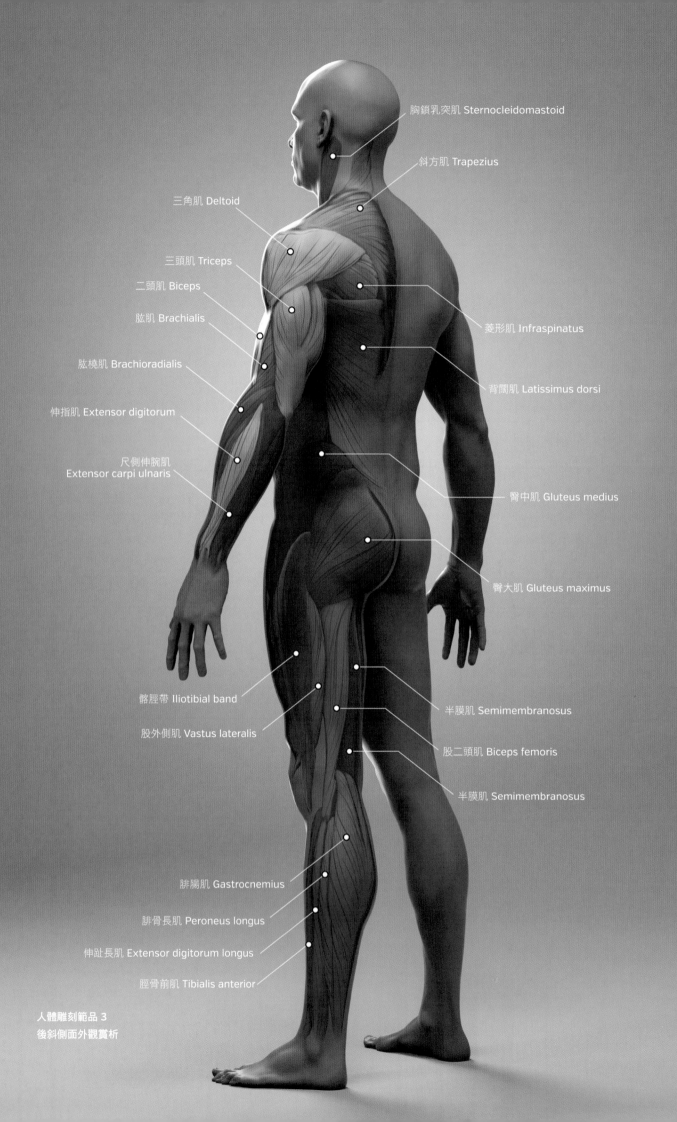

胸鎖乳突肌 Sternocleidomastoid

斜方肌 Trapezius

三角肌 Deltoid

三頭肌 Triceps

二頭肌 Biceps

肱肌 Brachialis

菱形肌 Infraspinatus

肱橈肌 Brachioradialis

背闊肌 Latissimus dorsi

伸指肌 Extensor digitorum

尺側伸腕肌
Extensor carpi ulnaris

臀中肌 Gluteus medius

臀大肌 Gluteus maximus

髂脛帶 Iliotibial band

半膜肌 Semimembranosus

股外側肌 Vastus lateralis

股二頭肌 Biceps femoris

半膜肌 Semimembranosus

腓腸肌 Gastrocnemius

腓骨長肌 Peroneus longus

伸趾長肌 Extensor digitorum longus

脛骨前肌 Tibialis anterior

人體雕刻範品 3
後斜側面外觀賞析

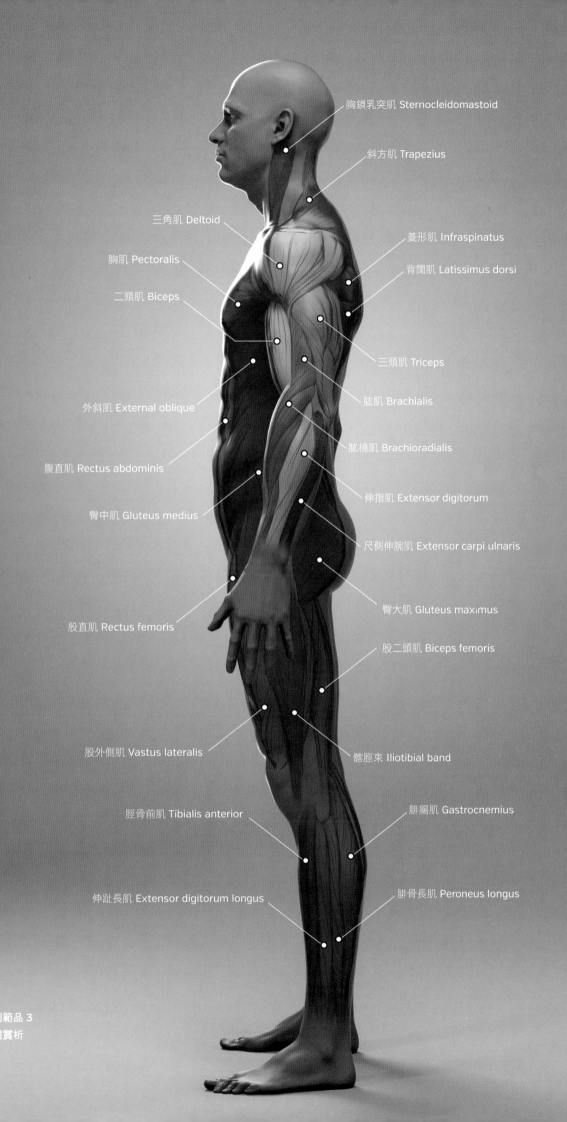

胸鎖乳突肌 Sternocleidomastoid

斜方肌 Trapezius

三角肌 Deltoid

菱形肌 Infraspinatus

胸肌 Pectoralis

背闊肌 Latissimus dorsi

二頭肌 Biceps

三頭肌 Triceps

肱肌 Brachialis

外斜肌 External oblique

肱橈肌 Brachioradialis

腹直肌 Rectus abdominis

伸指肌 Extensor digitorum

臀中肌 Gluteus medius

尺側伸腕肌 Extensor carpi ulnaris

臀大肌 Gluteus maximus

股直肌 Rectus femoris

股二頭肌 Biceps femoris

股外側肌 Vastus lateralis

髂脛束 Iliotibial band

脛骨前肌 Tibialis anterior

腓腸肌 Gastrocnemius

伸趾長肌 Extensor digitorum longus

腓骨長肌 Peroneus longus

人體雕刻範品 3
側面外觀賞析

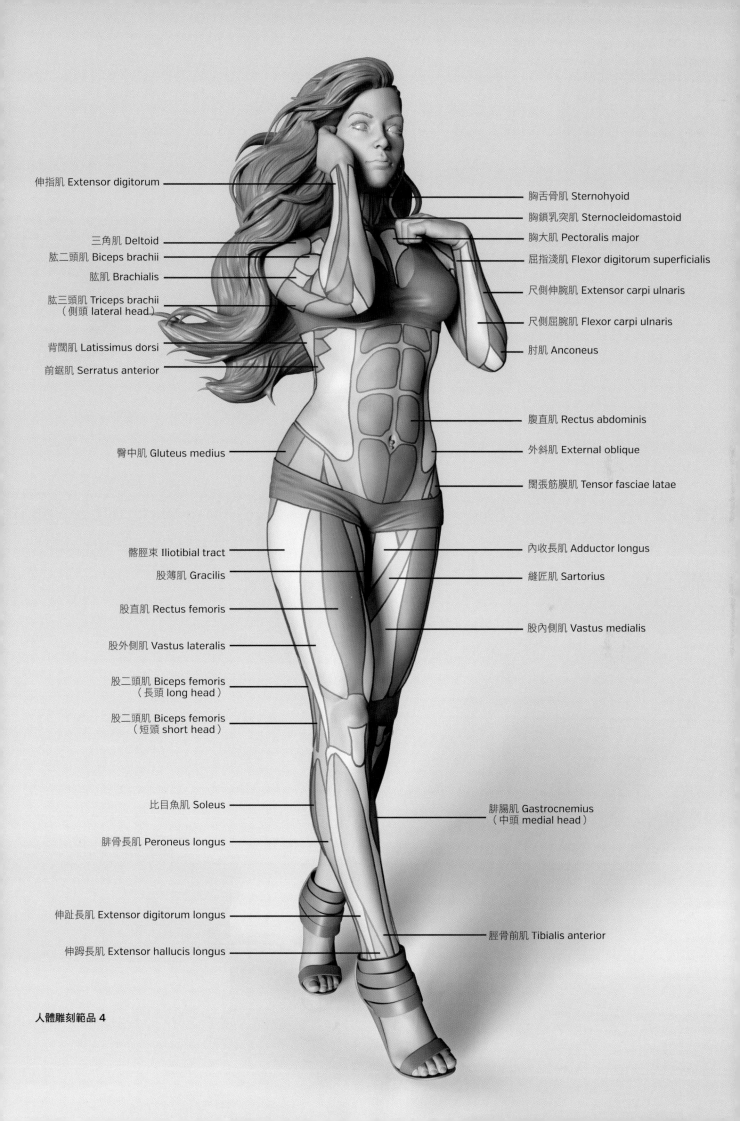

伸指肌 Extensor digitorum

三角肌 Deltoid
肱二頭肌 Biceps brachii
肱肌 Brachialis
肱三頭肌 Triceps brachii
（側頭 lateral head）

背闊肌 Latissimus dorsi
前鋸肌 Serratus anterior

臀中肌 Gluteus medius

髂脛束 Iliotibial tract
股薄肌 Gracilis

股直肌 Rectus femoris

股外側肌 Vastus lateralis

股二頭肌 Biceps femoris
（長頭 long head）

股二頭肌 Biceps femoris
（短頭 short head）

比目魚肌 Soleus

腓骨長肌 Peroneus longus

伸趾長肌 Extensor digitorum longus

伸踇長肌 Extensor hallucis longus

胸舌骨肌 Sternohyoid
胸鎖乳突肌 Sternocleidomastoid
胸大肌 Pectoralis major
屈指淺肌 Flexor digitorum superficialis
尺側伸腕肌 Extensor carpi ulnaris
尺側屈腕肌 Flexor carpi ulnaris
肘肌 Anconeus

腹直肌 Rectus abdominis
外斜肌 External oblique
闊張筋膜肌 Tensor fasciae latae

內收長肌 Adductor longus
縫匠肌 Sartorius

股內側肌 Vastus medialis

腓腸肌 Gastrocnemius
（中頭 medial head）

脛骨前肌 Tibialis anterior

人體雕刻範品 4

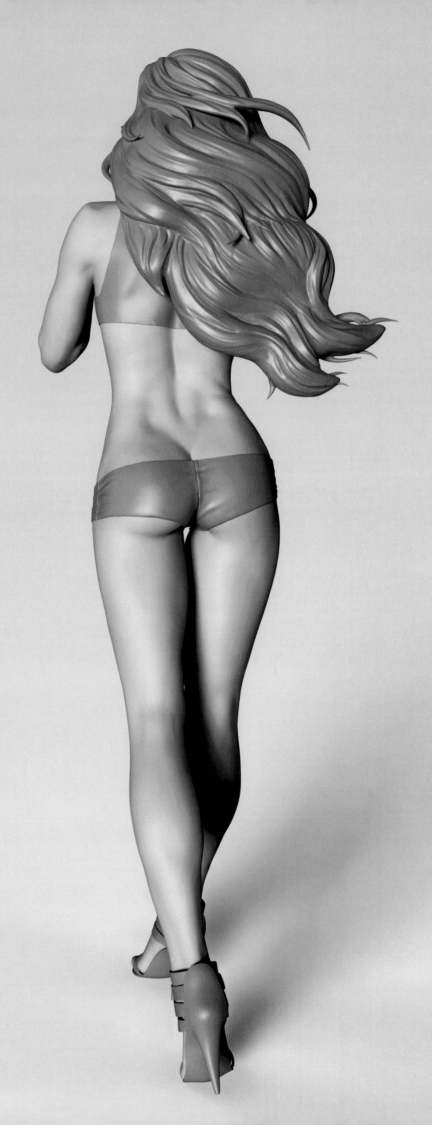

人體雕刻範品 4

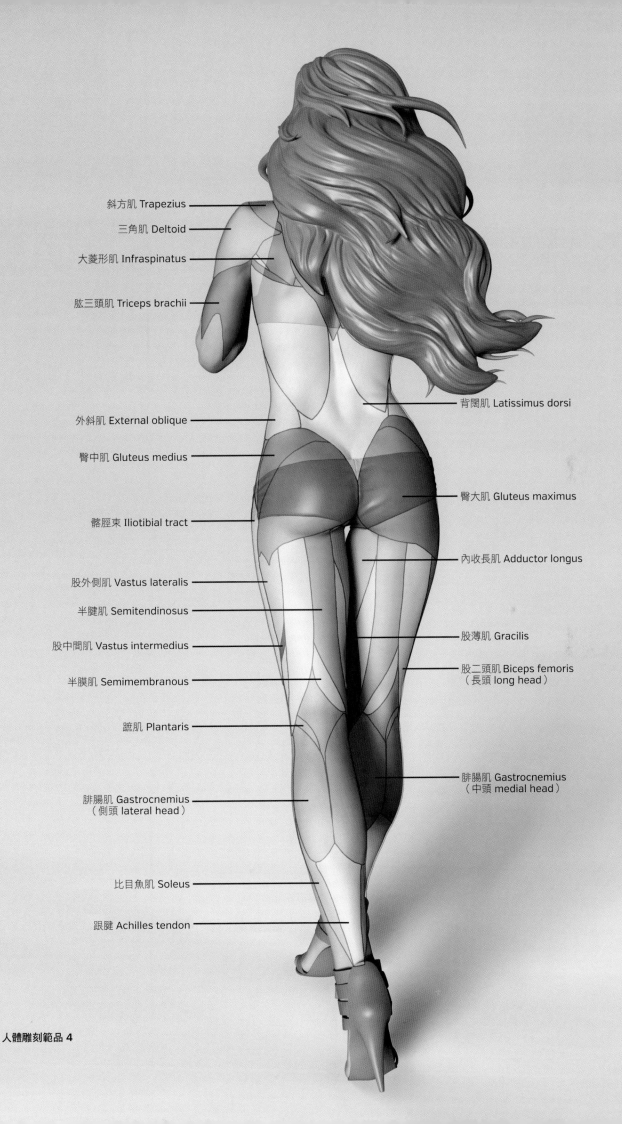

斜方肌 Trapezius

三角肌 Deltoid

大菱形肌 Infraspinatus

肱三頭肌 Triceps brachii

背闊肌 Latissimus dorsi

外斜肌 External oblique

臀中肌 Gluteus medius

臀大肌 Gluteus maximus

髂脛束 Iliotibial tract

內收長肌 Adductor longus

股外側肌 Vastus lateralis

半腱肌 Semitendinosus

股薄肌 Gracilis

股中間肌 Vastus intermedius

股二頭肌 Biceps femoris
（長頭 long head）

半膜肌 Semimembranous

蹠肌 Plantaris

腓腸肌 Gastrocnemius
（中頭 medial head）

腓腸肌 Gastrocnemius
（側頭 lateral head）

比目魚肌 Soleus

跟腱 Achilles tendon

人體雕刻範品 4

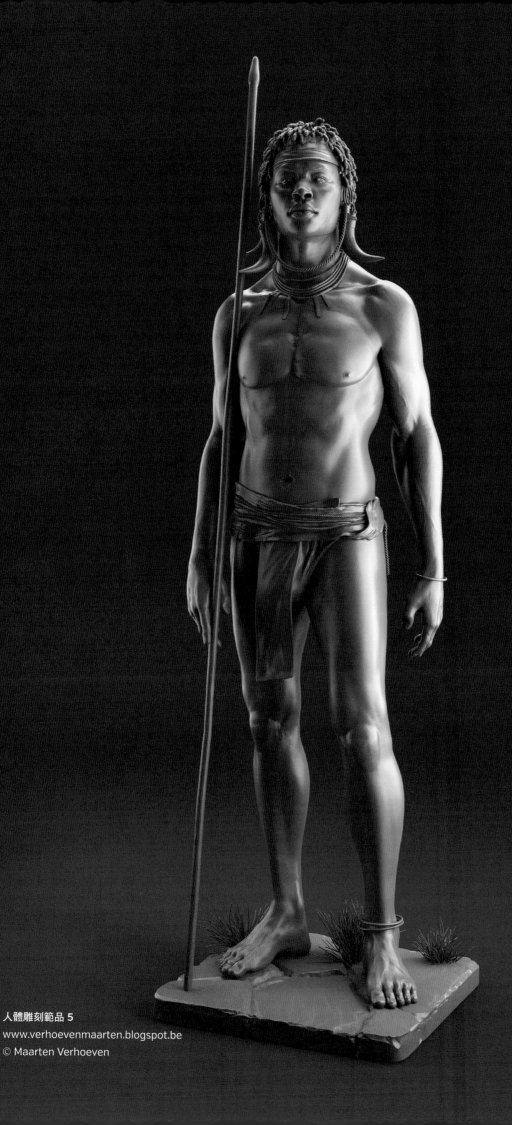

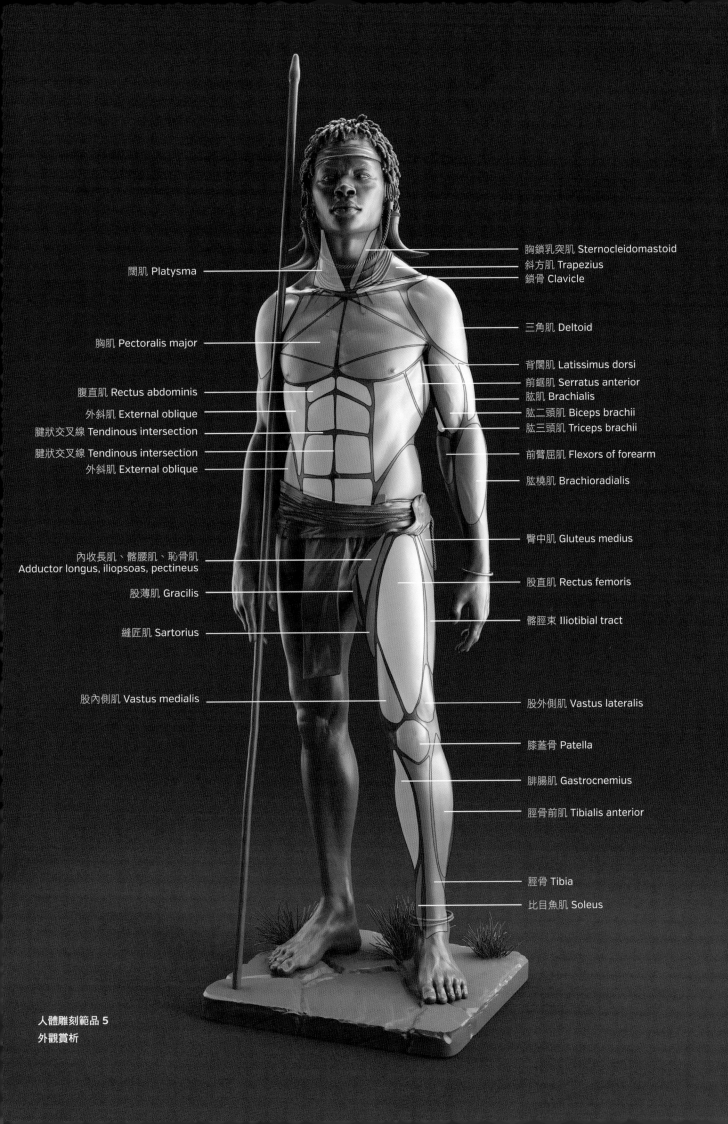

闊肌 Platysma

胸肌 Pectoralis major

腹直肌 Rectus abdominis

外斜肌 External oblique

腱狀交叉線 Tendinous intersection

腱狀交叉線 Tendinous intersection

外斜肌 External oblique

內收長肌、髂腰肌、恥骨肌
Adductor longus, iliopsoas, pectineus

股薄肌 Gracilis

縫匠肌 Sartorius

股內側肌 Vastus medialis

胸鎖乳突肌 Sternocleidomastoid

斜方肌 Trapezius

鎖骨 Clavicle

三角肌 Deltoid

背闊肌 Latissimus dorsi

前鋸肌 Serratus anterior

肱肌 Brachialis

肱二頭肌 Biceps brachii

肱三頭肌 Triceps brachii

前臂屈肌 Flexors of forearm

肱橈肌 Brachioradialis

臀中肌 Gluteus medius

股直肌 Rectus femoris

髂脛束 Iliotibial tract

股外側肌 Vastus lateralis

膝蓋骨 Patella

腓腸肌 Gastrocnemius

脛骨前肌 Tibialis anterior

脛骨 Tibia

比目魚肌 Soleus

人體雕刻範品 5
外觀賞析

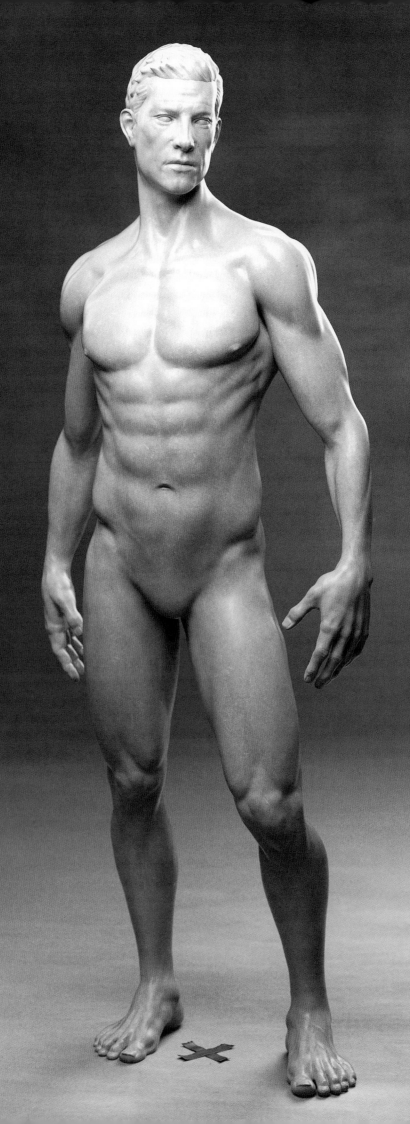

斜方肌 Trapezius

三角肌 Deltoid

胸肌 Pectoralis

腹直肌 Rectus abdominis

橈側伸腕長肌
Extensor carpi radialis longus

髂前上棘
Anterior superior iliac spine

腓腸肌 Gastrocnemius

脛骨前肌 Tibialis anterior

伸趾長肌 Extensor digitorum longus

胸鎖乳突肌 Sternocleidomastoid

背闊肌 Latissimus dorsi

前鋸肌 Serratus anterior

肱二頭肌 Biceps brachii

肱三頭肌 Triceps brachii

肱橈肌 Brachioradialis

外斜肌 External oblique

闊張筋膜肌
Tensor fasciae latae

縫匠肌 Sartorius

股直肌 Rectus femoris

股內側肌 Vastus medialis

股外側肌 Vastus lateralis

比目魚肌 Soleus

腓骨長肌 Peroneus longus

人體雕刻範品 6 外觀賞析

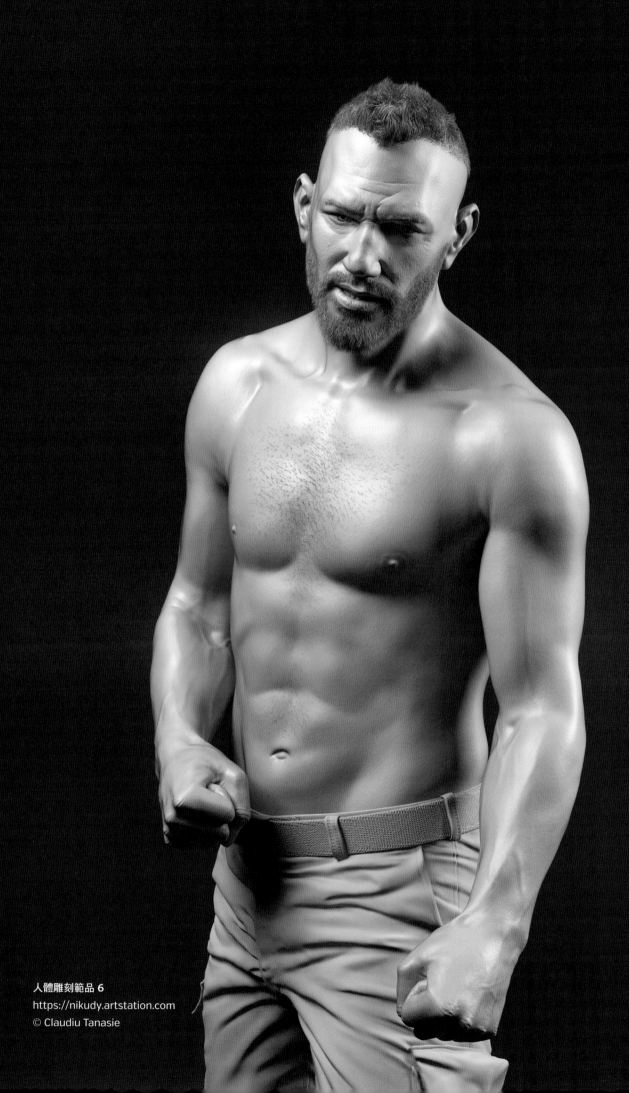

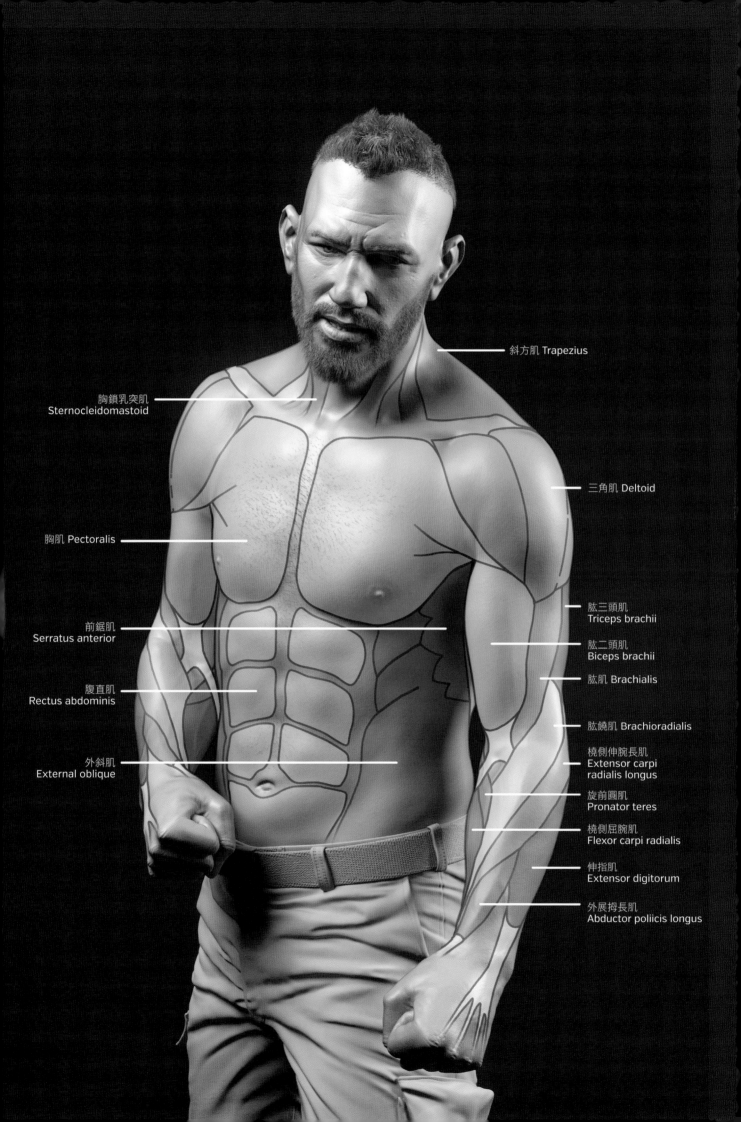

斜方肌 Trapezius

胸鎖乳突肌
Sternocleidomastoid

三角肌 Deltoid

胸肌 Pectoralis

肱三頭肌
Triceps brachii

前鋸肌
Serratus anterior

肱二頭肌
Biceps brachii

肱肌 Brachialis

腹直肌
Rectus abdominis

肱饒肌 Brachioradialis

橈側伸腕長肌
Extensor carpi
radialis longus

外斜肌
External oblique

旋前圓肌
Pronator teres

橈側屈腕肌
Flexor carpi radialis

伸指肌
Extensor digitorum

外展拇長肌
Abductor poliicis longus

3D 總體的人體解剖結構收藏品：

可透過 SHOP.3DTOTAL.COM 取得。

提供給傳統藝術家和數位藝術家的解剖參考人像，
包含 Alessandro Baldasseroni
所設計的男性和女性平面模型和令人印象深刻的人像模型。

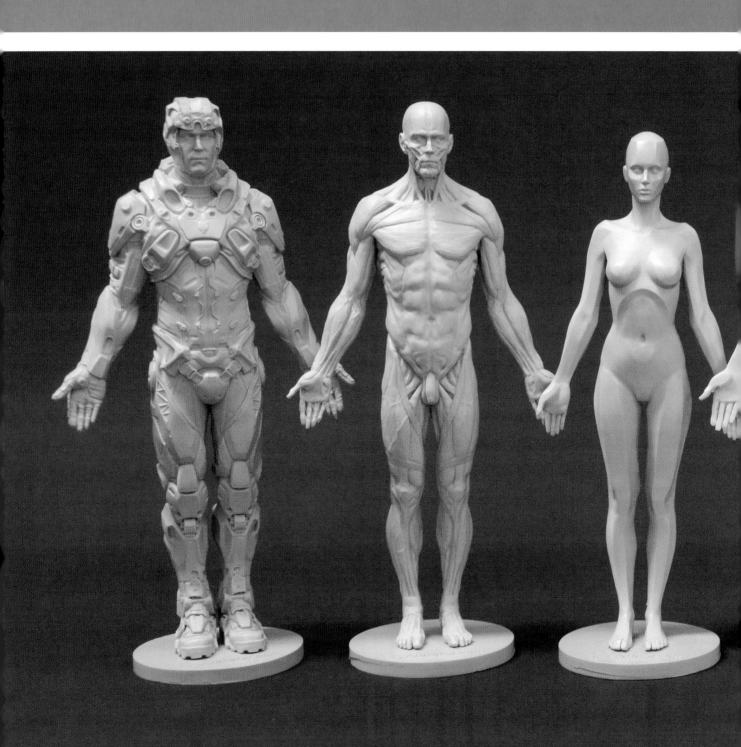

可透過 SHOP.3DTOTAL.COM 取得。

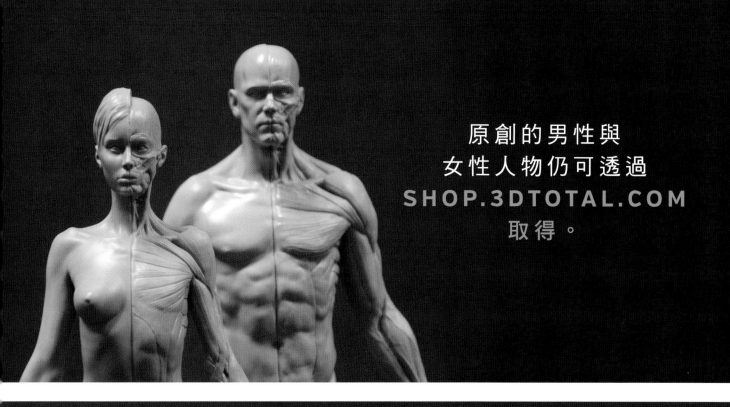

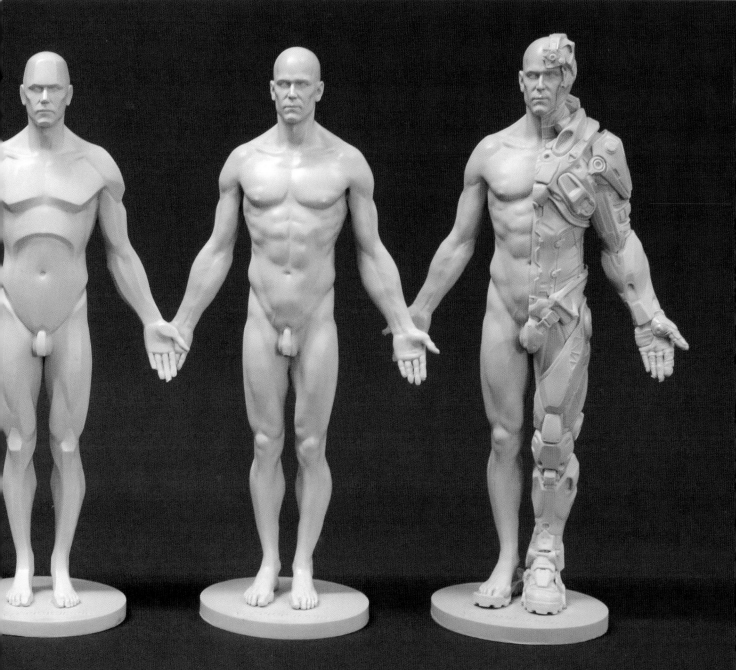